艺术设计创意思维

CREATIVE THINKING OF ART DESIGN

崔勇　杜静芬　编著

清华大学出版社

北京

内 容 简 介

本书详细介绍了艺术设计创意思维的系统理论知识及相关的创意方法技巧，并对创意思维的过程进行了系统的解析。

本书首先从创意认识、艺术设计、视觉形式等方面讲解了创意设计的基础知识，接着分别从创意思维基本素质、思维与创意联想、创意整合、视觉表达等方面对创意设计展开讲解，然后从主题创意的角度对主题创意的定位进行了细致的阐述，最后以实际创意设计案例详细讲析了创意设计的过程。

本书采用了大量经典的获奖图例，通过对这些图例的创意解读，融会贯通创意理论知识，是设计者提高创意能力、开阔创意眼界、丰富创意思路的专业用书，也是学生学习创意、建构创意知识的优秀教材。

本书封面贴有清华大学出版社防伪标签，无标签者不得销售。
版权所有，侵权必究。举报：010-62782989，beiqinquan@tup.tsinghua.edu.cn。

图书在版编目(CIP)数据

艺术设计创意思维 / 崔勇，杜静芬 编著. —2版. —北京：清华大学出版社，2016（2024.7重印）
ISBN 978-7-302-44093-2

Ⅰ. ①艺… Ⅱ. ①崔… ②杜… Ⅲ. ①创意 Ⅳ. ①J0-02

中国版本图书馆 CIP 数据核字 (2016) 第 132435 号

责任编辑：王 定　程　琪
装帧设计：杜静芬
责任校对：曹　阳
责任印制：杨　艳

出版发行：清华大学出版社
网　　址：https://www.tup.com.cn，https://www.wqxuetang.com
地　　址：北京清华大学学研大厦A座
邮　　编：100084
社 总 机：010-83470000
邮　　购：010-62786544
投稿与读者服务：010-62776969，c-service@tup.tsinghua.edu.cn
质量反馈：010-62772015，zhiliang@tup.tsinghua.edu.cn

印 装 者：天津鑫丰华印务有限公司
经　　销：全国新华书店
开　　本：203mm×260mm　　印　张：16.25　　字　数：586 千字
版　　次：2013 年 7 月第 1 版　　2016 年 10 月第 2 版　　印　次：2024 年 7 月第 12 次印刷
定　　价：78.00元

产品编号：065462-02

捕捉创意的踪迹

这是个重视创意的时代。

看看我们周遭，生活中似乎难以逃避"创意"这个字眼，是好事，也让人有点烦，因为其中不乏伪创意。创意同产业结合，诞生了创意产业这个新词，似乎很有道理，但又界定得很模糊。什么算创意产业呢？应该是以创意为经济增长点的产业吧，但很多没创意的产业也照样打这个旗号，连非物质文化遗产保护也可以用创意产业的大旗。关键还是大家都看到产业了，什么是产业？能赚钱的就是产业。创意产业可以理解为——为了赚钱而展开的各种奇思妙想或者是以赚钱为目的的各种产业经过奇思妙想之后都可以纳入其中，这种定义本身就是挺有创意的。谁让国家现在扶持创意产业呢，这个招牌好用啊。

因此，我们也很容易见到种种对创意的曲解。创意有时被理解为忽悠人的招数，前一阵关于人造鸡蛋的传言引起广泛关注，不免人心惶惶，但经过调查后发现并没有人有这个本事，但很多人靠办"人造鸡蛋"的培训班赚了不少钱，似乎很有"创意"。果然如此的话，还是赵本山开个培训班更靠谱。创意也被理解为点子，人们普遍寄希望于"金点子"，希望碰到能人，凭借一两个金点子，就能找到致富的窍门。媒体也乐于宣传这样的神话，点子大王的故事成为传奇，设计师们也往往以设计能带来增值说服客户。这些反映的都是急功近利的思想，真要靠卖点子来支撑一个产业，需要多少脑袋啊，江郎才尽之后就只能忽悠了。

其实，创意与捷径是两个完全不同的概念。好的创意的确在某些方面能收到事半功倍的效果，但创意产生的过程，创意付诸实践的过程，并不像许多人认为的那样简单和轻松。这个世上最神奇的创意故事是牛顿被苹果砸头的故事，一个苹果敲开了人类关于重力的认识，但苹果之前已经不知道砸过多少人，而牛顿也看过不知多少东西会从上面掉下来，创意真是灵光一现的话，我们今天的世界不知道应该是什么样。更多的故事是，某个公司为一件产品投入巨大的人力和物力进行研发，产品成熟之后，在市场上占据领导地位，长销不衰，从而获取高额回报。奇思妙想背后是对问题的深入研究和深刻领悟。

明白了这层道理，我们才能理解创意思维是可以训练的，创意的产生有一定的规律可循。尽管创意思维并非新生事物，人类一直在以创意求突破，但对创意思维如此重视，并深入研究，确实是近年来才有的现象，这就引出了创意思维教学的问题。创意思维如何教？师生都很关心，成为当下教学创新的一个重点课题。创意看上去天马行空，创意教学是否也是天马行空？细心的读者如果认真翻阅《创意设计思维》这本书，或许就能找到答案。创意的产生是需要坚实的基础的，好的创意之所以成功，可能与很多方面的知识积累有关。禅宗中有顿悟和渐悟两派，其实，归根结底，顿悟和渐悟并不是完全对立的。从现象看，悟性的确有瞬间开朗的例子，但没有对问题的长期执着，根本不去悟，所谓开悟自然也不可能发生。

崔勇、杜静芬等老师编著的这本《艺术设计创意思维》，围绕创意设计系统梳理了种种理论知识，从创意设计解读入手，解析了创意思维的不同类型，重点分析了催生想象力的设计手法，结合循序渐进的课题训练，为创意设计思维的训练提供了一个很好的范本。崔老师长期从事教学和设计实践，积累了丰富的经验，书中选取了大量具有示范性的经典案例，使得内容更为直观，图文相互印证，对于学习来说是最有效的途径。

最后，想要补充的一点就是，如果把创意等同于设计技巧也是一种曲解，设计技巧只是手段，创意真正的来源，不是技巧，而是对生活的理解，对问题的看法。如果没有对生活的观察和体悟，创意将无所依傍。

《装饰》总编：方晓风

2011 年 5 月于清华园

早年游学西方发现，国外艺术专业入学的学生大多绘画基础很弱，但四年以后其形式表达和创意能力远超国内高校培养的绘画功底扎实的学生。究其原因，其艺术设计教育理念、艺术核心能力培养、知识理论的支撑，严谨教学方法的高效留下至深印象，这也成为了本书的诉求。

依据西方艺术设计的科学理论，本书从视觉心理学出发，围绕视觉思维与视觉语言的应用，结合思维学、美学理论，打造适合艺术设计人员进行创意学习的知识架构。着重艺术设计创意和表达理论的建构。以设计创意为目的，解决设计中的思维僵化和表现平庸的普遍问题。抓住视觉创意的关键"创意思维"和"形式表达"，运用严谨的知识体系、可行的方法，挖掘培养艺术设计人员的原创能力。

视觉创意有两个方面的要求，一是用视觉形象的视觉语意揭示出事物的主题精神，二是从平庸的表现习惯中挣脱，用新颖、审美的视觉语言塑造一个"出乎意外而又合乎情理"的视觉形式来传递主题精神内核。与文字语言相比，视觉语言有其特殊的视觉元素、语法和修辞方式。本书搭建的视觉创意理论，按照信息传达功能和艺术设计的情感需求，根据格式塔心理学揭示的形式美生理和心理基础，探寻艺术形象生命力的构成；又以符号心理学通过情感与形式分析，以视觉语言的艺术形式探寻艺术形象生命力内涵的创新概念。在理论层面诠释了视觉形式表达与视觉语意主题内涵的关联。另一个核心是创意思维，基于思维的基本理论将视觉思维与创新思维相结合，立足视觉创意的特殊性以想象力为核心，从具体的联想、整合入手逐步培养创意思维。

本书在理论架构的同时始终不忘视觉语言的特征，结合文中理论适时选用理论的可视化作品作为案例，依据创意理论体系尝试"屠解"大量世界获奖作品的创意思维，探寻隐藏在视觉表面下的思维模式，从创意根源寻找"思维"的秘籍。因此，本书选用了大量当今世界范围的最高艺术设计获奖作品和部分大师级作品及学生作品作为该书文字理论的视觉语言佐证。但遗憾的是由于图片多来源于长期教学过程中的收集，不能一一确认图片作者并与其联系引用版权事宜，在此本人深感内疚。

本书作者崔勇、杜静芬、赵方、许峻老师分别毕业于清华美院、北京大学、天津美院和

中国美院，学科背景涉及设计实践与艺术理论，学缘结构合理，保证了该书结构的完整性与理论的准确性。本书所建构的视觉创意理论具有一定创新性，难免存在不足。但作者仍希望本书能为中国艺术设计创意教学提供一些理论支撑，更希望能为艺术设计从业者"天马行空"的创意思维提供方法论上的支持，并能够为相关专业的学生推开一扇"窥视"设计大师思维过程的"Windows"。

　　本书第一版期间，在全国为几十所高校选用，多次再版。2014年被评为年河南省精品资源共享课，精品课程网站（http://jpkc.open.ha.cn）有完整的视频教学、课件、教学大纲等课程文件供广大读者分享。2015年被评为河南省"十二五"普通高等教育规划教材。本次修订，一是梳理了部分语义的表达方式，更便于阅读理解。二是修正了部分概念，更加突出核心理论，针对创意实践指导作用更明晰、更具有操作性！

　　本书配套课件下载：

<div style="text-align:right">2016年1月16号于郑州</div>

目录

▶ Chapter 1 创意设计解读 001

1.1 创意认识 003
- 1.1.1 创意 003
- 1.1.2 视觉语言 003
- 1.1.3 视觉创意 010
- 1.1.4 视觉创意分类 012

1.2 艺术设计 016
- 1.2.1 功能属性 016
- 1.2.2 秩序 019
- 1.2.3 风格 021
- 1.2.4 传统元素的应用 026

1.3 视觉形式 030
- 1.3.1 形式美概念 030
- 1.3.2 形式美法则 035
- 1.3.3 格式塔心理学 045
- 1.3.4 情感与形式 053

1.4 视觉流程 059
- 1.4.1 方向视觉流程 060
- 1.4.2 导向视觉流程 060
- 1.4.3 重复视觉流程 060
- 1.4.4 散点视觉流程 060

▶ Chapter 2 创意设计思维 063

2.1 思维及其基本形式 065
- 2.1.1 逻辑思维 065
- 2.1.2 形象思维 067
- 2.1.3 直觉思维 071
- 2.1.4 聚合思维 074
- 2.1.5 发散思维 076

2.2 视觉思维 084
- 2.2.1 视觉思维的概念 084
- 2.2.2 视觉思维的材料 085
- 2.2.3 视觉思维的加工方式 086

2.3 思维创意训练 087
- 2.3.1 创造性思维的加工方式 087
- 2.3.2 视觉思维创意模型 088
- 2.3.3 思想风暴法 094
- 2.3.4 分合法 095
- 2.3.5 心智图法 095

▶ Chapter 3 想象力——创意联想 097

3.1 想象力的概念 099

3.2 联想的概念和分类 100
- 3.2.1 形象联想 100
- 3.2.2 概念联想 102
- 3.2.3 联想的分类 103

3.3 联想的发散 110
- 3.3.1 联想发散的起点 110
- 3.3.2 联想的发散方向 112
- 3.3.3 自由联想训练方法 115
- 3.3.4 强迫联想训练方法 117

Chapter 4　想象力——创意整合 ····· 121

4.1 同构整合 ····· 123
 4.1.1 异质同构和同质异构的概念 ····· 123
 4.1.2 同构的形式 ····· 128
 4.1.3 同构整合表现方法 ····· 136

4.2 解构整合 ····· 142
 4.2.1 解构整合概念 ····· 142
 4.2.2 解构整合分类 ····· 144
 4.2.3 解构整合方法 ····· 148

4.3 类比整合 ····· 157
 4.3.1 类比概念 ····· 157
 4.3.2 类比分类 ····· 161
 4.3.3 类比整合方法 ····· 169

Chapter 5　形式、主题创意训练 ····· 179

5.1 形式创意 ····· 181
 5.1.1 形式创意概念 ····· 181
 5.1.2 形式的内容——情感渲染 ····· 183
 5.1.3 形式创意加工 ····· 194

5.2 主题创意 ····· 211
 5.2.1 主题创意概念 ····· 211
 5.2.2 创意主题理解僵化的根源 ····· 213
 5.2.3 主题概念的解析与构成 ····· 215
 5.2.4 主题概念抽象化 ····· 217
 5.2.5 主题视觉化创意方法 ····· 224

Chapter 6　创意设计项目综合实训 ····· 233

6.1 三锐华文教育标志设计 ····· 235
 6.1.1 项目确定 ····· 235
 6.1.2 调查分析 ····· 235
 6.1.3 确定主题概念 ····· 236
 6.1.4 设计构思——创意思维的应用 ····· 236
 6.1.5 确定方案设计制作——形式调整 ····· 238

6.2 香烟的多元化创意 ····· 238
 6.2.1 项目确定 ····· 239
 6.2.2 调查分析 ····· 239
 6.2.3 主题解构——概念抽象化 ····· 240
 6.2.4 主题概念抽象化——视觉形象简略 ····· 242

6.3 IN CHINA 主题海报设计 ····· 243
 6.3.1 主题确定 ····· 243
 6.3.2 调查分析 ····· 243
 6.3.3 创意定位 ····· 244
 6.3.4 设计过程 ····· 244

6.4 创意思路分享 ····· 246
 6.4.1 《公共场合吸烟，容易引起火灾》 ····· 246
 6.4.2 "创意设计思维"书籍装帧设计 ····· 247
 6.4.3 葵椅造型设计 ····· 250

参考文献 ····· 252

Chapter 1 创意设计解读

创意设计解读

课前引导

创意原本很简单，但为什么大师想到了而我们却想不到？

解读画面的吸引人之处在于什么？

为什么图中的画面给人很强的形式感？

画面中的视觉语言是什么？

你知道福田繁雄的设计风格吗？

图中的形式想表达什么样的情感？

请带着知识、技能目标要求和课前引导的问题学习。

知识目标

1. 视觉语言概念。
2. 情感与形式的关系。
3. 视觉创意分类。
4. 设计中的秩序概念。

技能目标

1. 运用形式法则创作具有形式美的画面。
2. 通过不同节奏韵律的形式构成，使画面传递不同的情感感受。
3. 利用现代审美意识重构传统元素，赋予现代设计浓郁的东方文化特色。

1.1 创意认识

在这个读图的时代,眼球经济的时代,人们渴望在艺术的单纯中思索智慧蕴藏的空间,在新奇中体味平凡的情感。

信息时代的人们更注重自我的参与,互动已成为这一时代人类新的欲望。人类不再满足于对技术性的摹仿,而是把自己的认识、观念通过一种情感的艺术形式与人们分享。当人们把对自我人格的尊重更多地演变成一种个性和艺术特色,创意无疑是其最好的表现形式。

1.1.1 创意

创意是创造一个新的意念、意象和意境的艺术行为,也可以说是用一种独特的、全新的、情感化的艺术表现形式来诠释一种观念或思想。创意不再囿于艺术固有的范围,从一个小小的约会到一个大型活动,从一个小小的标志到一套大型的VI视觉系统,创意几乎已经融入了人们的所有行为。

对于艺术设计来讲,创意就是设计师将认知符号和情感符号巧妙地融合,形成一个具有典型特征的、独创的、富含寓意的艺术形象,用视觉图形诠释对设计对象的艺术感受。创意的过程始终运用形象和情感,并通过联想和想象,将自己对事物的认识用新颖独到的艺术表现形式巧妙地展现给人们。

在这个创作过程中,创意是艺术化表现形式的创意,是艺术设计师通过艺术典型形象——意象的塑造,对创意主题内涵的概念或感受进行艺术视觉化表现(揭示属性)的过程。因此,艺术设计创意必须具备两个能力特征:第一是从事物的表面现象中总结出主题精神内核的能力;第二是从平庸的表现习惯中挣脱,以独特的角度和新颖的艺术表现手法,塑造一个全新的、出乎意外而又合乎情理的表达形式来传递这一主题精神内核的能力。设计创意与传统的文化创意的区别在于:设计的功能性更突出,目标指向更明确,多属于商业设计,要能够为广大的消费者所接受。

例如图 1-1 是诺华鼻炎水(Novartis Otrivin)的创意广告《让大海帮助你呼吸》。设计师用螃蟹扒开鼻孔的幽默视觉语言形式,在荒诞的形象中不仅表达出大海帮助你呼吸的主题概念,更将产品原料的特点用形象展示出来,通过创造新颖、别致、巧妙的艺术形象来表现主题,更通过这种荒诞的视觉形象加深人们的记忆。

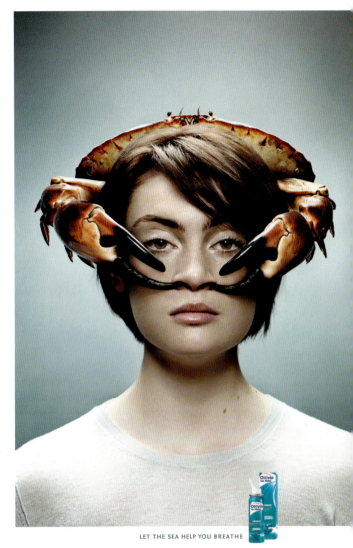

图 1-1 《让大海帮助你呼吸》

1.1.2 视觉语言

视觉语言的应用几乎涵盖了所有的艺术形式,从传统的绘画艺术到建筑,从戏曲到舞蹈,从现代设计到行为艺术,从室内设计到商品包装,可以说它是艺术设计最根本的表达形式。

信息时代,文字语言这一信息传播的传统霸主,已不足以满足快节奏下人们对信息传达和解读的快捷性与个性化需要。在汹涌而来的海量信息面前,人们自然对那些更直观、更形象、更情感化的视觉图像语言赋予更多的青睐。特别是现代视觉语言利用虚拟技术,以其逼真的表现手段创造出的

图1-2 《耐克宣传照贴》

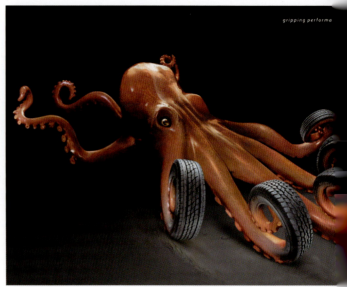

图1-3 《东洋轮胎》

那种既荒诞而又富有哲理性的视觉"真实",让复杂的理念和属性内容,在淡淡的幽默中使人恍然大悟,这远不是文字描述所能企及的。读图时代的到来,为视觉语言的发展提供了更为现实、更为广阔的空间。例如图1-2,我们只需一瞥就立刻能够明白"耐克"想通过街舞女性的动态造型,来传递前卫时尚和年轻活力的产品信息诉求。

再如图1-3,更是利用"章鱼保罗"的明星效益,通过计算机图像处理技术将汽车轮胎与章鱼的触须有机结合,用图形语言传递出轮胎的优良抓地性能。

1. 视觉语言的定义

视觉语言是由视觉符号和视觉传达原则两部分构成的形象语意传达符号系统。

视觉符号是由视觉的最基本元素构成的、具有视觉意义的最小单元,这种符号所传递的意义已经达到了人们普遍认知的程度。例如,红灯停、绿灯行和许许多多的交通标志,公共场所的禁烟标志,甚至男女卫生间的标识等。例如图1-4,在某品牌咖啡主题为《唤醒》的宣传广告中,把打哈欠作为疲乏的视觉符号,而用一杯咖啡堵上打哈欠的嘴,通过视觉语言同构的独特表达形式,形象生动地传达出该咖啡能"堵住"哈欠、提神醒脑的主题概念。

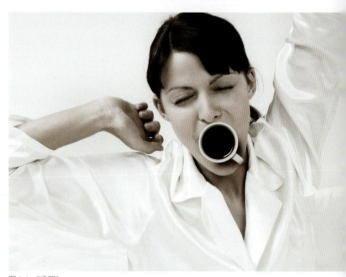

图1-4 《唤醒》

2. 视学语言的元素

视觉语言的元素是指点、线、面、色彩以及肌理等各种基本造型要素。这些基本元素就其本身来讲并不存在语义价值,只有把它们按照一定的结构方式,组织构成一个语义单元整体,才具备视觉语言的传达意义。从本质意义上来讲,这些单独的视觉元素以及按照一定组织规律进行组合的视觉

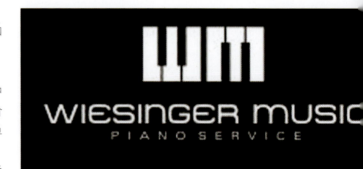

图1-5 wiesinger音乐钢琴服务中心标志

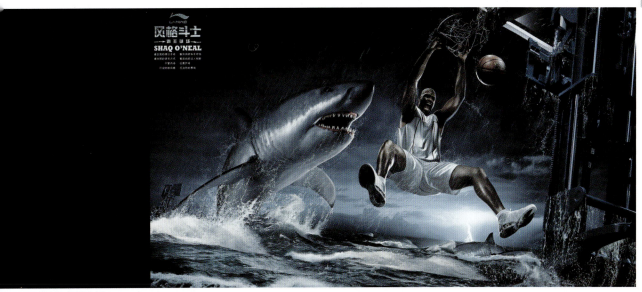

图 1-6 《风格斗士》

符号语义结构,与文字构成的文章一样,具有积极的信息传达功能。例如图 1-5 是 wiesinger 音乐钢琴服务中心的标志设计,采用黑白线条构成的两个首字母 W 和 M,有意识地将这两个字母和钢琴的黑白键盘结构相融合,让需要传达的钢琴概念跃然纸上。

3. 视觉语言的语法和修辞

我们知道,语言是由语言符号和相应的语法规则共同构筑成的一种交流表达方式。显然,视觉符号和与之相关的结构组合关系也构成了视觉语法。对于视觉语言来讲,节韵律、统一律、对比律、均衡律这些造型法则就是视觉语言的语法,我们在运用视觉语言进行创作时必须依照这些造型法则,从视觉语言情感的整体形式出发进行艺术设计创作。也就是说,只有把点、线、面以及它们的色彩、肌理等视觉元素按照节韵律、统一律、对比律和均衡律等视觉组织规律纳入整体的形象设计,才能使视觉元素具备美的情感传达形式。

例如图 1-6,右边像升降机钢架结构般的篮球架、被誉为大鲨鱼的奥尼尔奋力扣篮的霸气造型、左边一跃冲天的鲨鱼、电闪雷鸣的夜色和理性工整的白色小字形成的映衬关系,整个画面把 NBA 球场的激情通过视觉语言及其组合规律演绎得酣畅淋漓。

视觉传达是把图形对视觉生理的刺激演变成心理的感知,从而达到信息传递的目的。不同的视觉形象所蕴藏的信息可以形成不同的心理感受,换句话说,不同的心理感受也对应着不同的视觉形象。因此,不同视觉形象的创造就能够去影响甚至控制信息传递对象的心理。这种心理感受可以简单地理解就是一种情感,其所对应的视觉形象可以称为情感的形

图 1-7 FedEx 快递公司标志

式。所以我们可以说,视觉语言的传递是通过情感形式产生的共鸣而实现的。例如图 1-7 是知名的国际快递公司 FedEx 的标志,设计者采用简洁明快的紫色和橘黄色的对比,突显快递的情感表现,同时更在 E 和 x 之间构成一个负形的箭头符号,以此传递精确送达的快递企业文化。

特别是在现代建筑中,视觉语言的情感表现更是淋漓尽致地得以体现。例如图 1-8 是解构主义大师圣地亚哥·卡拉

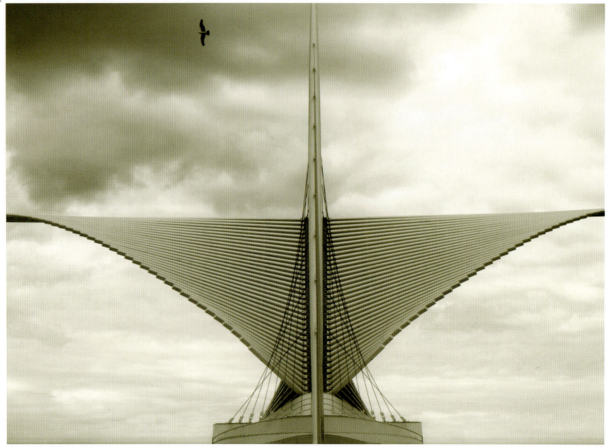

图 1-8 纽约世贸中心中转站

特拉瓦(Santiago Calatrava)设计的纽约世贸中心中转站项目，他的设计灵感来自于一副绘有儿童放飞鸟类的画作，以此取代了在2001年被恐怖袭击破坏的车站。它通过抽象的(视觉)"力象"构成形式，充分地展现了在遭受恐怖袭击后人们不屈、渴望向上振翅欲飞的积极心态(情感)。

　　视觉语言与文字语言的修辞手法也是相似的。例如在文学修辞手法中常常使用的类比、排比和拟人等，而这在视觉传达设计中也是经常采用的手法。因此，可以把文字语言的许多修辞手法转换成艺术设计中视觉传达的设计方法。例如图1-9《涂绘城市》的标志设计，利用油漆流淌的自然痕迹与城市林立的高楼景象进行同构，巧妙地利用类比的修辞手法，把涂绘整座城市——占领整个涂料市场的美好期盼表现了出来。

　　视觉语言的心理反应被称为视知觉，即视觉思维。视觉思维是一种具有创造性的思维。著名的美国心理学家麦金将

图 1-9 《涂绘城市》

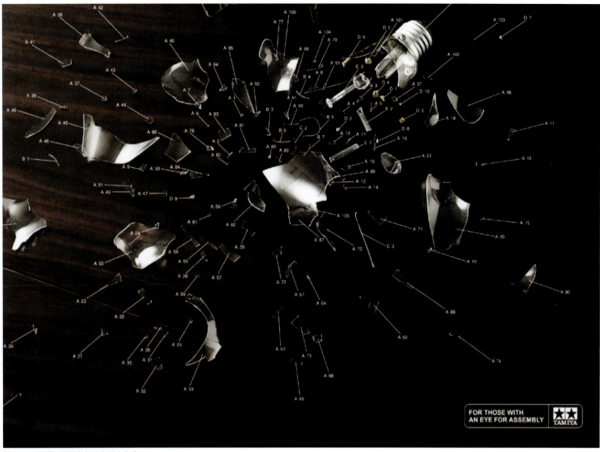

图1-10 《只需一眼就能把它们组合起来》

视觉思维分为观看、构绘和想象三个环节，这三个环节是相互作用的，并在其创造性思维训练的教学过程中得以印证。设计师在进行设计实践时，通过对视觉形象有目的地观看，进而基于创造性的思维、艺术想象进行构绘，描述着自己对事物的认识及观念，并采用新颖独特的艺术表达方式来传达这一信息，引起人们的注意，激发人们的思索，促使人们对视觉形象表象认知的升华。

视觉语言具有多义性、独创性和情感化的表现特点。视觉语言语法和修辞的应用包含了视觉心理学、生理学以及美学的规则。因此，视觉语言的学习是跨知识领域的从理论到实践，再从实践到理论的一个反复过程。

4. 视觉语言的历史和现实意义

当人类的听觉语言还没有形成逻辑和准确的表达时，人类最早进行沟通信息的方式之一就是视觉语言和肢体语言，早期的岩画和结绳记事就是最好的证明。随着文明的发展，文字语言以其严谨、逻辑、准确和深入，逐步在信息的传达方面占据了统治地位；视觉语言则以其直观、灵活和侧重于情感表现的特点，转而在艺术范畴独占鳌头。同时，文字语言由于受制于文化背景、地域、民族和发音的限制，在全球化的今天，与视觉语言全球解读的特色相比显然受到很大的限制。例如图1-10是TAMIYA田宫模型的招贴广告《只需一眼就能把它们组合起来》，利用对一只灯泡碎片的严谨标注和编号的视觉语言，把田宫模型易于操作组装的特点用视觉语言直接呈现。

从历史的角度来看，视觉语言经历了从远古时代的模拟现实到超现实、从写实到抽象、从现代到后现代，以及现在利用科学技术的虚拟现实和再造现实的演变。始终不变的是，视觉语言并不排斥文字语言，也不可能代替文字语言，它一直专注于文化、情感、意念和思想的艺术创作。视觉语言以其特有的参与性、直观性、灵活性、多义性表达形式，极大

图1-11 普通纸业公司标志

地弥补了文字语言的局限性。例如图1-11，一个简单的纸叠飞机图形就能唤起无数人对天真烂漫童年的无限回忆，从而拉近人们的感情距离。

从现实的角度看，工业化、科技化所奉行的高度理性主义也造成了生活环境中更多的冷漠和单调。火柴盒般的建筑、笔直的高速公路和冰冷的工业产品，与人类理想中田园牧歌式的诗情画意生活相距越来越远，这让我们切实感受到现实社会中人性与情感的缺失。因此，个性化、情感化的信息传达方式——视觉语言也像寒冷冬天里的一杯热茶，为更多的现代人所冀望。例如图1-12是解构主义设计大师扎哈·哈迪得的建筑设计作品。正是这一个性突出、宣泄情感的流动色彩空间结构，为灰色冰冷的模块城市添加了一笔情感记忆的标识。

信息时代的传播更多地注重于多媒体技术的应用，它为人们提供更多的听觉和视觉语言信息，这就意味着视觉语言将成为这一时代更为主要的传播形式。与此同时，技术的发展使得信息的传播在很大程度上不再受制于传播形式的制约，因此文字这一最节约成本的信息传播方式也被更多的听觉、视觉语言所替代，这为视觉语言的应用提供了更为广阔的空间。例如图1-13是DHL快递的宣传广告，设计者利用计算机PS技术，将海底照片与快递包装箱的内部结构相结合，形成了超现实的虚拟场景，巧妙地传递出快递的无所不递和速度概念。

图1-12 扎哈·哈迪得建筑设计作品

图1-13 DHL快递公司宣传广告

5. 视觉语言的特点

视觉语言是设计师必须掌握的设计语言形式。视觉语言具有跨越文化、民族、政治和听觉障碍的超常沟通能力，它和我们所熟知的文字语言结构、修辞手法具有相似逻辑关系；视觉语言的传达方式更具有形象化、直观化，因此它更适合对情感的描述和传达。例如图 1-14 是某品牌拖鞋的宣传广告《时尚是因为装扮得很少》，设计者以浪漫的花束曲线和色彩营造出时尚浪漫的视觉语言，形象化、直观化地赋予产品以情感属性，与受众进行了有效的情感传递。

视觉思维有别于逻辑思维的严谨性，使得视觉语言传递中具有了多语义性。这一特点使得视觉作品更具有参与性，更易于启发人们的思维探索，通过形成共鸣起到信息传递的目的。

此外，艺术创意设计的视觉语言，相对文字语言更直观、整体，它很少受地域文化的限制，在传达中更通用、更直接，视觉形象的语意概念能够使人们一目了然。例如图 1-15 是意大利某品牌皮带的宣传广告《手工杰作，意大利经久耐用的优质皮带》，设计者用皮带围成意大利标志性建筑斗兽场的造型，配合直观的材质与工艺，直接传递出意大利皮具经久耐用的品牌概念。

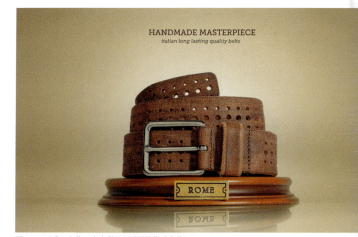

图 1-15 《手工杰作，意大利经久耐用的优质皮带》

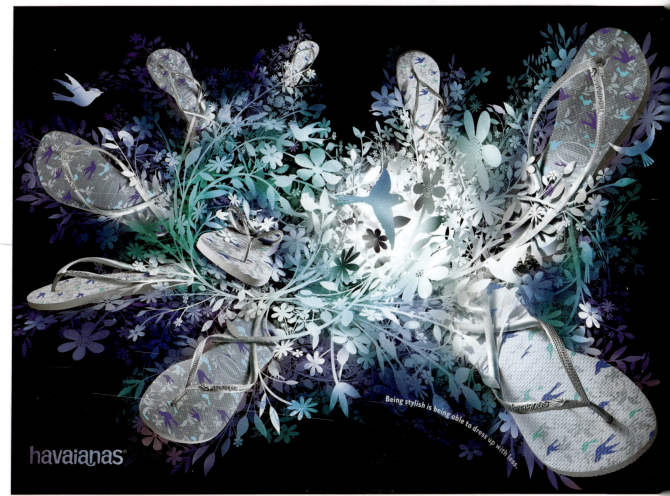

图 1-14 《时尚是因为装扮得很少》

1.1.3 视觉创意

读图时代的视觉创意自然是一种图形语言的创意,是视觉形象的创意,是设计师利用一种被人们所共同认知的视觉语言符号,以视觉语言的语法和"创意语法"进行的文化创造活动。例如图1-16是宣传防御艾滋病的招贴广告,首先设计者利用人们所熟知的沙漏和预防艾滋病标志图形的相似性,通过将沙粒和人体的置换,把滥性与艾滋病内在因果关联;利用沙粒被漏下在先后顺序上的偶然性和所有沙粒终将被漏下的必然性,把滥性的侥幸心理和死亡建立必然的联系。设计者利用通俗的视觉语言符号,创造了预防艾滋病全新的艺术语言表达形式。

视觉创意是利用视觉符号以及相关的视觉语法,以创造性思维为支撑,探寻新的艺术表达形式,直观、灵活、巧妙、情感化地表现自己对事物的认识和观念。它既反对传统艺术教育的形式主义美学(一切以美为标准),也反对把创意设计简化成思维技能训练,片面追求视觉形式新颖与趣味的新形式主义。

视觉创意是视觉传达的艺术化,其根本目的是对信息的有效传递。视觉创意需要典型的艺术形象营造出意象和思维延展的空间——意境,共同达到更加良好的传播效果。好的视觉创意不仅仅在于表面视觉形式的新颖与趣味所产生的标新立异,更是由视觉符号的深层联系揭示出的事物属性关系、意义等语义内涵。例如在同构创意设计中,往往利用事物形体的相似性进行事物的异质同构,通过形似揭示事物属性上的相似。例如图1-17利用拥抱的形式、吉他造型与女性躯体相似的形式关联,揭示对音乐的挚爱。

视觉创意的主题以及事物内部深层的属性关系并不都是全新的内容,例如人们经常碰到的设计主题"禁烟""艾滋病"以及"环保"等,这时就需要从全新的角度、全新的表达形式和突破性的概念延展作为视觉创意的追求,这是艺术表达形式的视觉创意。这种新和突破性是在传达共识要求下的一种"创新度"的把握——既不能"过"也不能"欠火候"。"过"则使人们面对全新的视觉形象无所适从,引起理解混乱,不能够明确要传达的目的;如果这种创新度"欠火候",则缺乏新鲜的形象刺激,过于老套、庸俗,不能够引起人们的关注。因此必须创造一种出乎意外但又合乎情理的效果,只有这样才能达到有效传达的目的。例如图1-18是汉堡王的宣传

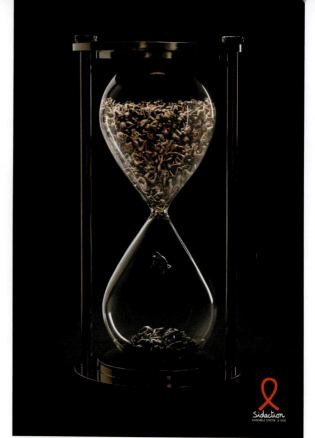

图1-16 预防艾滋病公益广告

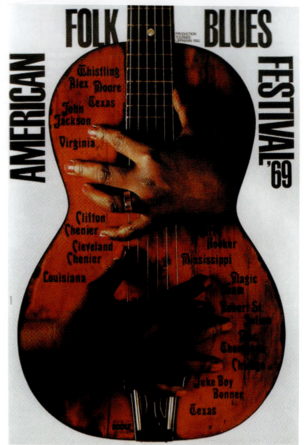

图1-17 1969年美国民间布鲁斯音乐节

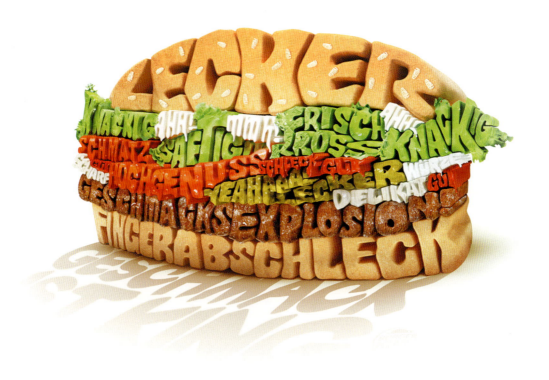

图1-18 汉堡王宣传广告

广告，把宣传的内容用"美味、新鲜、脆口"等文字构成熟悉的汉堡造型，这种全新视觉表现激发人们在体味由文字组合所传达的产品特点中重新认识汉堡王这一传统产品。

再如图1-19是呼叫中心《我们可以帮助你》的宣传招贴，一个老者拎着放大的、超出"真实性"的购物袋站在楼梯上喘息，这一我们所"熟悉的画面"，通过孤独老人生活难以自理的"熟悉"和把"熟悉"的购物袋进行超级放大而形成的"陌生"，创造出"老人孤独无助"的合乎情理的意外，有效地传达了需要"帮助"的主题。

视觉创意不以说教为主，它采用全新的视觉形象引起人们的视觉关注，进而引发人们的思考，让人们在审美的参与中去感悟信息传递的语义进而被说服。例如图1-20是某品牌杀虫剂《天然防护》的宣传广告，设计者利用人们使用喷

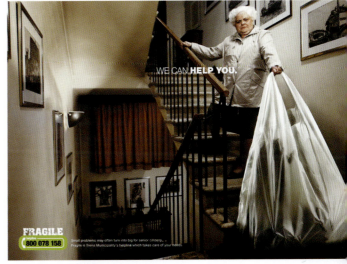

图1-19 《我们可以帮助你》

雾杀虫剂的手型结构拿着青蛙捕虫，以其荒诞的画面引发人们把青蛙捕虫类比推理出产品的天然环保概念。

视觉创意不以严谨的逻辑论证去说服人们，而是以情感化的表现形式诱发人们的共鸣，进而影响人们的判断和行为。因此视觉创意必须去研究视觉符号以及它们组合规律中形式美所对应的情感形式。例如图1-21是VIA UNO品牌的女鞋宣传广告，设计者用鞋和女人脚踝的特殊角度和结构，误导人们以为是女性腰臀的结构。以二者造型曲线的相似，类比鞋子的审美情调，利用性感语言渲染、诱发消费者的情感认同，进而促进销售。

总体来说，视觉创意是内容与形式的一种完美结合，它通过全新的视觉形象语言揭示出事物内在的属性关联，以感性的情感传递方式引起人们的共鸣，通过美的形式将设计者对创意主题的认知传递给受众，引起人们的关注。

图1-21 VIA UNO品牌女鞋宣传广告

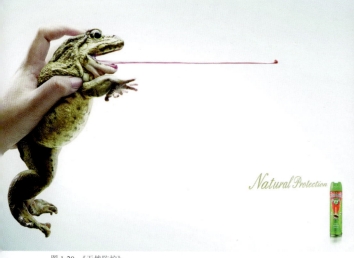

图1-20 《天然防护》

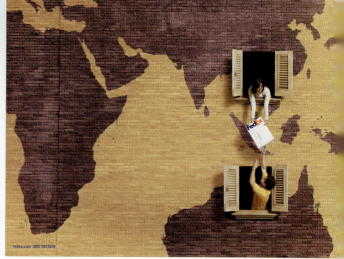

图1-22 FedEX快递公司宣传招贴

1.1.4 视觉创意分类

从表现内容上可以将视觉创意分为主题创意（如理性广告）和形式创意（如感性广告）两大类。

主题创意是利用视觉语言揭示事物深层的属性关系，引起人们主动思考，进而接受该主题所传达观念的艺术创作形式。例如图1-22，设计师利用两个窗户所属的地图板块不同，揭示出FedEX快件的传递就像在邻居之间一样方便快捷。

形式创意是通过形态组合关系所产生的抽象情感形式来感染人们情绪，进而影响人们判断的一种艺术创作形式。例如图1-23，通过充满生命张力的腰身曲线和生活中常见的钥匙印痕制造情感渲染，淋漓尽致地传达出ZARA品牌牛仔裤舒

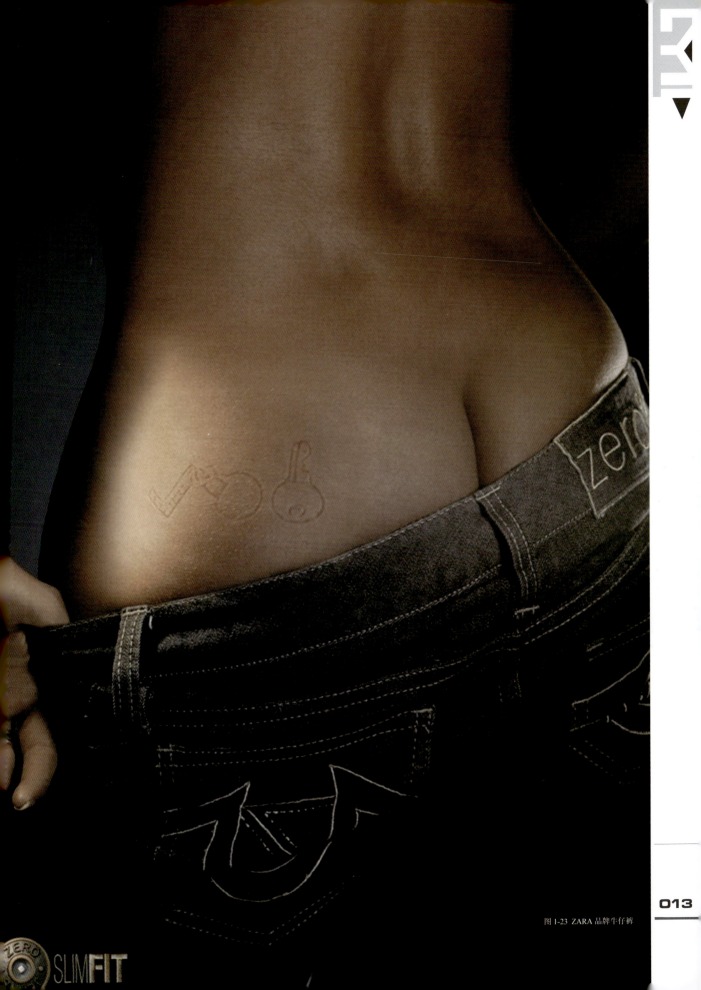

图 1-23 ZARA 品牌牛仔裤

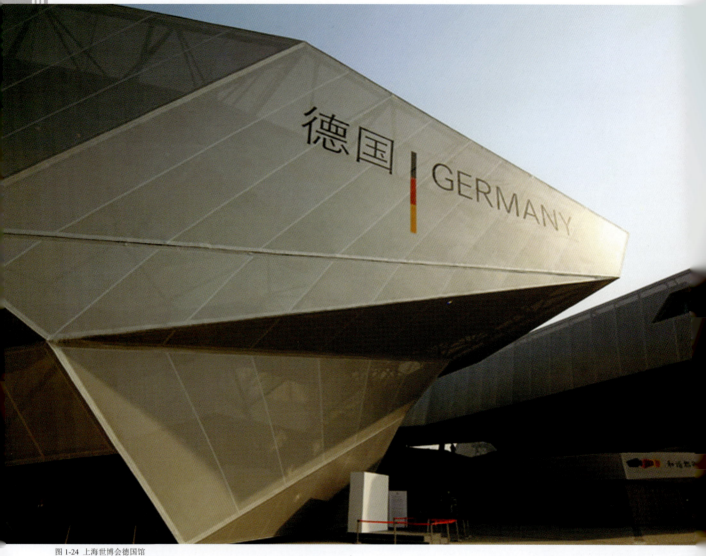

图 1-24 上海世博会德国馆

适的贴身性。形式创意通过视觉语言的形式法则，赋予事物一种抽象的情感形式，从而能够更有效地传达沟通目的。例如图 1-24 是上海世博会德国馆的建筑，设计师利用灰色半透明的金属材料结合不规则的棱形造型，塑造出极具立体感的空间结构，把德国人的严谨、理性和现代德国的创新精神表现得恰到好处。

从技法角度，视觉创意又可以分为同构创意、解构创意、类比创意。

同构创意主要是采用替代及融合的方法，将意义上原本相互独立甚至矛盾（异质）的两个物体，通过某种相似性为纽带合并成浑然一体的视觉新形象（同构），引发人们的关注与思考，并从中感悟到事物属性的内部关联。例如图 1-25，通过圆形的相似，把小提琴和煎锅巧妙地进行融合，进而让人们从这一古怪的造型中感悟到音乐工作室的艺术家对于声音的设计犹如大厨烹制的美味可口大餐，让人们在生活中尽情享受音乐带来的美味。

解构创意往往利用抽象提纯的方法打破原有的结构秩序，以荒诞造型为特征，引起人们对事物的再认识或突出事物的某种特有属性。在解构创意中往往使用提纯的办法减少其他不必要的元素，利用视觉语言直奔主题。例如图 1-26 是日本丰田霸道越野车的宣传广告。设计者把越野车的通过性和到达能力抽象提纯为群山中一条相机镜头拉伸的线条，进而把越野车的到达能力和通过性隐喻为相机镜头般轻松的拉伸，让人们在荒诞的画面中体会霸道车的越野性能。

类比创意是指利用比喻、拟人和超序组合的手法，将不同的事物以某种相似性进行并置比较，进而突显出其中隐含

《音乐和声响设计》

《哦，什么感觉》

《给那些生活中不能没有它的人》

的另外一种相同语义的创意方式。例如图1-27是一个音乐节的宣传招贴广告，设计者很巧妙地将音乐耳机与呼吸器的使用方法相比较，传递出音乐激活生命的主题概念。

根据设计媒介的不同，可以将视觉创意分为平面设计创意、立体设计创意和影视动画创意三大类。

由于体裁的不同，其创意表现也不尽相同。总体来讲，平面设计创意主要运用二维视觉符号进行形式情感的表达和事物属性的揭示。立体设计创意更擅长于在立体空间内使用三维抽象视觉符号语言表现主题及情感。影视动画创意更多地采用多媒体技术，融合平面、立体、时间、动作和声音，通过对事物发展过程的表现，揭示事物的属性、主题精神并实现情感的表达。

无论是哪种视觉创意分类，视觉创意必须首先满足新颖而陌生的视觉形象审美要求，以此吸引人们的视觉关注。其次，无论采用什么样的创意方式，其表现都离不开情感的形式传达。另外，尽管创意的表现侧重不同，但创意设计思维的本质是相同的。

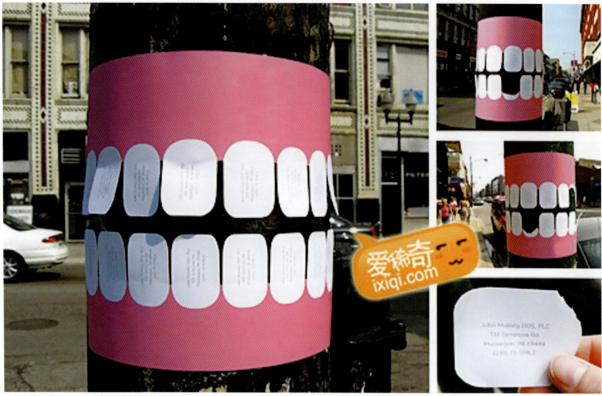

图 1-28 牙医广告

1.2 艺术设计

设计是人们有目的地创造第二自然物的设想与计划,并将这种设想与计划具体化、视觉化以及结构化的过程。简单地说,设计就是有目标、有计划的创造行为。大部分艺术设计是具有商业目的性质的。例如图 1-28 是一个牙医的广告招贴,设计者很巧妙地用粉红色的两个环带作为牙床的象征,把白色的小广告内容纸片粘贴在两个环带上供人们撕取,而撕去后残缺的牙齿不仅使得广告画面形式更为幽默风趣,同时更突出了看牙医的重要性。

艺术设计是以视觉形态、空间结构等艺术符号,通过艺术家的想象,将情感和设计主题与商业目标相结合,形成具有审美和意念传达作用的结构形式创造。

具体的艺术设计种类主要是根据设计的用途、形式和材料进行分类。它包括平面设计(广告、包装、书籍、标志、VI)、形态设计、空间设计(工业、陶瓷、服装、工艺品、室内、环境、展示)和多媒体设计(动画、网页、影视)等各种类别,它是商业和公益、技术和艺术的有机的统一。

1.2.1 功能属性

艺术设计是有目的的设计,它不是画家、诗人的自我感怀。艺术设计作品的功能可以分为使用功能和精神功能两大类别。艺术设计是对设计作品使用功能的情感表达和精神功能的渲染烘托。

人类的造物都有其明确的目的。无论是实体物质还是人类抽象的文化物质,实用性是这种创造的重要决定因素。特别是艺术设计,大部分的设计具有其商业目的。无论是工业产品自身的使用功能,还是艺术设计所要传达的宣传促销的效果,都使得艺术设计必须具有明确的使用功能。

精神功能是指在具体的使用功能上延伸出的审美、教育、象征、地位以及思索等关乎人类精神领域的具体功能。缺乏了这些功能,世界将变得冰冷。这是艺术设计的主要范畴,特别是在物质极度丰富的今天,精神功能更以品牌、企业形象等软价值概念在某些领域超越使用功能,进而提升产品的附加值。现今,大多数的艺术设计作品无论是其使用功能还是精神功能,都统一在艺术情感的形式下进行有效地传递。例如图 1-29,采用 Flywire 面料的耐克运动鞋宣传广告,主

图 1-29 《体验正装背后的生活》

题旨在以最薄、最轻的面料提供最好的支撑效果。画面以漂浮在云端的鞋子暗喻耐克运动鞋出类拔萃的品牌地位和卓越的轻盈品质，翘起的地板给人以麦当劳大薯条的印象，加上著名 WNBA 球星隐指耐克强势的美国文化背景。整个画面中没有一点对产品使用功能进行的直接语言描述，所有的精神功能传达都笼罩在一种美国式的幽默与荒诞的情感表现中。

 艺术设计作品主题主要以视觉语言形式进行传达，因此设计作品的视觉传达功能至关重要。视觉传达性是设计师运用视觉语言符号（色彩、图像、空间）传达信息、沟通情感的必然属性。简单地说，就是设计师通过"看的设置"和人们通过"观看"进行沟通交流。

 语言学家卡尔·比勒把语言的功能分为"表现""唤起"和"描述"三种功能。作为视觉语言，图像显然在"表现"和"唤起"某种心理状态——情感方面，与抽象的文字相比要具有更大的优势。艺术设计正是通过这种视觉传达的特点，才更容易达到"煽情"的作用。

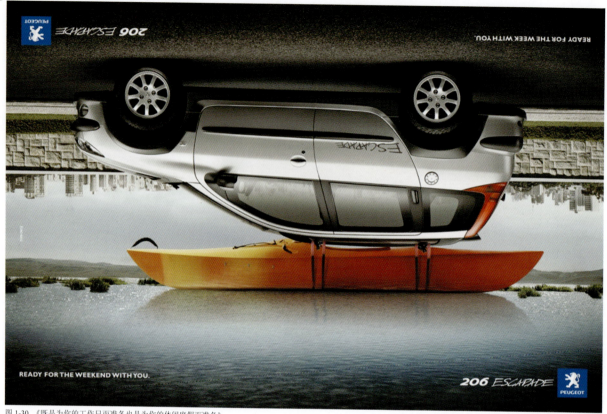

图 1-30 《既是为你的工作日而准备也是为你的休闲度假而准备》

正如图 1-30 所示的标致 206 汽车的宣传广告，把 206 汽车的多功能性作为广告表现的切入点，这显然与法国人的浪漫性格和乐观休闲的生活方式是密不可分的。就作品的使用功能来讲，必须传达标致 206 汽车的多功能性，《既是为你的工作日而准备也是为你的休闲度假而准备》。就作品的精神性功能来说，如何使用艺术化的视觉语言来传达这一主题，并在传递的过程中让人们感受到一种参与性的审美，显然标致 206 的宣传广告已经给我们一个完美的答案：设计师利用汽车顶部的装货方式，巧妙地把休闲的生活符号"小木船"，以及"小木船"安逸、休闲的使用环境和汽车的使用环境巧妙地通过地平线融合为一体。从正常的视觉秩序上来看，一条小木船在安静的水面上驮着标志 206 汽车，左下角的文字显示：为你的周末而准备（这是要传达的部分主题）；而上下颠倒以后，会发现标致 206 驮着一个小船，同样左下角的文字是：为你的工作日而准备（这是要传达主题的另一部分）。设计者正是通过这一荒诞而又熟悉的场景描述，对人们的观看进行设置，同时利用这种荒诞唤起人们的思索，并尝试从现实生活中的场景、经验和与之对应的情感去解释这一现象。而当人们从这一奇异的现象当中感悟到设计者所要传达的主题时，作品就实现了与人们的交流与沟通。因此，任何艺术设计作品都包含着使用功能和精神功能两个属性，二者是相辅相成的。只有二者完美地统一，作品才能够通过艺术化的视觉语言传达准确的设计主题。

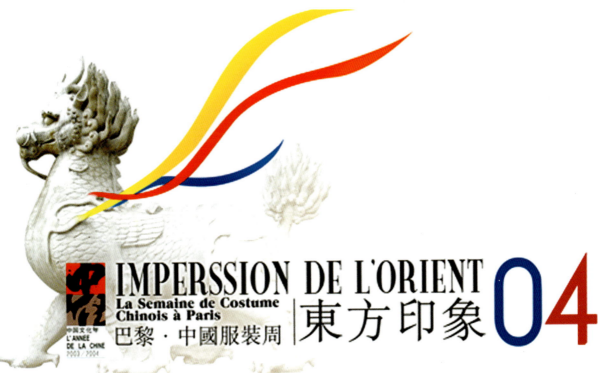

图1-31 《东方印象》

1.2.2 秩序

当人们置身一个陌生的环境时，自然会感到紧张；当找不到通向目的地的道路时，会感到迷茫；当面临难题苦苦思索而得不到答案时，会感到烦躁；当把杂乱的环境收拾好，端着一杯咖啡听着悠扬的音乐时，会感到舒心怡然。同样道理，当人们面对缺乏整体、统一和一定认知秩序的作品时，同样很难感受到审美的愉悦。一句话，一个好的艺术设计就是一个好的视觉秩序。

秩序是人们认知事物的重要方式，也是产生形式美的重要因素。艺术设计作品必须让人们能够因循着规律性的秩序去认知。这种秩序主要体现在生理方面的视觉流程秩序和心理审美的认知秩序两个方面。

例如图1-31《东方印象》，整幅画面以高亮白色为背景，白色麒麟、飘飞的彩带和文字内容排列为主体造型。白色背景中若隐若现的白麒麟增加了东方感性的神秘，对比鲜艳的彩色飘带，不仅使神秘走向现实，赋予传统古老形象以现代生命，更是把中国服饰飘逸的文化内涵，通过腾飞的翅膀使设计意念得以展现。从构图上，彩带、04和标识的色彩不仅"点活"画面的神秘单一色调，更是通过相互呼应形成动与静的对比秩序。画面中设计者将文字内容以变化有序、整齐划一的排列与麒麟、彩带的感性飘动形成一动一静、一中一洋的感性和理性的秩序对比，并在排列的左下角以较为复杂充实的内容与右侧04的大气形成一张一弛的节奏对比，使整个画面庄重中不失浪漫飘逸，统一在简洁的审美秩序中。

自然界的事物发展受到多种因素的制约，人们总是期望能够把握这种事物的发展规律，并试图总结、简化出这种规律，以帮助人们把握事物的发展和指导第二自然的创造，这种规律被我们感知为秩序。人们根据秩序（规律）而产生的预期，称之为秩序感。因此，秩序感是人们审美"预先匹配"的内在动因。所以说，秩序感是认知事务的重要方式。

例如图1-32，右边文字的排版从高低位置和句子的宽度都和左边杯子的高度、宽度成一定比例的对称关系。这是因为，左边的半个杯子给人们产生的秩序感预期是右边被切掉的半个杯子形状。当然，如果我们把右边这半个杯子合上，这将成为一个普通不过的日常现象，它剥夺了人们参与创造的需求。设计者正是利用左边半个杯子产生的秩序感预期，巧妙地用文字排版实现人们的"预先匹配"需求，这种既满足又意外的设计正是秩序感的巧妙应用。

秩序是产生美的关键所在。亚里士多德指出："美的主要形式——秩序、匀称与明确。"近代美国设计理论家维克多·巴巴纳克（Victor Papanek）更认为"设计（design）是为构建有意义的秩序而付出的有意识的直觉上的努力"，其核心是建立有意义的结构秩序。例如图1-33，版面的左上角由苍老的树枝自然形态所构成，这一形态给人产生的感觉是充满感性的张力。从构图均衡的秩序要求来讲，必须在右下角辅以造型以取得画面的均衡感，而设计者却是采用在中心偏右的位置自上而下穿插了工整严谨的字体排版，由文字形成一个虚面，同时在版面的底部用一行细小的文字居中排列，与上面的文字在右下角形成一种虚拟的力量，达到画面的均衡。与此同时，严谨、工整的字体排列所产生的理性感受与树枝形成的感性相对比，文字形成的虚面与树枝的实形相对比，在对比中形成统一，这种对比统一的秩序从某种角度形成一种有意义的结构秩序，给人们带来积极的审美感受。

此外，视觉心理学认知规律当中的整体概念其本质也是秩序的另外一种体现。我们可以这样理解，复杂多元的视觉元素按照一定的造型规律——秩序形成整体的概念。而一旦这种秩序被打破，它就不再称为一个整体。

人们的审美来自于对事物认识过程中的视觉生理和心理"预期"以及"预期"中"可能性意外"的实现。这种预期是由人们的视觉习惯形成的视觉形式法则，而这种视觉规律的主要构成规则就是前面所提到的"秩序感"，因此说"秩序感"是构成形式美的重要因素。

根据对上述的理解，艺术设计实际上就是设计主题（功能性）艺术感受秩序的建立。这种艺术感受是设计师根据商业目的的需求和自己对产品精神功能的理解，通过可以调用的设计元素，利用想象，通过艺术的手段，营造出一种可以传递的、具有人类共性的艺术感受形象，进而在人们的审美过程中实现一种精神上的和谐，以促进其商业目的的实现。

图1-32 版面设计1

图1-33 版面设计2

1.2.3 风格

设计风格是设计师在艺术设计过程中逐渐形成的,具有一定稳定性的艺术个性和艺术特色,是设计师审美观念的具体体现。设计作品与设计师文化素质、宗教信仰和人生观密切相关,同时也会受到设计师审美素养、惯常的表现形式、得心应手的技法、熟悉的材料等方面的影响,从而形成自己的艺术设计风格。可以说设计风格是设计师主观因素和设计对象客观因素的综合体现,深深地烙上了设计师的习惯性艺术表现特征。学习研究大师的设计风格,博采众长,汲取其精华,对艺术设计创意的学习能够起到事半功倍的作用。

设计师个人风格上升成为一个时代的、民族的风格,我们就可以称他为大师。不同历史阶段大师的设计风格正是这一时代的标示,当然也是其民族性的标示。

设计风格是艺术设计特征的显现,它具有独创性、稳定性和多样性。

1. 独创性

创新是艺术设计的根本要求所在,是艺术设计的灵魂。同样道理,独创性也是艺术作品风格的灵魂,这主要体现在不同设计风格之间的独创性和风格内部延续发展的独创性。学习大师的设计风格,不应该只是简单地照搬形式,而应该依托大师的文化、社会背景和宗教信仰,分析其艺术观念和表现特征,并在整体风格的模式下融入当代趣味、学习者本人的主观因素,从而形成一种延续和发展。这种风格通过时代性、文化性的共有特性,形成了与广大受众之间的预设模式匹配,同时更因为设计师的创造性工作,而使得艺术作品在匹配模式的基础上产生具有个性特征的审美趣味。

德国平面设计大师金特·凯泽是欧洲"视觉诗人"流派的主要代表人物,他的作品往往以超现实主义"艺术真实"的视觉语言传递自己对作品主题的感受和理解。他反对纯商业化的、传统的和保守的设计风格。在他的作品中,常常是将生活中不起眼的"东西"转化为独有的视觉图形,并通过既打破逻辑性而又真实的"物象"表现达到诗一般的审美效果,给人们以视觉和心灵上的震撼。例如图1-34和图1-35是为德国爵士音乐节所做的宣传广告。图1-34所示的作品中将两只涡形提琴头进行反向同构,在这种真实的荒诞中将爵士音乐生动、粗犷的旋律和爵士音乐无休止的生命力展现地淋漓尽致。而图1-35所示的作品,通过一个织物缝制而成的、粗陋而笨拙的黑人手型打出的胜利手势,把爵士音乐黑人自娱自乐、即兴表演的自信心,表现得惟妙惟肖。两幅作品虽然表现的内容不同,但在对爵士音乐的理解上,表现的手法上无不流露出作者"视觉诗人"的浪漫表现风格。

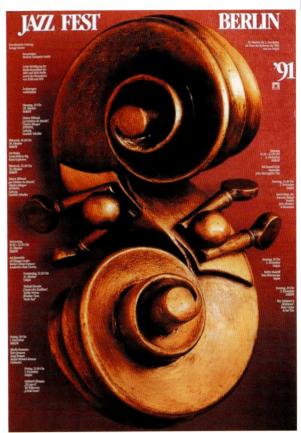

图1-34 1991年柏林爵士音乐节招贴

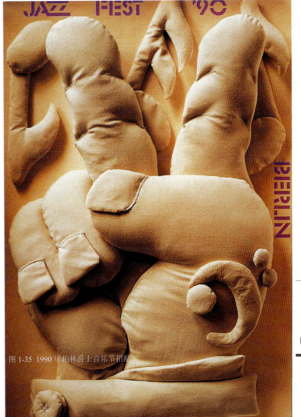

图1-35 1990年柏林爵士音乐节招贴

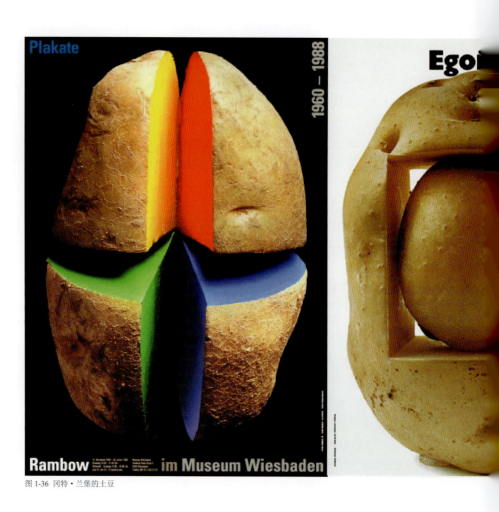

图 1-36 冈特·兰堡的土豆

2. 稳定性

艺术设计风格在一定时期具有相对的稳定性。一旦设计风格形成,就会在设计作品的主题理解、表现形式和表现技法上形成相对的稳定。这种稳定是在整体风格基础上的延续和发展,而不是僵化模式的照搬和套用。相对的稳定,能使得设计风格更为完善、人们更易于接受,进而形成审美习惯。

同为欧洲"视觉诗人"流派主要代表人物的德国平面设计大师冈特·兰堡,除了具备欧洲视觉流派的"观念形象设计"这一超现实主义风格以外,更擅、长于对德国民族性格的视觉化表现,在视觉传达上也更注重于自我意识和对生活的艺术感悟,在视觉效果上追求简洁明快的视觉冲击力,强调对视觉平面二维空间的突破。土豆文化成为了他设计风格持久的主题,在他看来,土豆文化代表了德国的民族文化。在他一生的设计中,从不同的时代、不同的角度赋予了土豆超乎寻常的视觉冲击力和想象的空间,如图 1-36 所示。

设计学习要结合自己的文化背景和审美素质,对自己未来设计风格的形成进行一定的思考和规划,一旦找出适合自己的模式,在相对的一段时间内,就不要轻言放弃。对待大师设计风格的学习,切忌见异思迁,朝秦暮楚。要本着立足自我、博采众长的学习精神,拿来为我所用,逐步形成和完善自己的设计风格。

3. 多样性

艺术设计风格的多样性是指在同一时代背景下,由于设计理念的不同而形成的艺术设计风格的多元化,或同一设计风格在不同时段延续和发展的多样性。例如 2010 年上海世博会的场馆设计,很容易分辨出不同文化背景下的设计师所表现出的不同设计风格。这是在不同的设计主题和主客观因素的差异化基础上形成的风格多元化,它使我们生存的世界更加缤纷多彩。中国馆浓郁的东方文化情调、西班牙馆所崇尚的自然和谐、俄罗斯馆的大公城堡印象和沙特的沙丘地域特征,无不展示出当今世界不同文化背景下的多样性设计

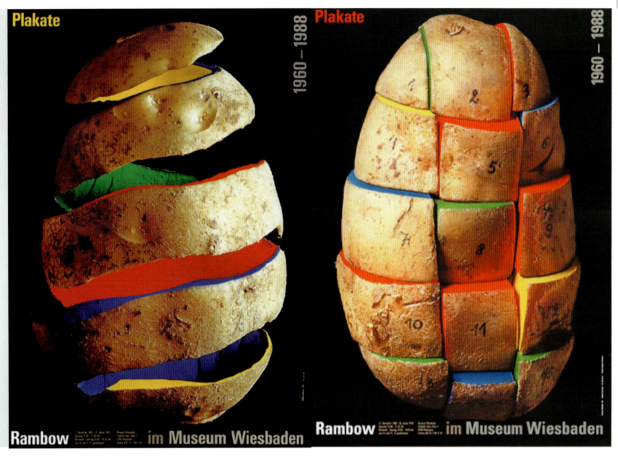

风格。

艺术设计风格的多样性给我们的启示：一是不要将风格绝对化、僵化理解，它是一种动态的相对稳定；二是设计风格在体现设计师个性特征的基础上，要紧扣时代、民族和地域等社会公众属性。

4. 时代性

不同时代的哲学思想、科技发展，在设计风格的形成中留下深深的烙印，这就要求设计师必须敏感于时代的思想潮流、科技发展、风俗变迁、审美取向甚至政治经济等时代发展的符号，作为时尚元素运用到设计中，让设计风格做到与时俱进。

当今科学技术的发展使得产品的设计在更大的程度上摆脱了功能对形式的束缚，为在设计中充分运用格式塔心理学所提出的"形式与心理的对应"提供了巨大的空间。而创意作为一种心理上的精神满足，也在后现代主义设计当中更显重要。后现代主义设计是在现代主义基础上的文化多元化设计，注重情感和精神满足，强调装饰，突出个性，强化表现差异。其设计语言夸张华丽，在表现上以传统与非传统结合，混合多种风格，创意幽默风趣、荒诞怪异，寓意象征深刻。传统、现代相结合的形式多样的表现手段创造了文化多元的设计作品，为日益同化的现代社会所极力推崇。后现代主义设计重拾传统元素，在某种程度上是对现代主义设计几近刻板单调设计的一种反叛，是对人性、文化多元回归的具体体现，这种设计风格也逐步成为了一种被广泛接受的设计时尚。

TopGear是英国BBC电台著名的汽车节目，被誉为"世界上最疯狂的汽车电视节目"，节目创意花样百出、不按老套，让人眼花缭乱，目不暇接；制作上不惜成本，让人们在欣赏中感受到好莱坞专业水平的摄影。它就像欧洲"视觉诗人"一样，追求那种震撼的视觉冲击效果，不接受任何汽车厂商广告赞助，充分体现出现代艺术的独立与自由，在当今汽车节目中独树一帜。例如图1-37是它的一幅宣传招贴，画面

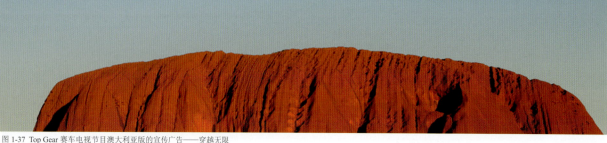

图1-37 Top Gear 赛车电视节目澳大利亚版的宣传广告——穿越无限

视觉语言以超现实的幻想和荒诞真实的虚拟来表现，以崇尚自然简约的现代审美，与时代的脉搏紧密相扣。

与此同时，由于气候环境的恶化，绿色环保概念也成为这一时代的另一特征。体现在设计风格上，以朴素的审美、简约的造型配以环保感的材料，倡导人们用简约的视觉造型把绿色环保与原汁原味的自然文化相结合，形成别具一格的设计风格。例如图1-38是获得Pentaward 国际包装奖的《艺术用铅笔》包装，运用碎木屑压制而成的包装盒既是传统的包装，又可当作笔筒使用；长方形简洁明快的包装盒辅以黑白间接的标签页，又从形式上渲染着环保的概念。

处于信息时代的全球文化"融合"已成为最大的时代特征。在许多优秀的设计作品中，"融合"不仅没有扼杀世界文化的差异性，反而将文化的民族性推向了另一个高潮。这不仅弥补了科技信息的冷漠和单调，同时更推动了艺术设计风格新古典主义的发展，延伸到作品的形式上强调更多的个人情感和个性色彩。例如图1-40是设计师利用中国服饰传统款式和装饰元素结合现代西方审美的视觉冲击而设计的作品，它将东西方文化巧妙地融合，赋予传统元素以现代的时尚信息，创作出在融合背景下全新的艺术形象。

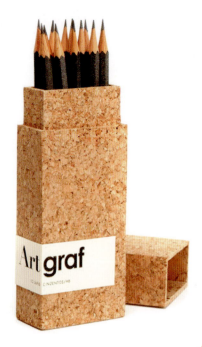

图1-38 铅笔包装

5. 民族性

每一个设计师的作品风格都离不开他所处的民族文化，因此设计风格天然地具有民族性。

民族性是指一个民族在历史积淀中形成的主流哲学思想、思维倾向、宗教信仰以及审美情趣等，它是设计风格形成的内因，促成了具有民族特色的形式语言、表现技巧和传统材料的应用等外在表象的形成。虽然随着全球一体化进程，部分民族特征会有融合的趋势，但是从整体来讲，那些深入民族骨髓的固有精神，仍然会以各种形式体现在艺术家的风格之中，进而形成整体的民族性风格特征。从另外一个意义上说，艺术设计作为文化的一种表现形式，它承载的历史文化积淀是艺术设计的血缘，文化创新的差异化追求，更会将越来越多的民间传统作为一种差异化的民俗符号推向新的高度。例如图 1-39 是现代室内设计中通过对中国传统图形元素的使用，将浓郁的中国风情和现代设计的技术相结合，形成典型的现代中国文化特征和氛围，这一风格称为新中式，为众多崇尚中国传统文化的相关人士所喜爱。

民族性格是设计风格的重要特征。例如，德国的理性主义、法国的浪漫风格、日本对实用性的追求以及美国的包容性特征都体现在他们的设计之中。我国现代著名设计大师靳埭强、陈幼坚、吕敬人在他们的作品中，都很好地将现代设计与中国民族传统审美相结合，开创了中国设计的新纪元，形成了具有时代特色的中华民族设计风格。在其他设计领域，如图 1-40 所示的服装设计、图 1-41 所示的享誉中外的北京奥运会开幕式，后者更是将中国传统民族文化的表现形式推向一种"奢侈"的极致——设计师从传统文化中提取的视觉元素结合现代灯光音响和拍摄技术，让整个世界浸染在浓浓的中国风情之中。

图 1-40 新中式服装设计

图 1-39 新中式室内设计　　　　　　图 1-41 2008 北京奥运会开模式演出场景

作为民族基因的重要载体，传统艺术是民族文化不可分割的组成部分，它体现了该民族视觉思维与造型特点的文化传统。中国文化不拘泥于现实，强调"气""韵"和"意境"等人文精神的满足，在千百年的文化积淀基础上表现出了东方独有的艺术形式。如果把这些传统艺术的符号引入现代设计，不仅能为冰冷的现代设计注入丰富多元的情感因子，同时对遏制现代设计血缘模糊的弊病（设计风格单一化）起到积极作用。因此，传统设计元素的应用将在现代设计的基础上，以后现代的设计理念构建出丰富多彩的文化形式，延承和发展不同民族、不同文化的风格差异。毫无疑问，人类文化的共性寓于地域化的个性之中，设计风格的民族性将为建构繁荣的人类文化起到积极的推进作用。

图1-42 《福禄寿喜》月饼包装

1.2.4 传统元素的应用

中国几千年的文明发展创造了丰富多彩的、民族性格鲜明的艺术形象，我们以现代创意设计的视角积极看待这些传统符号，把它们与现代设计相融合，必将形成独具特色的、为世界所接受的现代中国设计风格。这一点从大量获得国际大奖的设计作品中已经得以证实。

重构的传统视觉元素加上现代审美意识和表现形式，成为应用传统元素进行现代创意的基本模式。把传统元素作为一种创意表象就必须对传统元素进行分解提纯，概括出具有传统特点、能够反映形态属性和文化内涵的基本造型，并在设计创意主题的统领下以现代设计手法、形式整合设计，创造出具有浓郁传统文化和时代活力的设计作品。

通常的应用方式是在设计上采用"挪用"与"并列"的手法，将独立完整的传统视觉元素与现代表现形式语境并列，传达文化、时空上的对立演变关系，形成观念与形式的对比。用这种方式构成的作品简洁有力、文化内涵深刻。另外一种应用方式是将传统特有的造型元素打散，提纯出基本造型单元进行现代设计语境的重构，以特有的艺术符号传达民族、文化寓意的现代化传承，形成传统视觉语言的现代发展。

例如图1-42所示的Pentaward包装金奖作品《福禄寿喜》月饼包装，设计者采用中国的传统花窗结合福禄寿喜的传统文化，以现代简约的审美形式辅以黑色和红、蓝、黄、橙纯色稳重的冲击力，在简洁明快的现代审美所统领下，形成了时尚气息浓郁的中国风情设计，是当代设计审美对传统元素应用的最好诠释之一。

1. 传统图案——中国文化的视觉符号

中国的传统文化为我们积淀了大量的优秀艺术表象符号。其特点是不拘泥于现实，抽象概括，质朴简约，想象力丰富，人文色彩浓郁。而其中的传统图案源远流长，承载了中华民族的历史文脉精神。传统图案造型风格简约工整、想象力丰富、寓意深刻，是中国视觉语言的主要载体。充分挖掘优秀的传统艺术符号，必定为现代艺术创新思维提供丰富的营养。例如图1-43所示的中国申奥标志，就是在中国结、太极造型和传统书法的基础上进行分解、打散，结合奥运五环造型进行重构设计的优秀作品。设计作品充分体现了申办奥运的中国特色，同时也彰显了时代的活力。

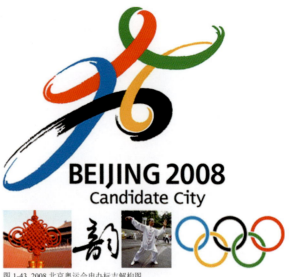

图1-43 2008北京奥运会申办标志解构图

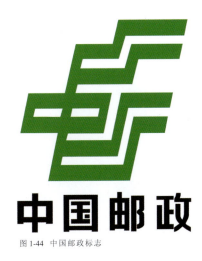

图 1-44 中国邮政标志

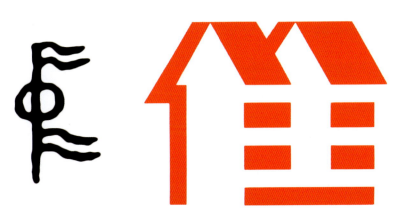

图 1-45 某房地产公司标志

2. 汉字——现代的点线面构成

现代平面设计主要以图形和文字构成。从视觉设计的角度理解，文字不仅仅是传递语义信息的符号，也有美化装饰的图形功能，更起着传承文化精神的作用。中国的方块字横竖撇捺、疏密有序、象形会意、形声指事，在世界文字体系中独具特色，成为中国抽象图案典型写照。将中国汉字的笔画形式、间架结构作为设计元素，其中的情致韵味不必多述，仅是从构成角度就回味无穷。

例如图 1-44 中国邮政的标志就是利用中国传统甲骨文的"中"字造型，根据"鸿雁传书"这一典故，以大雁飞行的动势、信号旗为主体造型，以现代构成的形式、简洁明快的风格，整合造型语言结构，体现了快捷、准确、安全以及无处不达的造型内涵，塑造了中国邮政的形象特色。

再如图 1-45 是以中国方块汉字作为标志设计的形意同构的一个典范作品。设计者将汉字住宅的"住"与中国的传统房屋造型进行同构。由白色的负形字，构成汉字结构"住"；由红色色块构成房屋结构。整个设计巧妙地利用了正形与负形的同构关系，而且所有设计元素控制在块面结构中形成了极强的构成感。

3. 民间艺术——质朴的原创艺术

民间艺术多了一些真情实意的自然朴素语言，少了矫揉造作的人为刻画脂粉，更真实地表达出本民族的艺术特色。中国的民间艺术丰富多彩，既有粗犷张扬的布老虎造型又有典雅秀丽的青花瓷器，既有夸张艳丽的戏曲脸谱又有简约质朴的民间年画等。把这些造型方法、形式、符号等元素与现代设计相结合，其设计不仅是民俗特色再现，更是现代与传统、理性与感性、简约与率真的完美艺术结合。

周杰伦的一首"青花瓷"在春节晚会上唱响大江南北，我们姑且不论周杰伦的演唱风格如何，单就青花瓷当中传递出来的那种浓郁的中国文化的典雅之风就可以令人为之倾倒。"素胚勾勒出青花笔锋浓转淡，瓶身描绘的牡丹一如你初妆，冉冉檀香透过窗心事我了然，宣纸上走笔至此搁一半，釉色渲染仕女图韵味被私藏。"例如图1-47同样是采用青花瓷风格设计的美容护肤包装，飘逸的中国白描勾勒出浓淡相宜的蓝紫色调，工整的等线体汉字点缀着主体的神韵。

又如图1-46是设计大师靳埭强为《一画会会展》所作的宣传招贴。画面主体造型采用中国汉字"画"字，并将上面的一横采用中国书法的笔触造型，与下面工整的田字形成强烈的视觉对比，突出"一"的特征概念。居中对称式的构图，以及画面上、下两端的红色色块和分行的文字版面设计，使得整个画面在简洁明快的形式构成中充满了中国特色的韵律感。

图1-46 《一画会会展》

图1-47 可采化妆品包装

4. 中国绘画——水墨情韵

中国画的水墨韵味承载着东方神韵。中国画独具民族特色，水墨晕染，计白当黑，抒情达意，挥洒自如。把中国水墨独有的晕染表现运用到现代设计中，不仅体现了设计风格的浓郁东方韵味，也使得设计更具有中国式的洒脱与浪漫，赋予了现代设计东方的神韵和意境。设计大师靳埭强的作品在这方面做了很好尝试。例如图1-48是《北京国际商标节》的招贴设计，以一个朱红晕染鲜亮的红点，一方面突出中国特色，另一方面隐喻商标简约精致的设计特征，从"随手拈来"的闲散中点出北京国际商标节浓郁的东方文化特点。中国水墨在大师的手下，或浓或淡、或字或图，挥手之间水墨情韵已跃然纸上。

5. 书法——感性宣泄特有的点线构成

道家"阴阳"相生相克思想几乎渗透到书法艺术的各个范畴，黑白、虚实、刚柔等都在书法中得到体现。中国的文字以其象形性独具特色，特别是"书画同源"的渊源更是在表现上形成了以书写性为特点的独立艺术体系。书法家笔下的点线及空白，通过对比、均衡、节奏、韵律形成了书法特有的形式美法则，点线面的空间、动势构成的张力浑然一体，一气贯通。中国书法特有的装饰、人文属性，成为现代设计钟情的特色表象元素，自然为设计作品注入了民族的文化内涵。篆书高雅、隶书古朴、楷书刚直、行书清趣、草书灵动，无不演绎着中国独有的力动美感。例如图1-49是2008年奥运会徽《中国印·舞动的北京》，设计者就是以中国书法的篆刻艺术为灵感，创作出为世界所接受的优秀作品。

图1-48 《北京国际商标节》

图1-49 《中国印·舞动的北京》

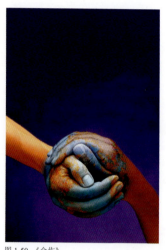

图 1-50 《合作》

图 1-51 wolford 丝袜招贴

1.3 视觉形式

1.3.1 形式美概念

黑格尔认为:"美的因素可分为两种:一种是内在的,即内容;另一种是外在的,即内容借以体现出意蕴和特征的东西。"

艺术内容指艺术作品本身所包含的主题意蕴,它由艺术作品的"对象内容"与"思想内容"两个因素组成。内容美有机地将对象内容作为载体激发思想内容,表现了创作者的审美趣味、情感倾向以至于道德情操之美。如同人们生活中认知的真善美,内容美就是触动人们思想情感深处的精神和谐,这在艺术创意中主要体现为主题创意和情感表现。例如图 1-50 是用两个肤色不同的手构成我们的家园——地球,体现南北合作共生和谐的概念。这幅作品在内容美上无疑是一幅典范作品,但从整个画面形式美的角度却又有很多值得商榷的地方。

那么,什么是艺术形式?

艺术形式指的是艺术作品内部视觉元素之间的组织构造(如构图)及其自然属性的显现方式(如色彩、肌理、表现手法等)。

形式美则指构成艺术作品的视觉元素自然属性及其组合规律所呈现出来的抽象的审美结构。形式美是相对独立的,可以脱离具体的内容美。

审美触动是由表及里的,是必须有客观形式作为载体进而触发人们的感受器官接受这种信息进而分析判断。这种触动是由客观及主观的、由物质到精神的。设计作品的审美首先触动的是视觉,它主要触及人们的感受器官和因此而产生的表层心理反应。例如图 1-51 所示的女人体画面的形式美感,如果不和广告的内容结合来看它只

图 1-52 迪奥香水招贴

是一种视觉美或者顶多是一种基于表层的心理反应，这种表层来自于我们的生理审美以及所带来的情感判断，例如视觉生理的整体性、均衡性、性心理，以及对生活品质、健康和对生命力等需求的情感判断。当然情感延伸到更宽泛的范围以后就必须加入更多的文化内容，这个时候就演变成了内容美与形式美的统一。

所以，形式美是第一审美，是感官审美，是精神审美的基础。就具体艺术来讲，形式是内容的存在方式，是内容抽象概念的物化表现。内容美和形式美是相互依存但又相对独立的，形式美未必包括内容美。我们通俗所指的美女，就是指那些外表美、气质优雅因而具有女性形式美形象的女性。这些女性并非都是当今社会道德和情操美德（内容美的一种形式）的体现者，更不可能都是"性格温顺""心地善良"的心灵、仪表美和谐的个体代表。但作为艺术设计的基本任务，就是能够组织和创造这种外在美的形式，更高层次是将内容美与形式美有机地结合，这体现了设计师的基本设计能力。

例如图1-52是D牌香水的广告，浪漫主义的金黄色香水色彩浸染了整个画面，特别值得一提的是，金黄液体对女性模特的沁润让你感到香气沁入了女人的骨髓，而这一切都是融在淡淡的休闲与自然中。如模特的姿态，给人一种雍容华贵、仪态万方的感觉，可以说这幅作品中的形式与内容（要表达的主题）达到了完美的结合。

图 1-53 普利策新闻摄影奖获奖作品

1. 形式美的必要性和社会基础

艺术内容分为再现性艺术、表现性艺术和抽象性艺术。再现性艺术主要注重内容美；表现性艺术是通过形式美与内容美的结合，侧重形式；而抽象性艺术的形式就是内容，其内容已转化为抽象的形式。如摄影艺术更多地属于再现性艺术形式，而芭蕾舞则是表现性艺术，大多数的建筑多属于抽象性艺术，视觉艺术设计更多的属于表现性艺术和抽象性艺术。例如图 1-53 是普利策新闻摄影奖的获奖作品，显然在这里艺术摄影作品以其再现性更多地依赖于具体内容的捕捉，它更受制于时间、空间等现实条件的限制。当然我们不反对摄影师的形式创作，但这种创作严格地受限于客观真实，不应有摄影师一丝一毫的主观添加。

表现性艺术则给予艺术家更多的主观创作空间，它所体现的内容美和形式美是一种协调的统一关系，但总体来讲它侧重于主观形式美的表现。例如图 1-54 中的芭蕾舞剧天鹅湖表演，剧中天鹅美的姿态已更多地融入了人的主观因素。同时，不同的演出团体在内容相同的情况下艺术的表现质量还是有所区别的，这种表现之间的区别主要体现在我们所说的形式美对于内容的诠释方面。

图 1-54 天鹅湖剧照

图 1-55 天鹅·摄影作品

例如图1-55是拍摄天鹅的作品，作为再现性艺术必须忠实于被拍摄的对象和场景，摄影师所做的工作只是选择捕捉美的瞬间和美的画面构成，因此再现性艺术更多地依赖于现实的内容美。

艺术设计离不开形式美的表现。在目前艺术设计主流教育当中，设计作为一种社会行为，它的社会属性仍然决定它必须为广大的消费者所接受，而不是纯粹的艺术家、艺术哲学家美学理念的再现。它所承载的美学理念是为社会大众道德所接受的，它所体现的形式表现是为社会大众所接纳的。当然它也会受到社会前卫文化的影响，并形成一种趋势，这种趋势的形式表现就成为了一种个性的时尚。形式美作为艺术设计精神性与实用性协调的重要手段，是设计师必须具备的设计基础。

例如图1-56和图1-57都是近代建筑史上的标志性建筑，虽同为音乐厅建筑，显然符合大众通俗美学的悉尼歌剧院更为知名。因此，大多数的艺术设计师必须承担起大众设计的社会责任。换句话说，就是大多数的设计作品必须符合"公众美学"的要求，艺术设计应该更多地为大众服务。当然，作为时尚艺术则另当别论。

2. 形式美与美学

形式美的生成是千百年来人们对美的形式积淀，它逐步脱离内容形成了情感的形式式样。形式美表现必须符合一定的美学基础理论。目前主流的设计美学观念仍然是以现代美学为基础的实用美学。这种美学的形式法则仍遵循着和谐、秩序和整体的基本美学理论。例如图1-58是上海世博会中国馆的建筑设计，正是遵循着中国社会的这一"公众美学"标准，以此赢得了大多数人的认可。

当然这种"公众美学"也受到民族、地域和时代等文化的种种限制，因此才构成了同一时代丰富多彩的形式美式样。例如图1-59是在西班牙文化影响下的上海世博会西班牙馆设计，明显与中国馆的审美有所不同，它所表现出的是西方文化中崇尚自然、追求本性的美学特征。

从美学角度来看，什么是美似乎一直困扰着美学家和艺术哲学家。但从总体来看，美离不开形式载体，这是美学各流派的统一认识。古希腊艺术哲学家和美学家认为，美是形式的。毕达哥拉斯学派认为艺术产生于"数"及其和谐，在此基础上他们发现了黄金比分割律，在这里的"数"及其"和谐"就是一种审美形式。柏拉图的"外形式"、亚里士多德的"形式是事物的第一本体"以及奥古斯丁的"美即和谐、秩序和整一"，都说明了这一点——形式是美的表现载体。这些美学理论虽有差别，但它们都是从形式角度对美进行了阐述，

图1-56 迪斯尼音乐厅

图1-57 悉尼歌剧院

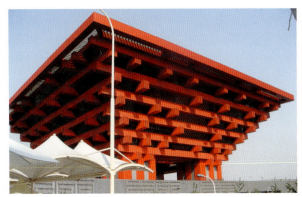

图1-58 上海世博会中国馆

图1-59 上海世博会西班牙馆

图 1-60 书籍装帧

认为这种美的形式在于和谐、秩序和整体。例如图 1-60，贯穿画面的那种有规律的黑线重复与下面的手和红色色块构成的画面秩序，无论你是什么样的文化背景，都能从中解读出秩序的美感。

因此，建立画面的秩序就成为视觉生理认知要求下的一种形式美，这一点正是形式美（作为全球通用语言的本质核心所在）的全球通用标准。例如图 1-61 正是由不同的文字形式、图案和实物在画面上形成了整体的视觉秩序，让众多的视觉元素在节奏韵律形式的调控下，形成了简洁明快的视觉感受。

图 1-61 《中国现代石艺展》

尽管近代美学更多地把美归为感性，但感性的显现方式仍属于形式的表现。例如"美学之父"鲍姆嘉通把美学规定为感性学，但他仍然十分强调秩序、完整性与完美性作为形式美的法则。到了现代美学，结构主义美学、分析美学和格式塔心理学美学，西方形式美学又有了新的发展。现代美学更多地认为美是情感的形式，将"形式"更明确地注释为美的表现载体。阿恩海姆也在其《艺术与视知觉》中把美归结为某种"力的结构"，这种结构被认为是组织良好的视觉形式，它可以使人在审美上产生快感，他同时还认为一个艺术作品的实体就是它的视觉外现形式。这些都说明了形式表现对美是至关重要的。

例如图 1-62 和图 1-63 中女性的形象，图 1-62 是中国传统医学用挂图，以准确展示穴位功能为主，所以人物造型以对程式的标准站姿呈现；而图 1-63 是服装设计的商业宣传，需要用视觉的情感传递来激发人们的审美认可，所以人物的造型取决于服装造型给人们的感受，取决于模特姿态的"力象"所产生的情感。

这种审美的"力象"在抽象性艺术形式中表现得更为活跃，例如图 1-64 是美国世贸中心物流中转站的建筑造型，主体造型犹如一只展翅腾飞的大鸟。那种跃然腾飞的视觉"力象"给人们带来无限审美的遐思。

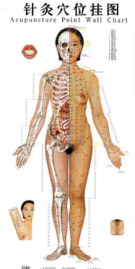 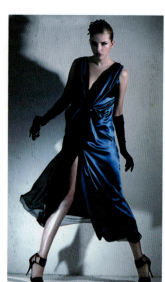

图 1-62 针灸穴位挂图　　图 1-63 时装表演

图 1-64 美国纽约世贸中心物流中转站

虽说后现代美学具有强烈的反形式主义倾向,但它的表现仍然定位于开放的、暂时的、离散的、不确定的形式。它的反形式主要集中在对美的法则和认知方面,而并非形式自身的表现性,仍然需要某种形式作为客观的载体来表现后现代主义美学的主观认识。因此,利奥塔在《后现代状况》一书中描述道:"后现代应该是一种情形,它不再从完美的形式中获得安慰,不再以相同的品味来集体分享乡愁的缅怀。"在这里我们不难看出,他所反对的是形式的完美和共性原则,而不在于形式本身的表现性。

综观有史以来的美学理念,形式无疑是美学主要的构成因素,是美的客观载体。尽管不同的美学理论都对美的形式法则有不同的观念和侧重,但有一点是共同的,那就是形式是美的表现载体。

1.3.2 形式美法则

形式美法则是人们在审美活动中对现实中众多美的形式的概括反映,是形成形式美的指导原则和生成机制。在人类创造美的长期活动中,逐渐形成了对各种形式美因素的敏锐感知力,例如对线条、色彩、形体等形式因素的敏感,并逐渐掌握了这些形式因素各自美的特征。

色彩是形式美构成的重要因素,是视觉审美的第一要素,是情感形式最直接的呈现。不同的色彩会给人带来不同的心理感受,例如红色往往给人兴奋、热烈、喜庆的感受;绿色则给人一种相对安静、自然、安全的感觉;黄色给人欢快明朗、高贵典雅的视觉感受;黑色带给人稳重感;白色带给人纯洁感等。这种心理感受的根源,在于这些色彩所代表的事物属性在人们日常生活中长期积淀下来,并形成视觉心理反应。

例如，红色会让人想到炽热的火焰、喜庆的婚礼、喷张的血管；而绿色，则会让人想到蓝天白云下静谧的绿色草原等。但是这些特性不是凝固不变的，红色除了象征热烈，还包含着警惕；白色除了象征纯洁，还包含着悲哀。所以，确定某种色彩的特点不能脱离一定的条件和环境。

不同的形体特征也会给人们带来一些不同的心理感受。如圆形柔和，方形刚劲，正三角有安定感，倒三角有倾危感等。

在线条方面，粗直线刚劲，细曲线柔和，波状线表现轻快流畅，折线体现冲突、强硬、爽快，斜线呈现速度、力量等。例如在图1-65中，我们看到的不只是枯萎的荷塘，更是由点、线、面色彩构成的一幅凋零的情感式样。

人类在创造美的活动中不仅熟悉和掌握了各种形式因素美的特性，而且对各种形式因素之间的联系加以研究，总结出各种形式美的法则。各种形式美法则之间既有区别又有联系，现将几种主要形式美的法则介绍如下。

1. 多样性统一

多样性统一是艺术设计形式美法则中最根本的美学规律。多样性是指整体形态中视觉单元在形式上的差异性变化；统一是指差异性视觉单元在形式上所具有的共同特征，以及它们之间相互关联的结构关系。多样性使得形态具有丰富的变化，保证了艺术的创新和艺术形象的典型特征；而统一则使之成为一个整体，便于人们认知。因此，多样性统一既保证了艺术形象的鲜明典型特征，同时又保证了艺术形象的整体性。

创造多样性统一，主要运用对比律、均衡律、统一律和节韵律等形式法则，这些法则的运用不是独立的而是多种并存的。例如图1-66是页面的版式设计。丰富多样的内容，通过规整的网格设计，表现出既整体又不乏自然的随意性；质朴自然的风格，同色系的变化，传达出浓郁的传统风情。这一切正是多样统一的灵活应用。又如图1-67采用居中的对称式构图，右边以满版出血的图片为主，左边以右边照片的色调为背景居中竖排文字。为符合左右两边的视觉统一要

图1-65 《残荷》

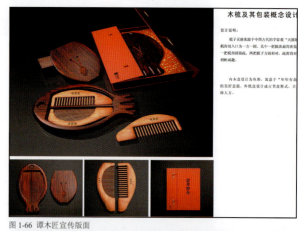

图1-66 谭木匠宣传版面

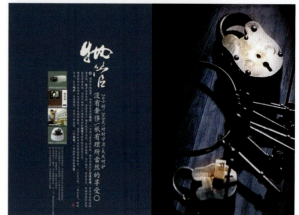

图1-67 某房地产宣传折页

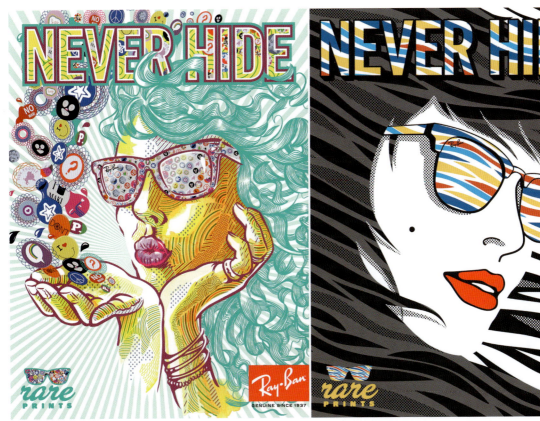

图 1-68 NEVER HIDE 杂志封面

求,设计者特意将主题"物管"两字放大,并采用草书的形式与右边的图片产生感性呼应关系;同时将主要的"功能"以照片的形式穿插在文字中,既丰富了左边的排版效果,又与右边图片相对照。

而在较多内容的系列性设计中,多样性统一往往采用相同的版式进行局部的变化,从而形成整体的统一风格。例如图 1-68,尽管主体的造型不尽相同,文字的排版也稍有变化,但从整体来讲,还是在局部变化中形成了多样性统一的整体风格。

2. 均衡律

均衡律是根据视觉重心平衡的心理习惯所形成的形式美法则,是对视觉整体结构形式动力之间动与静平衡的形式体现。最基本的均衡形式是对称。对称是相同或相似的视觉元素在结构上的对应组合关系。对称又分为绝对对称和相对对称两种形式。绝对对称的形式使人产生庄重、严谨的心理感觉。相对对称是多样性统一产生视觉形式动力的具体体现,使形态产生相对的平衡。相对对称在平衡中不失活泼动感。例如图 1-69,女性的腿部交叉结构和旗帜的结构形成相对对称,这种变化赋予人物以气质,使画面工整而又活泼。视觉均衡的方式在构图上主要采用对照呼应的方法得以实现。对照是

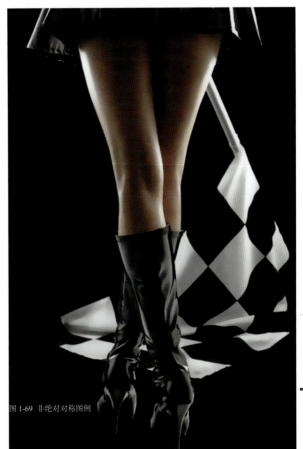

图 1-69 非绝对对称图例

在构图时根据平衡对称的原理，在主要造型需要平衡的对应方位设置呼应形式。在动态的结构形态中，均衡主要通过对重心的调整并配合视觉上力的平衡得以实现。例如图1-70是奥迪汽车的宣传广告，画面中为了和左边的山峰形成视觉的均衡，设计者有意识地在画面的右边以文字之间的关联排出虚拟的三角形结构文字布局，形成画面的视觉均衡。尽管选用的文字从体量感觉上与左边不成比例，但视觉的均衡就是这样，它与体量不存在直接的对等关系，它更多地是从结构位置上求得均衡的感受。

3. 对比律

对比律是追求多样性变化最重要的艺术表现手段。视觉形式通过视觉单元的大小尺度比例、形状、色彩、质感、肌理、动静、空间虚实和位置等结构关系产生强烈的视觉对比现象，形成视觉特征，强化视觉刺激，由此转换为丰富的情感形式，保证艺术多样性的产生。例如图1-71，在黑白对比的总体基调上利用高纯度的绿色突出嘴唇的口型，形成强烈的视觉刺激，突出唇部结构的创意与情感的表现。

对比的方式主要从形态的心理属性和物理属性两个方面展开。心理属性主要指由事物形状、色彩和大小等对应产生的心理感受及判断。例如我们常常把工整的图形理解为理性的图形，而把随机自由的图形理解为感性图形。再如色彩中红色激情、蓝色冷静等，这些都属于形态的心理属性。形态的物理属性往往指形状的大小比例、位置的空间关系、线条的曲直、动与静以及质感等，其差异化的对比，可以形成视

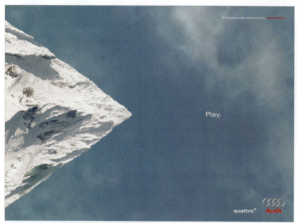

图1-70 奥迪轿车宣传招贴

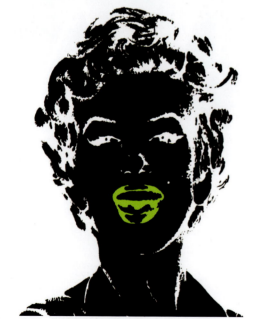

图1-72 LOREM 酒包装

觉的张力。在视觉设计中往往通过形态的物理属性和心理属性的夸张、强化形成对比，突出事物的个性特征。对比的原则是在动中求静、静中求动、繁中求简、简中求繁的过程中创造矛盾的平衡。例如图1-72，设计者在黑色酒瓶静的感觉上运用精致的文字形成充满力动的曲线线条，画面通过大小、疏密、动静、虚实等对比的手段实现设计的节奏感受。

图1-71 玛丽莲·梦露幻觉余象

图 1-73 纽约世贸中心物流中转站正面

图 1-74 统一色调 1

对比是寻求对立统一的必经途径，对比的双方通过相互制约形成的对立统一使得结构之间更具整体特性。例如图 1-73 是世界贸易中心的物流中转站，从这个角度看其主体造型正是通过与周边古板建筑的强烈对比，并结合下部横长的辅助建筑与周边环境形成对立而又统一的结构布局，使其展翅欲飞的灵动整体形象特征更为突出。

4. 统一律

统一律是视觉形态形成整体结构时，对视觉单元在形状、色彩、大小等要素在相同性、相近性以及组合关系的关联与对应方面的形式要求，它可以有效地避免画面的混乱，从而形成视觉整体。因此，统一是针对整体而言的。

为达到统一的效果，从视觉单元属性方面可以采用调和、单纯简化的方式；从组合关系方面可以采用整齐一律、节韵律、均衡律和比例匹配方式；表现上可以进行风格统一。例如图 1-74 和图 1-75，都是通过简化色彩形成统一色调，使整个画面笼罩在统一的节奏韵律中。

统一分为自身统一和对立统一。所谓自身统一就是通过视觉单元元素的相似、工整的图形、有序的排列、和谐的色调、一致的风格和表现技法所形成的整体视觉美感。

图 1-75 统一色调 2《匹配你的性格》

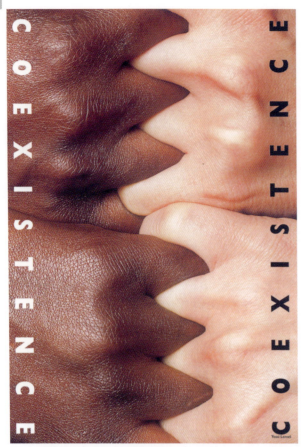

图 1-76 《共存》

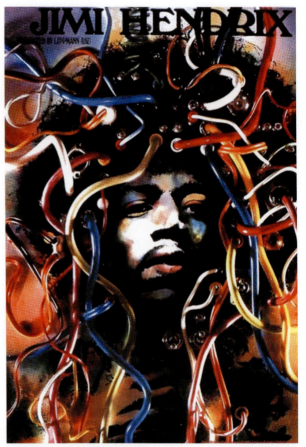

图 1-77 詹姆斯·亨德里克斯音乐会招贴

例如图 1-76 以色列设计大师雷叉西设计的《和平共处》，利用四只手相互交叉并采用对称式构图，使画面在安静与祥和的单纯中形成自身的统一。

而对立统一多用于表现活力、激情的设计中。例如图 1-77 是金特·凯泽为詹姆斯·亨德里克斯 (Jimi Hendrix) 音乐会设计的宣传招贴。詹姆斯·亨德里克斯被誉为摇滚历史上最伟大的电吉他天才，他的演出活力奔放、激情四射。设计者利用对立统一的形式，把五彩缤纷的电吉他线通过狂想类比接到 Jimi 的头上，把源自天才脑海中的激情音乐视觉化地呈现在人们面前。

对立统一是通过一定的形式法则（如节韵律、均衡律）和经典性比例匹配，将对比性元素通过相互制约结构关系构成视觉整体。例如图 1-78，尽管使用了蓝色与整个色调对比，但通过黄色与蓝色的穿插、均衡和比例的控制，整个画面在强烈的视觉对比中仍形成统一整体的形象。这种相互制衡所形成的统一更具有动态的张力。

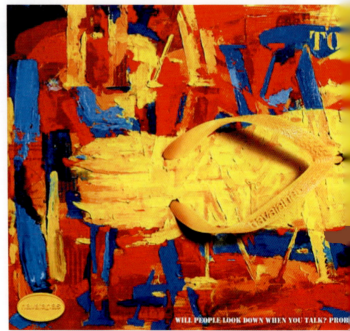

图 1-78 HAVAIANAS 拖鞋广告

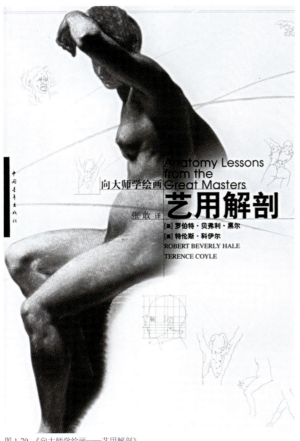

图 1-79 《向大师学绘画——艺用解剖》

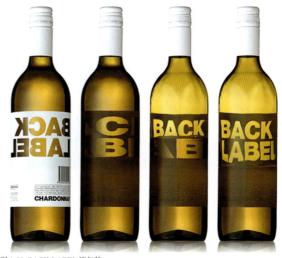

图 1-80 BACK LABEL 酒包装

对立统一的形成往往能够改变形态的整体属性。例如图 1-79 所示的吕敬人先生为《向大师学绘画·艺用解剖》所做的封面设计，主体图形选用大师的素描人体，这本来是极为感性的、手工的感觉，但配置理性的、均齐的文字排版后，画面整体呈现出更多的理性感受。

在系列设计中，为使产品形象取得整体统一效果，设计师往往使用自身统一的方法，如相似的设计风格、图形、构成和统一的色调，通过自身和谐形成整体统一形象。例如图 1-80，无论是色彩、造型、排版甚至字体都通过相似达到自身统一，形成系列的整体形象。

但是对立统一也可以通过诸如均齐等形式法则形成与之相应的整体感受。例如图 1-81 所示的包装，尽管种类繁多、色彩缤纷，但设计者采用均齐的组合形式和相似的元素，使丰富跃动的视觉语言仍然统一在瑰丽的整体中。

图 1-81 CARE FIX FUN 化妆品系列包装

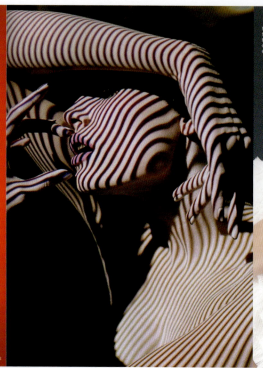

图1-82 《只是欠了一点，足以改写孩子一生》　　图1-83 Solve Sundsbo 大师时尚摄影作品　　图1-84 反对家庭暴力公益广告

调和是将视觉元素的差异性趋向于同（一致），就是要找到各视觉元素之间的共性，使要素之间通过共性特征形成整体。例如将要素进行色彩调和，通过统一色调构成视觉整体。调和的方法使人感到融和、协调，在变化中保持一致。例如图1-82是通过色调的强化形成整体的统一；图1-83通过光怪陆离的光影曲线，把平凡的图像统一在一种光与影的装饰中；图1-84则通过波浪型的头发、蓝色衣服的花边和白色裙子的荷叶结构等视觉元素的相似造型，形成整体统一。

比例匹配是根据视觉美上已经形成的经典比例，将视觉单元差异化进行数量比例的构造，进而形成符合美感的数量比例结构。这些具有经典数理逻辑的比例是一种和谐的美，这些比例主要有黄金分割比、贝赛尔曲线、等差数列和等比数列甚至人体模特儿的三维比例。

整齐一律又称单纯齐一，是最简洁的形式美法则。单纯是通过简化明显的差异和对立的因素形成视觉上的单一性；齐一是整齐如一，就是尽可能地使用整齐的结构。如单纯的造型、色彩中某一种单色、对齐的结构方式等。单纯能使人产生明净、纯洁的感受。例如图1-85所示的手表，视觉元素简到了极致，"物极必反"，简到少处方见多！

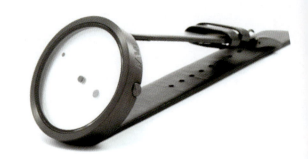

图1-85 时尚手表

再如图1-86是扎哈·哈迪德的浪漫流动的作品,所有的造型都在流动的曲线中变得单纯齐一,又在单纯齐一中尽情涌动。

齐一是一种在结构形式上整齐的美。其中"反复"即同形式连续出现,也属于整齐的范畴。"反复"是就局部的连续再现来说的,但就各个局部所结成的整体看仍属整齐的美。齐一、反复能给人秩序感,在反复中还能体现一定的节奏感。例如版面设计中我们经常使用的网格设计法就是齐一的一种具体表现。图1-87中文字的排列左对齐就严格遵照着齐一的规则,从而形成一种理性的节奏韵律变化。这在平面设计中是经常使用的文字排列原则,在设计时不仅要从文字的布局考虑,同时要结合字体、大小、行距和字距等构成因素,把文字排出情感。

5. 节韵律

节韵律体现了对比与统一二者的辩证关系,视觉元素的节奏是有规律的重复,韵律是建立在有规律重复上的抑扬的变化。视觉设计通过节奏与韵律形成对比与统一的主旋律,并将旋律转换为情感的形式,依次引起人们情感的共鸣。

节韵律的加工方式主要通过对比与统一之间度的把握,形成不同的情感物化形式。它是将对比与统一根据情感感受进行物化的设计手段,是为视觉作品确定情感基调的重要设计手段。例如图1-88是《扎哈·哈迪德》的封面设计,利用进深空间的透视,在透视点附近形成视觉密度,白色的黑体字不仅在自身组合出节奏的变化,更以高音般的清脆形成与主体建筑图形的节奏韵律。弧线、直线整个画面疏密

图1-86 扎哈·哈迪德建筑作品

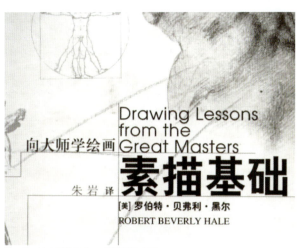

图1-87 《向大师学绘画——素描基础》局部

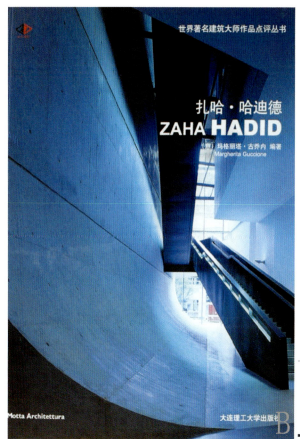

图1-88 《扎哈·哈迪得》书籍装帧

有致，在统一中不乏变化，给人以现代、科技的理性感受。又如图1-89是扎哈·哈迪德设计的广州歌剧院，所有的造型统一在一种流动的韵律中，设计师通过这些造型的虚实、体量和转折结构构成了空间的韵律变化，置身其中就像徜徉在音乐的海洋，人们很难不被这种节奏带来的梦幻时尚所感染。

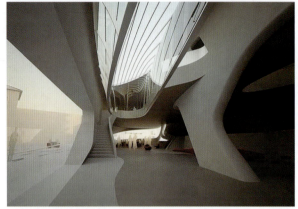

图1-89 扎哈·哈迪德建筑作品

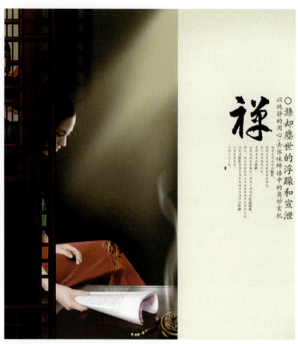

图1-90 《禅》

与之相对，图1-90中《禅》的设计追求中国传统那种静的韵律。左边的人物若隐若现，一束柔柔的光线打亮女人的脸部轮廓，慵懒安详的神态、半开的书卷伴着袅袅上升的青烟，所有的一切笼罩在安详的恬静中。右边居中排列的文字留出大面积的空间，特别是禅字的手写体动势，更点透了虚空的静谧。左右对称式排版布局的构图更是将这种宁静推向极致。

同样是对宁静旋律的诉求，东西方的文化在视觉语言上还是体现出明显的差异。正如我们所知，东方更追求那种宁静的神韵，通过造型去营造影响精神的氛围；而西方更追求那种视觉生理上的宁静。例如图1-91所示的霍戈·马蒂斯为芭蕾舞所设计的宣传招贴，对称式的构图让典型的芭蕾舞起舞瞬间的腿部姿势在静中蕴含着动的趋势，修长的腿部辅以浪漫的白色羽毛浸淫在淡蓝的宁静中，白色的等线体字体不仅使得宁静中平添了些许"叮铃声"，更让芭蕾的轻盈找到了视觉的注解。

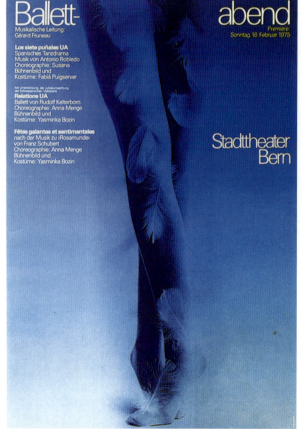

图1-91 《芭蕾》

1.3.3 格式塔心理学

美是人类心理的认知反映,因此美和心理学、生理学息息相关。格式塔心理学(又称完形心理学)以心理学为基础,对形态与美的关系从完形趋向、视觉法则和视知觉形式动力等方面进行了较为深入的研究。了解其相关知识,对形态美的生成、艺术张力的产生有着重要的理论指导意义。完形心理学的核心理论主要是完形趋向、视知觉形式动力和异质同构理论,这些理论一直以来对艺术创作起到了极大的推动作用。

1. 形式美的生理基础

(1) 视觉认知的整体规律

格式塔心理学认为人们观察客观对象的形态依靠眼、脑的共同作用。眼、脑作用是一个不断组织、简化、归纳统一的过程,正是通过这一过程,才产生出易于理解、协调的整体。换句话说,完形趋向就是为了便于理解和认知视觉形态,人们习惯于将看到的视觉单元,通过简化剔出"杂音"、突出特点,以组织结构统一的方式进行整合形成整体,将自然纷杂的事物组合成为一个个性鲜明的整体秩序去感知。例如图1-92所示的某品牌摩托车的宣传广告,我们看到的并不是一堆杂乱无章的零部件,而是有意识地将其组合成我们熟悉的已有形态。在这里设计者将零部件的排列有意识地构成脸部的结构特征,引导人们在观察时有意识地去整合。这幅作品就像我们躺在草地上仰望天空,任我们的思绪随时、随地、随意地将朵朵白云想象组合成我们心中的物象,或许这就是天马行空的诠释。

视觉正是在这种整体把握中去感知的,因此画面上所有的视觉元素都是作为不可分割的整体构成部分。这一点对于艺术设计视觉形象创作特别重要,初学设计的学生往往是将视觉元素割裂开来,譬如只把画面上的文字当成传达字面意义的符号,图形与空间之间缺乏整体联系等。

例如图1-93是设计者利用散点构图的形式,把各种羽毛和底部居中的文字形成一张一弛、感性和理性、飘逸和稳定的整体视觉秩序。正是这种整体的把握才避免了散点割裂形成的散乱,构成了有机的统一体。

图1-92 某品牌摩托宣传广告

图1-93 《轻轻地吻》

图 1-94 《内容的框架》

图 1-95 Tampa 货运公司宣传招贴

图 1-96 上海世博会波兰馆建筑

图 1-97 上海世博会波兰馆建筑内部

又如图 1-94 所示，所看到的不是零散、割裂和单独的块面，而是一个充满节奏、律动螺旋上升的整体形象。

这种整体是通过视觉场内的形式体现出来的。

在一个相对视野区间内，我们感受到某视觉元素对周围空间中不同的视觉元素的作用力，该视觉元素的形状不同，其所产生的作用力也不等，该作用力的范围称为视觉场，通常意义的视觉场就是我们的整个画面。

形式是人们对视觉场中视觉单元进行整体完形的一种关系的总结。简单地说，视觉场内各单元之间形成的整体结构关系就是形式。我们研究形式的法则，就是要有目的地将视觉场内的不同单元之间建立一种组织关系，使之成为一个趋于完整的、可以被理解的视觉整体。这种组织关系的规律是形式法则的重要组成部分。例如图 1-95 中，草地上散落的牛群通过飞机的投影将牛群与飞机有机地组合，形成了空中货运的整体商业概念。

整体是由局部多样性统一构成的，具有知觉意义的形态。整体与局部的关系是对立统一的关系，是相互依存的关系，是相互印证的关系。也就是说，局部的造型是和整体的造型

具有形式上多样统一性的。例如在图1-96和图1-97中，上海世博会波兰馆的整体外形建筑以波兰民族风情的剪纸造型为基础，与整个室内的局部通过剪纸造型特征进行视觉整体的统一。在此基础上，通过色彩、光影以及空间等设计手法的变化，寻求多样性的统一。

(2) 视觉是以比较为基础的

我们不难看出，世界本身是由相对而构成的。爱因斯坦的相对论也指出："世界是相对的。"当然人们认知世界也必须符合这一规律，我们常说的比较就是这一规律的认知实践，比较在反复对比当中寻找出一种对比的关系——视觉的秩序。例如在图1-98中，自然景观的山石结构、雾的浓淡、字体的选择、字号的大小和排列的疏密都形成了统一的视觉对比秩序。

不同的视觉秩序将传递不同的信息，因此我们可以认为对比是形式设计中最必需的、最基本的设计手段。缺乏对比的设计是乏味单一的，只有对比才使得这个世界变得丰富多彩。

(3) 格式塔视觉规律

过度的对比会对认知造成混乱无序，使人产生不安。格式塔心理学在这方面做了深入的研究，当视觉场内由多个单元体构成不同视觉要素的时候，眼睛接受不同单元的能力是有限的，如果超出一定单元的数量，眼睛就会将相似的、位

图1-98 《杂志图片》

置接近的进行组合，以组合的方法进行简化，这就是格式塔心理学中的相似律、就近律和求简律的心理基础。

相似律是将视觉元素形态相似的单元组合为一个整体。例如图1-99所示，我们观察时很快会将线条的箭头方向作为一种相似的规律而分成两组不同的箭头方向。

就近律是将位置接近的视觉单元组合为一个整体。例如我们在排版过程中对图示注解文字一般是靠近所注图片，形成一个整体关系以免混乱。

求简律是将复杂的形态简化为单纯的形态，或者将数目繁杂的形态通过齐一的组合方式简化为简单单位的数目。例如图1-100是把许多铅笔组合成一列，排放在画面中。

求简律是"根"，而就近律和相似律则是方法。视觉审美因循这一原理，要求我们在形式美创造过程当中始终要把握整体、强化统一。当然，局部和整体、统一与对比是不可以分割的，这就要求我们在整体与统一的要求下求简，将形态通过位置的接近或者形态的相似进行组合，进而建立一种既对比又统一的整体秩序，以便使审美主体产生审美快感。

2. 形式美的心理基础
(1) 转换律

人们在认知新形态的时候总是习惯于将新的形态与自身所持有的认知标准进行对比，并将其转化为已知的形态或情感进行认知，这就是格式塔心理学中的转换律，这是人们认知的需求。例如图1-101是著名品牌Wolford丝袜广告，时尚的女人看到的是高贵品牌带来的自信与奔放，诗人看到的是浪漫想象，设计师看到的是形式的魅力。每个人都根据自己的需要和标准进行转换，这就是设计作品意境的魅力所在。

格式塔理论的根本在于转换，通过眼脑的加工简化、统一将视觉图形转换为视觉语意，产生出易于理解的、协调的整体。理解来自于精神上的和谐，理解来自于知觉的转换。

设计师正是利用异质同构的手法，在转换律基础上创造出作品的意境。简单地理解异质同构，就是换一种表现方法来表现同一个主题。例如图1-102《酒森林》用树枝构成酒

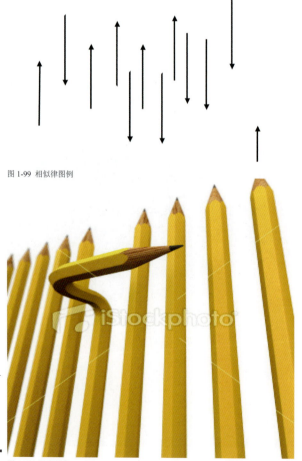

图1-99 相似律图例

图1-100 铅笔创意

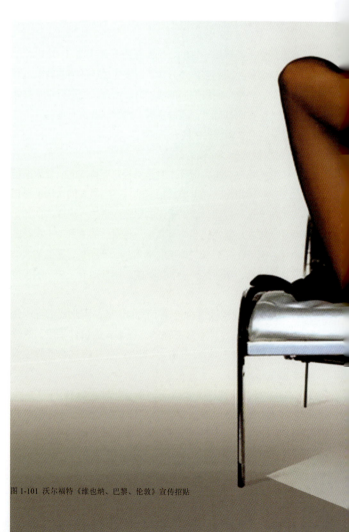

图1-101 沃尔福特《维也纳、巴黎、伦敦》宣传招贴

图 1-102 《酒森林》

图 1-103 《驾驶更舒服》

瓶的形状,当然在语意的传达上转换的也不仅仅是酒瓶和树的结构,或许会把树林中饮酒的惬意悄悄地传递出来。又如图 1-103 是奔驰汽车空气压力避震悬挂装置的宣传广告,设计者把自然场景中的陆地和天空倒置,类比在空气中开车的感觉,把空气悬挂的舒服度概念用视觉语言进行了转换。

(2) 视觉审美的情感判断

通过审美经验的逐步积累,人们形成了对事物认知和判断的审美标准,这种标准很多是以人类自身所持有的标准为衡量尺度的。在客观上与此标准相符的结构、形态就会给人以快感,在精神上就表现为情感和谐。比如黄金比例与人体

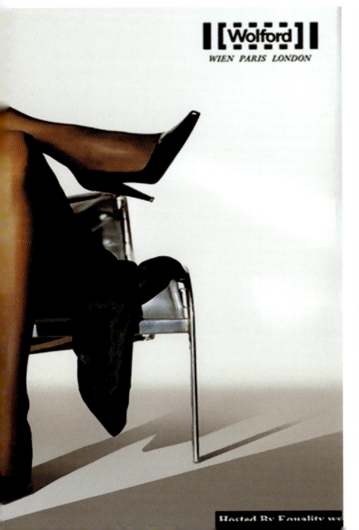

图 1-104 沃尔福特丝袜宣传招贴

的结构比例关系，形式审美与人们视觉的认知规律关联；再如不同音乐节奏的感受与人们不同情感状态下心跳节奏的关联等。图1-104中女性造型的结构比例不仅是对女性人体审美尺寸的视觉呈现，更是现代女性既张扬又暧昧的性格再现。特别是丝袜沙金般的反光，把女性肢体的曲线起伏恰到好处地勾勒，把Wolford丝袜塑美的产品特点用情感的形式表现得淋漓尽致。

(3) 尖锐化与整平化

视觉审视经过外部视觉信息刺激后，将进行一系列的以主观意识为基础的心理加工，它有别于机械的照相，而这种加工组织在视觉上可以用"尖锐化"和"整平化"来理解。所谓尖锐化就是将所看到的信息某一部分加强，根据自己心理的需求进行强化突出特征；所谓整平化就是将所看到的部分信息刺激减弱，根据自己心理的整体需求将这部分信息削弱而形成统一，进而将客观形态与主观形态进行统一。其中的尖锐化就是我们形式法则中的对比律，整平化就是统一律。中国传统文化中的"情人眼中出西施""熟视无睹"就是这一理论的最好诠释。例如图1-105，或许人们看到这个柠檬

图1-106 奥运广场五环雕塑

图1-105 柠檬创意

就会酸得流口水，这正是设计者运用尖锐化手段，在视觉语言中使颜色更青绿、构图更动感，更有甚者，把那种酸的感觉转换为带有弯钩的锯齿形态，极端突出"酸"的感觉。

3. 视知觉形式动力与表现力

完形心理学家韦特海默认为眼睛受到的视觉刺激力，转化为大脑皮层生理力场，大脑根据这种力的运动规律，将以"封闭性""邻近性""相似性"和"方向性"等完形趋向形成视觉组织原则，重新在主观世界构成一个好的"格式塔"（造型），这种形式是整体的、便于认知的、易于理解和协调的。艺术创作依从这种形态的视觉组织规律就能够创造出好的"格式塔"，使人们在观察这种形态时，感触到这种力的整体式样，并引起人们生理和心理上的和谐。例如图1-106是奥运广场的五环立体雕塑摄影，摄影师以仰拍的角度突出形成五环向上扩张的张力，在构图上让这种力量从画面的左下角向右边靠上居中的地方伸展，而飘着朵朵白云的万里晴空恰当地满足了这种力量在心理空间的延展。

我们可以认为"完形"是"力"自发追求平衡、整体的趋向而形成的一种力的完整心理式样。这种心理力是好的视觉形式的生成动力。在艺术形态中感受的力，并不是我们通常意义上所讲的客观存在的力，它是一种视觉感受"力"，是对于形态之间结构形式形成的一种"心理力"的感受。这种"力感"来自于人们对于自然形态物理运动中力的心理感应，是心理力与形式的对应。简单地说，就是通过形状的变化或单元形的组合秩序，能够使人们在视觉上产生一种心理上的力量感受。换个角度讲，就是形态的视觉样式是一个力的式样。所以，这种心理力来自于形态的形式。例如图1-107是扎哈·哈迪德为意大利沿海城市所设计的商贸中心，它独有的建筑结构流动式样形成了显著的"力的式样"。评论家们有的说它像一只章鱼，有的说它像盛开的菊花，但有一点是毋庸置疑的，即它的形态中所蕴藏的"力的式样"才是决定这种情感判断的关键所在。

图1-107 扎哈·哈迪德建筑作品

图1-108 视知觉形式动力图例

持中有洒脱。这种文学式的感受描述依据正是画面中视觉式样所蕴含的力感。而解构主义大师圣地亚哥·卡拉特拉瓦（Santiago Calatrava）为西班牙设计的《奥伦赛千禧桥》如图1-109所示，更是以反向力的式样构成了该桥典型的结构形式，成为建筑史上靓丽的一笔。

1969年阿恩海姆又在《视觉思维——审美直觉心理学》一书中明确提出视觉思维的概念，以视知觉力的感知为基础着重探讨视知觉的思维性质。阿恩海姆认为"视觉思维即视知觉"（形式动力）就是一种思维活动，而视知觉又是建立在形态的组织形式结构上的，所以这种形式结构的本质就是力的式样。显然在视觉思维中思维的加工材料就是力的式样，视觉思维的产物也应该是力式样的创造。例如图1-110圣地

因此，从心理学的角度研究这种形式与力的结构关系，将可以揭示艺术造型生命力的生成机制。

另一位格式塔心理学派的重要代表人物阿恩海姆，在完形心理学的视觉组织基础上明确提出这种趋向的动力来自于人们视知觉的形式结构。他在1954年出版的《艺术与视知觉》中，通过视知觉简化的组织倾向，揭示了力是"完形趋向"的动力源泉，形式是力的表现。他在序中写道："在读这本书的时候，我们要求人们首先要记住——每一个视觉式样都是一个力的式样。"

例如图1-108中芭蕾旋转舞动所形成的裙子结构形式、支撑的腿部结构力量和因旋转而飘舞的裙子柔软而浪漫的曲线，形成了一张一弛的形式力感受，在浪漫中有矜持，在矜

图1-109 《奥伦赛千禧桥》

图 1-110 里昂机场高铁车站

图 1-111 沃尔夫汽车宣传广告

亚哥为里昂机场设计的高铁车站所示，他始终坚持在他的建筑设计中应用力学的结构形式表现美。同样对他的这个作品，评论家们也给出了不同的想象，自然会有人把它重新想象为振翅欲飞的鸟，有的想象成猫头鹰，更有甚者把它想象成奥特曼，而所有的想象都是基于这种形式的动力感受。

在阿恩海姆的眼中，力是视知觉形式生成机制（视觉思维）的核心。1974年修订出版的《艺术与视知觉》更是将这一种力的理解直接定义为视知觉形式动力。他在书中指出："形状、颜色以及事件等的动力属性已经被证明是一切视觉经验不可分离的方面。如果承认这样的动力是直接及普遍地存在，我们不仅可以把自然物体以及人工制品描述得更为完善，而且我们也明确地得到了通向探询'表现'之路。"如图1-111所示，设计者利用蝎子尾巴特有的动态（力）式样，将蝎子蜇人进攻的形态（力的形式）延伸出视觉意义上的危险概念的表现形式。

这种表现是艺术形态的形式，所以艺术形态是建立在知觉力基础之上的，从完形趋向的动力源到视觉思维的动力形式，艺术形态无不体现着"视知觉形式动力"，这是艺术表现"生命力""活力"的根源所在。

总之，自然形态的结构关系源自于内外力的作用，师法自然的艺术形态造型也遵循着这一造物的基本规律。因此，我们说艺术形态的本质是内外力感受作用的结果，艺术形态呈现于人们的就是一种视知觉的形式动力。这种动力从心理角度来看是对物理力形式的心理感受，从视觉角度来看它是追求形式整体、完满与平衡的视知觉动力，从结构形式角度来看它是物理力运动变化的结构形式。艺术正是通过这种视知觉的形式动力表现才使形态具有了表现力。

于对象在知觉中整体把握的情感表现和思想意义，"物质显现"则是指形式结构，简单地说就是情感和形式的统一。

苏珊·朗格在《情感与形式》一书中对情感和形式的关系做了大量的论述，她对艺术的定义是："艺术，是人类情感的符号形式的创造。"例如图1-112是金特·凯泽为1980年法兰克福爵士音乐节所做的招贴，与以往的爵士音乐节招贴相同的是，金特·凯泽总是尝试用情感的形式来诠释他对爵士音乐的不同理解；而不同在于每一次所选择的切入点都有所不同，例如原来有"原生态"、黑人的"粗犷"等，而这一次显然是把爵士音乐那种随机的即兴所产生的和谐感受，通过随意缠绕在一起的众多的吹口和单一但占有一定比例的大喇叭口形成奇异的视觉乐器造型，制造出了"即兴"（众多的吹口）和"和谐"（单一的大喇叭口）的情感形式，通过视觉语言的构造传达了对爵士乐的情感。

危险？游戏。

1.3.4 情感与形式

苏珊·朗格作为符号主义美学的一个重要代表人物，在《情感与形式》一书中从符号角度对情感与形式、艺术生命力进行了精辟论述。她把艺术定义为"人类情感符号形式的创造"，她认为这种情感是借助艺术家的知觉与想象，从个人的情感体验中抽取的抽象情感形式通过艺术作品表现为情感的符号。基于此，她又论述了情感是生命的浓缩，并在贝尔"艺术是有意味的形式"的基础上对艺术生命力的表现进行了大量的论证。她的观点被誉为现代美学的重要理论，对现代艺术设计具有指导性的意义。下面从几个方面结合视觉形态和格式塔心理学来介绍她的理论。

1. 艺术与情感

阿恩海姆将艺术定义为："艺术的本质，就在于它是理念及理念的物质显现的统一。"阿恩海姆的"理念"是指对

图1-112 《爵士音乐节》

在苏珊·朗格的书中她进一步说明"艺术就是将人类情感呈现出来供人观赏的,把人类情感转变为可见或可听的形式的一种符号手段"。如图 1-113 所示,设计者把对"耐克"运动、活力和激情的情感感受,通过丰满而性感的臀部、跃动活泼的紫红晕染色块结合动感构图,使其跃然纸上。设计者呈现给我们的是"耐克"产品带给我们的情感体验,而非冷冰冰的产品展现。

图 1-113 《我是大屁股》

虽说有批评苏珊·朗格把艺术的表现目的定义为情感的呈现,忽略了艺术内容的道德、理想、哲理及事件,显得片面,但不难看出情感与艺术的重要关联。这里需要指出的是,首先,艺术表现的情感不仅是指艺术家的个人情感,而是把人类的普遍情感概念抽象成某种可感知的结构形式。就视觉艺术来讲,就是将这种情感概念转化为适当的视觉形式。其次,情感是艺术最重要的表现内容和表现形式。情感对于艺术来讲,它既是演员也同时是导演。情感的双重身份使得对情感的研究更能涵盖艺术的内容与形式。如图 1-114 所示,是"新百事微型罐"的招贴,设计者正是利用夸张的手与冰块的比例,把那种微型罐给人的心理感受巧妙地传递出来。

那么如何定义情感呢?《情感与形式》的译者刘大基在为该书的序中写到:"情感是人对客观现实的一种特殊的反应形式,是人对客观事物是否符合自己需要所做出的一种心理反应。情感是对待客观对象的主观态度,这种态度与人的活动、需要、要求以至理想有着密切的关系。"

人们对于事物的态度取决于两个方面:一是由意识形态决定的心理需求,它包括文化、世界观等因素;另一方面则取决于生理需求。由于人类生理需求的相似性使艺术形式具有了超越时空和民族的共性,但又由于意识形态的不同使得艺术具有了丰富多彩的民族差异而形成了鲜明的特色。

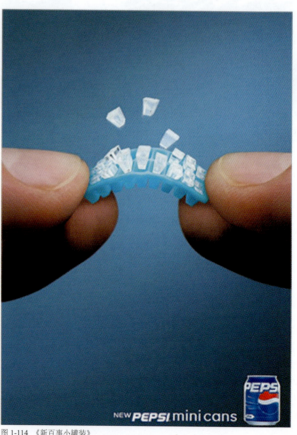

图 1-114 《新百事小罐装》

艺术正是通过情感化的表现起到主题的传达目的。情感就像一个无所不能的艺术交通工具，以其千变万化的微妙承载着不同的主题。例如图1-115是一本男人杂志的宣传广告，主题是"让我们保持世界越来越好的梦想"，而画面似乎和主题风马牛不相及。一个风情万种、略带慵懒性感的送奶女工？设计者怕人们不明白，更在送奶工体恤衫后面加上了"最好的牛奶"字样。是杂志？是牛奶？还是送奶工？或许是送奶工所带来的浪漫才是男人杂志送给客户越来

案，而是要通过感受画面中所传达的情感对画面的主题进行判断。

苏珊·朗格认为艺术是情感的体现。人类情感的形式是微妙变化出的丰富多彩的表象，因此将情感的微妙变化物化为具有"感染力"的形态，其形态之间的结构关系形式也是微妙的，只有将适当的对比关系构成能引起人们不同感受的具有节奏韵律的秩序，才可以通过这种形态体现人类丰富的情感。例如图1-116和图1-117是两幅世界知名品牌

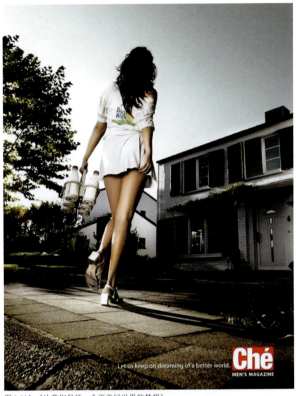

图1-115 《让我们保持一个更美好世界的梦想》

图1-116 沃尔福特丝袜宣传招贴

越好的梦想。

综上所述，艺术形式是基于情感、理想、道德、事件和追求的思想与精神活动概念而抽象出的、形象化的、知觉于人们感官的一种情感结构形式。在前面视知觉形式动力的论述中，形式是一种视觉动力的式样，所以我们也能这样认为，情感、理想等的形式也是力的式样。那么这种人类情感、生理与心理、理想等抽象概念的形式本质动力是一种什么样的力？这种力如何才能作为艺术的符号呢？

2. 审美是情感的体验

"艺术家不能用纯粹思考的心灵去感受形式，而是要守在感觉和情感的范围里。"（黑格尔《美学》）用通俗的话来讲，就是审美不能够以"这是什么意思"在画面中寻找对等的答

图1-117 沃尔福特丝袜宣传招贴

Wolford 的女性丝袜产品宣传画。同样是丝袜，但模特造型不同、用光不同、角度不同、后期处理不同，画面的节奏韵律所传递的情感就有了很大的区别。图 1-116 在自然中散落着传统的温馨，而图 1-117 则在装饰中流露出点点的野性。

艺术作品感染力的核心在于对人们情感的唤起，只有为人们搭建起了情感体验的结构，才能起到有效的情感传递，这就要求我们在搭建过程中尽可能使用能够被人们认知的视觉元素。例如图 1-118 是德国平面设计大师霍戈·马蒂斯为德国基尔市剧院设计的《戏剧爱好者请一起来》的招贴广告，把戏剧爱好者和明星（花容月貌）的关系幻化成"百蝶舞花"的浪漫情节，更出人意料的是设计者将这种现象通过蝴蝶材质的变化和大头针固定的荒诞刺激转换为演员的荣誉勋章概念，不禁令人拍案叫绝。但大师使用的元素和节奏韵律的结构方式都是再普通不过的了，正是这一点才使得作品出自于生活而高于生活，正是这点才使得这幅作品的视觉语言具有了世界性。

简言之，当形态的节奏韵律秩序（形式）与人们情感因素的某种秩序相匹配时，这种形态就能够传递某种情感因素。人们在审美时，就能根据画面上的视觉形式比例关系所形成的节奏韵律，结合视觉形象重构情感体验。上述理论要求我们在设计过程中利用形态（当然也包括材料的质感和工艺）的内在比例，通过形态的结构关系创造人类第二自然的情感"秩序"的节奏，形成艺术整体，进而传递不同的艺术感受。

3. 艺术形态——力的式样

自然形态的形成本质来自于物种内部基因、质量结构和外部环境构成的内外力的作用结果。有机物的内力来自于生命，无机物的内力来自于能量的积聚，所以自然形态的本质是一种力的形式。艺术形态作为人工形态的一种形式，同样遵循着这一造物规律。正所谓"内心之动形状于外"。内心之动不是一种客观的物理力，而是对力的一种心理感应，这种感应融入了人的主观因素，是一种情感判断。这种情感判断的基础来自于感官，特别是来自于视觉对于视觉元素形式的感知。所以，艺术形态的区别实质是心理力的区别，正如我们前面所论述的那样，这种心理力的艺术体现是形式动力。格式塔心理学将这一视知觉的形式动力感应称为视知觉动力形式，并进一步阐明艺术形象的塑造实际上是事物"力象"的塑造，一种心理力量的幻象创造。例如图 1-119 是某敞篷汽车的宣传广告，画面中波浪形的头发正是乘敞篷车兜风浪漫的心理力量幻化出的视觉形象。

图 1-118 《戏剧爱好者请一起来》

图 1-119 Saab 萨博轿车广告

当然仅仅是客观形式中的视知觉形式动力的和谐还不足以称为艺术，正如贝尔所说，艺术必须是一种"有意味的形式"，那么这种意味包含了什么？或者说是什么样的视知觉形式动力才能称为有意味的形式呢？

4. 生命力形式

苏珊·朗格认为情感是一种集中、强化了的生命，在此基础上，人类的思想活动、理想、道德意识等也是一种精神追求的生命形式；而事件则是一种抽象了的非物质的生命发展形式。苏珊·朗格所说的生命其实就是一种力（生命力）增殖发展的形式变化，关于这点在她的书中对情感的动力形式有这样的描述，"总之，要想使一种形式成为一种生命的形式，它就必须具备如下条件：第一，它必须是一种动力形式，换言之，它那持续稳定的式样必须是一种变化的式样；第二，它的结构必须是一种有机的结构，它的构成成分并不是互不相干，而是通过一个中心互相联系和互相依存"。同时，她还在书中解释到生命的形式主要包括"有机统一性""运动性""节奏性"和"生长性"四个方面。例如图1-120所示的建筑当中巨型的楔形指向天空，整体的结构在统一中蕴藏着富于节奏的生命张力。

在静态的艺术设计中，设计师通过色彩、形态、大小、比例、质感、紧张或松弛等比较手段，将设计元素以有机的形式组合形成整体的节奏表现这种力。需要指出的是，视觉设计中的运动性、生长性并不是一种物理上的运动和增长，而是以静态的运动和增长形式引发人们对这种运动变化的发展趋势的感知所形成力的幻象。这种"倾向性的张力"在阿恩海姆看来，正是审美体验中生命力在心理上的对应物。例如图1-121中的悉尼歌剧院与湛蓝的空间形成体量上的对比，特别是设置于画面中心的底部，更使得我们的感受有一种下坠的趋势。而这一切都是为了画面的主角汽车的飞跃所做的铺垫，正是这种铺垫才使得视觉体量极小的汽车产生了极大的飞跃惯性。这种幻象的形成就是取决于画面所有的视觉元素构成产生的倾向性张力。

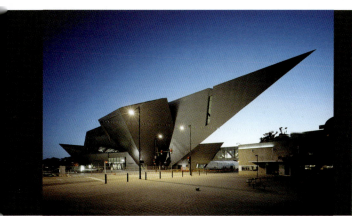

图1-120 美国科罗拉多州丹佛艺术博物馆

图1-121 Top Gear赛车电视节目澳大利亚版的宣传广告穿越无限

图 1-122 人体造型

基于此，我们可以得出这样的结论：贝尔的"有意味的形式"在苏珊·朗格的理论中，这种"意味"已经发展成为了对生命意义"有表现力"的形式。

首先，这种"表现力"在形式上必须是动力的形式，也就是说是一种表现"变化"的形式。例如图 1-122 所示的人物造型形态，正是表现了这种动态的变化趋势才赋予了这个"线团"以生命力，正如我们在设计中常常使用"动中求静，静中求动"的方法赋予形态运动变化的趋势。

其次，它的结构单元之间的关系是一种有机的生成（相似性）和统一（变化与和谐）的关系。这种有机是指单元间建立的相互依存的关联秩序，是整体的统一，不能分割的（这一点等同于完形趋向）。简单地说就是有机整体的变化形式。这就形成了另一设计指导原则——"繁中求简，简中求繁"，在设计中有机地把握统一与变化。有机的视觉元素整体形式，必须在统一中以不同的节奏韵律来表现运动变化和生成扩张力的式样，这种式样就是具有生命力的形式，具有生命力的形式就是有表现力的艺术形式。例如图 1-123 中巨大而悬空的机头箭头形式、端坐的飞行员和微风下飘动的小旗帜以及画面底部的深蓝色，所有的这些共同构成了巨大体量飞机缓缓滑动的感觉。而图 1-124 中的表现形式则与之相反，居中的对称式构图往往表现静态而缺乏动势，但设计者通过强化球体和中间字体的体量关系，赋予它们饱满和向外膨胀的力量。

至此，凡是那些能够准确描述生命力的有机形式，必

图 1-123 南非航空公司《巴法纳巴法纳自豪的官方指定客运》　　图 1-124 《你的朋友，尼

然能够激起人们的审美体验。人类的情感是丰富多彩的，在转化为视觉元素的形式时，表现其中节奏韵律是至关重要的，因为不同情感的微妙变化体现在韵律与节奏方面，在设计中就是视觉元素间微妙的统一与对比关系。因此，我们说统一与对比是设计的不二法宝。

1.4 视觉流程

在同一视觉场内，人的视觉焦点只有一个，由于不同的视觉元素刺激强度的不同，视线会在不同的强度之间进行流动，快速扫描形成完整的视觉整体，这就是我们所说的视觉流程。在画面中刺激最强的部分会形成有意识注意，人的视线会首先集中到这里，同时由于较强的刺激与周围形成差异（图与背景），视线就会在物象内部按照视觉元素刺激强度的结构顺序进行流动，而后再返回整体。因此从感知的角度来讲，视线的流程从整体到局部，再从局部到整体。视觉流程设计的目的主要是解决注意力问题，以及围绕人们视觉的流程规律建立逐次进行信息内容传递的结构。流程同时也是一个由总体感知（整体第一印象）、局部感知（流程感知过程）以及最后印象（主观整合）三个感知阶段组成的心理感知过程。

视觉流程将遵循以下几条规律：
(1) 整体到局部，局部再返回整体。
(2) 色彩到形状。
(3) 注意力流动。
(4) 形态到知觉。

而逻辑认知的流程则是：概念—判断—推理—意义。

艺术的审美会掺杂着视觉与逻辑的思维判断，这里我们主要从视觉角度分析画面结构的视觉流程，以便于在设计创意中更好地应用视觉语言传递信息。下面简单地介绍一下视觉流程的几种形式。

1.4.1 方向视觉流程

方向视觉流程主要是依靠画面当中的各种线条构成的总体方向感和发展趋势引导视觉流程，它主要包括竖向视觉流程、横向视觉流程、斜向视觉流程和曲向视觉流程。

1. 竖向视觉流程

竖向视觉流程构成方式给人稳定与庄重的视觉感受，其传达的内容比较直接，如图 1-125 所示。

2. 横向视觉流程

横向视觉流程构成方式给人安静和理性的视觉感受，如图 1-126 和图 1-127 所示。

3. 曲向视觉流程

曲向视觉流程构成方式给人活泼、浪漫、轻松以及自由的感受，当然它也可以通过一定的张力曲线（如 C 型和 S 型的曲线）表现一种饱满和扩张的感觉，如图 1-128 所示。

4. 斜向视觉流程

斜向视觉流程在画面构成中给人以速度、力量以及运动的感觉，如图 1-129 所示。

1.4.2 导向视觉流程

导向视觉流程主要通过具有导向功能的图形元素引导人们的视线。例如画面中脸的朝向、眼睛的视线、手势、造型动态、空间方向、文字排列、指示性的箭头等，如图 1-130 和图 1-131 所示。

1.4.3 重复视觉流程

重复视觉流程通过视觉元素的相似性，如色彩、形状、大小和位置等，引导视觉流程。

重复流程给人一种节奏理性的视觉感觉，如图 1-132 所示。

1.4.4 散点视觉流程

散点视觉流程是指在画面中视觉元素成散点式布局，特点是没有明确的规律化形式，活泼生动、自由新奇，追求感性、动感，如图 1-133 所示。

图 1-125 《香港著名画家十三人展》

图 1-126 松下广角镜头平面广告

图 1-127 《色彩包》

图 1-128 耐克宣传招贴

图 1-129 美高玩具公司招贴

图 1-130 2008 Naoki Hayashi 摄影

图 1-131 手绘插图

图 1-132 克勒普弗贸易会

图 1-133 《狗吃得好梦就好》

课堂实训

【实训目的】
(1) 培养视觉语言形式美的表达能力。
(2) 培养情感的形式表现能力。

【实训项目】
形式表达训练。

【实训内容】
情感形式表达。

【实训方法】
(1) 选取一组描写一种特定情感的字词，根据情感内容，依照形式美法则，进行文字构成设计。
(2) 选择一首自己喜爱的音乐，应用形式美法则，用点、线、面等视觉元素表现对音乐的情感理解。并依此为基础，运用文字图形或图像对音乐情感进行表现。
(3) 观察选择身边的事物进行拍摄，在图像处理软件中以A4纸的幅面结合文字排列进行版面的情感形式表现。

【辅导要求】
(1) 要培养学生运用形式进行表达的能力，无论是手绘还是计算机处理内容结构，要求学生一定要把注意力固定在结构特征和对比关系上。
(2) 要求学生把文字当成点、线、面，结合内容选用不同字体、大小，组成具有韵律节奏的情感表现形式。
(3) 引导学生用形式的节奏韵律表达情感，引导学生对形式动力通过比较进行控制，引导学生通过"统一"的手段加强对整体感的把握能力。
(4) 指出对事物节奏韵律的感受主要来自于对内容情感的判断，其在视觉形式方面主要体现为以形态、色彩、大小、质感和结构位置的对比统一关系。
(5) 引导学生善于发现、挖掘身边的常见现象所附带的情感内容，并利用形式美的法则通过形式的节奏控制、统一、传递这种情感感受。

Chapter 2 创意设计思维

创意设计思维

课前引导

图中形象思维的视觉语言特性是什么？

图中的形象思维与逻辑思维的区别在于什么？

发散思维都有哪些发散形式？

你能否解读画面中视觉思维想象力的构成因素？

请带着知识、技能目标要求和课前引导的问题学习

知识目标
1. 思维的加工方法。
2. 发散思维的特征。
3. 视觉思维及其概念。

技能目标
1. 能运用逻辑思维进行分析，寻找出相关的元素并根据组合的原理寻找不同方案。
2. 通过手绘意象训练，逐步形成观察、构思与表达的视觉思维能力。
3. 通过思维发散方法训练，具备设计过程中的创意发散能力。

2.1 思维及其基本形式

思维是大脑处理信息与意识的主体活动，是人类知识宝库的金钥匙，是人类高级智慧产生的根源。我们平时所说的聪明就主要是来自对一个人思维能力的判断。思维能力是可以训练和培养的。

思维的过程由思维材料、思维的加工方法和思维的成果三部分构成。因此，储备大量的思维材料，掌握行之有效的思维加工方法，一定能够挖掘出自己更多的"聪明"潜能。思维包括逻辑思维、形象思维和直觉思维3种，这是以思维的基本形式为标准的划分。如果以思维的方向进行划分，则可以分为聚合思维和发散思维。

2.1.1 逻辑思维

逻辑思维是指人们在认知过程中按照建立在已知条件基础上的，利用已经被证明的规律、抽象概念等进行的推理和判断的思维形式。通俗地说，就是给你一定的条件和已经被证明的一个规律，让你根据这个条件和规律进行推理和判断。逻辑思维的指向是单一的，思维的环节是递进的，因此逻辑思维也称为线性思维。

逻辑思维的加工材料是概念，我们往往通过对概念涉及的现象观察分析，综合各种条件和要求，并从已有的现象条件抽象出事物的本质属性，概括为推理判断的标准，这也是逻辑思维的主要加工方式。

下面来看一下逻辑思维在艺术设计中的主要作用。

1. 逻辑思维的指向性

艺术设计是有目的、有条件的艺术创作活动，主要思维形式是形象思维和直觉思维，但是创作主题的确立却必须运用逻辑思维，为设计指明方向。逻辑思维的指向性、单一性和准确性更有利于设计主题的目标选择。在此基础上，形象思维和直觉思维才能更有效地进行针对性的、目的性的艺术设计行为，因为许多受众在审美时总是希望能在视觉形象创意以外得到更多主题资料。例如图2-1是澳大利亚一个动物园为举办大猩猩周而设计的宣传招贴，如果没有主题指引，我们将很难意识到这个荒诞画面的创意指向。我们可以按照主题逻辑的指向来联想：大猩猩周—主角是大猩猩—大家都很羡慕它—成为追星族—纷纷模仿大猩猩的标志性动作—所以出现犀牛模仿的荒诞画面。

图 2-1 《大猩猩周》

2. 逻辑思维的调控

作为艺术设计的主要思维形式，形象思维和直觉思维具有跳跃性等特征，其主导下的设计程序必然带来设计实现环节的局部空缺，逻辑思维的严密性正是设计实现环节的必要补充。因此，逻辑思维更多地运用于方案细节的完善调整，从而突出设计的特征与实用性。

3. 逻辑思维的组合排列

逻辑思维的组合排列在视觉设计中有广泛的应用空间。设计者可以通过对主题元素的打散分解，利用逻辑的排列和

组合方式，并结合形象思维和直觉思维的运用，组合创作出大量的设计方案，其程序结构如图 2-2《崔勇创意工作室创意元素逻辑排列》所示。我们可以把代表崔勇的元素作为组合列为一行，把代表创意的元素列为一行，把设计的元素列为另一行，排列以后根据直觉思维的跳跃性进行方案组合。

例如图 2-3，学生作业《崔勇创意工作室标志方案》就是利用逻辑思维的组合排列方式并通过直觉思维的跳跃进行组合的创意设计作品，成为了学生逻辑组合排列设计练习的范例。在这里逻辑数列组合成为一种最方便、最有效的创意设计方法，如图 2-4 所示。应该注意的是，排列的代表元素越多我们的方案就会越多，代表元素越具象化就越容易形成视觉表达方案。

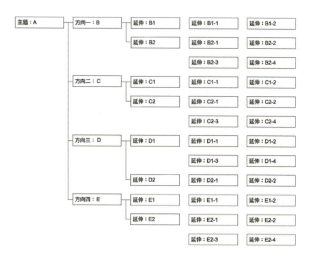

代表崔勇	崔勇	CUIYONG	CY	头像	勇气
代表创意	CHUANGYI	铅笔	脑子	法比乌斯	Idea
工作室	房子	设计	育人育树	现代	学校

图 2-2 《崔勇创意工作室创意元素逻辑排列》

图 2-4 逻辑数列组合框架

A 方案： CY+IDEA+ 铅笔
B 方案： 脑子 + 树
C 方案： 房子 +CUIYONG+CHUANGYI
D 方案： 法比乌斯 +CYID

4. 逻辑思维的数列美

逻辑数列是一种和谐美的表现形式，例如我们在形式美中提到的比例尺寸、等差数列和贝塞尔曲线等。艺术设计作品最终必须是以物化的形式体现，因此在设计中我们可以对每个元素按照尺寸概念形成具体的逻辑数列来产生美。从另外一个角度，打破这种常规的比例尺寸也往往能够创造意想不到的特异视觉效果。例如图 2-5 是具有贝塞尔曲线倾向的视觉造型。

图 2-3 《崔勇创意工作室标志方案》

图 2-5 贝塞尔曲线设计应用

2.1.2 形象思维

形象思维是人们把直观形象元素（如视觉元素、听觉元素）作为思维材料，通过对色彩、线条、形状、声音、结构、质感等具体的思维材料（表象）进行分解、提取、综合以及整合其内涵的属性关系，进而再以联想、想象和结构性的重构创造出完整的、全新的视觉意义典型形象（艺术形态）。在视觉艺术设计中，简单地讲就是设计师将自己的认知、情感以联想和想象的加工方式，塑造出全新的视觉形象的思维过程。例如图2-6是一幅以芭蕾为题材的视觉作品，设计者抓住平时对芭蕾的印象和感受，寥寥几笔线条就把芭蕾舞女演员特有的"挺"和"雅"的神韵通过人物的动态造型刻画得惟妙惟肖。

形象思维的特征就其表现性来讲，具有形象性、具体性、细节性、概括性、直观性和可感性；就其传达性来讲，具有粗略性和参与性；就其加工方式来讲，受其情感所左右具有非逻辑的随意性。由于在视觉艺术中，主要的思维材料是以视觉元素和事物表象为主，所以形象思维成为艺术设计中最常用的思维形式，它最主要的特点是伴随着情感去感知形象，通过对形象的联想、想象和重构进行思维加工。图2-7是另一幅表现芭蕾的视觉设计作品，设计者把关注点投注到芭蕾舞特有的脚部造型形象上，同时为突出对脚部珍爱这一感受，辅以两个不同方向的手部造型形象配合，特别是纷纷洒落的羽毛形象更加烘托了对脚部珍爱的情感表现。

图2-7 芭蕾主题创意　　　　　　图2-6 JINSE 芭蕾标志

1. 形象思维的视觉语言特性

(1) 形象思维视觉语言的形象性

苏珊·朗格认为人类情感符号形式最充分的体现就是形象。形象思维是基于事物的形象作为思维材料的思维方式，同时其成果也是以形象所展现的。因此，视觉设计必须基于形象而成于形象。思维的形象性使其具备了生动、直观、具体、细节和整体的可感性，所以在视觉设计中，必须通过整体直观且具有细节生动描述的视觉形象才能起到视觉传达的目的。这就要求视觉设计必须用形象来说话，必须用形象的整体和细节来说话。就像唱歌必须用声音与节奏一样，尽管你唱歌并没有跑调，但与歌星的原唱相比就会发现细节不仅是魔鬼同时也是天使。直接的结果就是，你到卡拉OK演唱需要掏钱消费，而歌星演唱同一首歌却能挣大把的钞票。

现代舞蹈家杨丽萍的孔雀舞之所以能够与众不同给人留下至深印象，一方面在于她对孔雀美特有形式的舞蹈表现，更关键的是她用一些生动细节去支撑了或者说她赋予了这种表现形式一种人类情感美的细节内容。例如图2-8中她微闭的眼睛、伸展的手形包括指甲等细节的精细造型，特别是那种力量纠结的造型辅以清风凌骨的冷艳，用强烈的黑白对比赋予人物张扬的时代个性。

又如图2-9所示的NESVITA宣传广告，设计者在一个普通女性背影的造型中，通过将已经是S码的裤子腰身多余的尺寸用夹子夹住这一细节，用视觉语言体现出NESVITA产品带来的生机与活力所产生的减肥效果。设计师正是利用这种具有细节描述的视觉形象，将对这种产品功效的信任巧妙地传递了出来，实现了设计的诉求。

(2) 形象作为语言具有多义性

视觉语言是定性而非定量的传达方式，它不像逻辑严谨的概念、定义那样指向明确。形象思维所创造的具有典型特征的艺术形象不是对客观事物外在形象的真实再现，而是融入了设计者认知的程度和情感判断的修正。受众在欣赏修正后的视觉形象过程中，同样是一种认知过程并进行再次的情感参与判断。例如图2-10所示的图片，既非花亦非图，既有照片的写实又有水彩的晕染，既不是凋零也不是盛开，但它的的确确给你传达了一种超然的洒脱，一种时尚的浪漫。

视觉语言是通过视觉情感符号表达，唤起受众新的情感，

图2-8 杨丽萍剧照

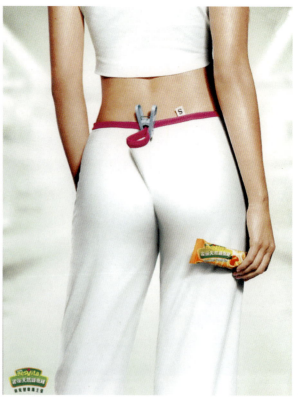

图2-9 雀巢天然减肥产品宣传招贴

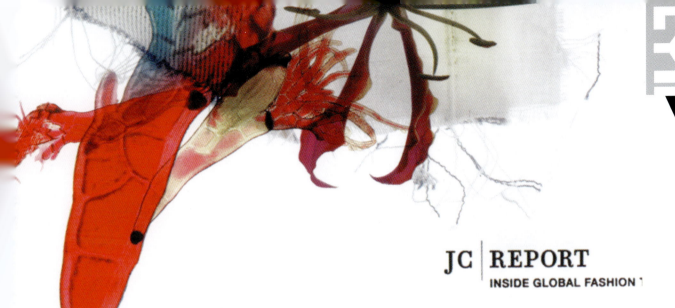

图 2-10 《JC 报告——全球时尚》

而受众在对视觉形象重新的组合生成过程中再次转化为情感的判断与体验。由于受众的知识背景和审美习惯的不同，唤起的情感语意自然有所不同。例如图 2-11 中丰满红润的嘴唇局部特写，不只是告诉你这是两个人在接吻，更是根据受众的不同经历、文化背景，唤起你通过相吻的视觉形象品味出爱的不同感受。所以，我们说视觉艺术形象的创造是起于情感并通过形式而终于情感的，它的作用方式是"唤起"而非"说教"。

定量因素进行随机的艺术形式创造，因此它的成果也是感性的而非理性逻辑的。例如图 2-12 是某旅游公司的广告，以《另一面的美国》为主题，摒弃正面宣传美化景点的逻辑教条，而以其风趣幽默的表现手法，通过与美国著名景点"总统山"（如图 2-13) 进行诙谐的类比，让受众在品味美国式的幽默当中领悟该旅游公司与众不同的服务品质。

图 2-11 视觉语言图例

图 2-12 《另一面的美国》

图 2-13 美国总统山

(3) 形象思维加工的非逻辑性

形象思维的加工是通过对视觉形象的感知，通过将形象与认知理念、情感符号的分解和组合进行加工，依靠艺术感觉，掺杂着个人的认知与情感，重新塑造全新艺术形象的过程。它不像逻辑思维那样进行严谨的、线性的推理判断，而是更多地采用发散联想和想象整合，并结合情感状态这一非

图 2-14 夏威夷热带超强防水霜

了解形象思维加工的这一特点对于我们学习视觉艺术创作方法是非常重要的，它所谓的分解和组合方式都是基于发散的全新想象创造的，因此，视觉艺术的学习必须要注重发散联想、想象力整合的训练，同时在生活中要多留意情感的丰富表达形式，为视觉设计积累必要的视觉表象。例如图2-14是某超级防水产品的广告，设计者为了突出超级防水的功效，在视觉效果上从我们油性皮肤与水的分离感受进行了大胆的想象夸张，使用这种产品的模特就像拥有了一种魔力的气场，所到之处水为之分开，这就是形象思维非凡想象力的魅力所在。如果你尝试用逻辑去解释这一画面，小心！分开的水会扑面将你淹没。

图 2-15 《ILAN 项目 50 周年》

2. 形象思维的加工方法

形象思维的加工方式主要分为分解和整合两个部分。

所谓形象思维的分解是指对视觉表象结构和视觉元素以及理念意义与情感符号的分解，是对情感形式的整体的拆分。例如在视觉元素上我们可以将其拆分为色彩、形状和质感等，而从理念意义、情感符号上我们又可以将其拆分为不同的视觉形态。实现这一分解过程在视觉设计中主要是用发散联想和抽象提纯的方式。例如图2-15是以色列残疾儿童基金会为"ILAN项目50周年"所做的宣传招贴。设计者首先将这一主题拆分为残疾儿童和50周年两个概念，然后将残疾儿童这一概念转换为视觉上的儿童和轮椅形象，整合通过想象很巧妙地把儿童、轮椅和50进行有机的组合。

所谓形象思维的整合主要是指通过对视觉形象、意义和情感的全新形式重构,使之成为一个完整的情感表达形象的加工过程。形象思维整合主要通过形象的融合和组合的方式来实现。

例如图 2-16 所示,在聋生创意设计作品《英国留学》招贴的设计过程中,通过主题分析,突出表现英国的传统教育历史文化,让学生以英国、传统、教育为联想的出发点,通过异质同构、类比等创意的整合方法,把英国标志性建筑"伦敦桥"作为历史悠久的英国表征,用铅笔作为文化教育的表

2.1.3 直觉思维

1. 直觉思维的概念

例如图 2-17 是沃特·迪斯尼音乐厅的建筑设计,在这种形态的设计中个人的直观判断起着决定性的作用。该建筑是设计者在对解构主义建筑的设计方法和迪斯尼概念的综合掌握下,凭借直觉思维创作出的极富灵感的、使音乐物化的艺术形态,在建筑界形成了极大的影响。

直觉思维就是在直觉的基础上,认识、判断和创造全新事物的一种思维方式。人的直觉来自于生物的本能、知识和

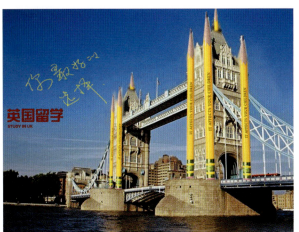

图 2-16 《英国留学》

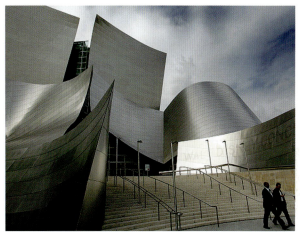

图 2-17 迪斯尼音乐厅入口

征形象,通过二者局部结构的相似进行替换、整合,创作出全新的视觉形象,巧妙地传达了英国留学的桥梁寓意。

就具体的加工方法来讲,分解类有打散提纯、联想发散的方法;组合类有概括总结、想象整合、模仿法和移植法等。

经验的积累,因此,直觉思维是建立在坚实的理论基础、敏锐的观察力、丰富的经验以及高度的概括力基础上,根据人类的直觉,用猜测、跳跃和压缩的思维过程进行的快速思维。直觉思维是混合了逻辑思维、形象思维和人类本能感应的一种潜意识思维。它是艺术设计灵感产生的一种重要思维方式,是体验性学习的主要思维方式。它具有突发性、非逻辑性、潜意识性和快速性等特点。

直觉思维的理论体系晚于其他思维形式,相对来讲还不成熟。所以,人们总是误认为直觉思维属于神秘莫测的第六感觉,认为直觉思维没有理性的成分。事实上,直觉思维不仅仅是感性思维,也具有理性思维的成分。正如图 2-17 中的建筑方案实施,直觉思维只有在逻辑思维的指控下并得到验证才能得以实现,因为"直觉思维都有潜意识逻辑认知和验证阶段"。

例如图2-18是DENIM(粗斜纹棉布)牛仔布的广告。DENIM原字面意义是阴差阳错，设计者通过男人和女人的四只手，有意识地混淆上下两只手的交叉，同时将男女身体部分结构穿插，视觉上形成阴差阳错的阴阳结构概念，传递出牛仔服不分男女的"野性"特质。这里面既有逻辑的分析又有灵感的闪现，但这种灵感完全是建立在艺术家多年的

图2-18 《阴差阳错》

艺术素养和绞尽脑汁的思考基础上而产生的。尝试一下你为什么没有轻而易举地产生出优秀的创意，就知道直觉思维不是天上掉下来的灵感。

　　直觉思维是设计师在创作时依据自身的文化素养、思维习惯、认知能力以及经验积累，结合设计风格，对事物属性进行直接的视觉表现。此外，当人们审视创意作品时，依然首先是由直觉思维对画面进行主题的判断与解读，只有当观察者由于自身审美认知习惯、知识结构与创意作品背景知识不能够匹配时，人们才会在逻辑思维的指引下解读分析视觉语言。因此，无论是创作还是欣赏，直觉思维形式都是视觉创意首先采用的思维方式。同时，在艺术创意设计的操作过程中形象思维也一直是在直觉思维的辅助下进行判断和调整的。如图2-19是《内部的故事》的宣传招贴，设计者利用俄罗斯套娃的表现形式，把"苹果"的缔造者——乔布斯打造的苹果品牌，运用直接的视觉语言类比宗教，把"果粉"的狂热崇拜直接表现出来。这种视觉的直接表现是直觉思维的一种表达形式，在设计中广为应用。人们在审视作品时，也是在各自的知识基础上对创意主题运用直觉思维的方式直接感悟。所以，只有你拥有丰富的知识、阅历和专业基础时，你的"第六感"直觉思维才会变得异常敏锐。

2. 直觉思维的加工方式

　　直觉思维加工是一种非控制、非逻辑的猜测、跳跃和压缩的思维加工方式。

　　本书尝试从逻辑、科学的角度分析创意思维的一些模式和训练方法，进而培养出极富创新精神和能力的艺术设计师，强调通过理论构建、案例分析、训练方法和实训项目等步骤，一步一步构建学生的创意能力。这就像中国武术中的套路一样，尽管搏击时随机的拳术谁都不能否认是来自于平时一招一式刻板而艰苦的训练，但真正的搏击是没有套路可循的。所以，只有平时"多流汗"，才能"战时"多出灵感。因为，直觉思维常用的猜测、跳跃和压缩的快速思维是建立在"一招一式"熟练基础上的。

　　例如著名的国术大师李小龙正是在深入掌握咏春拳和太极拳的基础上创造了自由搏击术"截拳道"。"截拳道"是阻击对手来拳之法，截击对手来拳之道。它倡导抛弃传统的搏击招式，以高度自由的搏击本能性，忠实地表达自我。"以无法为有法，以无限为有限"的武术哲理，正是搏击中直觉思维的最好表现。

　　同理，我们可以认为直觉思维是建立在逻辑思维与视觉思维之上的思维操作方式。因此，练好创意的一招一式就是最好的直觉思维基础训练。而且基于它的非逻辑性，我们认为，直觉思维的灵感是不可能进行"量化生产"的，但我们可以为它的产生奠定良好的理性"土壤"基础，实现"预先匹配"的判断，去创造适合它生长和成熟的环境。

　　在视觉创意的学习中我们要求不迷信于"虚无"的灵感，而要了解和掌握视觉思维创意的基本规律，这种规律主要是对形象特征的分解、抽象、想象转换和整合等几个步骤。因此，进行视觉创意时我们要尽可能地整体把握事物的多元化表现形式和事物的本质内涵，以视觉空间、结构上的某种相似性进行整合，通过直观的全新结构形态表达事物之间的内在属性联系。这一过程可以利用已有的模式，触类旁通进行模式匹配，从而进行快速的视觉思维判断，形成创意的灵感。

　　结合大量的创意设计实践，直觉思维的形成机制大致可以分为以下三个阶段。

　　第一个阶段是大量的思考积累阶段。这个阶段要求我们要充分掌握设计对象的背景资料，进行分析、综合、整理出其视觉语义和形象特征（即设计切入点），尝试运用所学知识和方法进行创意。这个阶段或许会出现许多逻辑和理性方法下的方案，但始终那个令你拍案叫绝的、巧合的、"鱼和熊掌"可以兼得的方案却迟迟不能形成。这是一个有大量工作和遗憾的阶段，但不要灰心，因为所有的工作和残次的创

图2-19　《内部的故事》

意半成品，都是你创意灵感燃起的助燃剂。这个阶段之所以很难出现灵光一现的创意灵感，是因为在创意之初对于设计背景资料的不熟悉，设计还很难在"要求"和背景资料之间形成通道，所以这个时候的设计意象还是有种雾里看花的味道。随着对资料的分析、综合提炼终于形成了主题，接着发散提纯出理念的符号、情感的符号、形态的特征并尝试视觉整合。但又由于这个时候逻辑思维和形而下的方法论占据了思维的主导，尽管可以批量生产出大量的、标准化的创意意象，但难免留下标准化的痕迹而丧失了创意设计作品最重要的标新立异和艺术的巧合。最后，设计思维的强迫性要求又可能将你逼入"钻牛角尖儿"的思维过程中，从而使你江郎才尽，疲于奔命。这个时候的你需要的是休息，换换"脑子"。

第二个阶段是中断，这是整合、跳跃和压缩的必备前提。当你明确设计要求并掌握了大量的资料、思路和草案时，那么要求和结果之间就存在一个创意的空间。你尝试逻辑和方法的道路被封堵之后，需要的是更换另外一种思路，这个时候中断思考去做别的事情就可以把强迫性的显性思维（逻辑为主）转换成为隐性思维（发散为主的形象思维）。譬如你在休息睡觉时，强迫性的显性思维已停止了工作，而做梦就成为了你隐性思维的前提条件，实际上这个时候大脑仍在积极地工作。在这个时候的思维形式显然已摆脱逻辑的羁绊而呈现一种跨越式的活跃。从另外一个角度，中断也是触类旁通的前提条件，当你休息或从事其他事情的时候，很可能从无关的偶发事件中受到启发进而得到灵感的闪现。

第三个阶段是接受新的刺激。中断只是放弃了显性思维走不通的模式。中断中很可能有新的事物、新的方法会刺激你引发联想和整合，瞬间以猜测、跳跃的形式接通新事物和创意要求之间的通道，形成全新的创意灵感。因此，新事物的刺激成为了触类旁通的重要条件。具体的创意实践中，可以听听音乐、聊聊天，跳出自己的思维空间；也可以翻翻资料采用强迫式联想，以全新的眼光和视角审视周围的一切，这时要把思维的主动性交给环境的刺激因素，新的创意刺激可能就隐藏在普普通通的事物之中。这一阶段的关键是要跳出自己逻辑的思维空间而又心有所想地看待每一件发生在你周围的每一件事情。

2.1.4 聚合思维

从思维的行进方向上来讲，聚合思维顾名思义就是朝着一个方向汇集的思维过程。所谓一个方向是相对于发散思维的多向而言；而汇集则是向目标的逻辑推进，是一种叠加的思维方式。所以，聚合思维又称为集中思维、求同思维和正向思维。聚合思维的关键是要确立一个（或一些）目标或者标准，然后通过整合将不同的变化（要求）向这一目标或标准集中，利用人们对目标和标准的认可，延伸至有限的变化范围内。这里的标准则是指人们普遍认可的标准，目标则可能是多种子目标叠加下的总目标。在我们完成创意任务的过程中，前期要求实现的各种客户需要、实用性等要求是聚合思维的产物。而通过设计实现这种要求的艺术形式则更多地运用发散思维，寻找出标新立异的创意。

例如图2-20是在运用聚合思维分析后，在符合"传统"审美标准及"力量感、权威感"的要求下设计的上海世博会中国馆，其端庄大方，极富中国文化特色。而图2-21则是在符合"反传统""动态性"等反大众标准的要求下设计的解构主义建筑，其个性张扬，视觉冲击强悍，起到了意想不到的奇兵效果。

聚合思维是在日常生活中最常用的思维形式，它是以标准为目的的思维模式，最容易形成统一、整体、易于认知和

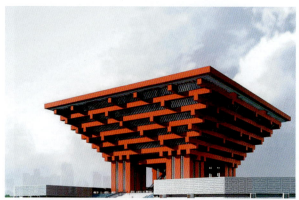

图 2-20 上海世博会中国馆

图 2-21 弗兰克·盖里（普利策建筑学奖作品）ChiatDayMojo 公司总部

管理的形态。因为容易匹配而易于接受,但也容易形成保守古板、缺少变化的缺点。

为获得大多数消费者的认可和接受,设计前各种目标的确立以及大多数的形式创意设计,更多采用聚合思维完成。聚合和发散两种思维形式不是完全割裂的,因为认知是需要聚合的,创新是需要发散的,但创新的结果是必须被认知的。所以,在创作的过程中,首先是通过聚合思维确定目标,其次是通过发散思维寻找各种创意可行性,最后是通过聚合思维和发散思维交互参与确定创意形式。

例如图 2-22 是意大利时装 GUCCI(古驰)品牌的时装,其一向以高档、奢华和性感而闻名于世。时尚不失高雅的设计定位,正是以聚合思维的标准美,在简约性感中体现品牌 GUCCI 的奢华。画面的造型、构图也在审美标准的大同下,表现出与众不同的细节,紧绷的脚踝形成的张力曲线和手部造型的松弛以及节奏感极强的裤裙纹理结构,都无不透露出发散思维独特的表现视角。简单地说,在传统的"正统"设计中,一般来讲标准是聚合的,而表现则是追求发散性的、与众不同的新颖形象。

图 2-22 古驰品牌宣传招贴

2.1.5 发散思维

与聚合思维相反，发散思维的思维行进方向则是由单一点到多元点，是从思维活动的指向上进行多角度（包括反方向）追求多元结果的立体思维过程。因此，发散思维又称求异思维、多向思维和逆向思维。例如图 2-23 是南非世界杯期间耐克的广告宣传。设计者没有受到传统概念表现和数字横向书写的传统形式的限制，而是利用发散思维将足球、踢球和数字 2010 进行形象巧妙的整合，特别是把 2010 的一个零变成白色，不仅把足球的概念从数字中凸显出来，更利用与黑色背景的对比突出了非洲的特色，其发散性思维产生的想象力令人叹为观止。

发散思维的关键是由标准的单一点到非传统的多元点。这种单一点是由聚合思维确定的目标，而多元点则是发散的成果。发散的宽度和深度在某种程度上决定了成果的创新性。它往往要求从传统思想、观念理论、规范标准中寻找不同的表现形式，从多元的方向、求异的目标进行思维，其思维成果与传统的标准大相径庭。其实质在于冲破束缚，多角度寻找解决问题的方案。因此，发散思维成为了超越传统、求异创新的重要思维形式。发散思维是在艺术设计中形成标新立异的前提保证，是思维灵活的具体体现，在艺术设计中被广泛地应用。例如图 2-24 中的头盔创意设计，通过把头盔表面材质进行发散联想，为头盔的创意表现提供了丰富多彩的系列方案。

图 2-23 《不平凡的一年》

图 2-24 头盔创意

1. 发散思维的三种形式

⑴ 图形发散

以图形形状或者结构关系为出发点，寻找相似图形的发散加工方法称为图形发散。这种发散方法是视觉创意最重要的思维方式，它充分发挥了视觉语言的形象特点，通过形的相似作为思维发散的通道，在众多相似形当中选取能够与发散本体事物产生属性关联的事物形态，透过形态结构的巧合相似性揭示事物之间内涵属性的相似。

例如图 2-25 是三星手机宣传其播放音质的宣传广告《新的 F400 可以淘汰功率扬声器》，设计者以音乐的表征符号——音符的造型为发散原点，寻找到与其形态结构相似的拳击手套，通过异质同构巧妙地传递出手机播放器震撼人心的内涵属性。

又如图 2-26 中某女性美发中心宣传招贴设计，设计者以美发师修剪头发时手指特有的动作与头发构成的结构为发散点，有意识地通过相似的结构联系到女人的腿、腹部，暗指美发是女人天然的属性和美发师对待美发的态度。这种以"形"为原点、以"形"的相似为标准寻找另外图形的思维发散方法，在视觉艺术设计中是最常用的发散方法和表达方法，是达到创意、形意巧妙结合的重要手段。

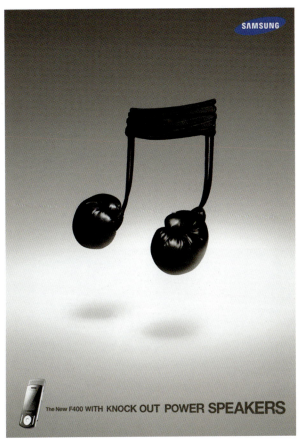

图 2-25 《新的 F400 可以淘汰功率扬声器》

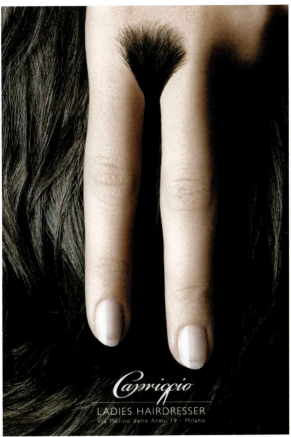

图 2-26 《女子美发》

(2) 功能发散

以事物的功能相似为出发点，通过寻找具有相同功能的事物形象进行思维发散的加工方法称为功能发散。它通过用途相同作为思维发散的通道，寻找出相同功能的不同事物，以异质同构的手法把发散本体事物的属性视觉化。例如图 2-27 和图 2-28 是两幅 GPS 导航仪的宣传广告，都是立足于 GPS 的功能——指路，去发散寻找生活当中其他的"指路"形式。摩托罗拉的创意是没有 GPS，问路就会有许多矛盾的答案；而大众的创意则是，使用 GPS 就相当于有人随时给你指路。尝试想象一下手的功能发散，或许扳手会替代你的手臂。就这么简单，这就是德国大众汽车一幅保养维修的宣传招贴作品的创意。

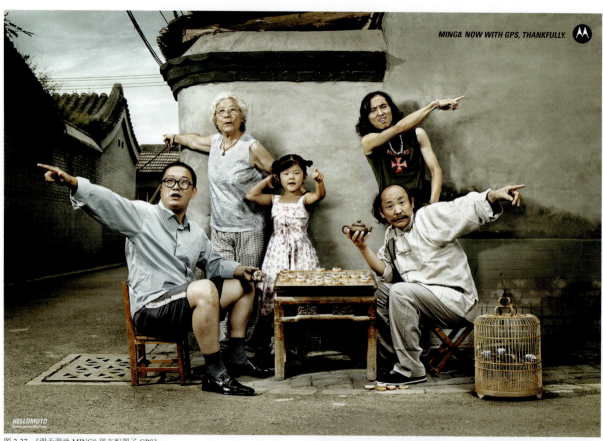

图 2-27 《谢天谢地 MING8 现在配置了 GPS》

图 2-28 《导航和娱乐于一体》

2. 发散思维的三条指导方针

(1) 同中求异

激活发散思维的内在动力，首先要求我们必须具有强烈的创新意识。即对待相同的事物、相同的概念和相同的表现，首先要具备在相同中追求差异化的创新意识。特别是在艺术设计中，不因循老路，以独到的思考、全新的视角和新颖的表现形式追求艺术表现的新特征。例如图2-30中时装手表的设计，就是勇于打破手表传统规范的设计标准，标新立异

图2-30 时装表

地采用卵子与精子相结合的一刹那再现于表盘与指针的结构关系，突出时间的生命主题，并结合醒目的色彩创造出了视觉趣味幽默、视觉形式新奇的时尚手表。

(2) 正向求反

在符合大多数人的正面标准认知模式的基础上，人们往往形成习惯性的、普遍性的"正向"标准化思考模式和表现方法。发散思维要求我们反其道而行之，从反方向去诠释描述对它的认识，就像生活中的说反话一样！例如图2-31是橡皮泥的宣传广告，设计者把本应该是坚硬的螺旋桨变成了

图2-29 《日本进化论》

(3) 概念发散

以事物的抽象概念为出发点，按照相同或相似的概念或概念的逻辑延展进行思维发散的加工方法称为概念发散。概念发散的目标是把概念转换为图形，受众在观看时再利用图形发散寻找到概念。例如图2-29《日本进化论——无论怎么抹，其本质都未曾改变》所示，设计者把这一主体概念转化为"日本""粉饰"和"野蛮"的概念，并从"日本""粉饰"和"野蛮"的概念展开联想发散。"日本"概念到日本国旗，"野蛮"概念到屠杀血迹，同时把日本旗中的标准圆形隐喻为粉饰，最后运用类比手法将血迹到太阳标准圆形进行过渡渐变——视觉化"粉饰"概念，用颜色的不变寓意本质未曾改变，把主题的总概念用形象的视觉语言鲜活地展现给受众，而受众在看到这一图形创意时，很容易地就把这一视觉语言重新解读到主题的概念。

图2-31 《斯蒂芬斯橡皮泥》

柔软的面条状，从反方向去塑造直升机的造型，这不仅引起了人们对这一荒诞形象的关注，更突出了橡皮泥柔软的诉求特点。再如图 2-32 是高露洁牙膏的广告《世界健康的微笑》。该广告不是利用美女健康的牙齿、灿烂的微笑从正面宣传高露洁牙膏的质量，而是选择一位年逾古稀、牙齿几乎掉完的老妪作为主体形象。这一反向思维的创作，最大的收获或许就在于引起了许多人的费解，更引起了许多人的关注。当人们经过一番思索忽然意识到：高露洁牙膏能够保持你的牙齿

图 2-32 《世界健康的微笑》

图 2-33 《不要和驾驶者聊天》

健康，直至掉完都是健康的时，那种会心的微笑一定能说服你对高露洁的选择。

(3) 多向辐射

为了打破传统标准表现模式，我们可以将事物的性质映射到诸如危害和价值等方面，从侧面表现这一事物性质。通过运用超越时空限制的跳跃压缩，使行为结果提前与行为过程相重合，构成荒诞效果从而揭示事物因果关系。这种呈现方式具有较强的警示性。

例如图 2-33 中印度的公益广告《不要和驾驶者聊天》，就是把和驾驶者聊天的危害转化为事故，并用手机里喷溅血液的荒诞场景，把"聊天"造成"车祸"进行视觉同构。与传统正面说教的标准表现方式相比，起到了触目惊心、一目了然的视觉创意效果。

图 2-34 口腔咽喉消炎药的宣传广告

图 2-35 《轮到被你感动》

3. 发散思维的三种方法

(1) 反转型逆向思维法

反转型逆向思维法是从反方向进行思考，是正向求反的具体思维应用形式。这种逆向思维法首先是要确立正向的标准，然后以此标准的反向角度进行思考表现。这种标准往往体现在功能、结构和因果关系三个方面，因此逆向思维可以从相反的功能、结构和因果关系三个方面进行思考。

例如图 2-34 是口腔咽喉消炎药的宣传广告。设计者巧妙地将歇斯底里的演讲者手中的喇叭缩小，从相反的结构关系突出人的声音之大，以其画面的因果关系暗示药品疗效。

如果我们要为一个募捐的慈善活动做宣传推广时，那么我们会怎样进行设计呢？例如图 2-35 是某慈善基金会的募捐宣传广告，设计者利用反转型逆向思维把人看画转换成画看人，用名画中角色观看镜框中的真实人物这一结构关系的反转，用"名画"对真实人物"尊敬膜拜"的荒诞画面，点明慈善募捐抬升你的形象，鼓励人们积极捐款，巧妙地诠释了宣传主题《轮到被你感动》。思维的反转，带来了募捐全新的视觉表达形式。

(2) 转换型逆向思维法

转换型逆向思维法就是把正向思维的成果——需要表达的主题——转换一种思维角度或方式进行思考表现的方法。在艺术表现中多采用替换的方法实现创意，前面所说的类比、拟人和移情等修辞手法就是转换型思维法的具体应用。例如图2-36中，设计者为了突出牛仔裤的柔软贴身性能，利用拿牛仔裤当毛巾这种"不合常理的现象"隐喻牛仔裤像毛巾一样柔软。这种不直接说明而是换一种"说法"的表现形式，正是转换思维的巧妙所在。

当然由于换的"说法"往往有悖于客观现实的真实性，因此这种表现方法总是给人一种"陌生感"，但细想又能找到其合理性，所以能给人留下至深印象。

又如当我们把跑步机的功能作为创意诉求点时，正向思维更多地是从具体功能描述出发，而发散思维则可以换一种说法来表现这种功能。如图2-37中的广告，猛一看无论从哪一方面这种现象现实中都是不可能存在的，但的的确确通过这种荒诞的、凸出的房间形象设计，将跑步机把室内有限空间延展的功能跃然纸上。

再如图2-38某品牌吸尘器的广告——《RO4541寂静的力量》，设计者通过把吸尘器的"功能"转换为逮野鸭这种荒诞的用法，揭示出吸尘器的巨大吸力。同时，设计者利用猎枪打猎"打出去巨大的声响"与"寂静无声的吸过来"相比较，从侧面展示"寂静的力量"。转换思维也被称为侧

图2-36 毛巾宣传广告

图2-37 室内跑步机宣传广告

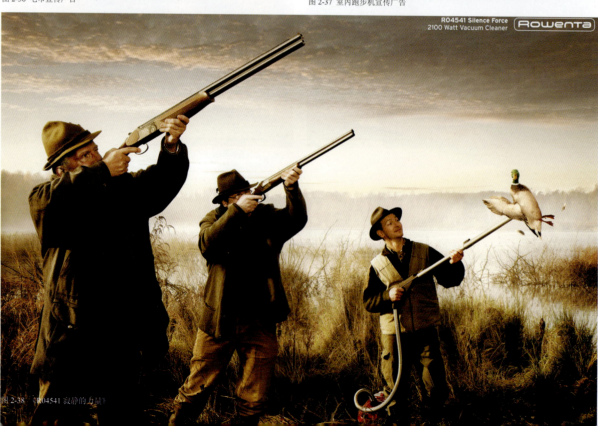

图2-38 《RO4541 寂静的力量》

向思维，简单地说，就是"换个说法"，是同中求异的具体应用。

(3) 优缺点逆用思维法

优缺点逆用思维法是多项辐射的一种具体应用，它将通常被认为事物优缺点的一些特征加以逆向利用，是化优势为劣势、化劣势为优势的一种思维加工方法。在设计中挖掘产品的优缺点特征，利用逆向思维将这种特征优点当缺点用、缺点当优点用，让人们在诙谐的幽默中体会产品优缺点的特征，以促进视觉意义的传达。

例如图 2-39 中的某品牌滑雪板，设计者为突出它们产品的跳高性能，荒诞地将滑雪者扎在战斗机的头部，隐指因为跳得高，所以出现了这一荒诞的事故。

图 2-39 《跳得更高》

再如图 2-40 中，设计者利用啤酒沫溢出杯子的"缺点"构成圣诞帽的造型，突出圣诞气氛。

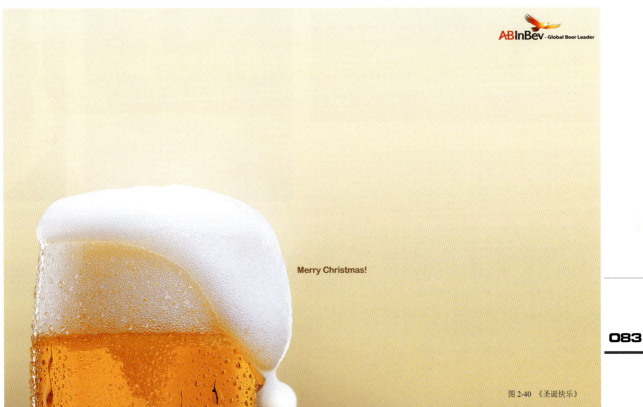

图 2-40 《圣诞快乐》

2.2 视觉思维

2.2.1 视觉思维的概念

视觉思维的概念最早是由格式塔心理学家阿恩海姆在1970年出版的《艺术与视知觉》一书中所提出的。他认为："视知觉，即视觉思维。""一切知觉都包含着思维，一切推理中都包含着直觉，一切观测中都包含着创造。"这基本上反映了视觉思维概念的主要思想。但遗憾的是，他并没有对视觉思维进行详细的描述和定义。视觉思维应该属于形象思维的一个分支，具备形象思维的基本特征，另外，它的思维材料是限于视觉元素的，视觉和视觉形象是思维的一种基本媒介。基于视觉表象和视知觉所形成的视觉意象，只有结合最终的视觉表现才能称为完整的视觉思维过程。视觉思维与形象思维同样具有极强的创造性和能动性。

例如图 2-41 中的广告，设计者利用汽车碰撞酒瓶所造成的夸张性的损伤，用视觉图像语言直观、明了地传递出饮酒对驾驶的危害。

图 2-41 禁止酒后驾驶公益广告

又如图 2-42 是著名歌星麦当娜的两张照片，通过视觉语言的变化，打造出了两个性格形象截然不同的女性形象。飘洒而富有弹性的卷发所带来的不羁的张力、凝视夺人的眼神、微微的笑意，这一切构成了青春、感性、活力四射的麦当娜。而另外一张图片，黑衣、黑发和白色皮肤所构成的对称形态，黑白的强烈视觉对比，辅以浪漫的花环、红艳的嘴唇，特别是眼线上的一抹玫瑰色与蓝色的瞳孔相对应，构成了冷艳性感的麦当娜形象。形象设计正是利用不同的视觉语言组合，引发受众不同的情感感受，这正是所谓"千变女郎"的根源所在。

再如图 2-43 是两幅不同女性的图片，由于设计者所要

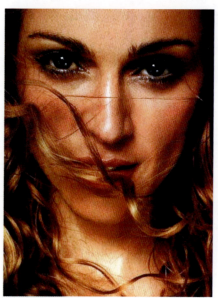
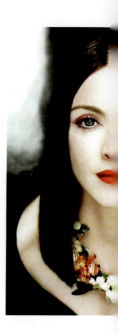

图 2-42 麦当娜写真

传递的信息不同，因此造型中人物的神态、举止行为、穿着打扮以及色彩构图大相径庭。左图给人的感觉是职业女性有距离的温情，右图给人的感觉是休闲而性感的野性。所有这些感受的形成都是建立在视觉思维对视觉元素的加工与情感判断上的。

2.2.2 视觉思维的材料

视觉思维的材料是基本的视觉元素和对事物感知所留下的印象。从形象思维和直觉思维角度来讲,思维加工的材料是表象。

1. 表象的概念

表象是基于人类对事物的感知而留存于人们大脑之中的、夹杂着个人对事物认识的记忆形象,它既可以是整体的也可以是零碎的。简单地讲,就是指那些具有事物属性特征的形象在人们主观上反映所产生的图形。它不仅带有事物的客观属性,同时也带有个人的主观色彩。

例如图 2-44 中的听诊器和鼠标分别作为医生检查的表象和计算机网络的表象。

表象分为属性表象和关系表象两种形式。

2. 属性表象

我们将那些表现事物属性特征(事物性质的存在形式)的形象元素称为属性表象。例如图 2-45 中的心形往往是作为爱的象征,而低矮的杯子是作为咖啡的表象,二者结合所产生的视觉形象是作为一个浪漫咖啡的表象。

3. 关系表象

我们将那些表现事物结构特征(事物之间的空间位置和组合次序相互作用的关系)的结构

图 2-44 网站医生标志

图 2-45 情人咖啡标志

图 2-43 视觉语言图例

图 2-46 酒城标志

形象称为关系表象。换句话讲,我们把那些通过结构关系形成的视觉形象称为关系表象。

例如图 2-46 中酒瓶的组合关系所形成的新视觉形象是高楼林立的城市。这种组合关系体现了某种事物的特征,我们就可以称之为关系表象。

4. 视觉艺术表象的特征

首先，作为视觉艺术的表象，它必须是可以感知的视觉元素。因此，事物的形状、线条、色彩、空间结构和动态等就成为了视觉艺术表象的主要材料特征。其次，艺术表象是人们对自然形态经过主观的尖锐化和整平化加工后，形成的具有突出人为印象痕迹的人工形态，它不等同于自然形态，其事物特征更为突出。再次，表象来自于自然形态，其造型的本质规律从属于自然形态。最后，表象必须经过视觉思维和视觉表现加工才能上升为艺术形象，设计师必须通过对事物的形状和线条等视觉元素情感化地加工处理，才能实现艺术形象（意象）的创造。例如图 2-47，造型的主体源自于对黑人印象的提纯和升华，设计者结合设计主题需求，采用异质同构的手法，用手部结构辅以夸张的卷发、色彩亮丽的眼镜和粗大的项链，塑造出一个活灵活现的黑人性格的形象特征。

2.2.3 视觉思维的加工方式

视觉思维的加工就是意象的生成过程。视觉思维的加工材料是事物的表象（带有事物特征和主观色彩的印象）。与其他思维加工的方式相同，通过对形态的观察、分解，然后进行抽象与概括的整合，实现情感植入转换。视觉思维具体的加工方式更多地运用联想和想象，通过对形象进行分解和组合以夸张其特征。它的操作过程很少运用逻辑的推理，更多的是以情感的判断与渲染为其特征。

例如图 2-48 是德国设计大师冈特·兰堡土豆系列作品之一。早年生活在二战中的他，对曾经赖以生存的土豆有着浓厚的情感认同。在他的作品里土豆孕育着生命以及德国的精神与文化，他的"土豆"同时也体现出了一个设计师独到的视觉语言。在这幅作品中，设计师依据对德国威斯巴登博物馆以收藏表现主义派画家作品而闻名的文化特征认知，通过把土豆皮构成土豆形态想象组合成虚幻的土豆，不仅表现出了"视觉诗人" 外表朴实、内心炽热的德国民族性格中的浪漫色彩及超现实的表现感受，同时，利用自然的土豆皮外

图 2-47 《如果有一件事我学会了它的……》

图 2-48 威斯巴登博物馆海报

部质感和内部鲜艳明亮的色彩对比,巧妙地呈现出表现主义画派突出主观感情、自我感受及夸张、变形和荒诞的艺术表现风格。我们可以从土豆皮的质感和形状中获得那种日常生活中的熟悉感,更能从土豆皮构成虚幻土豆的形状中和土豆皮内部的鲜明色彩中强烈地感受到那种艺术的陌生感。正是通过这种陌生感形象的强烈刺激,引起人们的注意并激发人们的想象,由此将设计师的感受及情感通过视觉语言形象地进行传递。设计师正是通过对日常生活的现象观察,通过分解和整合不同概念的视觉形象并和自身情感相结合,创作出了这一触动人类情感的优秀作品。

再如图2-49是某品牌咖啡标志的创意思维过程。设计者从该品牌创始人的形象提取表象特征,以胡子和咖啡用具为基础表象,通过艺术性的提纯与组合赋予该品牌以传统欧洲和诙谐幽默的形象标示设计。

2.3 思维创意训练

北京师范大学现代教育技术研究所何克抗教授在他的《创造性思维理论——DC模型的建构与论证》一书中指出:"事实上,在人类的三种基本思维形式之间只有思维材料和思维加工手段、方法的不同,而没有高低级之分。而且从探索新事物的本质和规律,即从创造性活动考虑,形象思维和直觉思维由于具有整体性和跳跃性(而不是像逻辑思维那样具有直线性和顺序性),所以往往比逻辑思维更适合探索和创新的需求。事实上,创造性活动中关键性的突破(即灵感或顿悟的形成)只能靠形象思维(尤其是创造想象)或直觉思维,而不是靠逻辑思维。"

可以说,思维的创造性更多的是由形象思维和直觉思维来完成的。因此,思维创意能力更多的是研究形象思维和直觉思维的创造能力。

2.3.1 创造性思维的加工方式

创造性思维并不是一种新的思维基本形式,而是思维创新的一种具体应用。在思维创造性能力的运用过程中,我们可以将创造性思维过程分为两种:一种是随意性创造思维加工过程,另一种是非随意性创造思维加工过程。

1. 随意性创造思维加工方式

随意性创造思维加工方式,就是在没有具体创作要求、目标和计划前提下的随意性创作思考过程。这种创造性思维加工过程的特点是不受具体要求的限制,可以海阔天空地想象,其结果往往具有新颖性和独创性。尽管这种创造性思维不是为了解决具体的设计要求,但对培养思维主体的创新能力和积累创新经验具有极大的作用。随意性创造思维加工方式是思维创造性的核心。

何克抗教授在他的论著中总结出了随意性创造思维加工方式的基本模型:依靠发散思维寻找思考的各种方向,拓宽思路;利用联想延展思路的深度与广度,再次扩散和丰富思维的加工材料,形成丰富的多角度的思维网络;最后,在思维网络之间利用跳跃的想象重构对思维的成果进行整合,创作出全新的艺术表现形态。图2-50是何克抗教授对这一思维创造加工方式的物化表现。

特别值得提出的是,对随意性创造思维加工方式的了解与掌握,为培养丰富的想象能力奠定了理论基础。更关键的是,在非随意性创造思维的加工过程中,其思维的创新阶段主要形式仍以随意性加工方式为主。

图2-49 礼遇咖啡标志设计思路图

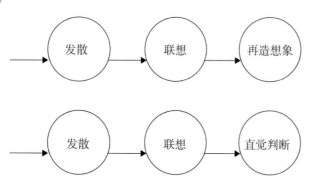

图 2-50 随意性创造思维加工方式示意图

2. 非随意性创造思维加工方式

与随意性创造思维相对应，非随意性创造思维是指在逻辑思维调控、验证和直觉思维判断下进行的有目的、有条件要求和限制的创造性思维。它的思维成果必须实现创作目标的要求，并在实施过程中满足已有的条件。但其思维创造加工方式的核心仍是随意性创作思维的加工方式，只不过是把随意性创造思维加工方式这匹野马套上了一个逻辑指向性调控的缰绳，以便能够到达指定的目的地。首先，非随意性思维加工的起点是由逻辑思维综合分析同时掺杂直觉思维的判断而制定的，然后在随意性创造思维发散联想的过程中由逻辑思维进行调控、直觉思维进行判断，并在众多的想象成果当中再经逻辑思维验证，最后形成非随意性创造思维成果。

何克抗教授将这一非随意性创造性思维加工方式物化为如图 2-51 所示的形式。

我们可以看出，非随意性创造思维加工方式对艺术创意来讲主要是解决了艺术设计创意的针对性问题，这是设计的方向性问题。要想克服学生设计中只追求表面形式而缺乏主题的问题，这无疑是一种好的思维方法。

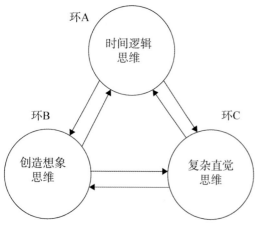

图 2-51 非随意性创造思维加工方式示意图

2.3.2 视觉思维创意模型

美国创造学家麦金 (R. H. McKim) 利用格式塔心理学的成果对创新思维进行了进一步的研究，他在斯坦福大学开设的创造性思维训练课程取得了丰硕的成果，总结出的"设想构绘"基本模型就是视觉思维加工方式的图形化表现，如图 2-52 所示。

麦金认为的"设想构绘"，在实际操作过程中"观察 (Vision)""构绘 (Composition)"和"想象 (Imagination)"三者是有机统一的，也就是说视觉创意构思的过程是三者相互作用的。如果"观察"是基础，"构绘"是手段，那么构思过程的核心就是"想象"。因此，想象力是创意设计能力的

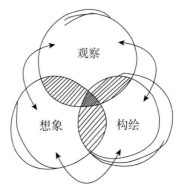

图 2-52 设想构绘基本模型示意图

重中之重。结合艺术设计专业创意特点要求，我们提出培养学生的创意能力，首先要求学生平时做到学会观察，要边看边想；要多动手，将看到和想到的好创意勾勒出来；要善于想象，将看到的形象进行积极的联想。

1. 学会观察

观察是获得视知觉的最重要手段。从麦金的创意模型当中可以看出，观察是创意训练的第一个环节。在艺术设计创意中观察的内涵是什么？如何去观察？怎么样训练我们的观察能力？下面我们先从一些观察的理论认识开始，逐步展开。

心理学家乌尔里克·奈塞尔在《认识和现实》一书中指出："观赏者能看见什么取决于他如何分配注意力，也就是说，取决于他的预期和他的知觉探测。"

英国艺术理论家贡布里希也在《秩序感》一书中写道："观看从一开始就是有选择的，眼睛对样本做出什么反应取决于许多生理和心理因素。"

格式塔心理学认为，观看的行为被证明是外部形态的性质和观看主体之间相互作用的。麦金认为，人们在进行观察活动时，总是将他们的思维精神活动外化到具体的实物形态

当中。同一内容，由于作者的关注点、移入情感的不同，自然"看到"的东西就会呈现出不同的感受。例如三幅不同作者拍摄的上海世博轴作品，图2-53画面带有些许浪漫，图2-54画面则传递出欢庆的语意，而图2-55则显然是在理性中凸显了科技的感受。

综上所述，观看主体所看到的形态并不是机械式的照相，而是根据事物形态的特点，根据自己"标准"模式进行修改（尖锐化和整平化）过的意象。也就是说，观看的主体在看之前已经对即将看到的形态进行了概念或情感的"预先匹配"，正所谓"仁者见仁，智者见智"。因此，要提高观察的效率，首先"预先匹配"和"标准"就成为了重要的手段。换言之，

我们必须在看之前明确我们要看的目的，并且对要看的内容的基础信息进行适当的了解。比如现在你正在看到的文字内容，如果你具有强烈的创意学习欲望（情感），同时在学习之前又对创意的基本知识（概念）有所了解，那么你的阅读效率就一定会很高。其次，要边看边想，只有观看时的思考才会再一次及时通过观看进行验证，这样才会看得深入，才会看有所得。再次，要从创新（与众不同的）的角度认真仔细地观察。例如图2-56中，一杯咖啡在设计者眼中能够看到什么完全取决于设计师对咖啡的感受和认知，也就是说在设计师看到实际的咖啡时，所呈现在他眼中的形象完全取决于他以前对咖啡的"预先匹配的设置"和认真仔细的观察。

图2-53 上海世博轴仰视

尽管我们要求在看之前要对"标准"进行"预先匹配"，但并不是说我们要囿于标准，放弃新角度和细微的观察。往往是新的角度和细微的观察才能修正我们的"标准"，并得到全新的意象。

为了提高观察的效率，这里简单地介绍一些具体的观察训练方法。

图2-54 上海世博轴全景

图2-55 上海世博轴效果图

图2-56 咖啡系列创意

(1) 比较观察法

比较是我们认识事物最重要的方法，可以对事物的形态和色彩进行比较，也可以对事物的性质和表现进行比较；可以采用点对点的比较方法；也可以采用整体的比较方法；可以对事物内部进行比较，也可以对事物之间进行比较。通过比较找出相同点与不同点，通过比较找出变化，通过变化找出原因。因此，比较法是我们学习和创造的重要方法。

例如图 2-57 正是通过比较杯子造型、色彩以及拿杯子的手形，将英国生产的吉尼斯黑啤酒的男性化特征形象地突显了出来。

图 2-57 吉尼斯黑啤酒

(2) 层次观察法

事物的表现是复杂的，在观察中如何由表及里，从整体到局部，再从局部到整体，由表象的观察深入到事物的本质属性，这要逐步地、一步一步地进行观察。比如第一次看到一些理论所讲授的内容，我们可能只看到一些自己认为最重要的东西和一些概念符号，那么第二次再看这些理论可能会"看到"一些对概念的"理解"和第一次忽略的一些"文中的重点"。因此，这种"预先匹配"的变化，会对我们认知的深度起到决定性的作用。同样的道理，对艺术设计创意的鉴赏，也是由表层的形象创意欣赏逐步深入到主题深度的创意，再由形式表现与主题深度创意的结合上升到更高境界的艺术表现。

例如图 2-58 中我们首先看到的是粉色的带状物体形成轮滑优美潇洒的运动轨迹，仔细看和右下角的口香糖包装相关联就会联想到口香糖的弹性，再和轮滑的属性关联，似乎不止于传达物理的弹性，而更有口香糖借助轮滑者生活的精神取向传递的东西。

图 2-58 给你运动节奏感般的弹力胶

(3) 立体观察法

在学习基础绘画时，老师要求我们立体地看待形态和塑造形态，因此我们对这一观察方法并不陌生。立体观察法就是要求从三维空间的多角度，立体地观察和把握事物。从另外一个概念，也就是要求变换眼光、变换角度和变换身份，从多维的角度去观察和认识事物。比如，要观察一本书籍装帧的设计，我们要从不同类型读书人的角度来看这本书——要从书商的角度来看这本书，要从出版社编辑的角度来看这本书，从而构成设计师的观察角度来对待这本书。不同的角度一定会让你看到不同的"所得"，进而使你对这本书的认识更为全面。

(4) 联系观察法

联系观察法就是要求在观察事物时积极地与同类事物相联系，与已有的经验相联系，与任务相联系，通过这种观察找出事物的内部关联。

总之，观察不仅仅是方法，更是审美的积极参与和视觉思维的积极思考。只有学会观察，我们才能创作出既满足受众的审美需求又符合其认知活动中"预先匹配"需要的视觉形象。

2. 要多动手

中国有句古话叫作"心灵手巧"，反过来手巧同样能够促进心"灵"。根据麦金的创意模式，"构绘"实际上是在观察时通过想象将精神活动进行外化的一种实践，通过"构绘"意象中的形态来呈现内心活动。因此，"构绘"的第一个环节是表达（Express），然后通过对"构绘"形态的再观察，检验（Test）尝试我们的想象和认识，最后再根据检验的结果形成新的设想修改策略（Cycle），重新修改表达，这样就形成了一个ETC回路——表达、检验、反馈表达，循环往复，直至形成完美形态。从上面的"构绘"行为过程中，不难看出动手不仅是一种表达的技能，更是一种创意思维的重要物化组成部分。例如图2-59和图2-60中的手绘图，一幅幅充满设计激情的草图同样滋养着你思维的延伸。

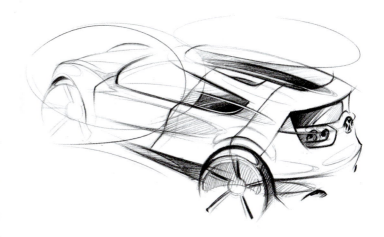

图2-59 车体造型设计草稿

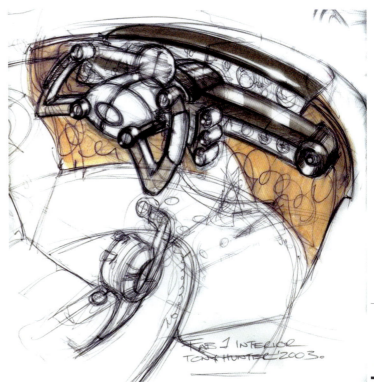

图2-60 车内饰设计草稿

因此，从技能角度来讲我们必须多动手才能熟能生巧；从创意的角度不仅同样需要熟能生巧，更重要的是动手"构绘"是艺术设计创意思考环节的重要延伸。只看不想或只想不做，将"构绘"与看和想象割裂，是不能够产生完美创意的。因此，我们认为"边看边想""边想边做"和"边做边看"才能形成思维的往复循环深入，其产生的结果才具有创意的深度和完美性。

此外，"构绘"过程是放弃细节、把握特性与整体的过程，因此动手"构绘"也是对事物整体认识深入把握的过程。同时，随着"构绘"能力的熟练，我们必将积累大量的优质艺术表象作为创意思维的加工材料，这对创意能力的提高将起到积极的促进作用。与此同时，"构绘"的过程也为设计创意人员对格式塔心理学理论的潜意识应用奠定了坚实的基础。

基于此，我们认为多动手不仅能够提高形态表达能力和创意思维能力，同时也对认识事物的深度和对事物的整体把握大有益处。例如图2-61、图2-62和图2-63分别是我国著名服装设计师张肇达先生的绘画作品、设计手稿和设计作品，我们似乎可以从这里找寻出设计师观察、构绘、表达之路的异曲同工之妙。

而且，多动手"构绘"也是对艺术设计人员形式法则的初步训练，这必将提高他们的审美能力和设计中对形式美规律的运用能力。

我们建议创意学习中应通过强化速写和结构素描的训练，提高设计师的空间组织能力。养成多用草图形式临摹设计作品和构思时使用草图形式记录思考结果的习惯，不仅能够让你更准确地刻画自然形态的内心意象，更将对创意设计的学习起到积极的推动作用。

图 2-62 张肇达服装设计手稿

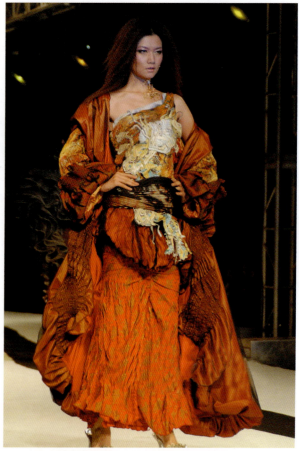

图 2-63 张肇达服装设计

图 2-61 张肇达绘画作品

3. 善于想象

想象，从字面上来理解就是对意象的思考与加工。从美学角度进行定义，想象主体根据美学的规律，根据目标任务的要求（也可以是无目的的随意性想象），将记忆中原有的表象通过发散、延展、整合重构成能够满足目标任务要求的、具有全新审美形式意象的积极心理过程。从思维的角度来看，想象包括两个部分，分别是"想"和"象"。"想"主要是由发散思维——联想来完成的，"象"则是由聚合思维——整合来完成的，这一过程就是分解和重构的过程。因此，想象包括了两个重要的创意思维过程——打破常规秩序和全新构象，对思维能力的提高是至关重要的。例如图 2-64 是阿司匹林的药品广告《摆脱头痛》。阿司匹林是一种历史悠久的解热镇痛药，设计者基于此功能大胆地想象，把上火头痛与火山口类比，把解热镇痛的功效与对火山口的封堵类比。设计打破了现实中常规的结构秩序，进而形成荒诞的视觉重构形象，激发人们的思考，用视觉语言揭示出阿司匹林药物的功效属性。

黑格尔认为艺术家"最杰出的本领就是想象"，想象是艺术创造的核心能力。因此，我们认为在麦金的三元创意模型当中，想象占据着支配的地位，它是"观察"的思想升华，同时又是"构绘"的内在动力。如果"观察"是创意的信息输入的话，那么"构绘"则是创意的信息输出形式。输入与输出之间的"变化"就是由想象进行加工和完成的。阿恩海姆在视觉思维中认为：问题解决者的头脑中，必须进入一种他想要达到的目的本身所特有的"意象"，这种意象会对头脑中原有的意象施加压力，而且竭力迫使它按照目前任务的需要而发生变形。总之，正是这种"目的意象"的需要，才促使了对现有结构的重新组织。

图 2-64《摆脱头痛》

例如图 2-65 是防御艾滋病的广告。设计者把两人欲仙欲死、如坠云雾的情感感受幻化成相似的高空坠落，把贪图快感所带来的危险也以视觉化的"坠落"形象展现给了受众。

想象力的提高是可以按照某种方法进行的。第一，要积累丰富的生活经验，通过多"看"上升成为生动的感性形象。第二，多"动手"，积极地储备各种事物的表象元素。第三，在学习中丰富文化素养，强调对事物的特性和整体把握能力，提高对事物的认识深度。第四，在日常生活中随时随地多进行随意性想象，围绕形象多进行比喻、类比和联想训练，打破现实秩序对我们精神的羁绊。因此，我们要在生活当中多问为什么，围绕问题展开思考，围绕思考展开想象，要善于"想象"、勤于"想象"。观察要有"想象"的习惯，"构绘"要有"想象"的指导，从新的角度看事物，"边看边想""边做边想"，必将对创意能力的提高起到积极的推进作用。

麦金的"设想构绘"模型为视觉创意搭建了一个观察、构思和表现相结合的整体平台，它阐述了设计师在设计过程中看、想和做之间的有机结合。尽管这一模型并没有涵盖每一环节的具体操作，但三者的整体有机结合为视觉思维的创造性指明了方向。如果为三个环节赋予具体的能力训练，麦金的"设想构绘"模型无疑是艺术设计创意思维的基石。

2.3.3 思想风暴法

思想风暴法(Brain Storming)是美国创造学家奥斯本(A. F. Osbron)在 1939 年提出的一种创新方法，它的基本核心就是分享小组成员的思维过程与成果，并以此为刺激激发新的想象，所以思想风暴法也叫脑力激荡法。它的主要形式是在同一创意主题的小组成员中，在指定的时间内通过语言或者草图方式的沟通，讨论彼此的思维过程和成果来激发集体思维创意的形成。

思想风暴法的组织原则如下：

(1) 必须有统一的主题。

(2) 必须是小组成员在指定时间内每个人的积极思考参与。

(3) 对待小组成员的思维成果可以并行讨论自己的思维成果，也可以对小组成员其他的思维成果进行延展，但不能够进行批判性的评价。

思想风暴法的流程是：提出问题—依次发表观点—集体讨论评价—个人消化整理—再一轮的集体讨论—分组完成方案。

图 2-65 《没有奠定保护是危险的》

图 2-66 烟创意系列学生作品

例如图 2-66 是学生围绕"烟草"进行思想风暴后所产生的、从不同角度对烟草创意的部分作品。特别是《陶醉》，把烟民抽烟的惬意与旅游时山高云淡的感受相关联，通过把烟极端放大、烟灰与山体结构同构、高耸入云的烟与云置换，把主题感受表现得恰到好处。

注意：尽可能地记录下所有人的方案，鼓励巧妙地利用并改善他人的构想。

思想风暴法可以作为发散思维的一种主要集体组织形式，它可以快速开拓思维发展的方向、延伸思路的深度，是方案初期集体讨论、寻找思路最有效的思维发散方式。它不是一种思维形式，而是一种思维发散、分解和整合的集体思维组织运作机制。

2.3.4 分合法

分合法是美国麻省理工大学教授威廉·戈登 (W. J. Gordon) 于 1994 年提出的一种创造理论。分合法又称为提喻法。分合法是以小组讨论为形式，以类比推理为手段，通过同质异化（即变熟悉为陌生、由合而分）与异质同化（即变陌生为熟悉、由分而合），以发散联想为基础，以类比表现为成果的一种创意设计方法。但分合法在进行思想风暴时始终是坚持以类比的方法进行讨论的，这是和思想风暴法的最根本的区别。

分合法的实施过程主要分为三个部分。

(1) 主题分解抽象阶段

这一阶段就是将创意主题进行分解、提纯、转换为最基本的概念。这就要求讨论主持人将创意题目以其本质属性、功能的相似性转换为几个较为抽象的词汇概念，这样可以有效地避免由于对具象表象的"熟悉"导致制约艺术创新的表现。

(2) 联想类比转换阶段

这一阶段主要是通过对主题抽象概念的联想方法，寻找把熟悉的对象分解成为陌生的类比对象，或者将陌生的对象分解成为熟悉的类比对象。这一阶段是分合法的核心阶段，它主要采用联想拓宽思路，通过类比推理的心理加工寻找类比对象，在实施与组织过程中要遵循思想风暴的游戏规则。

(3) 类比整合重构阶段

根据上一步骤的联想成果，利用类比推理产生的类比对象，结合创意整合需要，按照视觉形式表现法则组织结构类比的画面形态，本书将在第 4 章中对这一方法进行详细讲解。

2.3.5 心智图法

心智图法是英国头脑基金会总裁托尼·巴赞 (Tony Buzan) 提出的一种"全脑式学习法"的思路管理形式，所以它也叫思维导图。它的主要形式是将创意的若干方面和每一分支的延伸思考进行图示化记录，简单地讲就是思维过程图示化，然后根据不同分支之间的形象与概念属性进行同构。具体方法是将主题概念或具象化形象分解为多个子概念分支，以此为中心采用联想的方式延展，以具象的表现方法形成放射性思路的图像化网络，有机地将左脑的抽象概念、条理秩序和归纳等特点与右脑的具象表现、结构、空间、情感、整体、节奏韵律和想象统一整合。通过发散思维的条理化管理，使得多发的条理在类推中寻找跨越的合理性。这是一种思维发散的管理形式，也是思维抽象的图示化表现，它对创意的分解与同构起到了很好的促进作用。

例如图 2-67 和图 2-68 两幅图，分别是学生在作业中利用心智图法的创意思考路线图和最后同构书本与电源插孔的创意。

图 2-67 思维导图·知识就是力量

图 2-68《知识就是力量》

课堂实训

【实训目的】

(1) 运用各种思维形式特点提高创意设计思维能力。

(2) 利用思维训练方法强化创意中思维发散能力。

【实训项目】

思维训练。

【实训内容】

逻辑组合、思维发散和构绘。

【实训方法】

(1) 搜集十幅不同形式的创意作品,结合创意运用本章知识分析逻辑思维、视觉思维和发散思维在创意设计中的应用。

(2) 思维发散:围绕"依存",从概念进行思维发散,寻找不同表征形象。发散要求从正向求反、同中求异以及多向辐射,利用转换等方法对相互依存的概念进行发散。首先安排学生自己进行发散联想,然后组织大家进行思想风暴讨论。

(3) 思维整合:以环保人与自然为主题,将上述发散成果按照逻辑组合的方法,构成概念性创意方案。

【作业要求】

(1) 从今天起开始每天在专门的速写本上用手绘记录一个造型、创意或描绘一个感受,持之以恒形成视觉语言日记。

(2) 每人四张思维发散图,尽可能采用图形替代文字,发散单列超过三级以上。

【辅导要求】

(1) 要求学生从创意中解读设计者的创意思维和形式之间的关系。分析时要利用各种思维在艺术设计中运用的特点,并注意结合第1章所学知识,如视觉语言、情感和形式等,进行组织讨论并展示分享搜集的作品。

(2) 要求学生站在设计者创意的角度去分析设计者的思维形式运用,而不仅仅是站在欣赏的角度去理解画面的视觉语言。

(3) 解释依存的本质内核意义,要求学生将该意义概念运用多种生活中自然现象表现。

(4) 介绍人与环保的共存关系和创意表达,要求独特并具有思想内涵。引导学生按照所学的发散形式、指导原则和方法有针对性地进行发散训练,避免无目的、无方法、无组织和无记录地闲聊。

(5) 要求学生从文字到图形、从图形到概念、从情感到图形寻找表征形象,要求学生动手将发散成果徒手构绘出来。

(6) 组织学生分组,以思想风暴法展开发散成果分享讨论,每一组讨论要结合主题和指定负责人整理大家的讨论方案。

(7) 要求每人将联想成果以手绘的图形和心智图结构展现。

Chapter 3 想像力——创意联想

想象力——创意联想

课前引导

你能解释图片中想象力的语意表达吗?

你能否结合图片谈谈你对联想的认识?

你认为图中被隐去的上半部什么形象更能表达咖啡的特点?

图中联想发散的方向是什么?

请带着知识、技能目标要求和课前引导的问题学习

知识目标
1. 想象力的概念。
2. 联想的分类形式。
3. 自由联想与强迫联想。
4. 联想的发散训练方法。

技能目标
1. 确定联想发散的起点与方向,寻找出多元的发散结果。
2. 通过联想发散,搭建不同元素之间的整合桥梁。
3. 拓宽表现的思路。

图 3-1 《住在大街上,生的机会就少》

3.1 想象力的概念

现实生活中解决问题需要想象,而艺术创作更需要想象。对主题、情感和形象进行分解进而重构,创造出新的情感表现形式,是艺术形象思维的创作过程(设想)。这种分解和重构情感形式的思维能力就是艺术想象力,也称为心理意象能力。

想象力是艺术设计创作的根本动力,它包括了情感想象、意象想象和最终合一的形象想象,是创意设计思维的集中体现。因此,想象力是艺术设计创作的核心能力。

提高艺术想象力可以通过以下三种途径:

(1)创新思维是想象力提高的核心。强化创新思维,掌握思维方法,变换思维角度,给想象加上翅膀。

(2)对事物深刻的认识、丰富的表象储备,为重构指明方向、积累意象材料。

(3)丰富生活阅历,积累情感经验,为想象力培养聚积丰厚的土壤。

艺术设计创意的想象力思维加工过程主要由联想和整合构成,简单的表述就是:想象力=联想+整合。

例如图 3-1 中的创意正是设计者通过对乞丐生活的长期观察,总结出乞丐常年露宿街头,马路为铺,得过且过,深陷生活窘境。设计者通过艺术的想象将沉睡的乞丐"沉陷融入""冰冷而坚硬"的沥青中进行整合,并通过乞丐的装束、受伤的手和狗无助垂死的表情烘托这一气氛。"沉陷融入"的创意想象不仅整合了视觉语言的主题表达深度,更是长期露宿街头、生活窘迫而"沉陷"贫穷窘态的写照,"冰冷而坚硬"的沥青软化也正是"长期"概念联想的形象表现。

鉴于此,我们从联想和整合训练入手,通过理论学习和训练方法应用,无疑将成为提高艺术设计创意想象力的重要方法。

3.2 联想的概念和分类

视觉语言不擅长于设计主题、意义或概念的直接对等判断，而是通过暗示、隐喻和类比等手段唤起人们的思考与情感活动，进而激发人们对视觉语言传递内涵的感悟。它必须是全新的视觉形象才能引发人们的关注和思考，实现全新的形象必须首先围绕主题展开联想寻找新的表现方式，因此我们认为联想是视觉语言创新的主要思考形式。同时，设计作品的受众也是通过视觉形象的结构展开情感联想，重新构建动态的艺术形象情感体验。所以，联想是设计者与受众沟通的桥梁。如何通过联想进行创意并使得受众通过艺术形象展开联想显得至关重要。例如图3-2是南京大屠杀的纪念招贴广告，设计者采用类比的手法将 300 000 这一特殊概念的数字与中国祭祀时使用的酒碗这一仪式的物象进行同构，同时用对称式的构图表达悲愤压抑的心情，用黄颜色作为中国的表征和烘托祭祀的气氛。设计者正是将阿拉伯数字"0"与祭祀的"酒碗"通过圆形的相似进行联想，特别是通过"3"和酒碗的组合唤起人们对 30 万受难中国同胞祭奠的情感。

睛、驾驶的表象特征——汽车、疲劳驾驶的危害性的表象特征——撞车，以"撞车"为相似联想将三者巧妙地组合在一只即将"闭合"（眼帘——撞上）的眼睛上，直接将疲劳驾驶危害他人生命的主题内涵呈现在受众的眼前。

图3-3 《睡意比你强大》

图3-2 《祭》

掌握联想的形式并提高联想的能力是提高想象能力的重要手段。想象力首先体现在思维的发散上，视觉创意思维的发散途径主要是通过联想得以实现的。联想是发散思维的具体手段，是视觉思维发散延伸的必经途径。要提高联想能力，就需要对联想的概念有所了解。

联想是人们观察和思考时积极与类似事物关联的心理活动方式。它通过联想的本体事物引发与被联想事物之间某种属性的相关，从对本体事物的感知而联系迁移想象到被关联的事物，进而由被关联的事物揭示本体事物的内涵属性。在艺术设计范畴内的联想是将已知形象和概念的表象与被联想形象和概念的表象进行关联的思维过程，那些跨度大而巧妙的联想往往是创新灵感的所在。例如图3-3中避免疲劳驾驶的公益性广告，正是把疲劳的表象特征——睡眼朦胧的眼

按照联想的内容和联想的操作方式，我们将联想划分为两种形式和四种类别，以便加深对联想的认识和运用。联想的两种形式是指形象联想和概念联想，四种类别是相似联想、相近联想、相反联想和相关联想。

3.2.1 形象联想

形象联想是以事物之间的相似视觉元素为基础产生的联想。换言之，就是通过事物的外在视觉元素或结构的相似为出发点联想到其他事物的想象。它可以是形到形，也可以是色彩到色彩、结构到结构的视觉元素联想。例如我们所说的运用拟人手法把柳枝的飘动形容成婀娜多姿等。再如看到灿烂的黄色想到金秋。

形象联想是主题概念视觉化的重要手段，在具体的视觉

创意设计中必须将抽象的主题感受、情感物化为具体的形态表现。所以，形象联想是艺术表现的根本所在。例如图3-4，霍戈尔·马蒂斯为戏剧《庄园主》所设计的招贴，用一个被绳索捆绑的香蕉形象暗喻禁止违背伦理道德性欲的戏剧主题。在这里，设计者首先将主题概念物化到形象。用男性生殖器与香蕉的外形相似进行联想，用绳索捆绑香蕉隐喻道德观念对性欲的约束、压制。

构，赋予餐叉以生命和人类的情感，使得画面幽默风趣、耐人寻味。

物化联想是通过将联想主体物的形象与形象相似的非生命关联物的联想重构。其目的是把联想主体的隐形特质通过类比被联想对象的显性特质，突出联想主体的这一属性。物化联想同样通过两个关联物某种视觉的相似，启发受众两个物

图 3-4 《庄园主》

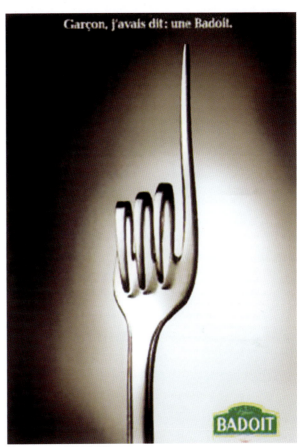

图 3-5 BADOIT 品牌宣传招贴

从另外一方面，受众的创意参与则是先由视觉形象语言的解读才联想到主题的概念。设计者创意是由概念物化到形象，而受众欣赏则是由形象提取出概念。显然，形象联想既是创意的载体更是设计者与受众沟通的桥梁。

形象联想可以分为拟人的生命化联想和拟物的物化联想两种。

生命化联想是把物的形象与相似结构形式的生命物像相关联，从而赋予物以人的性格特征进行联想，也可以简单地理解为把事物想象成有生命的东西。例如图3-5中巧妙地以餐叉与手型的结构相似性，与人类特有的手势进行联想重

体某种属性上的相似、相关、相反或相近的推理。例如图3-6是纽卡斯尔的食品和葡萄酒节的标志，利用餐叉齿间的空间和葡萄酒瓶形象进行相似正负形同构，运用这种物化联想的方式把食物和葡萄酒的表征概念巧妙地融合在了一起。

图 3-6 纽卡斯尔食品和葡萄酒节标志

又如图 3-7 是禁止酒驾的公益广告《酒精影响你的感知，请谨慎饮酒！》，把酒后感知力下降，以形象联想（相似形状）的物化联想方式将醉鬼眼中的足球替换为隔离的石球，以诙谐调侃的方式劝诫请勿酗酒。

图 3-7 《酒精影响你的感知，请谨慎饮酒！》

3.2.2 概念联想

由事物的概念属性而延伸出的相关概念的联想称为概念联想，如"秋"联想到"萧条""离散""秋风瑟瑟"以及"丰收"等。当然，在视觉设计方面概念联想更重要的是将抽象的概念联想替换为具象的概念或者将具象的概念转换为抽象的概念。设计人员一般情况下要将诉求的具象概念（比如具体的企业名称）通过提纯并利用具体的视觉语言转化为抽象概念（比如企业的文化等），受众在接受具体的视觉刺激时再从感悟到的抽象概念转化为具体概念，进而达到沟通与共鸣。

前苏联心理学家研究证明，任何两个概念都可以经过四到五个联想过渡建立起关联，这为我们提供了一种简单易用的联想深度训练方法。换个角度来看，通过主体概念四到五次的过渡联想，就可以形成具有一定跨度和深度的联想对象转换。例如图 3-8 是利用概念联想展开的酒后驾驶创意思路图。

概念是人们认知事物本质的高度概括和提纯，是最小的理解单元。表达概念的语言形式是词或词组，它可以不受具象的细节限制而易于进行快速的思维发散。所以，概念联想是最便利和高效的联想形式，联想的前期阶段大多是以此为出发起点和方向。在联想中我们可以事物概念的因果、属性以及逻辑等为依据快速建立关联。当然，在视觉创意设计中，概念联想只是启动联想的助推剂，我们必须最终把它转换为形象联想，使概念视觉化和整体化。

图 3-8 酒后驾驶创意思维概念联想思路图

3.2.3 联想的分类

在联想具体操作中，以联想主体与被联想对象的关系进行分类，可以把联想分为相似联想、相近联想、相关联想和相反联想。联想主体正是通过这种关系寻找到被联想体，从而建立起两者之间的关联。

1. 相似联想

相似联想是利用事物间某种属性的相似而产生的联想，这种相似可以是形象也可以是概念，如结构、形状、性质、材料、意义或功能等。例如，足球到地球、火到热以及钢笔到铅笔等。在视觉思维中我们常常使用某种心理感应形式的视觉形态，来引发人们对某种抽象属性概念的联想。譬如，我们往往使用轻盈的曲线表现女性的柔美，而粗直线往往表现男性的刚毅。形的相似更是我们在创意过程中经常使用的视觉联想基础。比如，我们看到圆就会想到地球、餐盘、团圆等。例如图 3-9 是利用足球世界杯进行宣传促销的一个衬衣招贴。设计者利用相似联想，将衬衣塑造成足球的圆形以博得足球爱好者的情感认同。

图 3-9 《用超强防皱棉庆祝世界杯》

图 3-10 《成为一个 ID 的狂热追求者》

又如图3-10是一幅宣传招贴《成为一个ID的狂热追求者》(BE THE ID CULT)。设计者通过将一个前卫时尚年轻人的脸部特征替换为形似的、极具个性的ID拖鞋，用这个荒诞的"鞋拔子脸"造型将ID交互设计突出个性、突出特征的设计宗旨从视觉语言的角度得以实现。

相似联想的关键是要找到被联想事物的相似性，这种相似性可以是相似的概念或形态。例如图3-11中挂在衣架上的惠普彩绘笔记本自然让人们想到衣服的个性概念，清新灿烂而自然的花朵自然联想到年轻人的时尚和阳光。设计创意正是利用这些相似的属性形式，把惠普笔记本电脑时尚个性和轻巧的特征巧妙地以挂衣服的结构形式艺术化表现出来，让受众首先通过这种结构形式联想到衣服的时尚个性，从而将这种属性迁移给手提电脑。

相似联想是形意同构的基础思维模式，形和意的融合也是艺术创意设计的最高境界。简单地说，在艺术设计中就是通过形式相似揭示意义相关而建立的同构关系，由此使人们

图 3-11 《让计算机重归个性化》　　　　图 3-12 《让我们与你的头发一起快乐》

产生的图到概念的思维延伸通常称为意境。例如图3-12是某美发品牌的宣传广告，设计者不仅通过拉小提琴的特有动作把头发与小提琴琴弦的相似凸现出来，更将演奏者对艺术孜孜不倦的追求和美发艺术造型师的认真严谨进行相似联想，以此传递美发品牌精益求精的服务质量。

2. 相近联想

相近联想是指以事物之间在时间、空间和秩序上的关联作为依据而产生的联想。比如看到水就会想到水里面游动的鱼和虾，看到司机就想到车，看到乌云翻滚就想到闪电等。例如图3-13中设计者以事物发展的时间轴线为基础，利用相近联想时间秩序——磕开的煎蛋应该掉入煎锅，而煎锅尚未就位的画面设置了悬疑，人们通过思维机制的完善突显SEDEX快递服务的快捷性——在你需要时，SEDEX快递服务将

图3-13 《相信我们，我们的投递很快！》

图3-14 Extra口香糖

以最快的速度满足你的时间要求。在视觉创意设计中我们往往使用相近联想方式进行气氛的渲染和环境的交待。特别是利用事物之间的秩序因素而产生思维的流动,延展想象的空间,引导创意的跨越。比如看到口香糖,就能想到牙齿的相近联想。图3-14中Extra口香糖正是利用相近联想启动由口香糖到牙的联想并融合相似联想,把口香糖排列成牙齿的组合,工整洁白的造型自然地强化了口香糖对牙齿健康的保护作用。

3. 相反联想

相反联想是根据事物表现的方位、属性、形态、结构和优缺点的相对(反)特性进行的关联联想,也叫对比联想。比如我们想到战争时往往关联到和平,看到胖子往往联系到瘦子等。它是设计中逆向思维的一种具体运用。它使得我们的设计更为丰富多彩,从不同的角度出人意料地传递设计目的。

例如图3-15中德国大众帕萨特的宣传广告,整幅画面以雄浑厚重的方向盘造型局部,给人以稳定和时间凝固的整体印象。而与之相反,180公里的速度指针则告诉你车子正在高速行驶。设计者正是从快速的反面"稳定"来传达帕萨特汽车高速与安全性相协调的理念。

平面设计大师福田繁雄的设计作品一向以简洁明快和幽默风趣而著称。在如图3-16《和平》反战宣传招贴广告中,设计师没有从正向思维战争给别人带来的危害去创意,而是出人意外地从反方向思考,战争的发起者对自身带来的危害——自食其果进行创意。从高昂的炮口打出反方向炮弹警示战争贩子自食其果,作为追求"和平"的创意切入点,令人拍案叫绝。

图3-15 《帕萨特,新大众!》　　　　　图3-16 《和平》

相反联想形成的创意切入点往往会给人带来意想不到的视觉创意作品。例如图3-17中爵士音乐广播频道的宣传招贴，它不是把音乐"享受"作为宣传的正方向，而是以生活中常见的晕车而产生的"痛苦"来突出表现爵士音乐强劲的节奏与个性，用逆向思维的视觉语言表达"不是为了每个人"的主题。

同样，图3-18中坚果食品的宣传广告也是没有从食品的美味可口作为正向的宣传切入，而是通过食用坚果造成的人体正常生理反应"排气"的优雅形象这一风趣幽默的视觉形式，从反方向起到情感上的沟通，巧妙地利用潜水情景把美女、排气相融合，突出传达"有益于消化"的主题。

图3-17 《爵士音乐台，不是为了每一个人》

图3-18 《为了更好地消化》

4. 相关联想

相关联想是以事物之间的逻辑关系，譬如因果关系、从属关系、传递关系、依存关系和并列关系等而产生的一种联想方式。比如从和尚想到庙是依存关系，从和尚想到尼姑是并列关系，从和尚想到武僧是从属关系，从和尚想到木鱼是传递关系，从和尚想到斋戒是因果关系。借用相关联想，以事物的内部关联关系为依托进行类比联想揭示主题属性，常常是在艺术设计中侧面表现创意主题的有效方法。例如图 3-19 中七喜饮料的宣传招贴就是利用饮料和欢腾人群的因果关系，进行相关联想形成的创意设计作品。消费者显然是从七喜饮料瓶中倒出的热情澎湃的青春激情活力做为"果"，而自然联想到喝这种饮料的"因"。

再如图 3-20 是澳大利亚网球协会为输出网球教练所做的宣传广告《寻找一个澳大利亚教练你将得到的优势》，设计者同样利用因果关系，很巧妙地将这种优势形象化为视觉上狭小的场地，让受众自然地联想到这种不公平"优势"的"果"成"因"于澳大利亚教练的卓越执教才能。

以上两幅作品是设计者将因果的关系呈现在视觉作品中，让受众在结果中反推原因。但是在创意设计中，从设计师角度采用相关联想更是我们所需要关注的创意思考方法。例如图 3-21 中《中国每年有 240 000 人死于血源紧张》的公益性献血广告，由血联想到红色，由红色联想到窗花剪纸，由窗花剪纸联想到年年有余；由血源紧张联想到缺血，缺血

图 3-19 《把它混合起来看有多快乐》

图 3-20 《寻找一个澳大利亚教练你将得的优势》

联想到脸色煞白。在这种相关联想的基础上，通过超序的形式整合一张白色的"年年有余"福字的创意设计就跃然纸上。当然，创意者创作时或许并不像我们现在总结的这样联想思路，而是经过大量的思考提纯所得，但是我们必须相信的一点是：因循着事物内部属性的关联，我们一定能顺藤摸瓜找到转换的视觉语言形式，相关联想一定能够使我们广开思路，寻找出更多的创意表现形式。

当然，在创意中联想方式的运用并不是完全独立的，一个创意中可以有一种或多种联想形式同时运用。例如图3-22中奥迪汽车的招贴广告，在主题上应用相反联想，没有使用现代工艺和技术材料等现代科技对于安全保证的理性判断，

图3-22 奥迪汽车宣传广告

而是采用真实自然的鸟巢对蛋的保护的情感体验，同时在表现手法上采用四个鸟巢构成奥迪四环标志的相似联想，整个创意设计既采用了相反联想又巧妙地利用了相似联想，匠心独运，堪称一绝。

因此，在艺术设计创意中想象力的核心是联想能力，丰富的联想成果能够为后期的创意整合提供更多的可行性和创意深度。联想能力主要体现在数量和质量两个方面。美国心理学家吉尔福特(J. P. Guilford)从下面四个角度定义它的特征。

图3-21 《中国每年有240 000人死于血源紧张》

图 3-23 灯泡系列创意

3.3 联想的发散

3.3.1 联想发散的起点

联想发散必须先有联想的主体，也就是它的起点。它可能是主题的概念，也可能是具象的形状或抽象的情感，这个是首先被确定的。而被联想对象则可能是不经意的一瞥，也可能是偶尔飘过的一朵云彩。你可以从任何一个信号中得到联想的刺激，张开你自由联想、无限想象的翅膀。但是从联想的主体或者说是联想的起点，则必须是以逻辑抽象地分解主题概念，确定创意的目标进行强迫式的联想。总之要让你的联想有一个属于自己的起点，才能使得你的联想更具有积极的意义。

创意设计是有目的的设计行为，这一目的就是设计主题的可视化艺术表现。思维发散必须围绕这一主题有意识地进行扩散。因此，设计主题概念是创意联想发散的第一出发点。

例如图 3-24 是一个印刷公司的宣传广告，主题是《我们可以把任何东西放置在纸上》。设计者围绕"任何东西""放置在纸上"进行联想发散，把"任何东西"采用立体的结构形态来展现，把"放置"与印刷相结合，从概念和形象联想出发，由印刷的胶辊联想到压路机，最后通过压路机把现实中的三维景观荒诞地压制成平面图形，突显创意主题"我们可以把任何东西放置（印制）在纸上"。

主题往往是宏观的概念。如环境保护主题，它只是一个空泛的概念，我们可以把它转换为"人与自然"，也可以把它分解为环境和保护，当然也可以从意义、危害和事物形象等角度进行转换。视觉创意必须把抽象的概念转换为人们所熟知的具象事物并通过艺术化形式表现出来，旗帜鲜明地把设计者对环保的态度或情感通过视觉形式传递给受众，让受众认同设计者对环境保护的理解（利益和危害）。这是一个由概念到形象、由陈述到情感形式转换的过程。情感是通过具体的视觉形式表现的，这种形式是有具体细节的、可视化的，

(1) 联想能力的流畅性 (Fluency)：是指在一定的时间内联想并能够连续地表达出更多的联想数量。其训练方法如下：

- 明确指定联想本体，采用自由式联想。要求学生在指定的时间内进行快速的联想。
- 让学生分享每个人的联想成果。

(2) 联想能力的灵活性 (Flexibility)：是指能够从不同角度、不同方向、不同层面以及不同性质进行灵活的联想变通的能力。其训练方法如下：

- 围绕同一联想本体采用强迫式联想，以不同的形象联想、概念联想形式和联想主、客体的关系相近联想、相似联想、相关联想以及相反联想进行分类联想。
- 在训练的组织过程中采用思想风暴法，让每一个同学分享集体思维的智慧和成果，特别是联想进入死胡同时，应该立刻调整联想的角度。

(3) 联想能力的独创性 (Originality)：是指在联想中标新立异、追求创新，能够取得具有创造性和非常巧妙的联想成果。其训练方法如下：首先要鼓励学生在联想过程中的创新意识，看谁的联想跨度大，然后才是"绝妙"。让上述训练中联想跨度大和巧妙的学生讲解自己的思路并鼓励之。

(4) 联想能力的精致性 (Elaboration)：是指在联想的过程中对事物属性的细节把握能力。要学生学会抽取事物的特征，用细节来表现创意的巧妙。

例如图 3-23 是不同设计者以灯泡为本体展开的各种联想成果，从联想的宽度、深度以及细节，这些作品都给人留下至深印象。围绕一种事物展开联想，对提高学生的联想宽度和联想深度是极好的训练方法。

必须具有合理性、巧妙性与审美性的，这样的情感形式才能为受众所接受。所以，创意设计就是设计师对某一设计主题形成的意念进行视觉重构的过程。

因此，创意设计第二步就是将概念性主题具体化为情感主题。我们可以将创意设计思维流程简化为：对主题概念的逻辑分析—突出理解特点—寻找关键词—融入情感—发散寻找可视化的情感视觉形式—想象整合，突出表现形式。

例如图 3-25 是戛纳国际广告节获奖作品《每 60 秒一个物种灭绝，每一分钟都非常宝贵，每一分捐助都有帮助——Bund 基金会》，显然"60 秒"和"灭绝"是这一主题的关键所在，也是联想发散的起点。设计者巧妙地通过对走动的、即将闭合的钟表指针挤压一只歇斯底里、想要挣脱的熊的刻画，类比 60 秒一个物种灭绝的情感迫切性。

因此，具体创意中在微观情感确立的基础上，更便于视觉思维以此为起点进行全方位、多角度的思维发散，由此寻找出可视化的视觉图形，对这一主题能够通过情感更有效地传递打动受众。

图 3-24 《我们可以把任何东西放置在纸上》

图 3-25 《每 60 秒一个物种灭绝每一分钟都非常宝贵。每一分捐助都有帮助——Bund 基金会》

3.3.2 联想的发散方向

实施联想要确立发散的不同方向，它直接关系到联想的宽度。

我们可以将主题概念和情感形式从形态结构、功能性质以及因果关系等方向角度进行扩散。

1. 形态结构发散方向

形态结构的发散方向是分别以形状、色彩、质感和形式结构关系等角度展开联想进行的发散，寻找具有主题概念显性特征的相似形态，它是视觉创意最经常使用的一种方式。

图 3-26 《打破思想的束缚》

例如图 3-26 学生作业中，以《打破思想的束缚》为创意设计主题概念的招贴设计训练，利用大脑形态的相似性进行联想。分别把"思想"概念转换为具有大脑相似形态的核桃仁，把"束缚"概念转化为坚硬的核桃壳形象，把"打破"转化为把具体的物象打碎。

如果图 3-26 从抽象概念到形态还不能完全代表以形态结构为发散方向的特点的话，那么图 3-27 中把镜头的圆柱形态向相似形咖啡杯的发散方式，则应该是以形态相似为基础进行发散的标准案例。设计者把摄影师利用长镜头（圆柱形）"玩"艺术的感觉向品味咖啡（杯形发散）的休闲雅致心态巧妙地迁移。

2. 功能性质发散方向

功能性质的发散是从用途、意义和属性的角度展开联想，其目的也是将概念发散的成果转换为形态，用形态的视觉语言传递概念。这种形态往往形成具有一定深度的视觉创意，运用这种发散方向的关键在于深刻地理解主题。例如图 3-28 是雷又西的《联合国维和行动——UN able（联合国可以）》，设计者由"联合国维和"联想到"蓝盔"，由"蓝盔"的保护功能联想到乌龟壳。同时，把 UN able 连写成为 UNable，UNable 的意思就是不能胜任、进退维谷（概念转换）；由进退维谷概念联想到四脚朝上的乌龟形态（不能胜任、进退维谷的情感形式）。创意的核心正是通过"蓝盔"的功能性概念联想寻找到了乌龟壳，才把主题概念转换为了视觉语言。

再如图 3-29 中奥林帕斯望远镜的招贴广告，设计者围绕望远镜的"望远"功能概念展开联想，首先巧妙地把"望远"功能转化为拉近的概念，因此才有了把飞翔的鹦鹉和观望者无距离地"拉近"形成的创意，让人们在荒诞的视觉形象中领会望远镜的功能作用。显然，设计者将望远镜焦距可调的"拉近望远"功能作为了发散的起点，将这一拉近的功

图 3-27 镜头创意

图 3-28 《联合国可以》

图 3-29 《奥林帕斯光学变焦》

能荒诞地以视觉化方式呈现了产品诉求信息。

图 3-30 是电脑手写笔的宣传招贴,它的创意更是令人拍案叫绝。一个真实的风景中,一支斜置悬浮于空中的电脑手写笔撑起一张美貌无比、形象逼真的"脸皮"。设计者以电脑笔虚拟写真功能为联想发散方向,把电脑笔在图像图形软件中的操作特点通过像拉皮筋一样撑起的"脸皮"表现得淋漓尽致。

3. 因果关系发散方向

因果关系的发散是以事物的因果关系产生的内部联系秩序为基础产生联想;或以事物发展的结果为发散点,反推造成该结果的各种原因;或以某个事物发展的起因为发散点,推测可能发生的各种结果。视觉设计中它通常以呈现荒诞的结果让受众反推原因、揭示主题。

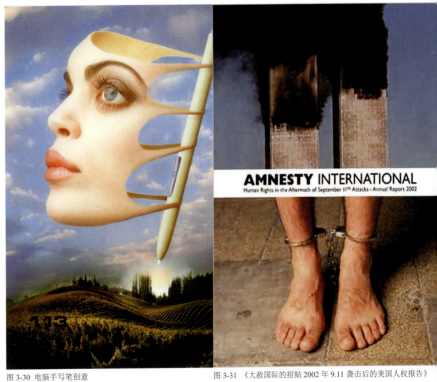

图 3-30 电脑手写笔创意 图 3-31 《大赦国际的招贴 2002 年 9.11 袭击后的美国人权报告》

例如图 3-31 是雷又西的《大赦国际的招贴——2002 年 9.11 袭击后的美国人权报告》，由 911 恐怖袭击的结果寻找造成这一恐怖事件的社会深层原因作为发散方向。设计者采用蒙太奇的手法将燃烧的双子星摩天大楼（果）和一双戴着镣铐的双腿（因）并置，把结果和原因按照逻辑的顺序上下同时展示，令人深思。

再如图 3-32 是 BOSE 降噪耳机的宣传广告，设计者围绕卓越的隔绝噪声效果作为原因展开联想，看看会发生些什么？画面中划船爱好者由于"隔绝噪声"的原因而造成对瀑

图 3-32 《BOSE 降噪耳机》

图 3-33 菲舍尔出版社社庆宣传招贴

布巨大危险的"噪音"提示毫无反应，这种令人瞠目结舌的危险与怡然自得的继续划行形成的鲜明对比，从侧面巧妙地传达出"隔绝噪声"的功效。

4. 逆向思维发散方向

逆向思维就是从与正常思维方向相反的角度去寻找联想的内容。

例如图 3-33 是冈特·兰堡为菲舍尔出版社设计的招贴，设计者正是利用逆向思考法创造出了一个既让人感到陌生，又似乎能从这种陌生中体会到一种熟悉。通常，名人售书是一种促销的方式，通过作者的亲笔签名进而起到作者与观众的互动。所以签名都是由名人直接签在所售书本上的，在书上签名这是正常的思维方向。而设计者却是利用名人签字这一情感形象，巧妙地利用逆向思维和拟人类比的方法，让书给人签字，恰当地表现出了菲舍尔出版社"名人"的高贵品质和出版社年庆的信息。

视觉思维的扩散方向直接关系到创意设计的多样性，围绕视觉元素的形态结构、功能性质和因果关系将会产生许多的联想发展方向，为视觉创意的跨越性打下战略基础。我们将联想发散的基本组合方式以联想本体的发散功能、结构、环境和意义作为横向，以相反、相近、相关和相似等为竖向制成了如图 3-34 所示的表格，辅助大家进行联想与发散训练。

联想发散图				
联想本体	功能用途	结构形状	环境	意义
相反联想				
相近联想				
相关联想				
相似联想				
形象联想				
概念联想				

图 3-34 联想发散图框架

3.3.3 自由联想训练方法

1. 自由联想概念

自由联想是指在没有任何目标要求下的、根据外界的随机刺激而引发的联想形式，简单地说就是自由地想象，如图 3-35 所示。心理学研究证明经常进行自由联想，一是能达到放松身心让大脑得以休息的作用，同时也有助于思维敏捷并使人更具有创造力。因为这种联想方式是我们积累联想能力最有效的方式，是创新素质的基础训练，是有目的联想的基础。所以，它要求我们日常生活中要善于联想和多联想，这样可以有效地提高我们的联想能力。例如图 3-36 是某品牌咖啡的宣传广告《当牛奶遇到咖啡因》，设计者把牛奶加入咖啡时溅起的形状与原子弹爆炸形成的蘑菇云进行异质同构，把咖啡"炸醒"你大脑的提神作用很巧妙地传递了出来。这个创意有赖于平时对原子弹、咖啡提神以及溅起的水滴等概念、形象细致的观察和习惯性的自由联想。习惯于自由式联想能够为我们积累大量的创意思路，只有这样才能避免"书到用时方恨少"的尴尬局面。

自由联想可以分为连续式和不连续式自由联想。连续式联想是把第一个联想对象作为联想本体向下、一个一个地连续联想。依照联想的分类，进行连续式联想训练就可以对联想的深度与流畅性，特别是联想的跨越度进行训练。例如图 3-37 中学生的创意练习作品，书—知识—文化—学习—充实—大脑—汲取营养—吃饭，就很容易创作出这样的作品。

图 3-35 自由联想思维导图案列

图 3-36 《当牛奶遇到咖啡因》

图 3-37 《知识就是力量》

不连续式联想往往是以一个联想本体衍射出若干个联想对象分支。譬如，我们看到书联想到若干种与书有关的事物，钱、贫穷、转头、纸张、学生、印刷、文字和笔等。不连续式联想可以对联想的宽度和数量进行有效的训练。例如图3-38和图3-39是学生采用不连续式联想进行创作的全部过程。

图3-40 巴西officio建筑公司标志设计构思过程

图3-38 不连续式联想思维导图案例

图3-39 《光明·新生》

2. 训练要求

联想的流畅性、灵活性、独创性和精致性特征要求联想训练必须满足联想的速度、联想的数量、联想的跨度（跳跃性）和联想结果的巧妙性。

逻辑思维中通过训练培养联想能力一般采用"概念联想"的方式，而视觉思维一般更多地采用"形象联想"方式，但二者不是完全割裂的，只不过是有所侧重而已。

3. 自由联想训练

一是每天花一小段时间随时随地地、不对思维进行任何控制地在完全自由的状态下进行联想，让大脑自由地畅想"漫步"。

二是随机设定联想本体，在一定时间内尽可能多地进行不连续式联想，提高联想的宽度和数量。

三是以不连续式联想的对象为本体，依次进行相关、相近、相似和相反联想，以及拟人化和拟物化联想训练。

记录下来这些成果，经过一段时间的训练，你一定会惊奇地发现当你面临设计时，大脑思维活动会异常地灵活而富有创造力。试试看，这是一个最低成本而有效的创新训练。

3.3.4 强迫联想训练方法

强迫联想训练法是前苏联心理学家哥洛万诺斯和塔斯林茨发明的一种联想训练方法。拿一本产品目录，随意翻阅，强迫联想翻看到的两种产品，看能否构成一种新事物，也称之为目录法。强迫联想是与自由联想相对而言的，是指有目的、有要求的指向性联想，是我们设计所需的积极联想形式。例如图3-40是officio建筑公司的标志设计构思过程。设计者将看到的钢结构与公司首字母强迫关联，经过提纯整合创作出了具有公司表象特征的标志设计。

下面是强迫联想的几种训练方法。

1. 强制关联法

这种方法是指通过联想，把那些表面上看起来风马牛不相及、没有任何联系的两种事物进行强制关联。类似于"限制性"创新思维的加工方式，它是从熟悉到陌生的一种联想过程，它的加工模式是"随见—联想—联想—目标。

在我们接受设计任务以后，把所看到的（比如查阅资料时）视觉形态强迫与主题关联，尝试性寻找主题与偶发视觉元素的关联，以创造和吸纳新的创意思路。心理学研究表明任何事物之间都可以通过联想使其建立关联。这种偶发的强迫式关联经常会迸发出意想不到的、奇异的灵感火花。基于此，我们建议在视觉资料的搜集过程中应该进行强迫性的关联联想，因为这个时候很容易产生设计灵感。

例如图3-41所示的禁烟公益广告，训练中学生在收集资料时看到了一把手枪，利用相近联想联系到子弹，由子弹的形状和颜色联系到烟的形状和过滤嘴颜色，最后一把左轮手枪装填香烟的创意广告就由此诞生了。

此外，生活中我们应该经常将相互矛盾事物的性质和形态采用强制关联法的方式，使其产生联系，这样就能为我们联想的多样性和流畅性提供基础。因此，在学生收集资料时我们要求学生必须采用强制关联法积极联想，为设计积累大量的创意思路素材。

图3-41 《烟草的危害》

(1) SAMM(Sequence-Attribute/Modification Matrix，属性改善排列矩阵）法是利用排列组合的方法，将美国亚历克斯·奥斯本的检查表法与克劳福德的属性列举法的优点组合在一起，更易于创新掌握和使用。

(2) 属性列举法(Attribute Listing Technique)，由美国的Robert Crawford发明。在创造的过程中通过对事物的基本属性、特性的分析，打散并寻找出每个子属性的特性进行列举，针对每项子属性提出改良或改变的构想。

(3) 检查表技术(Check-List Technique)，由美国心理学家奥斯本在他的著作中《应用想象力》Applied Imagination一书中首次提出了这一方法，其核心就是将与问题有关的改进方式逐一列出，以免遗漏，是非常有用的创意思考方法。

根据SAMM法的基本属性，我们可以把检查表的改良手段排成横行，将属性列举法中的子属性列成纵行，按照排列组合顺序强迫组合联想，寻找创意的结合点。

下面要介绍的"九九八十一变法"就是这一方法在平面广告设计创意中的具体应用。

2. 九九八十一变法

例如图3-42中的《九九八十一变法》是我国知名的长沙盛美广告有限公司的设计人员，在长期创意实践中总结出的一种基于 SAMM 法的设计创意方法，其核心是针对广告设计各种元素的使用进行的创意组合方法。列表中的竖向是各种广告创意类型，它根据目前国内外大量的优秀创意设计作品的创意设计切入角度归纳总结而成；列表中的横向为创意表现手法，是将形式设计中各种视觉元素变化的表现方法逐一列项。简单地讲，列表中的竖项内容是设计创意的切入方向，而横向则是创意表现的不同手法。根据我们在前面所学的逻辑组合排列方法，横、竖均为九项的列表，按照设计要求把所有格子填满就会有九九八十一种变法，因此得名。

下面我们尝试用列表中的组合方法分析一下经典创意画面。

图3-43 《芬必得止痛药》

九九八十一变法									
组合手法 创意类型	缩放	变形	破坏	减ול	倍增	替换	反向	错位	拼接
呈现问题									
解决问题									
产品示范									
比喻/比拟									
象征									
类同									
比较									
戏剧化									
文字/声效									

图3-42 《九九八十一变法》

(1) 呈现问题 + 缩放

创意切入点：把生活中消费者存在的具体问题、受到困扰的问题作为创意的表达方向，我们首先选择其和缩放进行组合来看一下。

例如图3-43中的 Fenbid 作为清热止痛药品有不同的分类，该产品是以治疗关节疼痛为主。设计者把现实中关节疼痛的患者，由于疼痛带来的动作艰难问题，通过日常生活中换灯泡的生活细节呈现，关节疼痛的问题 + 被夸张放大的灯泡巧妙地构成创意。

(2) 产品示范 + 拼接

创意切入点：强调产品的使用属性或特征，以表现特征为出发点，在表现手段上把特征与匪夷所思的效果直接拼接，夸张地呈现使用产品后的某种效果。

例如图3-44是麦当劳的广告《所有麦当劳提供免费的Wi-Fi上网服务》。设计者以顾客在店内普遍使用笔记本上网为设计切入点，用无线网络的"笔记本"上网为产品示范，

图3-44 《所有麦当劳提供免费的 Wi-Fi 上网服务》

图 3-45 《现在开放到午夜》

用操作计算机的手势与快餐盒结构形式拼接，言简意赅地把设计主题巧妙地传达给受众。

(3) 比喻/比拟+错位

例如图 3-45 是 ALAIN 野生动物园的宣传招贴《现在开放到午夜》，把动物白天休息、夜晚活动作为鼓励游客夜晚参观的设计切入点，以类比人们白天睡觉的手法，把人使用的护眼罩错位地戴在河马的脸上，暗示白天动物休息，鼓励人们夜晚参观。

(4) 比喻/比拟+替换

创意切入点：以事物间某种相似的属性关系作为联想的依据，进行类比替换表现。

例如图 3-46 是巴林移动运营商巴林电信 (Batelco) 的宣传招贴《让它都出来，星期五免费通话》，设计者把电话通话与嘴巴讲话类比，并把讲话通过字母替换，形成了荒诞的画面。

从上面的案例可以看出，九九八十一变法的确是一个非常实用的创意组合方法，但所有的方法都不是万能的，特别是一旦你熟练掌握了该法，下一个创新或许是你要跳出九九八十一变法。但我们认为真正地跳出"模式"的制约，必须是在切实掌握"模式"的基础上才能够得以实现。

图 3-46 《让它都出来，星期五免费通话》

3. 情景联想法

情景联想法是指将概念或者形象植入一种情境或故事情节的联想方式。譬如我们在艺术设计中经常使用的情调设计和拟人拟物的设计等。例如图3-47是某品牌葡萄酒的宣传广告，创意者没有采用商业惯用的直述手法，而是在原始的石墙右下角局部打亮酒瓶和酒杯，正如你所看到的，整个画面以一个一袭白色长裙的现代女性，荡起一波一波的浪漫情景去感染每一个受众。

图3-47 《意大利人希望他们能够如此幸运》

课堂实训

【实训目的】

(1) 拓宽联想的思路。

(2) 建立事物间内部属性关联。

【实训项目】

联想训练。

【实训内容】

对咖啡、铅笔、科技进行自由联想和强迫联想。

【实训方法】

(1) 自由联想，让学生围绕每一个联想内容以不同的联想形式、属性概念和形象为出发点，从相似、相近、相关和相反方向展开联想。

(2) 强迫联想，指定咖啡到科技、咖啡到铅笔、铅笔到科技，要求学生在指定的时间内，通过联想为它们搭建桥梁。

(3) 挑选联想内容中的两项实物，如铅笔与课桌、铅笔与吸管等，从"相似"的结合角度，引导学生寻找创意切入点。

(4) 选择身边的产品分析其特点，以九九八十一变法的创意类型和表现手法为联想发散的起点和方向，尝试在联想的结果中寻找创意方案。

(5) 概念的文意连接，将几个没有关联的关键词汇连接成一个小故事情节。这里一定要把抽象概念具体化、个性化地表现出形象的内涵，把抽象转化为可视的情景画面，并用关键词的视觉元素组成这种情调氛围。

【作业要求】

(1) 要求每个人将自由联想和强迫联想成果分别以A3幅面的手绘图形和心智图结构展现，要求草稿必须符合形式美。

(2) 九九八十一变法的训练以64开幅面分别呈现两个方案。

(3) 概念的文意连接不超过200字。

【辅导要求】

(1) 介绍铅笔、咖啡和科技每一内容的精神功能、使用功能和造型特征。

(2) 引导学生建立心智图法的联想结构模型，引导有目的、有控制的联想发散。

(3) 要求联想对象之间的巧妙性和深度。

(4) 要求学生从文字到图形、从图形到情感之间寻找关键连接进行自由转换。

(5) 组织学生分组以思想风暴法展开联想讨论，通过思想风暴法分享学生的联想成果，筛选出那些具有跨度和巧妙性的联想成果。

Chapter 4 想象力——创意整合

想象力——创意整合

课前引导

你能否在图中的视觉语言解读出创意的主题?

图中的手法是异质同构还是同质异构?

你能否结合图片谈谈同构的几种方法?

你能否从图中的视觉效果找出荒诞的结构所在?

请带着知识、技能目标要求和课前引导的问题学习

知识目标
1. 异质同构概念。
2. 同构、解构和类比整合概念及分类。
3. 各种整合的加工方法。

技能目标
1. 能通过各种整合加工方法,利用联想发散的视觉单元创作出设计作品。
2. 能利用整合后的创意形态,揭示事物的隐含属性,传达商业宣传之诉求。

4.1 同构整合

同构整合是将两个或两个以上人们所熟悉但表面互不关联的图形，通过融合或组合的结构方式，构成一个超越自然而又符合一定规律，同时蕴含一定意义的、既陌生而又熟悉的图形。因其新颖或怪诞而易引起受众者的视觉注意力，进而激发他们的积极想象。又因其熟悉而便于理解，从而起到视觉传达的目的。

同构整合的核心是通过联想发散寻找联想主体（产品）和另外一个未知形态的相似性，然后以其相似性为组合同构的基础，并以这种相似性推导出合成后的形态新的属性。形态的相似性主要体现在人们的视觉和心理上，这些相似性主要指的是形状、结构、色彩和质感，形态的属性以及形态的视觉概念。在这里应该特别指出的是，寻找的未知形态必须是人们所熟悉而且视觉概念（新的属性）非常明确的视觉形态。

4.1.1 异质同构和同质异构的概念

同构可以分为异质同构和同质异构两大项。

异质同构是格式塔心理学的核心理论。它是艺术设计心理学对于视知觉形式动力在视觉语言上的具体应用。阿恩海姆认为当事物的外在视觉形式（动力）与视觉的组织规律和情感形式（生命力）形成一致，视觉形式就具有了生命力，它就具有了积极的视觉意义。例如图4-1和图4-2两幅作品，图4-1的空中飞行轨迹因为与图4-2的动态结构力象相似，就使得这一飞行表演被誉为"空中芭蕾"。换句话说，就是物体的形态只要具备了相同的"力象"，无论它的组成内容如何，它们将都具有相同的情感表现。

这对于艺术设计创作极其重要。我们在这里所讲的异质同构具有两个层面：宏观上的异质同构是格式塔心理学的视觉思维理论，而微观意义上的异质同构则是同构整合的一种具体操作方法。

微观异质同构是指两种以上不同形态的物体通过置换或者填充进行同构整合，形成一个新图形。它的特点是以一个图形的外形为基础，在其内部形成融合同构效果。

当然这种视觉形态的异质同构尚属表层的同构，在视觉

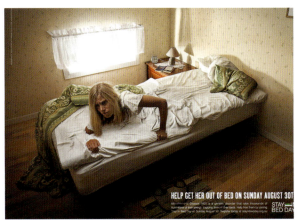

图4-3 《请在8月30号星期天帮助她离开床铺走出户外》

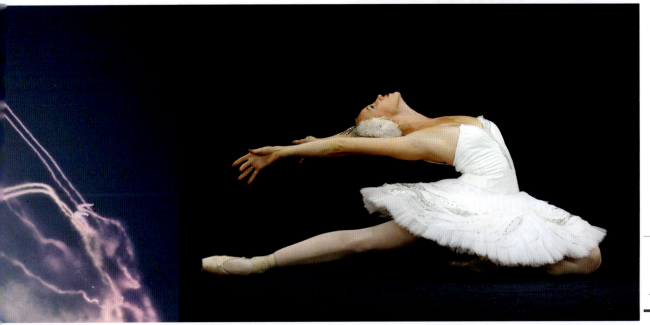

图4-2 芭蕾舞剧照

创意中更多的是采用概念和形态的异质同构。例如图 4-3《请在 8 月 30 号星期天帮助她离开床铺走出户外》，是指反对"恋床"的不良生活习惯。设计者采用异质同构的方式将人与床融合在了一起，巧妙地将"恋床"这一概念和视觉图形进行了异质同构。

异质同构在艺术设计创意中的很多领域得以应用。特别是在标志设计中，由于提纯与抽象的符号化语言要求，这种方法更是得到了广泛的应用。例如图 4-4 和图 4-5 两幅葡萄酒的标志设计，把酒瓶和葡萄酒起子以及放葡萄酒的不锈钢铁丝架子分别进行了同构，平添了许多视觉情趣。

同质异构是指由多个同形态图形拼接组合成为一个新的图形结构。一般情况我们采用相同或相似的视觉单元通过形态的组合揭示单元形态与组合后的新形态之间的属性关系。例如图 4-6 是一个酒吧"酒城"的标志设计，设计者利用单元的酒瓶子组合成高楼林立的城市形象，把酒和城市的微妙关系同质异构展现出来，成为这一标志的设计亮点。

又如图 4-7，设计者把两个酒瓶的局部通过对称组合，利用相似联想进行同质（酒瓶）异构为一副眼镜，直观地延伸出搜索的概念。

无论是异质同构还是同质异构，在视觉设计中的同构概念就是通过事物的某种（图形、概念和意象）属性的相似而进行的形态加法构造方式，共同构成一个新图形。在设计中的同构整合要求从一个图形出发去寻找一个未知的（辅助）图形，并通过同构的方式创造出全新的创意图形。要实现这种全新的同构的图形，寻找辅助图形成为关键所在。联想是

图 4-4 Vinos Sancti Spiritus 葡萄酒标志

图 4-6 酒城酒吧标志

图 4-5 WIIREWINE 葡萄酒标志

图 4-7 葡萄酒搜索引擎标志

寻找辅助图形的最有效方式，应该指出的是寻找的目的是借助辅助图形的显性特征突出主题诉求，另外辅助图形在视觉元素方面必须与主体形态具有某种关联或相似性。这样，通过联想可以打破事物原有的逻辑秩序，从更广泛的范围、不同的角度和深度重新理解和认识事物，寻找新事物与旧事物之间潜在的属性关联。可以通俗地说，同构就是在联想的基础上，重新建立新的逻辑秩序，呈现事物的内在属性关系。例如图 4-8 是 wave 音乐工作室《音乐和声音设计》的另外一张宣传招贴，设计师把乐器中的竖琴作为基础图形，寻找出形状相似的钢锯五金工具进行同构。设计师正是通过形状的相似，找出工具设计概念的相似性，进而同构出巧妙的创意作品。

格式塔心理学认为，当人们看到一个复杂而混乱的形态时会产生一种浮躁和不安的情绪，看到一个单纯而规则的形态时则会呈现出一种平静的心情。问题是这种规则的简单图形很难触动人们的兴趣和情感投入，而过度杂乱的秩序所产生的烦躁感显然也不是我们所需要的。能够引起人们注意和兴趣的图形往往是介于二者之间的，既背离于常规的规则能够引起人们的关注和兴趣，又能够让人们在这种陌生的秩序中寻找出合乎人们认知规律的基本秩序。成功的设计总能让人们在视觉的陌生中重建熟悉的意义秩序。同构整合正是通过"旧元素，新组合"这一形式实现人们从陌生到熟悉和从熟悉到陌生的转换。

例如图 4-9《看到不同的世界》新万艾克的宣传广告，利用前引擎盖的平面与床的平面同构，把时尚、个性、昂贵的跑车前引擎盖（利用坚硬的相反联想）置换成了浪漫床垫的柔软效果，用跑车带给人们的浪漫刺激揭示万艾克带给人们的浪漫刺激。设计者正是把这种风马牛不相及的两种旧元素进行超序的组合，让人们隐隐约约地感受到万艾克的神奇功效带来的浪漫与刺激。

设计者往往是先通过基础图形联想寻找出不同的视觉元素，然后通过同构的方式创造出新的视觉形象。而受众者在观看时则运用解构的方式将这一陌生的图形分解变化为熟悉的意义符号。

图 4-8 《音乐和声音设计》

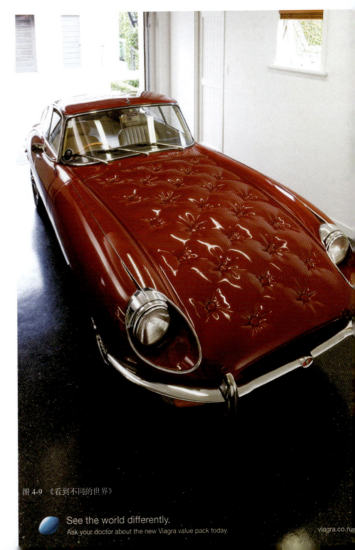

图 4-9 《看到不同的世界》

所以，同构的构造原则就是创造熟悉的陌生和陌生的熟悉，这也是戈登分合法的本质在同构中的具体应用。使熟悉的事物变得新奇（由合而分），就是把那些熟悉的概念、观念通过联想进行分解解构，然后把熟悉的视觉元素以全新的视角、秩序与陌生的形态进行同构，组合成为一个新的艺术形态，创造出具有陌生感外象而又能够被人们理解的创意图形。这种图形由于陌生而引人关注，由于熟悉（道理）而又被人接受。

例如图 4-10 是 La Cueina Italiana 杂志的宣传广告《你的产品将在 La Cueina Italiana 中看起来更有吸引力》，设计

熟悉的单元，利用人们熟悉的单元形象概念，帮助人们接受陌生的主题概念。

创意的关键是如何变陌生为熟悉便于理解，变熟悉为新奇从新的角度理解和引人关注。熟悉的概念是一个整体，把它用新颖的视觉原素（包括具象的物品、表征形式、性质、符号、属性，比如气味、颜色、声音、行为特征等）重构，依托新事物的相似处进行重新组合（组合方式包括物体间的物理性接合的结构，逻辑上的因果、条件、秩序、环境和情节等方式，当然也可以是单个元素的某种变化），建立新的视觉秩序，吸引人们的注意，凸显事物的特性。

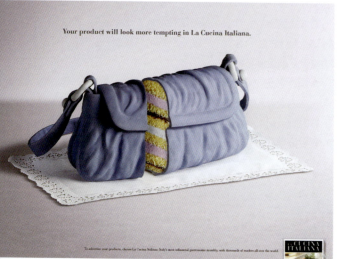

图 4-10 《你的产品将在 La CueinaIta liana 中看起来更有吸引力》

图 4-11 《使用奥迪正品车轮和轮胎组合——征服冬天》

者把一个普通的手提包和奶油蛋糕荒诞地同构组合，让人们在熟悉中看出新意进而突出宣传的主题——"更有吸引力"。

同样道理，使新的事物变得熟悉（由分而合）则是将一个新颖的陌生概念、观点通过多个熟悉的视觉形象的超序组合让人们在熟悉中感悟陌生。由此我们认为戈登分合法不仅仅是一种类比的原理，它也是一种创意的心理同构与解构的核心理论。

如图 4-11，我们看到的是一张奥迪原厂配件的宣传广告《使用奥迪正品车轮和轮胎组合——征服冬天》。显然主题"原厂轮胎征服冬天"是一个抽象陌生的概念，设计者把这一陌生概念利用人们熟悉的轮胎造型花纹与冬天的雪地摩托造型巧妙地同构，将二者合二为一创造出一种熟悉的陌生形象，把陌生的主题概念通过新颖的主体形象引发人们的思考，进而传递主题内涵。人们在观察时，面对熟悉的陌生形象会将其分解为

例如图 4-12 花菜创意的训练，一个学生把主题定义为《花菜有利于智力发育》，如何将这一概念通过全新的视觉形象传达？我们用同构分合的思路来分析一下：主题是一个整体的概念，我们把它分解为花菜和脑子发育，主题中的主体是花菜，我们再熟悉不过的一种蔬菜，怎么样再赋予它一种新的认识——利于智力发育呢？首先可以将主体花菜直接呈现，而智力发育可以直接由脑子的结构替代，由于花菜的肌理以及圆形结构与脑子的肌理和结构相似，尝试把二者合二为一，资料搜集中学生找到了现成的花菜招贴和由人体构成的大脑

创意作品，各取所需将主体花菜分解为一半是花菜一般是脑子的整体新颖图形，主题概念由熟悉的花菜和陌生的脑子图形的同构而得到传达。当然这只是一种训练方法，如果作为作品可能还要牵扯到版权问题。但作为学生课题训练已是足够了。

　　使新奇的事物变得熟悉就是把新颖的事物概念与旧有原素组合。例如图4-13是微软Windows系统的标志。Windows是一个计算机网络平台新概念，是网络的窗口，这本身就是一个抽象的新概念。如何让用户通过熟悉的视觉元素来理解

图4-13 微软Windows系统标志

图4-12 《花菜有利于智力发育》

图4-14 《持久》

它？设计者利用人们熟悉的窗户、屏幕的三原色组成一个飘动的彩色窗口，将陌生抽象概念的网络窗口通过人们熟悉的视觉窗户元素变得熟悉起来，把不可以整体认识的"计算机平台、网络、窗口"的解构概念通过熟悉的原素组合成一个完整的整体飘动的窗户。这种由分到合的设计方法，便于人们认知。这就是旧有原素新组合的经典案例。

　　再如图4-14杜蕾丝安全套的durability《持久》功能主题的广告。"持久"是指性活动时间，设计者直接用安全套来代表性活动。"持久"的时间概念通过联想用无限的符号

来代表，把二者同构就是用安全套表现出无限的概念，通过安全套自身弹性的变形成为无限符号使得"性"和"持久"自然地合二为一。这样把熟悉的安全套同构出一个熟悉的无限符号就直接把熟悉变得新颖起来，让人们从视觉上直接感悟到使用这种安全套可使性活动变得持久的主题。

　　当然这一心理活动参与过程在审美和创意中是方向相反的。审美的过程是由分而合（由陌生到熟悉）形成整体的认知，领会对事物的新理解。而创意的过程则更多的是由合而分，把熟悉的事物按照不同的要求变得新颖，揭示这一事物的新概念。

4.1.2 同构的形式

视觉设计的图形同构分为形式同构、概念同构和意象同构三种形式。

1. 形式同构

形式同构就是指利用两个图形的形式相似进行组合的一种同构方式。这种形式包括形状、结构、色彩、质感等形式元素。同构的方式主要以替代、置换、组合和填充等方式实现。

首先,在选择两种图形的时候一定要注意它们必须具备视觉的相似,但它们的概念和属性可以有所差别。其次,辅助图形的选择一定要尽可能地使用属性为人们所熟悉的图形概念。让同构后全新的视觉图形能引起人们的注意,并对原有图形的不同含义有更深一步的揭示。例如图 4-15 是著名画家达利《记忆的永恒》,正是非常巧妙地将普普通通的钟表和普普通通的液体流动的形态进行有机的同构,传达出对时间、生命的不可把握性和对生命的无奈。

同样是把表作为主要的创意元素,或许下面的作品受到了达利名画的影响。从形式同构的角度来看,都是通过把表与其他属性的物体进行了图形上的同构,从而使得"表"和另外的形态有了更深的一层意思。图 4-16 是卡皮蒂(KAPITI)冰淇淋的宣传广告,旨在通过全新豪华的设计进军更高的味觉领域。设计者把豪华的象征——高级名表与冰淇淋融化的流淌进行形式同构,"豪华""冰激凌"的艺术视觉形象跃然纸上。

图 4-15 《记忆的永恒》

图 4-16 《冰激淋设计者》

2. 概念同构

概念同构就是利用概念的相似性对两个不同视觉形象的事物进行的同构整合。简单地讲，就是通过 A、B 事物的形式同构，将人们熟悉的 B 事物属性（明显的概念）传递强化到 A 事物的相同属性（不明显的概念），也称之为含义同构。

由于视觉语言的多语意性，所以图形一般具有多个概念。这些概念中有的较为突出，有的相对薄弱。概念的同构显然是需要人们从全新的角度重新认识这个图形的"弱"概念。我们以这个"弱"概念为发散联想的出发点，寻找出与之关联的"强"概念的多种图像形式，并利用"合理"的组合形式进行同构，用图形将一个抽象的概念转换成为生动而鲜活的视觉形象，从而帮助人们从全新的角度重新理解。

例如图 4-18 是霍戈·马蒂斯为《普鲁士人》戏剧设计的宣传招贴，作者为突出"普鲁士"人"执着"的概念，通

又如图 4-17 是霍戈·马蒂斯为《天鹅湖》芭蕾舞剧所做的宣传招贴，作者通过天鹅头部与颈部的结构关系与芭蕾舞演员的脚部与腿部关系的相似性，对二者进行形式同构。这一同构使得"天鹅"与"芭蕾"形成了直接的视觉联系。

图 4-17 《天鹅湖》

图 4-18 《普鲁士人》

过把"光头"和"普鲁士军队的帽饰"这两个同样彰显某种执着概念的相似形态,在形式上进行有机组合,突显《普鲁士人》的执着精神。

又如图4-19是冈特·兰堡为费舍尔出版社设计的另一幅宣传招贴,也是利用"书——知识"的概念与"窗户——光明"的概念相似性,将书和窗户通过概念进行同构,强化人们形成"知识带来光明"的视觉概念。

概念同构要求设计者必须对事物概念进行深层挖掘,用视觉语言把这种深层属性呈现给观众,进而帮助人们对主题概念深化理解。例如图4-20《全球》杂志,"全球"不仅是指全球的内容,更是指具有全球的视野和眼光。设计者通过地球与眼球置换的形式同构,实现了形式、概念双重同构。

3. 意象同构

意象就是寓"意"之"象",这种"意"包括了文化概念的意义,也包括了情感的意欲、欲求的情调,是通过形似的结合对概念的情感判断,并由此产生象征与抒情的意境。它可以利用概念和形式相似的图形进行双重相似同构,来表现因果关系、氛围、情调、情节、经验和非逻辑的视觉再现。它是"形""意""情"的统一。

例如图4-21是话剧《茶馆》的宣传招贴,设计者利用茶馆的表象——茶壶作为主体造型,利用许多茶壶嘴作为茶馆闲聊的表象特征。但是创意中更值得一提的是红色标签"莫

图4-19 费舍尔出版社社庆宣传招贴

图4-20 《全球》杂志封面

图4-21 《茶馆》戏剧招贴

谈国事"与"多嘴茶壶"形成鲜明的对比，暗指当时压抑的政治环境。这种既是形式同构又是概念同构的设计作品，正是艺术设计创意最高的追求。

意象同构可以分为情感形式同构、情景同构、因果同构、形意同构等。

(1) 情感形式同构

情感形式同构就是通过情感的抽象形式——力的式样进行的构造方式。运用比喻、移情等多种表现手法，将抽象情感物化成视觉形式。例如图4-22是斯德哥尔摩性文化节的宣传广告，图中从黑色背景底部喷涌而出的乳白色液体构成的视觉形态，让人们在主题的指引下自然会联想到节日狂欢宣泄的情感体验。而图4-23是耐克篮球运动鞋的宣传广告，设计者更是将这种鞋子优良的弹跳性能转化为直接的力动感受，形象地将运动员旋转、跳起扣篮一气呵成的动作物化成带有箭头的曲线力动形式。特别是从构图上为了渲染这种力量运动的轨迹，设计者一方面采用俯视夸张的透视构图，另一方面采用鲜艳的桔红色与周边形成强烈的视觉对比，突出力量感受。

如果说图4-22和图4-23两幅作品将情感转化为具象的、激烈的外在运动形式，那么图4-24法国设计大师罗纳德·孔乔为某品牌葡萄酒所做的宣传广告，正是利用法国人特有的浪漫，用玫瑰色流淌的蜡烛把爱情的柔软情感得以物化，

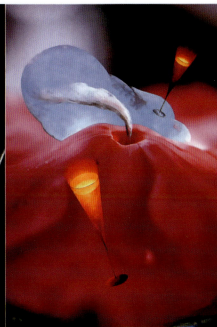

图4-22 斯德哥尔摩性文化节宣传广告　　图4-23 《05全明星比赛》　　图4-24 《酩悦香槟》

特别是辅以冒烟的蜡烛捻、蓝色云彩般的桌垫，把爱情像积聚的火山般厚重与纤细而热烈的酒杯相对比，犹如一首浪漫的小夜曲，而所有的物化形式均以浪漫的情感形式同构，在这里设计师并不是孤立和僵化地固守在抽象的视觉范围中。因此，只要是通过情感形式进行的视觉语言同构，为了便于理解与记忆我们都可以称之为情感同构。

例如图 4-25 是麦当劳一个优惠活动的宣传广告《庆祝特价》。设计者把活动的主角"汉堡王"与庆祝的表象——香槟酒通过相似结构形式有机同构，更难能可贵的是隐藏在这种形式同构后面那种喷射而出的欢庆情感同构，才是这幅广告创意的精华所在。

(2) 情景同构

情景同构就是利用场景、氛围、情调、情节（悬念）进行的物象重构形式，通过情境的渲染强化主题感受。

例如图 4-26 是 Hi-Fi 俱乐部的宣传广告。Hi-Fi 直译为"高

图 4-25 《庆祝特价》

图 4-26 《Hi-Fi 俱乐部》

保真"，其音场的表现尤为重要，可以说是现场"音"再现的首要条件。一个良好的 Hi-Fi 音场，人们甚至可以"看到"音乐的物象形式，达到"现场重现"的意境。设计者用房子代表俱乐部，空旷的水面作为音场的视觉感受，把声波与水波类比，赋予宁静的画面以"音"的感受。

又如图 4-27 是 SONY 家庭影院的宣传广告。设计者把家庭影院逼真的音效画面效果通过将观众融入播放内容场景的形式，把现实场景与家庭影院营造的虚拟场景进行情景同构，用直观的视觉语言渲染突出 SONY 家庭影院的"高保真音效"质量，以此打动消费者的情感认同，起到宣传促销的作用。

图 4-27 《SONY WEGA 液晶背投剧场气氛》

(3) 因果同构

因果同构就是利用事物之间因果关系进行不同物象间的结构同构方式。引导消费者通过荒诞"果"的形式差异，积极地寻找差异的成因，通过人们的参与进而接纳主题的观点信息。例如图 4-28 是某脱毛剂的宣传广告，将一只细腻的手和长满体毛的胳膊进行因果同构，让人们通过推导对产品去毛剂的功效接受认可。

图 4-28 某品牌脱毛剂的宣传招贴

又如图4-29为学生的课堂作业《点亮知识》，通过把灯泡的螺丝口置换为书本，利用二者的相似结构关系点明知识和光明的因果关系。而图4-30是酒后驾驶的公益性广告，画面利用酒前和酒后车辆的不同状态，揭示出酒后驾驶危害性的因果关系。

图4-29 《点亮知识》

图4-30 禁止酒后驾驶公益性广告

图4-31 《联合国艾滋病规划署报告：坚持正确使用安全套是目前预防性病、艾滋病最有效的方法之一！》

（4）形意同构

形意同构就是在同构创作过程中，同构的两种对象不仅在结构形式上取得惊人的相似，同时更因其概念的延伸使得创意的意境有所升华。简单地说，形意同构就是形和意有机地巧妙结合。某种程度上，形意同构和形式同构是相同的，只是划分的角度不同。

例如图4-31是预防艾滋病的公益性招贴，利用安全套和救生圈"圆"形的相似进行同构，把救生圈救命功能和安全套预防艾滋病延伸出的救命功能进行类比，在视觉上达到了形和意的有机统一。

又如图4-32是利用书本卷曲的切面与人脑肌理结构的相似，采用同质异构拼置的方法构成大脑的整体造型，在肌理形似的基础上，延伸知识与智力的递进关系，达到形和意的有机结合。

图 4-33 Lassa 轮胎电话服务中心宣传广告

再如图 4-33 是某轮胎电话服务中心的宣传广告,设计者通过将黑色、环绕、圆形的电话线与同是黑色、圆形的轮胎进行异质同构(肌理替代),巧妙地赋予了这一造型"一形两意"的意义同构。

4.1.3 同构整合表现方法

1. 填充

填充同构方法就是将一个图形填入另外一个图形的轮廓中。这一方法在现代视觉设计中更多以维度转换的形式来体现。例如在平面中出现三维的图形,在三维的图形中出现平面的效果。

日常生活中的纹身就可以在某种层面上理解为填充形式的同构。例如图4-34中,设计者就是根据不同人的审美取向、性格爱好,并依据不同的部位结构设计创作出不同的纹身效果。

在设计中填充的同构形式经常被用作对原材料直接呈现或者赋予产品某种特有属性的表现方法。例如瑞典绝对伏特加酒的宣传广告,利用酒瓶特有的造型结合当地的事物来表现绝对伏特加酒的特点,并且在文案上始终以ABSOLUT形成了人们熟知的广告表现模式。它的创意模式是固定不变的,但由于每一幅广告"当地元素"的填充不同,而呈现千变万化的表现形式。图4-35 正是利用银杏叶对绝对伏特加酒特有瓶型的填充,并以"绝对银杏叶"作为创意主题。

此外,填充同构的形式更多地被作为画面维度变化的一种表现手法,利用错视产生视觉趣味,丰富画面的表现力。例如图4-36也是冈特·兰堡为费舍尔出版社设计的宣传招贴,通过将封面上印刷的手型向封面边缘超越突破,形成平面到三维的过渡。为突出这一效果,辅以背景空间变化和局部的投影。把普通的书与人的随意关系通过维度突破营造悬浮效果(失重场),把不动之动的视觉张力转换为主题"掌握知识,就把握力量"的创作意境。

维的转换让诗人的浪漫成为了具体的视觉形象语言。例如下面霍格尔的两幅填充同构作品,就把视觉语言诗人般的浪漫体现得淋漓尽致。图4-37《感人至深的戏剧》,感得有多深呢?中国用感人肺腑来形容这种深度,或许西方更幽默,用填充同构使"感"深到肚皮上了。而图4-38

《德国系列钢琴音乐会》中,作者不仅通过画面的点线面、色彩使音乐的节奏得以体现,更是通过把钢琴特有的造型和色彩关系填充同构到立体手型结构中,把人与钢琴、音乐融合在了一起。

图4-34 填充纹身案例

图4-35 《绝对银杏叶》

图4-36 费舍尔出版社社庆宣传招贴

图4-37 《感人至深的戏剧》

图4-38 《德国系列钢琴音乐会》

2. 替代

替代的同构方法是指利用一个图形中的某种元素来置换另一个图形中的某一部分，这一元素可能是结构上的某一个形体，也可能是整体的质感、颜色等造型因素。用异质同构的方法，选择一个常规、简洁的图形为基本形态，保持其骨骼不变，再根据创意，置换或融入新的揭示意义的图形元素，组成新形，突出常规形象隐性的视觉意义。例如图4-40是福田繁雄为《贝多芬第九交响乐》所创作的宣传招贴。作者

又如图4-39是某报纸的宣传广告，利用填充的同构形式把平面纸媒巧妙地转换为三维空间，使新闻秉持的真实、全方位、多角度报道的宗旨得以形象地展现。

图4-39 《新海峡时报》宣传招贴

图4-40 《贝多芬第九交响乐》

通过把音乐中的各种音符造型替代贝多芬的发型结构，用视觉语言把天才音乐家满脑子的音乐想象呈现给了大众。

再如图 4-41 是澳大利亚消防公益广告《拯救生命，熄灭烟头》，设计者通过把烟灰置换为火灾燃烧的场景这一触目惊心的形象，直接点明烟头与火灾的关联。

肌理质感的替代由于涉及面更大，置换后往往具有较大的视觉变化而形成具有强烈冲击力的视觉效果，使得视觉内涵属性的传达更为直接。例如图 4-42 是著名的莱卡相机防抖动功能的宣传招帖《具备图像稳定功能的相机》，作者通过把站在海边木桩上的摄影者转换为木桩的材质，使其与木桩融为一体形成固定的雕塑感，突显相机防抖动功能的优越性。

替代同构是把概念转换为视觉图形表达的最直接方法，将发散思维的成果与联想本体最有效地结合起来。例如图 4-43 是某品牌瘦身美容中心的宣传招帖，把瘦身——减掉多余的肉和行李关联，利用把挎包置换为肉馅的荒唐视觉，不仅极具视觉冲击力，更是巧妙地将扔掉多余"行李"的主题概念在幽默的策略中表现出来。

图 4-41 《拯救生命，熄灭烟头》　　　　图 4-42 《具备图像稳定功能的相机》

图 4-43 《扔掉多余行李》

图4-44是世界心脏联合会《警惕那些浸满脂肪的食物》的宣传广告,设计者直接把高脂肪食物替换作老鼠夹子的诱饵,用视觉化的语言把高脂肪食物的诱惑性和危害性直接呈现给大众。

图4-45是Google搜索引擎网站的广告《你是否在找Jetlog?我们知道你要寻找的,甚至你都不知道》。设计者用双腿替代飞机的起落架,用这种替代同构的手法把无限的搜索与得到答案形象地比喻为到达目的地降落。

图4-46是一个织物干洗清洁剂的广告,设计者直接把污渍替换成纸张,赋予污渍像纸张一样容易被清理的属性,进而凸显清洁剂的强力清洗功能。

图4-44 《警惕那些浸满脂肪的食物》

图4-45 《你是否在找Jetlog?我们知道你要寻找的,甚至你都不知道》

图4-46 《去除污物和撒上污物一样快》

3. 拼置

拼置的方法是通过对单元形的组合，产生新的形态语意的同构方式；或者通过想象把一些意象模糊的图形概念根据自己的意向进行组合，强调某种形态特征，使语意更为清晰和具象。例如图4-47是一个酒吧的招贴广告。设计者很巧妙地将白色酒瓶一字排开，使其与背景的黑色拼置而成钢琴键盘的表象特征，采用同质异构的方法直接把酒瓶（酒吧）与钢琴连接成一体，自然地让人们把酒吧与音乐相关联。

这种组合拼置创意，首先要求设计者解除对单元形体传统（显性）概念的束缚，用具有一定跨度的组合拼装或者强化诱导的办法创造出具有全新意义（隐性概念）的新形态。

去过意大利比萨斜塔景点的人都知道，它有一个非常有趣的拍摄角度，每个人都做一个推举状与后面的比萨斜塔形成一个整体拼置关系，突出斜塔的特点。所以，在进行拼置

图4-47 《蒙特勒爵士乐酒吧不对未成年人提供服务》

图4-48 《你拍的什么就给你打印"成"什么》

同构创意时，利用人物特有的造型形态进行虚拟拼置，往往能够起到意想不到的效果。

例如图4-48是佳能打印机的宣传广告《你拍到什么就能给你打印"成"什么》。一个背着相机、举着"打印后的照片"的摄影者，通过逼真举的动作和"虚无"的画面，把打印机复原"真实"的能力——照片与实景无差别融为一体巧妙地呈现给受众。

有意识地进行拼置和积极的组合，其核心是向着心中设定的目标靠拢，有点像我们孩提时代的搭积木游戏。这一目标往往是主题所传达的意境整体形象。例如图4-49是上海世博会的会标设计，设计者正是把汉字"世"和阿拉伯数字2010进行有意识的组合，使得组合出的形态呈现出三个人欢庆的动态，突出2010世博会世界同庆和中国特色的创意主题，在此基础上，标志所采用的绿色更是将本届世博的环保理念呈现出来。

图4-49 2008年上海世界博览会标志

再如图4-50是日本某餐厅的宣传广告《日本餐从11点开始服务》，作者有意识地选用大红色的盘子暗喻日本（国旗），用筷子和盘子隐喻食物，并用其组成的结构关系隐喻钟表的11点。设计者实际上在用视觉语言的图形一件一件地拼置出主题"日本餐""11点"的概念。

而图4-51阿迪达斯打击假货的招贴广告创意更是匠心独到，设计者利用人们对阿迪达斯标志的"熟悉"，直接用创可贴拼置形成与阿迪达斯标志的相似造型，从而突出阿迪

图 4-50 《日本餐从 11 点开始服务》

图 4-51 《假货伤害你的"真"脚》

图 4-52 《大赦国际》

达斯真货保护你的脚、避免伤害的"创可贴"保护属性。

4. 正负

正负同构是利用正形的边线与负形共用形成一石二鸟、一图两形，给了负形以积极的视觉意义的同构方式，也称作形影同构、线沿同构或负象同构。

例如图 4-52 通过想象利用正负形同构的原理，将一只大手和许多小手进行有机组合，构成极具创意的视觉趣味图形。把国际援助的给予和接受，以及彼此的相互依存关系概括为生动的手式结构形式。

设计大师福田繁雄最擅长"图"与"底"的转换，通过正负形的同构关系创造新颖的视觉趣味，同时在形式趣味中传递视觉创作的意境。例如图 4-53 是《福田凡雄高雄设计展》的宣传招贴，借用他为某百货公司设计的招贴，通过一组男女腿型的正负形同构，不仅创造了新颖的视觉感受，同时也把商场生意兴隆、进进出出的感觉形象地表达了出来。

图 4-53 《福田凡雄高雄设计展》

4.2 解构整合

4.2.1 解构整合概念

解构整合是建立在解构主义理论基础之上的创意思维整合方式。

解构主义是法国哲学家德希达所创立的。解构主义最大的特点是反中心、反权威、反二元对抗、反非黑即白的理论。所以，解构主义的作品也就具有了多元性、模糊性和动态性的特点。

就艺术设计创意来讲，解构整合正是利用解构主义创作观念让人们突破传统的束缚，从不同的角度、不同的标准，用新颖别致的表现方法创造全新的视觉语意。与类比、同构相比较，解构整合首先对主题传统的表达方式、标准观念进行解析，打破原有的模式、套路，寻找出各种具有强烈冲突的表征性元素。其次，把具有极端冲突的矛盾性元素作为加工材料，在整合中以"旧元素，新组合"的基本原则，颠覆传统、解构标准，创作出令人匪夷所思、荒诞刺激、打破传统表达方式的视觉结构。它的关键在于突破传统的束缚，以反叛、荒诞刺激的形式变化，重新定义抽象关系的语义。

例如图 4-54 是避免疲劳驾驶的公益性广告《驾驶之前要睡好》，把原主题概念"预防疲劳驾驶"的正规说教式的公益广告，以游戏的心态解构为"驾驶"和"睡觉"两个概念。用床和穿着内衣的人物作为"睡觉"的表征形象，用马路作为交通"驾驶"的表征形象，散落的床板等与路边的大树构成车祸的表征形象，马路和床产生了极端的矛盾冲突，打破了原有事物的组合秩序，但在主题《驾驶之前要睡好》的点缀下使人恍然大悟，疲劳驾驶的危害性赫然在目——不能在马路上睡觉。

解构有两个概念。

一个是赋予整体形象中单个元素以新的概念，称之为分裂解构。简单地说，就是将原有的结构打散成为单个的元素，并将单个的元素重新以新的秩序进行重构。它主要采用颠覆、冲突、分裂和破损等手段，打破原有的思维习惯，使原有传统意义标准性的元素意义和秩序发生紊乱，并重新建立一种与常态结构意义矛盾冲突、语义模糊甚至荒诞无稽的新秩序。

例如图 4-65 是《基础》的封面设计，作者通过把字体打散成为最基础的笔划结构，象征"基础"的视觉概念，并通过对这些零散结构进行点线面的构成，重新赋予这一整体全新的情感感受。

在对客观物质的解构上，格式塔心理学的整体概念

图 4-54 《驾驶之前要睡好》

图 4-55 《基础》　　　　图 4-56 组合家具

是指一个形态的部分元素是不能够割裂的，但换句话说，如果割裂这种整体关系，元素的概念就由原来的整体概念变为一个新的概念。我们认识事物必须是整体的和环境结合起来去理解。如果从环境或结构中将元素解构出来重新认识，就可能意外地把熟悉变得新奇，并赋予被解构的视觉单元具有全新的视觉寓意，这正是解构创意的魅力所在。例如图 4-56 是把一个整体造型进行具体功能结构上的解构，并赋予被解构单元以新的实用功能和视觉语意。

另一个是解析整体概念的构成，筛选提纯出典型元素进行特征重构，重新组合，它常采用简化、夸张和混搭的手法，创造一种特征突出的、全新的矛盾结合体，称之为特征解构。例如图 4-57 是佳能相机图像稳定器的广告，把稳定器解析成稳定概念，提纯出三脚架，并将"腿"进行三角架同构，用荒诞的三条腿传递出相机的图像稳定性能。

耶鲁批评学派中的激进分子希利斯·米勒在这一问题上阐述得更为形象一点，他说："解构一词使人觉得这种批评是把某种整体的东西分解为互不相干的碎片或零件的活动，使人联想到孩子拆卸他父亲的手表，将它还原为一堆无法重新组合的零件。一个解构主义者不是寄生虫，而是叛逆者，他是破坏西方形而上学机制、使之不能再修复的孩子。"简单地说，我们应该把已经成熟的、现有的和标准的概念或形态，进行大胆的打散，重新赋予被解散后的结构以新的视觉语意。

例如图 4-58 是一个户外用品的宣传广告，把旧元素"帐篷""探险""风和日丽"在轻轻一拉之间，把不合逻辑的所有元素整合在理解之下，轻松转换为新组合。

图 4-57 《图像稳定器》

所以，解构主义在创意设计上给我们的启示是：运用逆向思维打破已有的秩序，建立全新的秩序，重新认识我们熟知的世界。这要求我们要尽可能地打破自己的审美习惯、表现习惯、设计习惯、思维习惯、文化的底蕴、民族习性等意识上制约创新的秩序符号。

图 4-58 某户外用品宣传广告

4.2.2 解构整合分类

实现解构整合必须对原有的视觉形态和概念进行分解,然后依据解构主义的指导原则进行重构。分解的内容主要包括意义分解、危害分解、结构分解、场景分解、因果分解和发展结果分解。

创意设计的解构整合主要是依据反传统的原则,采用戈登分合法中将熟悉陌生化的心理流程。与类比和同构相比,解构对传统标准反叛的游戏心理特质更为突出,而且它呈现出更加荒诞的、更加非理性的超越常规的意境。

例如图 4-59,设计者利用时间秩序上事物的变化,巧妙地将原有的吸烟危害健康分解为"香烟"与"生命",在香烟盒上绘制一个人(生命)的形象,头部正好在盒盖上方,当你打开烟盒时,头部就与身体分离了。设计者提纯出吸烟的特征"打开烟盒",危害健康的特征"掉脑袋",用特征解构形象地解析出吸烟对人类健康危害的视觉概念。

按照前面所说的分裂解构和特征解构的两个概念,解构整合的方式可以分为两类:一类以分裂整体单元解构出典型元素,以矛盾重构的方式进行整合,称之为冲突混搭;另一类以提纯事物本质特征,以抽象或夸张的视觉语言秩序进行突出特征的结构重构,称之为提纯重构。

图 4-59 《吸烟危害健康》

1. 冲突混搭

冲突混搭就是将不同体系和风格的、超越逻辑关系的、矛盾的典型元素提纯出来，根据解构主义及视觉重构的原理进行的解构整合方式。新风格的冲突混搭多以不同的民族风格，传统与现代以及不同的设计手法进行矛盾重构。这种解构整合方式往往给予传统的视觉元素以新的、现代审美的生命力形式，为设计烙下民族传统的标示。冲突混搭主要有矛盾混搭、荒诞刺激和颠覆惯性几种整合方法。例如图 4-60 是学生练习作业，将中国传统的纹样典型特征与现代版式审美相结合，创作出既符合现代审美需求又能够体现浓郁中国传统文化特色的"新中式"版式设计，这正是解构主义在现代视觉平面设计中的最常用的方法。

解构主义目前体现了一种时尚前卫的设计风格，在现代商业设计中往往是时尚品牌的"独门利器"。例如图 4-61 中，透过对传统鞋子构成元素的解构，打破它们的系统组合规律，设计者通过对鞋子造型、材料的混搭设计，创作出前卫时尚的产品。

传统的逻辑美学标准是稳定明晰的，显然解构整合是与之相反的，是不稳定、凌乱、模糊的呈现，其核心是把旧原

图 4-61 时尚女凉鞋

图 4-60 《创新中国》

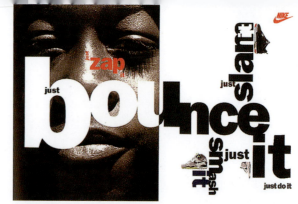

图 4-62 戴维·卡森书籍封面设计

素赋予新的传达方法和方式。例如图 4-62 是解构主义设计大师戴维·卡森的作品,在他的版面设计中大胆地冲破了传统版面的教条理性。传统上认为文字主要是信息内容的传达,但在解构主义的设计下,它更多地传达一种现代人类的生活审美情趣感受,以其新颖独特形成新的视觉注意力。它凌乱、随机的结构,不清的语意,简洁明快的视觉刺激画面,正是当代年轻人对传统反叛、追求自我变革时代的最大心理特征写照。从这点看,周杰伦含糊不清的演唱风格备受年轻人推崇,多少流露出一些现代社会解构主义的时尚性。

2. 提纯重构

提纯重构就是通过对事物概念和感受的分析,提纯事物本质的核心感受(力象与特征),多利用抽象点线面作为主要的视觉语言,对核心意义进行非逻辑的形式重构。这种解构整合的特点是言简意赅,视觉形象鲜明突出,多用于建筑、标志和招贴的设计中。提纯重构主要有抽象提纯进行简化重构和特征极端夸张两种整合方法。

例如图 4-63 是解构主义建筑大师扎哈·哈迪德设计的音乐厅,设计者解构提纯出音乐厅流畅、飘动的音乐感受,运用抽象、流动的线条整合重构出梦幻般的流动空间,让人们徜徉在音乐的视觉空间中不自觉地感受到音乐作用于人的心理特征。

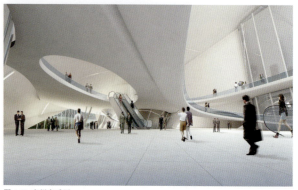

图 4-63 广州音乐厅

再如图 4-64 是英国一种黑啤酒的宣传广告,设计者解构提纯该品牌"黑""刺激"的两大特征,把黑与无边的夜晚表征——想象相结合。在具象与抽象间摆动,让想象中夜晚野兽发光的眼睛、獠牙的利齿形成啤酒杯的荒诞组合,突显解读黑啤的另类游戏心态并与万圣节的鬼节感受吻合。

提纯重构并不是单指在物质结构形式上的提纯方式,在视觉创意中更多的是指主体概念上的提纯关系。因此,它并不反对使用具象的语言进行提纯成果的展现。例如图 4-65 是汉高为其家用密封胶所做的宣创广告《隔音》。设计者直接把"隔音"解构提纯为宁静,把"宁静"的感受转换成无人的郊野湖区视觉语言,用悬浮于湖面房屋的荒诞,提纯重构汉高家用密封胶的视觉感受创意。

当然提纯重构在视觉表现方面更多的还是擅长表现那些

图 4-64 《与吉尼斯啤酒共度万圣节》

图 4-65 《隔音》

抽象的力的式样结构,因此抽象提纯的方法在建筑设计中被广为使用。例如图 4-66 是扎哈·哈迪德为威尼斯海滨胜地杰罗索设计的百货商业中心。从空中俯瞰整个建筑有人说像盛开的花朵,有人说像章鱼,但无论如何,你看到的都是一种"力"流动的式样,这种"力"的流动式样给你带来一种情感的体验,你会结合自己的阅历喜好幻化出不同的物象。而与此同时,建筑的整体感也要求所有的造型都依存于这种流动力式样。这是一种模糊的、非理性的和非逻辑的视觉造型,但在它陌生新鲜的形象外,似乎也能够感受到那种"心灵"熟悉的"东西"。

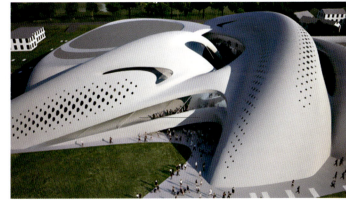

图 4-66 威尼斯海滨杰罗索百货商业中心

图 4-67 《平面设计在中国展》

4.2.3 解构整合方法
1. 矛盾混搭

矛盾混搭就是利用相互矛盾的、不在一个风格或逻辑系统内的且具有典型表征的视觉元素进行混合重构,这种矛盾的重构一定要注意元素之间在视觉构成上的对比统一,使之形成一个整体。它们的结合应该是有机的、合理和巧妙的统一,而不是毫无逻辑的堆砌。例如图 4-67 是我国著名设计师陈绍华为《平面设计在中国展》设计的招贴广告,作者将两种不同文化风格的表征形象——西裤和中国的传统裤饰,两条腿有机地编织在一起,传达出中西合璧、洋为中用、共同发展和相互促进的视觉语意。再如图 4-68 中的《TRAX,让你越来越挑剔的电子版杂志》招贴广告,设计者利用矛盾混搭错位的方法,把对音像"挑剔"的表征——"呕吐"巧妙地错位到耳朵,使受众对 TRAX 杂志对多媒体视听质量追求的理念一目了然。

正如前面所说,将中国传统与现代设计相结合的"新中式",正是矛盾混搭在平面视觉创意中的具体应用。例

图 4-68 《TRAX,让你越来越挑剔的电子版杂志》

如图 4-69 是谭木匠的宣传广告，作者通过传统的中国图案纹样与现代的版式齐一审美相结合，形成了洋为中用的矛盾混搭效果。这是目前在中国较为流行的一种创意设计方法，其代表人物主要有靳埭强和陈幼坚等在国际、国内取得盛名的中国设计大师。

这一矛盾混搭的方法在现代室内装饰设计中更是被广泛地应用，从家具到室内设计软装饰，已经形成了一个庞大的"新中式"体系。这一风格不仅突破了中国现代设计盲从西方的"山寨"尴尬局面，更是将中国现代设计赋予了原创动力，使传统文化焕发了新的生命，在世界范围内形成了现代艺术设计中别具一格的中国风。例如图 4-70 就是新中式设计风格的某餐厅室内设计效果。

图 4-69 《以木立信》

图 4-70 新中式室内设计

2. 荒诞刺激

荒诞刺激就是运用解构分解的概念采用荒诞刺激的视觉语言，以背离人们认知、极端异化的形态表现进行视觉造型整合。这种方法的特点是突出对事物的属性感受，运用超越现实秩序、具有合理性的极端夸张手法，营造视觉荒诞刺激但内涵属性合理的创意结构。极强的视觉冲击力给人形成过目不忘的印象，而合理的内涵则为人们思索感悟创造了想象的空间。

例如图4-71中的广告设计，设计者把音乐人对音乐的执迷投入，通过搓盘手扔掉食物而把电磁炉当成搓盘、"忘我投入"的演奏这一荒诞场景，并用烧焦甚至燃烧了的手部视觉刺激效果，进一步把音乐人对音乐几近疯狂的投入展现得无与伦比。设计者正是利用画面中的"荒诞"和"刺激"才得以把音乐人的执着淋漓尽致地展现出来。

例如图4-72中日本某汽车品牌倒车影像系统的广告《多只眼睛，少点意外》，设计者把"倒车的眼睛"与"安全"的概念解构成前后都是头的犀牛，用"两头都能看"形象地

图4-71 音乐人创意

图4-72 《多只眼睛，少点意外》

传达广告诉求。

　　解构整合是名副其实的荒诞设计大师的专利，它视打破传统标准、用标新立异传达独到认知为己任，真有点"语不惊人死不休"的创意味道。如果前边两幅作品在荒诞刺激中还存在主题概念的语意转换，那么后面四幅解构作品则是运用主题感受的直白视觉语言，直陈主题。

　　图4-73中的《阿尔及利亚说不出口的战争》宣传招贴画，设计者采用极端刺激的铁钉缝合嘴唇的造型方式，以极其荒诞刺激的手法直接把主题概念视觉形象化，给人留下至深印象。

　　图4-74中的《当你决定酒后驾驶时》公益招贴，设计者直接把酒后驾驶的眩晕感受，解构出公路"旧元素"过山车般的形态新变化，用这一荒诞的重构手法直陈酒后驾驶的危害。

　　图4-75中的防御艾滋病的公益性广告，在超越现实逻辑制约的羁绊方面做出了大胆的尝试。《每次你和某些人共枕就等于和她所睡过的所有人共枕》，设计者超越时空秩序，

图4-74 《当你决定酒后驾驶时》

图4-73 《阿尔及利亚说不出口的战争》

图4-75 《每次你和某些人共枕就等于和她所睡过的所有人共枕》

直接把许多异性的手组合,同时搂住同一个性伴侣,把艾滋病交叉传染的危险用荒诞而直白的视觉语言表现得触目惊心。

图4-76是某品牌按摩香油的广告设计创意《深度重生》,主题意指按摩油的功效能够深入皮下,加强按摩的效果,设计者采用超现实的直接表现,用手指深入皮下的荒诞刺激画面直陈深度按摩的主题诉求。

3. 颠覆惯性

颠覆惯性是指通过打破人们习惯的认知标准,以出其不意的变化颠覆思维的惯性,在对常规的违背当中建立新的概念传递方式,实现解构整合打破旧秩序重建新秩序的目的。它的特点是出其不意地用全新的视角重新审视熟悉的事物。

例如图4-77中的三角结构不仅打破造型规律创造出矛盾的空间,更以魔幻般的悬浮打破重力场,营造出极富想象

图4-76 《深度重生》

图4-77 获得想象力

的视觉形象,用梦幻般的创新视觉语言打破传统认知,传达出得到想象力的主题概念,在这里悬浮作为一种创意方法是极具想象力的一种结构形式。

而图4-78中的可口可乐反方向"倒出"的不仅仅是颠覆惯性思维,更是解构倒出了碳水饮料"气",整合产品特色的经典。

福田繁雄擅长在同一画面中呈现两个视角不同的人物造型,正是利用颠覆惯性这一方法的妙笔,例如图4-79中的

图4-78 可口可乐宣传广告

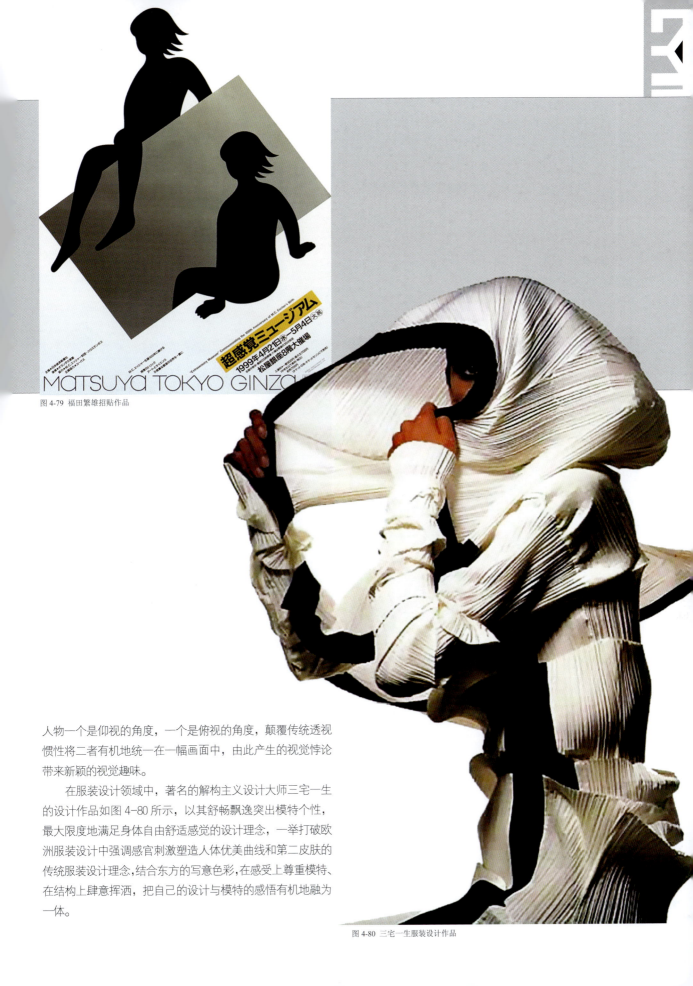

图 4-79 福田繁雄招贴作品

人物一个是仰视的角度，一个是俯视的角度，颠覆传统透视惯性将二者有机地统一在一幅画面中，由此产生的视觉悖论带来新颖的视觉趣味。

在服装设计领域中，著名的解构主义设计大师三宅一生的设计作品如图 4-80 所示，以其舒畅飘逸突出模特个性，最大限度地满足身体自由舒适感觉的设计理念，一举打破欧洲服装设计中强调感官刺激塑造人体优美曲线和第二皮肤的传统服装设计理念，结合东方的写意色彩，在感受上尊重模特、在结构上肆意挥洒，把自己的设计与模特的感悟有机地融为一体。

图 4-80 三宅一生服装设计作品

4. 简化重构

简化重构是指抽取对事物认知的基本概念，将其简化为最基本的视觉语言单元符号，通过对符号的超序重构，整合出一语中的、直接明了的语意结构。这种方法的特点是视觉语言简洁明了、言简意赅。简化重构主要有具象简化和抽象提纯两种形式。

具象简化是以具象符号在结构中通过超序压缩和跳跃的形式直接把符号意义重构在画面中。

例如图 4-81 中，设计者把深陷性侵害骚扰的女性"压在内心"的表征形象与"愤懑仰天长啸"的表征形象关系，运用发自内心的呼喊进行语意结构形式简化同构，鼓励妇女

图 4-81 《最严重的伤害，你看到的只能闭上眼睛》

不要独自流泪，要勇敢地喊出自己的心声，站起来寻求帮助。

又如图 4-82 是世界自然基金会的环保公益性广告，设计者把人类社会、自然、动物的依存关系，抽象提纯简化为荒诞不羁的形象叠加支撑结构，特别是将这一关系的脆弱性形象化地以一点支撑的倒三角极不稳定的结构表现，让人们在"荒诞"的探索中，感悟环保的脆弱与急迫性。

图 4-82 《如果树倒掉了，所有的东西都将掉落》

所以，我们说荒诞是解构整合的最大特点，它与类比和同构概念并不是完全割裂的，作为视觉创意也没有必要将其硬性地划分，这一点正是视觉语言的"不可描述"特点所在。例如图 4-83 是意大利队北京奥运会赞助商的宣传广告《精确训练，实现抱负》，设计者把"精确"的概念抽象提纯为设计的工具形象，并通过腰身的结构进行同构，在这里你很

难断然说它与类比和同构无关。

而图 4-84 某品牌排风扇的广告更是将这一方法运用到了极限，设计者利用炒菜的手臂和冒着油烟的菜锅从楼房外墙中伸出这一解构主义荒诞的画面，简化重构所要宣传的排风扇与生活油烟的夸张关系，直接把排风扇的强大排烟功能类比为户外炒菜。

抽象提纯是将对事物的感受或事物间的抽象关系提纯出来，通过具有生命力的点、线、面结构形式，利用构成的方式进行有效的传递。这种方法包括两个部分，首先通过特征解构准确地把握事物的本质核心感受，其次尽可能地使用抽象的点、线、面结构形式表现这种感受的生命内质。这种方

图 4-83 《精确训练，实现抱负》

图 4-84 某品牌排风扇宣传广告

图 4-85 铅笔彩带创意

法多用于建筑设计和标志设计。

例如图 4-85 中设计者把创意、设计解构为设计思路飞扬的感受，通过把铅笔棱面的色彩抽象提纯为飘舞的彩带形式，表现出艺术创意思路想象力丰富的发散和设计整合为一的视觉内涵。而图 4-86 和图 4-87 中的 Coyote 物流公司标志设计更是运用抽象解构方法，将 Coyote（一种犬科食肉动

图 4-86 Coyote 物流公司标志设计构思草图

图 4-87 Coyote 物流公司标志设计　　　　　　　图 4-88 某户外用品指南针的宣创广告

物）的形象与物流的表征形象——箭头巧妙地重构，既突出了 Coyote 物流公司的文化特点，又传达了快速、精准投递的物流公司行业特质。设计师把主题的内涵属性用抽象、简洁的语言，明了的简化结构关系进行了重构。

所以，抽象提纯往往使用感受抽象概念化的方式提取事物的本质性内核并加以形象化的抽象表现，其核心是要表现抽象的感受提纯。

同构和类比都同样牵扯到抽象提纯，也同样需要某种程度荒诞的陌生。它们的区别在于类比需要在两个事物之间进行比较，同构需要合成为一个相对被认知习惯接受的单元，而解构则以更加荒诞地、不受任何制约地为设计者提供反传统的展现空间。

5. 极端夸张

将事物概念的属性特征以极端夸张的视觉表现手法进行整合，这种方法的特点是极端突出、重点强化特征。与形式创意中的极端夸张相比，解构性的极端夸张更多的是对事物属性或意义方面夸张。例如图 4-88 中的户外用品指南针的宣传广告，设计者通过把户外探险者脖子极端地夸张拔高，用"登高望远"体现指南针的方向指导性。

极端夸张就是要抓住一点感受把它在视觉表达上做到淋漓尽致。例如图 4-89 是阿迪达斯运动鞋的一幅宣传广告《创造你的阿迪达斯色彩》，设计者把创造色彩的感受用鞋子上流淌油漆的夸张造型，酣畅淋漓地演绎成自我做主的视觉语言。

固然，解构整合的夸张最终也是通过视觉形象的夸张实现的，但隐藏在这种视觉夸张背后的属性或意义才是解构整

图 4-89 《创造你的阿迪达斯色彩》

4.3 类比整合

4.3.1 类比概念

所谓类比就是把具有一定相似性而又不同的两个事物进行比较，并由两个事物的相似点推断其他相似点。我们日常所说的打个比方就是类比。类比的核心在于通过将陌生对象与熟悉对象的比较，来帮助人们认识和理解陌生的对象。日本发明家高桥浩曾经这样描述对类比的认识"从构造相似或形象上相似的东西中求得思想上的启发"，从而道出了艺术设计中形态类比的作用所在。类比是创意设计中最常用的一种方法。

美国创新思维研究专家戈登所发明的分合创意法其核心就是类比法，通过同质异化（变熟悉为陌生）和异质同化（变陌生为熟悉）的思维形式，以狂想、拟人、直接和象征等类推的具体方法实现创意的突破。例如图4-91就是把人们熟知的脑子图形和实验用的烧瓶进行超序组合（同质异化变熟悉为陌生）的经典案例。人们在对这种陌生的质疑思考中一定去尝试用已有的逻辑去解释这一荒诞现象，一旦人们在这种思索中搭建起了合理的逻辑就能够实现异质同化变陌生为熟悉。在这幅图片中合理的逻辑就是设计者通过类比的手法用脑子的视觉语言来替代设计这一概念,并用烧瓶作为"尝试"概念的物象表征，这种视觉语言的组合自然给人们带来

图4-90 《你接触什么将会吃到什么》

合创意的精彩所在。例如图4-90是某品牌的洗手液广告《你接触什么将会吃到什么》，设计者把这种主题极度地夸张到你接触到什么将全部吃什么。不仅通过把宠物放置在案板上来传达这一主题，更是通过颜色和夸张的宠物狗体型把主题的意义内涵极端地夸张，这才是解构整合的特点所在。

图4-91 《尝试设计》

"尝试设计"（TRY DESIGN）的概念。

当我们面对一个新的主题时，利用联想找出具有与事物主题形态属性相似的熟悉的形态，通过对二者的比较将对熟悉形态的属性理解映射到陌生形态之上，从而建立认知的秩序，帮助受众完成从陌生到熟悉的秩序建立。这一过程就是异质同化的过程，简单地讲就是变陌生为熟悉。当然，创意实践中的主题并不都是全新的，比如爱情的主题等。当我们面对熟悉的主题如何采用艺术的手法赋予它新的生命呢？这个时候同质异化就显得尤为重要，即变熟悉为陌生。作为设计者，使用类比方法的核心就是通过联想寻找与之相应的人们熟知的对象或陌生的对象；而作为受众，则是利用对熟悉事物的理解而映射到对陌生事物的理解。

艺术设计创意中所采用的类比方法，按其操作方式可以分为直接类比、因果类比和幻想类比；按照类比对象可以分为符号类比、拟人类比和仿生类比。

1. 类比的推理性

根据两个（或两类）对象在某些属性上的相同，得出它们在其他属性上也可能相同的推理。

德国大众汽车是人们耳熟能详的世界顶级品牌，它以造型严谨、安全可靠和质量稳定享誉全球汽车市场，其麾下的产品把德国人严谨、认真的民族性格转化为了大众的企业文化。因此，2010年德国大众平面广告的主题是以追求卓越的质量性能为主，由著名的DDB广告公司策划设计的 2010 年德国大众平面广告系列荣获了 2010 年戛纳广告节金奖，堪称类比创意的经典案例。

例如图 4-92 中的广告设计，设计者将飞行的蝙蝠和月亮这一夜间特征的事物与白昼的景观融合为一体进行类比，这一矛盾的现象必然引起人们的关注与思索，人们必然因循着荒诞原因的探索而寻找出矛盾的产生根源——大众汽车氙气灯卓越照度让夜晚如同白昼。在这里设计者巧妙地通过夜间现象与白天特征的类比，引伸出白天的明亮与氙气灯的明亮之间相似类比，进而引伸出明亮如昼的大众氙气灯给你带

图 4-92 《看起来就像白天》局部

来的安全概念。在文字上需要解释得这么复杂的关系，在视觉创意上设计师却只用一副白天的图片和一只飞翔的蝙蝠这么简单的类比，就把主题表达得淋漓尽致。显然，用艺术化的类比创意表现手法更能够巧妙地揭示事物属性的内在关联。在这里，视觉类比语言让我们能够从这幅设计作品中隐含的白天明亮——安全驾驶，轻易地推导出与白天明亮相似的氙气灯的照明也必然带来安全的驾驶，这样氙气灯就被赋予了安全驾驶的属性。

2. 类比的巧妙性与深度

尽管类比的形式有许多，但无论哪种类比它都必须符合以下几个方面：

(1) 类比的事物必须具有明显的相似性，这种相似性一般体现在形态相似、结构相似或概念相似三个方面，正是这种相似性为视觉创意成果的巧妙性奠定了基础。

(2) 类比的事物必须在现实中是具有一定跨度的、不明显关联的甚至相互矛盾的物体。这种跨度可能是在属性上，也可能是自然空间秩序上的跨度。正是这种矛盾的跨度，才能在创意成果中引发受众探索、思考、参与的动力。

(3) 类比的事物主体必须具有与被类比对象隐含的相似属性关系，通过类比创意将这种隐含的抽象属性以视觉化的形式呈现给受众，这正是创意主题深度的具体体现。

例如图 4-93 是德国大众高尔夫汽车的另一幅宣传广告作品，一个弯弯的山道中间巨大的落石赫然阻断了山路，而围绕石头一圈圈的废纸篓构成了这一荒诞现象的关注点。两者之间的矛盾类比让人们很快会思索：一圈圈的废纸篓围绕着石头传达出什么意思？当你尝试去解读这一荒诞现象时，就会把你的视线移动到下面解释性的文字上。当你看到"思考"和"危险"这些关键词时自然会联系到"思考"—反复推敲——张张的方案被否定—废纸篓里许多的废旧方案；"危险"—落石—避免驾驶直接碰撞—隔离—汽车的安全设计—汽车的安全性。当你再次审视画面，围绕在石头外面一圈圈的"废弃设计方案"不正是把你与危险隔离开来的最好保证吗？

在这幅设计作品中，设计者将安全概念与废纸篓的环状结构进行了直接类比，暗指隔离危险，以此作为安全设计的

图 4-93 《我们更多的思考会让你面临更少的危险。高尔夫，五星级的安全》

切入点。其中的落石是作为危险符号的象征类比，废纸篓的环状结构是保护隔离的象征类比，其中的大量废旧方案则是作为汽车安全性的因果类比，废纸篓隔离危险是相似性类比，大量废旧方案是类比空间跨度。而所有的这些图像构成的类比关系，是主题《我们更多的思考会让你面临更少的危险。高尔夫，五星级的安全》抽象概念的物化形式。正是这些类比特征，才创造了这幅作品巧妙的构思，让受众在思考中享受并参与完善创意的魅力。

3. 类比的情感传达

视觉创意不是逻辑的说教，它往往采用情感的视觉形象引发人们情感认同，进而接受创意传达的商业理性诉求。正如苏珊朗格所说：艺术正是利用情感的形式来起到传达的作用。类比创意中的移情手法正是利用人们所共同认知的情感形式，起到视觉传达的目的。因此，当我们接受创意主题时，首先要考虑的是如何将冰冷的商业理性诉求转换为温馨的情感形式。图4-94《德国大众提醒用户使用正规的标准配件》这一商业诉求的主题广告为我们提供了经典的案例。

多米诺骨牌，一张张骨牌连锁反应依次倒下，它的流动、节奏和它万千的变化形式，或成长龙或成图案无不引起人们童年的遐思。设计师正是利用这一童年的游戏形式与人们架起了情感沟通的桥梁。我们知道，普通的多米诺骨牌是由一张张相同标准的长方体构成的，由于它们的大小相同，排列的顺序与空间位置相近，第一张倒下后会连锁依次倒下，给人形成一种流畅的机械运动感。与此同时，人们也将这一现象比喻为牵一发而动全身的系列连锁反应。对多米诺骨牌的认识可以把它总结成几个关键词：相同标准的方块、流畅机械运动、连锁反应、牵一发而动全身。

再看"德国大众提醒用户使用正规的标准配件"，其中"正规的标准配件"不正是相同标准的"方块"吗？我们同样可以使用"配件"来替代上面的关键词中的"方块"：相同标准的"配件"（为您带来）流畅（的汽车内部）机械运动，（不符合标准的配件选用会造成）连锁反应，形成牵一发而动全身的质量体系崩溃。设计师就是在这种思路下，通过多米诺骨牌当中"非标准"方块的出现，隐喻不正规配件的使用将导致流畅的汽车机械运动戛然而止。

在这幅创意设计作品中，设计者利用多米诺骨牌的情感形式首先把冰冷的商业诉求披上了温馨的情感外衣，让人们更乐意去接受；其次通过多米诺骨牌给人留下的标准模块和流畅的机械运动感，来类比汽车配件的标准化和汽车稳定的运转性能；最后通过非标准模块的应用将造成"稳定运转"的停滞来提醒人们：为了你的安全，为了汽车性能稳定，请使用标准配件。

图 4-94 《德国大众提醒用户使用正规的标准配件》

类比是视觉创意最常使用的一种创意方法，也是经由大量优秀作品验证的最为成熟的创意方法。它不仅仅对设计人员的创意行为提出了具体的操作方法，也对受众完善审美提供了心理机制。通过解读当代西方优秀创意作品中视觉语言的类比创意运用，从实际案例出发汲取西方现代设计理念，丰富创意理论，开阔创意思路，必将对我们设计水平的提高起到积极的促进作用。

4.3.2 类比分类

类比可分为直接类比、拟人类比、幻想类比、象征类比和因果类比。

1. 直接类比

直接类比就是把代表主题概念(隐性)的主体形态与被联想事物(显性)直接进行视觉比较。在艺术设计中通常使用并置、置换和融合的表现手法,以两个事物的相似"形"作为比较的基础,通过形的相似推导出主体的隐性属性并使之得到强化,或将联想事物的属性内涵赋予主体事物。

例如图4-95冈特·兰堡在《INTERLIT'82》的设计创意中,把展开的书本通过结构的相似性与飞翔的和平鸽进行并置直接类比,强化知识 "和平" "传播" 和 "腾飞" 的深刻含义,这种类比方法使得视觉语言的语意一目了然。

又如图4-96北京吉普节能环保主题的招贴,设计者利用置换(尾气)的组合方法,将越野汽车与白云的"偶然"组合,直接类比北京吉普"零排放、零污染"的概念。这里巧妙就在于汽车的排放气体和白云直接类比,不仅突出了汽车的环保性能,更把那种 "天高云淡" 的越野感受描绘得淋漓尽致。

图4-95 《INTERLIT'82》

图4-96 《吉普自由人CRD,使用最清洁的柴油》

再如图4-97是一组Scot1纸巾的创意广告,设计者直接把"油脂"与拧毛巾造型融合,通过形的相似进行类比,让人们推导出"像毛巾一样把水分挤干净"的纸巾吸油概念,突出创意主题的传达。受众观察时则通过对陌生的高油食品形象中解构出熟悉的拧干毛巾水分与纸巾吸油的相似性,在陌生的关注中感受创意主题。

2. 拟人类比

拟人类比又称亲身类比,就是把所要表现的主题进行人性化处理。艺术设计中常常通过模仿或者直接替代人的结构、行为和情感的表现方式实现物品的情感移注。例如图4-98是《电子产品在循环》的主题宣传广告,利用机器人像人类一样的生理行为进行拟人化类比,把废旧电子产品再循环的概念在幽默中道出。

又如图4-99是某品牌女性私处弹性养护的保健用品广告,设计者抽象提取该保健用品"恢复弹性"的本质性内核,利用拟人类比的置换手法把两个发圈的变化隐喻为产品的功效,文雅、含蓄地传达了创意的主题。

图4-97 《有效地摆脱油脂》系列招贴

图 4-98 《电子产品在循环》

图 4-99 某品牌女性私处弹性养护的保健用品广告

图 4-100 《推动所有的极限》

3. 幻想类比

　　幻想类比又称狂想类比,就是摆脱日常常规现象、经验和规律的束缚,通过事物的某一个相同点,采用超现实的表现,充分发挥想象的空间,用理想主义的超序组合手法,将主题感受运用意象中的形象进行超现实表达。在表现手法上多采用融和和置换的方法,运用夸张的意境传递概念。

　　例如图 4-100 是 MENNEN 轮滑的招贴广告《推动所有的极限》(PUSH LIMITS EVERYTHING)。极限轮滑是现代城市前卫年轻人超越自我、冲击极限的一种时尚娱乐项目,是年轻时尚文化的"酷"标志。设计者利用狂想类比的手法,荒诞地把整个城市与极限轮滑专业场地的 U 型池造型融合,形象地把创意主题的感受以狂放、超越精神表现得淋漓尽致。

　　幻想类比常采用情景置换的方式实现类比的整合,实现强力的视觉冲击和类比推理的主题感受传达。例如图 4-101 是 Light 饮料的《超清爽》广告,设计者把饮料液体的超清爽感受联想到游泳池的凉爽,运用幻想类比的置换手法把舞厅场景中的空气置换为水,让年轻人的激情狂欢浸淫在狂想的类比中。

　　幻想类比的想象有很强的随意性,随时随地都可以展开随意性联想,而后与主题进行强迫式的关联,不经意间创作灵感就扑面而至。例如图 4-102 是碱性苏打水的广告《提防邪恶的食物》,为表现小孩子喜欢吃肉、缺乏活动的生活坏习惯,设计者利用荒诞的幻想让"邪恶的食物"的表征形象———只可口的烧鸡,把运动的表象———"穿着运动鞋的双脚"的鞋带捆绑起来,让人们在童话般的幻想中一目了然"邪恶的食物"与健康的关系。

图 4-101 《超清爽》

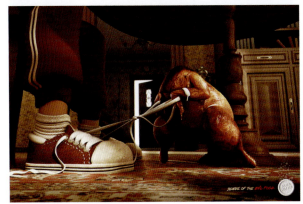

图 4-102 《提防邪恶的食物》

4. 象征类比

象征类比,就是指利用具体事物或符号的象征意义进行的类比。在创意设计中常用置换的手法在不同事物之间进行类比整合,传达那些约定俗成的概念。这种创意方法往往是将事物的主题概念首先进行符号化,然后再利用事物的相似性进行置换的异质同构,进而揭示两种事物之间的关联属性。简单地说就是将抽象的主题概念或情感通过具体的象征形象或符号进行类比表达的比较方法。

千百年的发展使人们约定俗成了许多特有的符号形式,将抽象的概念视觉化、直观化,例如鸽子象征和平、铅笔象征设计、圆形象征圆满等,可以说这些符号是独立于文字语言以外人们共同认可的、带有一定通用性的视觉语言。

又如图 4-103 是某品牌男士短裤《世界上最舒适的拳击短裤》的宣传广告，设计者运用象征类比思维形式，以两个核桃与松软的坐垫构成类比画面，用两个并置的圆形核桃类比男性睾丸，用坚韧的核桃壳类比保护，用松软的坐垫类比舒适，巧妙地运用视觉语言传递出短裤的舒适性以及对男性睾丸保护的主题。

面对这种新颖的主题，设计者首先要对主题进行分析，提纯和抽象出主体的核心概念。然后围绕这个新概念联想我们熟悉的相似事物，运用置换的方式进行类比，这就是把陌生变成熟悉的异质同化。人们在观看这一作品时会通过画面上熟悉的符号推导出陌生产品的宣传概念，这就是把熟悉变为陌生的同质异化。当然，当我们碰到熟悉的老概念主题时，思维的形式正好与之相反，设计者首先运用的是同质异化的

车祸为联想起点寻找新颖和巧妙的创意表现。利用瓶盖是否开启象征酒前和酒后的概念，把酒瓶盖开启后的汽车变形类比象征酒后驾驶的肇事。设计者正是通过对小的生活细节的挖掘，才使得这幅作品充满了巧妙性和含义的深刻性。受众在观看这一陌生创意形象时，自然地将陌生中熟悉的酒瓶盖和汽车解构出来，寻找出酒与驾驶的内部关联，实现主题的理解。正是因为这种结构的巧妙才使得受众在陌生中的探索形成了记忆的张力。这里的巧妙是指陌生的创意形态中不仅有视觉表象的合理性，更有深藏其中的合理属性关系，简单地说就是形和意达到了完美的结合。

由于符号的约定俗成属性，符号类比表现难免容易形式僵化。因此，在设计中一定要避免符号的生硬、空洞，所以运用"情感表现"将成为避免符号类比刻板的制胜法宝。

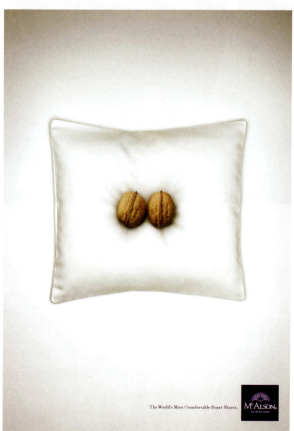

图 4-103 《世界上最舒适的拳击短裤》

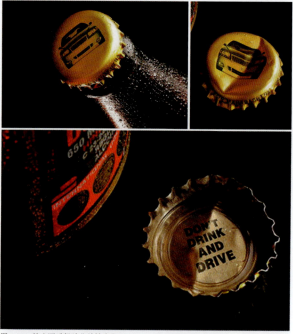

图 4-104 禁止酒后驾驶公益性广告

思维形式，寻找出新颖的表现形式，而观众则是在画面的陌生形象与熟悉的主题间进行类比，推导出对陌生形象的理解，进而强化观众的记忆。

例如图 4-104 是禁止酒后驾驶的公益性广告，设计者把这一老主题概念运用同质异化的思维形式，以饮酒、驾驶和

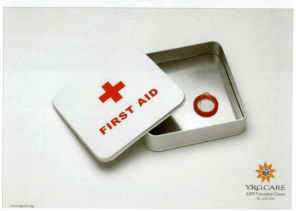

图 4-105 预防艾滋病公益性广告

例如图4-105是预防艾滋病中心的公益性广告,设计者放弃正规的说教形式,以急不可待的情感表现为切入点,巧妙地将FIRST AID(急救盒)救命的符号概念与安全套进行情景同构,用急救盒不仅象征"急"同时更是把救命的概念融于一体,安全套象征艾滋病防治。这样的类比在情感的表现中将再急不能不要命的主题内涵鲜活地表现了出来。仁者见仁,智者见智,这个问题还是留给人们自己判断吧,这或许正是视觉语言多语意性魅力的所在。

当然抽象符号相对于写实形态更抽象,其语义也更为模糊。抽象语义模糊性就意味着人们观看后的想象更多样丰富,更能激起人们的审美参与,进而接受创意传达的信息。

例如图4-106是《情人节》的宣传广告,把情人之间相互吸引的抽象概念提纯为两个相向的箭头,用上下三组箭头

角度诠释了情人节的感受。反过来想一下,如果没有文字的引导,你是否会有更多的想象空间,如果你再使用不同的指向领域的引导会否出来更多主题的创意。所以,抽象符号因其抽象给人更多的想象空间,而广告创意设计则要利用这一优势巧妙地为受众配置天马行空想象的缰绳,以便使视觉符号在多语意的情况下准确地传达主题信息。

又如图4-107是一幅关爱老人的公益广告,更是巧妙地运用老人的符号"拐杖"组成"关爱"的爱心符号进行类比创意。

再如图4-108是学生为计划生育公益性广告所做的创意。把随意生育的危害性提纯为贫穷,把人口"众"多提纯为"众"多人分"贝"(钱),并通过"众"字中人的无限延展形成视觉与干旱土地龟裂的相似进行类比。

图4-107 《老人也需要你的爱》

图4-106 《情人节》

的虚实变化关系来表现随着节日的临近情侣之间那种迫切的心情。在这幅作品中,设计者正是利用VALENTINE'S DAY(情人节)文字的引导,帮助人们把抽象的相向箭头和虚实变化向象征情人的相互吸引关系和迫切约会的心情等视觉语意理解推进,将抽象符号的模糊性和指向性巧妙相结合,从全新的

图4-108 计划生育公益广告局部

5. 因果类比

因果类比就是通过呈现事物之间因果关系进行类推的创意设计方法。艺术设计中运用夸张表现的"果"，让人们类推熟悉事物的"因"，揭示事物的因果内涵属性关系，这种类比创意方法很容易形成创意的深度挖掘。设计可以从事物的"因"相同而推出事物的"果"相同，当然也可以通过把一个事件的"因"与另外一个事件的"果"并置，类比其相似的因果关系，直接揭示二者相同的逻辑关系。例如图4-109是以色列著名平面设计大师雷又西的设计作品《不加区别——巴勒斯坦武装团体对平民的攻击》，我们姑且不论他的政治观点正确与否，仅从艺术创意方法的运用来分析一下设计作品。设计者利用相似联想，通过上下图视觉形象的相似形把恐怖的"因"与伤害平民的"果"并置类比，直接揭示恐怖行为不加区别的伤害主题。

图4-110 ONERGY(壮阳固肾药)主题《增加精力与元气》则是把荒诞的果与药品类比，设计者把床腿穿楼板而出的"果"夸张展现，让人们探寻相似的"因"——"强劲""激烈"，进而推导出ONERGY(壮阳固肾药)的"因"必定也会产生相同的"果"，作品在荒诞幽默中传递了药品的功效。

图4-111是新马自达RX-8的宣传广告，同样采用了因果类比。试想一下，怎么样才能表现新马自达RX-8强劲动力带来的高速行驶的驾驶感？或许你可以采用直接类比、拟人类比、仿生类比等。而上述作品的设计者则是采用搭顺风车巨大路牌的"果"牵出马自达"快""因"的类推。速度快，一闪而过，因此加大搭乘便车目的地的文字以便使高速行驶的RX-8驾驶员能够看清。

图4-110 《增加精力与元气》

图4-109 《不加区别——巴勒斯坦武装团体对平民的攻击》

图4-111 《新马自达RX-8》

4.3.3 类比整合方法

1. 并置比较

在同一幅画面中将两种关联、相似但又不同的事物通过并置比较，让人们根据对照（寻找相似点）和对比（寻找不同点）类推出视觉语言的主题，它是直接类比的具体应用。设计中常常是通过将两种表面互不关联、现实之中存在超序距离的不同类别图形进行并置比较，让人们在这种超序的并置中寻找二者之间关联性的主题。这种并置的方法首先是两个物体相互独立，其次是在一种合理或者共同构成一个情节的场景结构中并置，最后是这种并置的叠加能够产生第三个概念，而正是这第三个概念形成了创意传达的主题。视觉语言的经验告诉我们：表层相似的叠加，其实质是对内涵属性相似的说明；而表层相似中寻找不同则是强调突出主题。

例如图 4-113 反对种族歧视的宣传招贴《皮肤颜色不应该决定你的未来》，设计者把三个同龄的小孩进行并置，并将其中黑色皮肤的孩子超序直陈未来，穿上社会底层施工人员的服装形成差异，让本是天真无邪的幼儿从服装差异的比较上突显反对种族歧视的宣传主题。

图 4-112 中停车线置十字路口中间（产生陌生感）会带来什么样的危害？什么原因造成的？反应迟钝——酒后反应速度明显下降。宣传画作为视觉荒诞的"果"，激发人们探寻酒后驾驶的"因"，用视觉语言点明禁止与警示的语意。在这个类推的过程中，我们既可以看到设计者创意表现思路的形成过程，由"因"到"果"也可以感受到人们在这一审美过程当中因循设计师的视觉符号，从陌生荒诞无序的"果"出发探寻合乎情理的"因"，从而重新建立认知秩序的过程。所以表面上看我们设计的是图形，实质是受众的认知秩序设计，即设计的目的是帮着受众在面对新事物零乱片面的认识时，因循着设计师的视觉语言符号引导重新建立一种认知的秩序。

图 4-113 《皮肤颜色不应该决定你的未来》

图 4-112 《酒后驾驶使你的反应速度明显下降》

并置比较的表现手法并不是完全受限于表层的相似作为比较的基础，本质属性上相似形成的关联并置更是让人们从超序中推导出两种形象之间特征属性的显著特征进而直陈主题。例如图 4-114 茶杯和鼠标的并置结构，设计者采用超越现实秩序的组合，把鼠标浸泡在一杯热水中从而让人们产生疑惑，进而通过热茶代表的休闲情调推导出上网冲浪这种新式休闲活动的相似属性，内容的并置无疑是强化了网络的休闲娱乐特征。采用这种并置比较的创意手法能够直陈创意主题，令人回味。

在许多商业设计的应用中，比较并置更多的以巧合的并置形成场景情节，通过渲染强化事物的某种相似属性，传递

图 4-114 鼠标创意

图 4-115 SAGRES 啤酒宣传广告

相对柔软细腻的情感表现。例如图 4-115 中把冰凉的啤酒和从海滩款款走来的美妙女郎巧妙地并置，浪花与啤酒花并置，让人们在朦胧中幻化出的酒中出美女的设计意境，更添加了凉爽的情感表现。

2. 超现实表现

超现实表现就是将创意中的主题概念利用超越现实羁绊的想象和夸张的视觉语言进行类比的创意表现，这种想象力的感染能力更能突出事物的属性特征。与比较并置相对而言，它不受现实逻辑的制约，更为夸张和浪漫。例如图 4-116 是眼科激光手术的一幅宣传招贴《谁不想看到更多些》，设计者利用人们观看的好奇心与探索欲为主题，运用外星太空飞

图 4-116 《谁不想看到更多些》

船以及夸张的遮盖类比人们观看的好奇，突出激光手术能让你看到更多进而改变你的生活，画面语言充满了超现实的浪漫。

超现实表现是幻想类比的一种具体应用，设计者往往以一种诗人般的浪漫想象、夸张的表现手法把商业宣传的诉求点演绎得如诗如歌。例如图 4-117 是 iPhone 手机的宣传广告《现在所有的运动都在你的 IPHONE 之中》，设计者为了突出 iPhone 手机的触摸操纵性和虚拟与现实穿越的多媒体感受，运用运动比赛中人们指责球员为情感通道，夸张地放大触摸超越时空、逻辑的感受，以浪漫的视觉语言突出 iPhone 的特点——手指轻点，易如反掌。

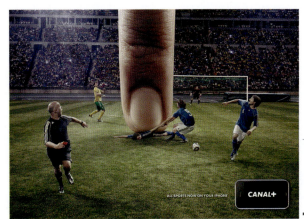

图 4-117 《现在所有的运动都在你的 IPHONE 之中》

3. 经典移植

经典其实质就是典型的符号，艺术则是各种形式经典视觉形象的一种创造，例如卓别林的形象已被公认为喜剧的经典符号。移植是借用经典事物的特征或者属性，通过模仿进行融合的类比方法，在艺术设计中主要利用形象结构移植来揭示主题属性。具体的操作方法主要是以模仿经典为主要形式，通过拟人、仿生、置换、融合和填充来架构视觉语言的结构关系。其核心在于经典符号结构的模仿。

利用模仿经典的视觉符号形式进行类比，可以让人们在熟悉中寻找差异化的主题或者渲染相似的属性。这种方法实际是符号类比的具体应用，创意者通过把主题的内涵与符号化的经典形象进行同构，借助经典符号概念的受众接受度传递广告诉求。这种表达方式极具幽默感，突出主题，易于接受。所以，设计者往往利用这种经典的视觉形式符号，或追寻与主题相同的、人们所熟悉的概念传递，或在幽默中把熟悉概念当成"路标"指引寻找变化中的新意。

例如图4-118是意大利天才摄影师Sven Prim为Pause Ljud&Bild家庭影院设计的杂志广告《泰坦尼克号》。两个男性通过模仿泰坦尼克号中浪漫爱情的经典镜头画面，用这种黑色幽默让你感悟到家庭影院"模拟"影院效果的娱乐性。

又如图4-119，借用人们都熟知的童话故事《巨人传》中巨人被捆绑的经典视觉形象，通过置换手法把巨人的"力量""超越"的概念隐喻类比大众厢式货车的动力与技术，让人们在对童话的熟悉中接受大众与巨人的等价概念。

再如图4-120是一种对脚保护的产品宣传广告，设计者将现实生活中的母爱典型形象移植到对脚关爱的形象设计中，通过这种形式使人们接纳这种产品对脚保护的概念。

移植经典在设计操作中也多以模仿、融合、填充等设计手法实现。融合是把一种形态向另一种形态过渡变换，形成一个整体的造型操作方法。例如图4-121是某品牌蒸汽熨斗的广告《超级蒸汽熨斗面对任何褶皱》，设计者通过把远山的褶皱移植融合到内衣的画面，把熨斗面对任何褶皱都能熨平的创意主题，用形象的视觉语言巧妙地呈现。

此外，填充则是用一组子形态组合构成一个整体母形态，两种形态之间的关系是从属关系。它和我们前面章节中的关系表象构成和同质异构的操作方式相似。例如图4-122是劲量电池的宣传广告《我们有史以来最强大的电池》，画面中强劲的龙卷风主题造型由成千上万的粉色小兔子组合填充构成，设计者用填充的移植方法把劲量电池组合后能量强大的概念与自然界的强力形象进行了类比。

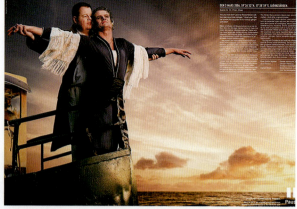

图4-118 《泰坦尼克号》

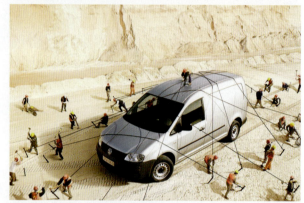

图4-119 《巨人传》

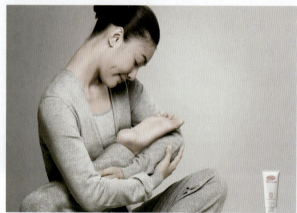

图4-120 《足部护理》

图4-121 《超级蒸汽熨斗面对任何褶皱》

图 4-122 《我们有史以来最强大的电池》

拟人与仿生类比是移植中常用的一种思维方法,它通过模仿人、自然界生物、植物的结构和行为来传递主题中的情感表现或属性关系。

例如图 4-123 是某能量消耗评估网站的宣传广告《购买之前想想它的能耗》,设计者把冰箱进行拟人化的处理,通过肥胖的大肚子对食物的消耗,让我们在幽默的会意中接受把能耗作为购买行为的评判因素之一。

仿生类比就是把主体形象与生物等自然形态进行模拟比较的方式,这种类推形式往往能够利用人们对自然界当中所熟悉的事物属性来帮助人们认识和理解具有相同性质的新事物。例如图 4-124 是一个青年酒吧的宣传招贴《加入我们》,

图 4-123 《购买之前想想它的能耗》

设计者利用卵子受精这一生理现象，很巧妙地把酒吧比作酒瓶，把年轻人比作开酒启子，把"加入我们"的概念提纯为吸引力，通过仿生的方法转换为卵子对精子的吸引。

图 4-124 《加入我们》

4. 置换替代

置换替代是利用具有相同属性而形式不同的图形替代画面中的一部分或完全替代主题形象的一种类比方法，这种方法直接将替代物的属性赋予被替代物。它的操作方法有完全置换和局部置换两种形式。完全置换就是将画面中的主体形象取代主题形象，让人们由主体形象的关联属性联想到广告宣传的主题。而局部置换则是将画面中的主体形象中的某一部分由表现主题属性的形象替代，通过画面主体形象的局部变异引发人们的视觉注意，并将置换的局部主题属性赋予主体形象。其中的主题形象多指广告的产品，主体形象则是指画面的主要形象。置换其实质是利用视觉的对比引起人们关注，利用属性的对照帮助人们推导出主题概念。

例如图 4-125 是日本某品牌汽车的宣传广告《可以调整的后备箱》，设计者利用逆向思维选择一个可以伸缩的包装箱作为画面中的主体形象取代后备箱这一主题形象。人们面对广告画面，由货物运送、装货关联到汽车后备箱，由货物的包装可调性关联到后备箱可调性。此外，画面中包装箱中间可伸缩部分与整体的关系是采用了融合性的局部置换。所以，艺术创意中各种方法和分类之间并不是完全割裂独立的，常常是你中有我我中有你。分类是为了便于人们理解而以某一种标准进行的人为划分，标准不同则分类的结果不同。因此，

图 4-125 《可以调整的后备箱》

在具体的设计中我们要灵活运用各种创意方法，进入"迷踪拳"的境界，而不是僵化、刻板的"照章办事"。

例如图4-126是霍戈·马蒂斯为《盲目飞行》戏剧设计的宣传招贴，画面的主题造型中用手枪替代了男性的生殖器，进而把手枪的进攻性赋予了男人的生殖器官。

又如图4-127是杜蕾斯安全套的宣传广告创意局部。设计师把生活中订婚戒指包装采用局部置换，用安全套替代戒指，把戒指爱的承诺属性巧妙地移植到替代物安全套中，让人们感到这不仅仅是爱的承诺更是对女方的责任。

现实生活中禁烟的广告大多从吸烟的危害着手，例如图4-128就是通过吸烟等于"活埋"的概念作为主题，运用局部置换替代的类比方法，把烟民上方的天花板局部置换为墓坑口（牧师和祭祀的人群），把吸烟的危害用"活埋"的类比方式直接表现出来。

图4-127 杜蕾斯安全套宣传广告创意局部

图4-126 《盲目飞行》

图4-128 禁烟公益广告创意

5. 直陈结果

直陈结果是使用夸张的语言将主题的意义、作用和效果进行视觉化呈现。这种创意方法属于因果类比的具体应用，特点是突出因果关系，利用压缩、跳跃的思维形式指明行为等同于的结果，让人们直接面对结果思考自己的行为。这种方法多用于公益广告创作，具有极强的劝诫作用。

例如图4-129是禁止酒后驾驶的公益性广告《他们非常喜欢会见你——永远不要酒后驾驶》。在满幅画面中除了文字主题以外，没有任何与酒后驾驶有直接的联系。设计者只是把这种酒后驾驶被拘押的环境给你展示出来，让因酒后驾驶的你直接面对即将同居一室的一张张恐怖罪犯的脸孔。

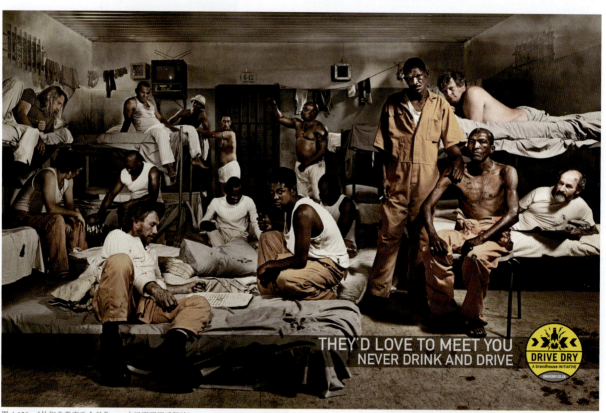

图4-129 《他们非常喜欢会见你——永远不要酒后驾驶》

当然这种结果往往是使用了艺术化的夸张表现，正是这种夸张的结果才能触发人们的心灵震撼。例如图4-130是社会医疗救助的公益宣传广告《冷漠死亡》，设计者用荒诞的手法，把社会冷漠、缺乏救助的结果以社会底层流浪汉在贫民区公共场所"自掘墓地"等待死亡的夸张行为直接地呈现给人们，进而引发人们对社会医疗救助事业的关注。

这种直陈危害结果的方式非常适用于危害过程缓慢但危害结果严重的主题创意。它采用这种压缩时间及荒诞的视觉

图 4-130 《冷漠死亡》

语言手法，夸张表现危害的效果，进而起到吓阻的作用。例如图 4-131 是禁烟的公益性宣传广告《如果你不愿为你的肺、心脏和喉咙戒烟的话，或许你会为你的生殖器戒烟》。画面采用夹烟的手指和即将燃尽烧到手指的烟头，用形象的结构相似性类比男性的下半身，揭示烟草对男士性功能的损伤结果。把这本来不便言明的事情，用夸张甚至是"危言耸听"的直白视觉语言暴露于光天化日之下，让人们面对这种结果时自我选择。

当然在商业广告中，这种直陈结果的形式往往是通过从正面艺术化地夸张、放大结果来起到促销的作用。在这种对结果夸张放大时一定要注意超脱现实，脱离真假的评判，否则很容易形成虚假广告的印象。例如图 4-132《没有任何病菌可以侵害你》，创作者将这种药品防疫的效果夸张地以棒球棒击打瓷花瓶却使球棒粉碎的荒诞画面超现实地呈现，不仅轻而易举地抓住了人们的眼球，突出了药品的防疫效果，也避免了人们对这一现象进行真假的逻辑判断。假如这是一种瓷器增强涂剂产品，如果现实中达不到这种效果，这种夸张方法还是慎用为好。但是图 4-133 却又突破这一禁忌，将刀具的锋利属性通过被切断的厚菜墩，极端夸张地表现了出来。看到这个广告，没有人要求广告中的刀具能够在现实中真的做到这样，这或许是源于人们对"菜墩"坚实耐用的信任进而放弃对真实的追求。

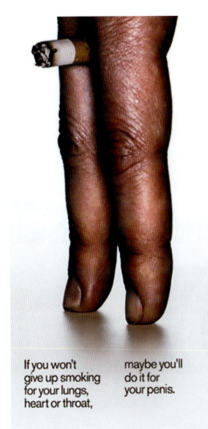

图 4-131 《如果你不愿为你的肺、心脏和喉咙戒烟的话，或许你会为你的生殖器戒烟》

图 4-132 《没有任何病菌可以侵害你》

图 4-133 《比你想象的还要锐利》

课堂实训

【实训目的】

(1) 熟练运用整合加工方法，突破表达思路限制，将联想成果整合表达。

(2) 能有效选择使用整合的方法，突出创意传达。

【实训项目】

整合训练。

【实训内容】

同构、解构和类比整合。

【实训方法】

(1) 让学生围绕第 3 章某一个联想结果内容，以某一种相关性进行同构替代的方式整合方案。例如在强迫联想铅笔到咖啡的心智图中将咖啡杯中的勺子替代为铅笔。

提示：替代的整合方式首先要找到一个基本的视觉图形，我们可以选用现有的照片形式。比如一杯咖啡，最好这杯咖啡要具有一定的形式感造型。其次，在选择替代形象的过程中最好选择在形态上具有相似性而在概念上具有启发性的事物进行替代。例如可以采用将汤勺替代为吸管形状的铅笔等。根据这样的方法我们可以迅速将这种替代加工方式运用在图 4-134、图 4-135 和图 4-136 的训练中，看看能把笛子、人换成什么更有趣味的形态；把轮毂的结构替换一下；用这种结构换种材料编制，编出一些特点。

(2) 荒诞刺激。在第 3 章训练的心智图中选择不同属性的、违背常理的矛盾组合，有意识地利用荒诞设计手法创造出不同元素的性质变化。

提示：例如将坚硬的铅笔和绳子组合构成打成结的铅笔；三维的材料进入打印机进纸口，出纸处变成了彩色图片；电路板中三维升起的城市楼群、厂房等。

(3) 情感移植。为第 3 章训练的心智图中独立元素添加某种情感形式，使其具有人物化的情感表现。

提示：例如将铅笔赋予人物的不同心态的表征动作，如舞动的铅笔；或者通过拼置的方法组合出不同的情感感受，如缠绵的铅笔等。

(4) 极端夸张结果。利用极端夸张、幻想类比等手段进行超现实直接表现，选择联想心智图中具有跨度的元素进行幻想类比整合。

提示：例如在咖啡食品系列中可能会想到烹制、炒菜、做饭、抽油烟机等内容。在科技系列中也可能会想到航天、大气层、气候、龙卷风、雷雨等。如果我们把抽油烟机、炒锅和龙卷风相提并论，就很有可能会出现抽油烟机下炒锅中的龙卷风，这种极端夸张的、超现实的直接表现创意。

【作业要求】

(1) 要求学生按照训练方法以 64 开的尺寸，每题做 2 个草稿。

(2) 在创意同时要求尽可能地注意形式表达。

【辅导要求】

(1) 要求学生根据心智图结构内容，个人首先进行综合训练思考并整理方案。

(2) 组织学生将不同的方案，运用思想风暴法进行讨论深化。

(3) 引导学生创造视觉形态上的矛盾和概念意义上的合理化。

(4) 要求学生尽可能地挖掘身边的事物现象，采用原创的素材，例如手绘草稿、拍摄图片。

图 4-134 《避免最坏的打算》

图 4-135 轮毂　　　　　　　图 4-136 草编

Chapter 5 形式、主题创意训练

知识目标

1. 形式创意的概念。
2. 形式创意表现方法。
3. 主题创意的概念。
4. 主题视觉化创意的方法。

技能目标

1. 能运用情感形式进行视觉创意。
2. 能确定设计创意主题,寻找创意切入点。
3. 能摆脱主题概念对思维发散的约束。

课前引导

结合图中视觉语言你认为艺术是情感形式的创造吗?

图中的造型形式给你什么样的形式创意启迪?

你认为图中的视觉语言在表达的主题是什么?

你认为图中主题的创意切入点是什么?

请带着知识、技能目标要求和课前引导的问题学习

图 5-1 《巴塞罗那》

5.1 形式创意

5.1.1 形式创意概念

所谓形式创意是指把视觉艺术形式——画面的感受当作主要表现内容进行的创意设计。这些作品的主题一般不呈现揭示事物主题属性的深奥性，多以情感的形式美展现为主要内容，也被称为感性广告。

例如图 5-1《巴塞罗那》的宣传广告，画面以西班牙女性丰厚的嘴唇和飘逸的长发为形象特征辅以点线面文字，让人们在理性和感性的对比中感悟西班牙人的浪漫、热情奔放和现代文明的理智与严谨相融合的民族性格。

设计通过画面的创新构成形式，将主观的感受和认知抽象为一种情感的结构形式，以全新的视觉审美引起受众的注意。这种创意更多的是在画面上营造一种情调和氛围，通过"虚构""借用"等艺术设计方法描述主题、强化视觉冲击力，进而起到传达的作用。在设计领域,形式创意更多应用于建筑、室内设计和部分传统功能性的招贴形式中。例如图 5-2 迪斯尼音乐厅的舞台背景设计，利用解构主义"凌乱"的反传统表现手法，把"游戏"音乐的感受转化为视觉形式表现。

图 5-2 迪斯尼音乐厅内部

图 5-3 《大爆炸剧院》

图 5-4 《罗马千禧教堂》

又如图 5-3《大爆炸剧院》的宣传招贴，把芭蕾舞经典动作的力感，通过在黑色背景上发散的缤纷彩球表现出来。舞者似隐似现仅在头与胳膊造型处显现实体，球的聚散和下面严谨工整的白字排列形成的张弛关系营造出舞台的感受。画面不仅形式唯美更把艺术感染力随着爆炸的彩球弥散在神秘的黑色"演出"氛围中。

现代设计，应当充分考虑人们对美的情感追求，并且适应社会审美观念的变化和发展。美既具有客观性也具有主观性。在客观性上，设计者要充分把握和灵活运用视觉形式法则，通过对画面的多样性统一，从对称与均衡、对比与调和、安定与轻巧、节奏与韵律以及尺度与比例，在画面中创造和谐新颖的视觉美形式，动中求静、静中求动、繁中求简、简中求繁，形成强烈的视觉冲击。在美的主观性上，了解掌握受众的文化背景，塑造产品精神美的品牌，抽象出人们普遍的情感形式诉诸于画面，并以这种情感去传递信息和感染受众。例如

图 5-4 引起极大争议的解构主义著名建筑《罗马千禧教堂》，该建筑一反传统教堂的庄重、古朴模式，由简单的基本造型元素立方体和壳体组合而成，给人极强的构成形式感。观众首先看到醒目的巨大壳体给人以悉尼歌剧院般的似曾相识，轻盈的桅帆、波浪的起伏都统一在规律的形式组合中，而长方体的板块又给这种波动以定力，动静的结合、虚实的应用无不是恰到好处，简洁明快的造型不正是宗教对人们心灵净化的再现吗？

5.1.2 形式的内容——情感渲染

中国有句古语"人之初，性本善，性相近，习相远"。这里的性是指人的本性，性相近就是指人们的本性是相似的。形式创意往往利用人的本性相似性，通过对本性的刻画达到与受众情感的互动互通。中国的传统文化把"情"总结为"七情六欲"。现在的理解稍有变化，七情指喜、怒、哀、惧、爱、恨、怜，六欲指求生欲、求知欲、表达欲、表现欲、舒适欲、情欲。"七情六欲"是人的本能，是人类情感的最基础形式，依此为人类的基础情感演变出了千变万化的丰富多彩式样。对情感的描述是一种最普遍的艺术形式。苏珊朗格在她的《情感与形式》一书中指出：艺术就是将人类情感呈现出来供人观赏，把人类情感转变为可见或可听的形式的一种符号手段。可以直接理解为艺术即人类情感的符号创造。苏珊朗格对这种创造又进一步地阐述：艺术抽象就是简化提纯事物的表象特征，并通过想象同构情感理想等价值观念，其结果是形成对美的知觉和对意味的直觉，进而形成艺术的虚像——幻象。

图 5-5 《未来》

艺术的情感描述就是通过将事物表象特征的整体结构形式与情感进行同构，让人们能够产生直觉审美的艺术创作形式。就艺术设计来讲，我们将常用的艺术表现情感分为人情本性、性感诱惑、浪漫情调、谐趣幽默、自然原始和科技时尚六个方面。

1. 人情本性

人情是指包含了日常人们交往相处的众多人文情感、事理情感的总和，是人际交往、沟通的基础准则。本性是指人类先天的喜好和技能，是由生物遗传所赋予的，先天性的。人情本性是个大概念，它包括了人类所有本能的情感形式。人情本性具有相对的稳定性和跨民族文化地域的特征，是世界情感的通用语言。在设计中有效地挖掘人们日常本能习性的视觉表征并加以利用，能够使受众产生亲切感，提高传播的效率。古语"世事洞明皆学问，人情练达即文章"，即是对人情与传播的最好诠释。例如图 5-5 是上海世博会西班牙馆的《未来》主题展厅，设计者采用超大比例的婴儿塑像作为未来的表征。设计者没有采用"通俗美学"的漂亮孩子造型，而是选用多少有一点"木纳""傻乎乎"的小孩表情，但正是孩子这种自然的天性打动了所有参观西班牙馆的观众，给人们留下了至深印象。再如图 5-6 是劲量电池促销的宣传广告《永远不让他们的玩具"死去"》，设计者利用孩子在没有玩具状态下恶作剧的顽皮行为作为情感的沟通渠道，提醒人们玩具对孩子成长的重要性。

图 5-6 《永远不让他们的玩具"死去"》

大多数的食品、饮料类包装都采用写实逼真的"可餐秀色"，正是利用人情本性的食欲进行的设计传达。例如图 5-7，其目的就是通过内容物品逼真的写实效果激发人们

图 5-7 冰淇淋包装

的食欲，进而促进人们购买行为的实现。

图 5-8 是丰田城市越野 SUV 汽车的宣传广告，设计者利用一群衣着时尚、考究但满身泥污的白领形象，突显"越野"给城市人带来回归自然、释放野性情感满足的产品特点。

2. 性感诱惑

性感是指异性的身材、相貌和穿衣打扮以及行为、气质具有强烈的第二性征，极易诱发观察者（无论男女）生理上的性意识或心理上对异性的情欲。性感是人们的本性，是人类情感的通用语言，而且是极具诱惑力的语言。因此，性感的情感表现在艺术设计中是最常用的一种手法。性感不是性，它只是一种感觉。因此，在艺术实践中对第二性征的表现一定要注意一个度，特别是不能逾越社会的道德标准。

此外，性感的元素分为物质性和精神性两种。所谓物质性主要是指可被视觉化的第二性征，如女性的身材曲线、男性的阳刚体魄、缠绵的行为等具有直接性刺激的视觉元素。所谓精神性主要是指在第二性征以外所散发的那种个性特征浓郁的异性气质、涵养、情调与氛围。例如图 5-9 和图 5-10 均是以女性身材为主体形象的招贴设计，画面通过暴露女性第二性征的丰满曲线，在视觉上形成了极为强烈的性感传递。特别是图 5-10 那张沐浴液的宣传广告，透过满身泥水的丰满身材更是散发着一种原始野性的性感。图 5-11 是获得克里奥国际广告铜奖的《雀巢沛绿雅》饮料广告，画面中虽然也有撩人惹火的视觉魔鬼身材，但这幅画面的情感主角似乎更应该归结为录音机等软化的形态，正是这种荒诞的软化把对魔鬼身材的视觉感受转化成了"瘫软"的情感形式传递。如果前面的性感更多的还来自于人物本身的视觉效果，那么图 5-12 几乎包裹严实的身材已不再是这场性感诱惑戏剧的主角，而整个画面所带来的颓废和冷艳情调的性感味道才是真正的统治者。

图 5-8 《今天、明天》　　　　　　　　　　　　　　　　图 5-9 《我的号码》

图 5-11 《雀巢沛绿雅》

5-10 《洗我》　　　　　　　　图 5-12 《零度诱惑》

这种性感的精神属性应用，在男性身上体现得尤为突出。例如图5-13著名作家海明威的肖像照片，从坚毅的眼神、花白的胡须和略带笨拙的服饰中，无不折射出刚毅与沉着的成熟男性魅力。

　　随着文化科技的发展，人们的审美标准也在不断地演化与发展，这种发展会吸纳更多的时代元素。例如随着社会文明的进步，男人的绅士风度、斯文而睿智的文化成分被赋予更多的性感色彩。例如图5-14中，一袭黑衣、一尘不染的皮鞋和略显苍白的皮肤以及平和的神态也被赋予了时尚理性的性感。精神因素固然重要，但精神因素更多地取决于人们

图5-14 黑衣绅士

图5-13 《海明威》

图5-15 健男

的社会文化背景。而作为物质性的人类第二性征，仍是跨越民族、文化而永恒的性感语言元素。例如图5-15中，男人强壮的肌体、黑亮的皮肤和坚毅的眼神永远是不衰的性感语言。

3. 浪漫情调

　　浪漫情调是人们反对理性、严谨和形式概念化的一种自由奔放的艺术表现手法。它的特点是突出主观情感，强调丰富的感情因素，表现方式或舒缓或激烈，不受现实束缚，个性色彩鲜明。设计者从主观内心感受出发，使用超现实、夸张的手段，以诗歌般的形式抒发对设计理想的热烈追求。例如图5-16中超夸张的裙摆勾勒出韩国女性内敛的特性，设计者用浪漫而含蓄的人物造型，营造出东方写意的内涵。

　　显然，富裕、自由的西方生活为西方设计师奠定了浪漫的艺术土壤，再辅以西方艺术教育给予的现代设计理念和视觉语言的形式表达能力，尤其是近年受东方文化的影响，西

图5-16 韩国招贴

图 5-17 灰色的浪漫

方现代设计中浪漫的形式愈演愈烈,逐步形成了一种设计潮流。例如图 5-17 经典的芭蕾造型、飞舞的动势加上冷灰的色彩,把西方的前卫观念与淡淡的东方水墨浪漫情趣有机相融。

浪漫属于青春的活力,属于飞舞的多彩精灵。所以,图 5-18 充满青春活力的画面像自由休诗歌一样,在艳丽的想象中呈现出对自由的期许,诗意般的少女情怀在设计师的笔下奏响音乐般的造型旋律。

而在到处充斥着功利与浮躁的现代社会氛围中,设计师很难静下心去追求感情形式的浪漫。但在传统中国文化中,以天人合一为主导的哲学思想体系却孕育了许多浪漫主义的文人佳作,特别是我国唐代著名诗人李白更是用特有的浪漫语言把中国文学推向了一个超现实的浪漫境界。因此,传统的东方艺术并不缺乏浪漫的元素,只不过是在近代的艺术设计中这种浪漫基因被越来越浮躁的实用主义所遮蔽而已。日本、韩国在现代设计中很好地将西方的理性和东方的浪漫有

图 5-18 巴西艺术大师 Adhemas Batista 的作品

机的结合，形成世界设计文化中亮丽的一道风景。日韩东西合璧的现代设计理念不失为东西方审美、文化融合的经典实践，对中国现代设计极具借鉴意义。

虽说上述作品的浪漫首先来自于视觉语言对情感的渲染，但诗人般的情感想象才是浪漫的真正根源。简洁朴素的浪漫更是把想象推向极致。图5-19《离经典更近》，设计者通过小提琴内部视角的想象与舞台般的光影效果，淋漓尽致地刻画出身在经典之中被音乐感染的浪漫场景。浪漫是每个人心底的冲动，是情感渲染的温柔乡。因此，描写浪漫你必须首先要有一颗浪漫的心和一双浪漫的眼睛，只有这样才能挣脱现实的固化，在平凡中感悟浪漫，看到浪漫的形式，用浪漫的手指描绘心中的浪漫情感。例如图5-20是某化妆品品牌的橄榄油包装设计，大面积而又单纯的瓶身颜色、精致典雅的点线面构成、造型中的一点一滴无不浸润着品牌的高雅与浪漫。

从设计语言的角度进行归纳总结，浪漫情调的视觉语言形式特点表现为：突出主观情感表现，强调个性突出、色彩夸张、形式或奔放或工整、仪式感强。

图5-19 《离经典更近》

图5-20 某化妆品牌的橄榄油包装设计

4. 谐趣幽默

　　谐趣幽默是一种巧妙的设计方法，它通过替换、巧合、借喻等矛盾同构手法，采用夸张、曲折、含蓄的视觉语言，让人们在视觉趣味中感悟形象的合理性。这是一种极富感染力的艺术表现方法，是视觉艺术喜剧化的表现。它的幽默在于荒诞调侃中的合理，让人在会心的微笑中体会耐人寻味的主题。它的借代多为大家所熟悉的经典作品，如名画、名人、标志性事件等典型表征形象。例如图 5-21《你是否迷恋正确的事情》的宣传广告，设计者运用彩绘的方式巧妙地把女性乳房与肥硕臀部的夸张造型相结合，用扣眼和乳头的巧合，辅以漫画般造型臃肿体态，让人们在滑稽的幽默中关心乳房的健康。再如图 5-22，牙医的广告更是将这种幽默演绎到了极致。漫画般夸张、痛苦的脸部造型正好和圆形柱子结构吻合，大嘴中稀落的牙齿巧妙地成为可撕去的牙医"名片"，用"名片"与牙齿的形似，很巧妙地传递出用名片的"牙齿"解决你的牙齿问题。让人们在诙谐幽默的参与中实现牙医广告的散发，这远比在十字路口停车被强塞给你的广告要易于接受得多。

　　如果夸张是幽默的基础表现手法，那么巧合则是谐趣的常用构成手法。巧合是情节的浓缩、艺术典型的提纯，是呈现创意意象的视觉巧合。例如图 5-23，环保的宣传招贴中火

图 5-22 牙医广告

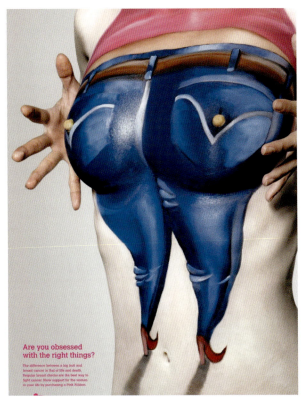

图 5-21 《你是否迷恋正确的事情》

图 5-23 环境保护公益广告

柴和木材生长的疤结巧妙组合构成了火焰形状，二者的组合不是木材加火柴，而是延伸出了燃烧的图形。更关键的是这个图形延伸了火柴的使用与资源再生的环保语意。

谐趣幽默离不开无厘头的夸张表现，但更关键的是在无厘头背后的合理性，这才是幽默价值的根本所在。

图 5-24 是 ipod 具有防水性能保护"套"的宣传广告《给你的音乐防水》。设计者利用麦当娜漫画造型作为音乐的表征形象，穿戴的潜水服作为"防水"的象征。幽默的并不只是麦当娜特征突出的漫画表情，而是以滴水不沾的"套"（潜水服）和充满水的防水镜的幽默对比，让人们在荒诞的困惑中恍然悟出"防水套"不耽误演出的防水性能。

图 5-25 是戛纳广告艺术节的获奖作品，某品牌眼镜的宣传广告《亲吻我的眼镜（glass）》。画面通过把配戴眼镜的脸孔替换为"屁股（ass）"，不禁让人想起西方人的恶作剧"请

图 5-25 《亲吻我的眼镜》

亲亲我的屁股"，以及同性恋（女同性恋自称为 glass）。作者用幽默的造型把年轻人玩世不恭的洒脱、"酷"与产品诉求有机地结合。

5. 自然原始

自然原始是指现代人们逃离现代科技、返璞归真的一种精神追求。它主要体现在人类与自然的和谐以及对原始、传统文化的认同方面。它是人类自然属性的一种体现。在艺术设计中多采用自然景观、天然材质和具有典型代表的传统文化元素来体现这一情感。就材料而言，在自然原始风格的设计中如何提纯元素与现代审美相结合，是这一方法成败的关键。在艺术创作时尽管视觉语言常常对自然态、原始材料"顶礼膜拜"，但也不是艺术表现中的自然态的无序表现。这就像王羲之在醉酒状态下能够挥毫泼墨成就铭心绝品《兰亭序》，李白斗酒写就诗百篇一样。当然，这并不是随意一个酒鬼在没有专业基础背景下就能够实现的。艺术创作的自然态是在有序的基础上自然的流露，并不是无序的偶发乱态。例如图 5-26《天然的早餐》原本是一个普普通通自然的麦田，但是由于出现了由远及近、超现实漂浮的草莓才使得这一自然场景升华成了充满想象力的设计作品。

因此，从某种程度上讲，设计师只不过借用自然中的天然材料，依照自己的情感需求描绘渲染出心中的"自然"与受众沟通，这正是我们创意所追求的自然原始。例如图 5-27 美国骆驼香烟的宣传广告《发现更多》，突出骆驼香烟自 1913 年的悠久历史。设计者利用早晨阳光洒进原始森林，形成神秘的骆驼幻象，营造出"骆驼"品牌自然原始且神奇的"情景剧场"。

图 5-24 《给你的音乐防水》

图 5-26 《天然的早餐》

图 5-27 《发现更多》

这种自然原始的情感体现在文化方面，首先，是在传统的审美意识上；其次，是对于具有典型传统文化特征形象的运用。例如我们常常在设计中使用的具有中国文化表征的文房四宝、传统的图案造型、中国书画表现手法、传统的家居以及建筑等物象形式。图 5-28 正是利用中国传统文化中砚台的形象以及祥云的图案营造出了一种自然原始的和中国独有的文化特征，以此起到主观方面的文化情感沟通。

图 5-28 《乐水》

由于全社会环保意识的加强，设计领域出现了所谓的绿色设计，体现在视觉材料上自然材质被赋予了环保的意识。例如图 5-29 是 2012 Pent Award 国际包装奖的获奖作品，作者采用类似木皮镂花的制作工艺，不仅把酒的传统手工工艺特色与原始自然属性得以体现，更是将设计国的文化与材料的制作工艺恰到好处地结合。同时，这种设计的应用更多在绘画表现更能体现一种自然原始的趣味。例如图 5-30 某品牌啤酒饮料的包装设计，作者通过使用手绘的图案来传递该酒的品牌特征。

再如图 5-31 是《处处闻啼鸟》书籍装帧，通过传统的手绘形式，运用"手工"的视觉语言把《鱼戏莲叶间》等诗歌所表达的自然田园、宁静原始的意境展现给了大众。

图 5-29 ALTER NATIVE ORGANIC 酒包装

图 5-30 《品尝这个》

图 5-32 可口可乐的概念包装瓶

于情感上的"环保"判断，而并非客观环保物质的应用。

随着工业化迅猛的发展，我们几乎被工业产品的冷酷所覆盖。正是基于这种对工业化冷酷的逆反心理，手工作为原始自然的特征在更多的领域备受推崇。因此，在视觉设计中手工

6. 科技时尚

科技时尚是人们对现代科技文明所代表的时尚性追崇的一种艺术设计表现方式。在这些设计中更多的以现代科技技术、材料、造型和时尚审美为形式创意的视觉表象素材，突出表现那些现代科技、时尚审美给人们带来的精神感受。这些作品形式多为年轻人所喜爱，是艺术设计中的现代审美时尚语言。

在视觉语言方面科技时尚感主要体现在现代科技材料、先进工艺和简洁明快的整体造型风格等方面。例如图 5-32 是可口可乐的概念包装瓶，造型更突出流线的整体感，色彩对比更简洁明快，材料工艺更显得精致。

又如图 5-33 扎哈·哈迪德为沙特阿拉伯设计的《迪拜歌剧院》，简洁明快的流线型结构穿插着玻璃幕墙的钢化结构，在夕阳的余辉下传递出一种梦幻般的科技感。再如充分利用计算机三维的虚拟技术设计制作出的图 5-34，充满了科技时尚感。科技时尚是 Logo Lounge 发布的 2011 年十大标志流行趋势的标志设计风格之一。

图 5-31 《处处闻啼鸟》书籍装帧

科技时尚并不遥远,在现代城市的高层建筑中,充满科技感的金属材料、整齐划一的节奏重复造型是设计师体现科技时尚的通用标准语言。例如图 5-35 是某建筑结构的局部,它采用亚光铝板规律的结构与玻璃幕墙相映成趣。同样这种时尚的科技审美也体现在视觉设计的方方面面。

图 5-33 《迪拜歌剧院》　　　　　　　　　图 5-35 建筑结构局部

谈到艺术形式创意的科技时尚就不能不提目前流行的 CG。CG 是 COMPUTER GRAPHICS 的缩写,泛指计算机图形。在这里我们并不对计算机制作的技术进行评价,而是针对计算机的虚拟技术所延伸出的一种"计算机审美"进行提示。例如图 5-36 所示的作品,它主要呈现出逼真的虚拟效果、科幻的光影和超现实的结构,以此体现出时尚、前卫的科技梦幻感。

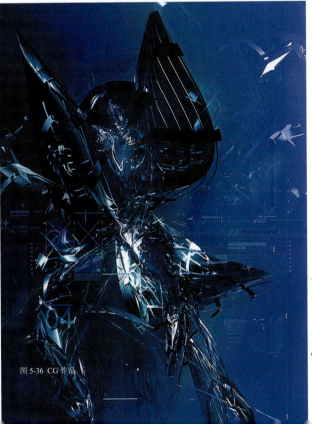

图 5-34 3D 标志　　　　　　　　　　　图 5-36 CG 作品

图 5-37 《WATTWASH 让牛仔更轻更省水》

5.1.3 形式创意加工

形式创意更注重于画面的形式美感和形成强烈的视觉冲击力，因此通过艺术设计手法形成视觉的形式美感和注意力，突出视觉直观感受就成为形式创意的一种重要设计方法。

形式美的构成包括感性的质料（如色彩、形状、线条）和它们的组合规律。这些质料之所以称为感性，关键在于它们对于视觉、触觉等感觉器官的知觉意义是在情感方面的体现，如红色热情、曲线轻柔等。这些感性质料在构成中所形成的组合规律，在第1章中也有所讨论，在这里就不再赘述。下面主要介绍形式创意中视觉冲击力的形成。

秩序感产生的习惯势力，让我们有规律可循，能够轻而易举地对"未知"的艺术形态进行"预先匹配"，但这种秩序感的重复性也往往产生单调感，使得精神上简单乏味。因此在秩序感中适当地进行中断变化，常常会形成新的注意力。

贡·布里希在《秩序感》一书中曾经对"视觉显著点"有过这样的描述：所谓的"视觉显著点"（visual Accent）一定得依靠这一中断原理才能产生。视觉显著点的效果和力量都源于延续的间断，不管是结构密度上的间断、成分排列方向上的间断还是其他无数种引人注目的间断……中断的效果即我们从秩序过渡到非秩序和非秩序过渡到秩序时所受到的震动。

注意力的形成可以分为视觉生理和视觉心理注意力两个层面，但这两个层面不是绝对割裂的，在大多数情况下它们是相互支撑依存的。

结合视觉规律和艺术设计手法，在设计作品中往往采用以下一些方法形成视觉注意力。

1. 变换视角

由于人们的生理习惯，日常观察事物形成了固定和习惯的视角，在视觉设计中通过对视觉形象观察角度的变化，打破这种视觉习惯，往往容易形成全新的视觉表象，进而诱发人们的视觉注意力，形成全新的视觉冲击力。例如图5-37《WATTWASH让牛仔更轻更省水》，习惯中我们都是通过"脚踏大地头顶蓝天"这一视角去观察事物的形象，而设计者反其道而行之的视觉表现，将产品的轻柔在平凡的造型中充满了陌生的新鲜感，紧紧地抓住了受众的视觉注意力进而传递广告主题。

又如图5-38《选择"玩"的地方，当心点！》，是通过视角的变换形成事物新颖的表象，把年轻人的酷时尚表现得淋漓尽致，这是形式美在创新角度的直接表现。

图5-38 《选择"玩"的地方，当心点！》

图5-39 《那是你的世界尽头》

2. 极端夸张

夸张是艺术设计的一种常用设计手法，但是当我们进行极端的夸张时，那种超乎人们视觉认知习惯范围的变化将成为强大的视觉冲击力。通常在艺术实践中采用简化提纯、尺寸放大的手法来实现极端夸张的目的。

例如图5-39是世纪旅游的宣传广告《那是你的世界尽头》，设计者抓住现实中的一些细微感受，并通过艺术化的视觉表现手法将其无限放大，视觉冲击力就来自于这种极端的表现。极端夸张的天塌地陷感觉，形成了震撼的视觉冲击力和无穷的遐想空间。正如瑞典杰出视觉艺术家埃里克·约翰松说："基本上所有的地方都能给我带来灵感，我大多数的创意都来自寻常生活——我所做的一切都是经过详尽计划的，我基本上不会在头脑空空的状态下出去拍照。"

所以在生活中要善于观察，设计中立足于把生活中小的感悟运用形式创意的手法去表达，更能引起人们的共鸣。例如图5-40是Kinesio肌内效贴布，减少引致疼痛的刺激，减

图5-40 Kinesio肌内效贴布

轻肌肉紧张及疲劳，支撑软弱的肌肉组织，增进运动表现等功效。设计者用皮肤下虫子的形象直接表现疼痛，用荒诞刺激的极端性攫取受众的注意力。

通过夸张的手法极端地放大或者缩小其中的某一部分，使其打破人们的视觉印象进而形成注意力则是设计中更为常用的夸张表现手法。例如图 5-41 是通过把灯泡与手的比例关系的极端调整形成受众的视觉注意力。所以我们认为，通过物象的某一特征进行尺寸调控是最"廉价"的、最轻而易举能够抓住人们注意力的手段，通过超乎寻常的放大或缩小某一事物比例很容易地就抓住了你的视线。

3. 强化对比

强化对比是指在视觉形式设计中突出强化对比手段进而形成强烈的视觉冲击力。设计中通常使用感性与理性、现代与传统、动与静、大与小、多与少、简与繁、轻与重和虚与实等对比手法。例如图 5-42 是 KIWI 品牌黑色鞋油的宣传广告，设计者利用简化的黑色画面中被灯光打亮的黑人结构局部造型的对比效果形成视觉观注点，以单纯的对比和无限的想象突显黑色鞋油的"黑"和"贼亮"的产品特点。

画面的语言对比是在统一中的形式对比，同时通过对比的形式不但在视觉语言上形成注意力，更可通过对比赋予画面以情感的形式直接参与创意设计。例如图 5-43《俄罗斯方块回来了》，利用画面夕阳西下自然景观中剪影般的光线强烈对比，营造出神秘的气氛。用城市楼群方块的理性与天空云彩的感性形象，用白色的小字与大面积的黑，用冉冉升起

图 5-41 超大的灯泡

的俄罗斯方块（注意其下对应的虚空间造型）与天堂般的光束等因素形成形式对比，营造出俄罗斯方块再次"君临天下"的情感感受。

通过画面不同的视觉语言体系形成矛盾造型元素设置已成为后现代主义设计惯用的手法。例如目前国内较为流行的新中式设计风格，通过现代与传统、东方与西方视觉语言的

图 5-42 KIWI 品牌黑色鞋油宣传广告

图 5-43 《俄罗斯方块回来了》

混搭以矛盾造型对比形成画面中的注意力。当然西方更是早在 20 世纪 70 年代面对工业化给设计带来的文化冷漠环境，运用后现代理论重拾艺术的温情，特别是应用矛盾元素的对比来打破火柴盒般的城市建筑，为人们送来寒冬中的点滴温情，形成城市雕塑的主流风格。例如图 5-44 中芝加哥千禧公园中竖立的《芝加哥人的"豆子"》，"豆子"的现代雕塑，以其不锈钢材质和有机的造型与周边呆板的"几何形模块"形成了鲜明的矛盾对比，特别是变形、随机的镜像更是以互动融化了城市的冷漠，不同的曲面像是把整个芝加哥搬到了云端，在照哈哈镜的互动中增加了不少的幽默风趣。

图 5-44 《芝加哥人的"豆子"》

通过变异实现注意力集中实际上是贡·布里希秩序感中重复的中断具体应用，这种重复在视觉语言上就是单元形态重复使用，所谓中断是指重复中形成的规律被中断。例如图 5-45 是国际教育网站的标志设计，设计者就是通过抽象的书本——黑色条线向上排列形成秩序，通过将"一本书"斜靠上面，进而打破已有的秩序形成视觉注意点，从视觉语意的角度也正是这一变化才赋予了这些黑色线条以一摞书的表征形象。所以，视觉秩序的中断往往是创意设计中关键点所在。

图 5-45 国际教育网站的标志

对比不只限于视觉的外在形式对比，视觉注意力通过视觉元素的事物属性对比，引发人们的思索，更能够触及受众的心灵深处，进而强化视觉冲击力的形成，这也是视觉创意常用的对比手法。

例如图5-46是精致理性的文字排版与原始粗糙沙砾构成的吉他造型，二者之间一张一弛的对比，巧妙地传递出《西班牙花园夜晚》浪漫的心理感受。

又如图5-47是《招贴》展览会的宣传广告，用原始粘贴画面使用的刷子以及招贴的方正比例尺寸，通过流淌浆糊的自然形态的感性与方正比例的理性之间对比，一硬一柔间把视觉冲击演变成了"念旧"的情感。而图5-48《伊丽莎白二世》戏剧的宣传招贴，更是在理性的黑框、严谨的文字与多彩抽象的色彩跃动中把感性的激情喧嚣与视觉生理对比演变成心理的情感对比，从视觉上和心理上牢牢抓住欣赏者的眼球。

图5-46 《西班牙花园夜晚》

图5-47 《招贴》展览会的宣传广告

4. 强化动态

视觉生理上对于动态的形象极其敏感，运动变化的事物更容易被人们的视觉所捕捉。在静态画面中创造视觉形象的运动瞬间造型，突出视觉形象的力动变化成为捕捉眼睛的又一关键所在。视觉形式设计利用这一生理现象在形式中强调动态，形成视觉形式变化的临界状态，不仅形成了心理上的悬疑张力，更形成了强烈的视觉冲击。

图 5-49 是音乐和食品的宣传招贴，画面将餐具斜置摆放并进行节奏性的分割，有意识地将黑色的把柄构成钢琴键盘的结构，巧妙地将音乐与食品概念进行同构。斜置的动态变化和黑白的宁静形成统一与对比。

图 5-48 《伊丽莎白二世》

图 5-49 《音乐和食品》

图 5-50 《挡得住》

图 5-52 添加了动态元素的玫瑰

图 5-53 原始的静态玫瑰照片

图 5-50 是碧浪洗衣粉的宣传招贴《挡得住》，画面中的面条与酱汁通过旋风般的造型演绎了画面视觉力量的魔力，配合鲜艳的色彩牢牢地抓住人们的眼球。图 5-51 是向日葵的造型，不仅是主干与花盘的动态，更因随风飞舞的花叶赋予了整个画面生命的活力，形成强烈的视觉关注。

图 5-52 和图 5-53 是同一张玫瑰照片，添加了动态元素的玫瑰与静态的玫瑰相比较，显然那种动态的瞬间更能吸引

图 5-51 风中飞舞的向日葵

图 5-54 《从穿越中雕刻空间》

人们的注意力。图 5-54 是耐克滑雪用具的宣传广告《从穿越中雕刻空间》,更是把运动的轨迹转化为翻转的曲线,形成极富张力的动态曲线来描述穿越、雕刻空间的一霎,同时通过曲线空间的进深来强化这一动态的形成并引导视觉流程最后集中在滑雪者身上。

如果上面的作品是通过力动的强烈形式形成视觉冲击的话,那么图 5-55 的招贴作品《国际古玩交易会》,则是通过宁静中力量的均衡固定人们的视线。均齐、节奏的文字与下面反转的纸张不仅从空间上给予视觉的张力,更在一动一静之间形成力量的矛盾平衡,让人们在回味中感悟力量瞬间的恒定。

图 5-55 《国际古玩交易会》

图 5-56 《在角落上的 VIP 银行》

5. 创造陌生感外象

创造陌生感的外象是为了打破人们的视觉认知习惯，重新塑造"变异"的视觉形象引发人们的视觉注意力，进而思索"变异"形态的内涵属性。可以通过以下几种方式在视觉形式设计中创造陌生感的外象。

(1) 通过荒诞

荒诞形象是指背离人们习惯认知规律的无常形态，打破常规物象形式，以非理性、非逻辑和异化形态表现出来的视觉造型。这里所指的荒诞是在视觉形象范围内的荒诞而非本质意义上的荒诞。只有表象荒诞而内涵合理才可以称之为艺术的荒诞，而那些外形和本质都荒诞的造型严格意义上只能是一堆视觉垃圾，更谈不上形象的生命力。因此，真正的艺术荒诞是通过外形的荒诞来揭示事物内在的合理性的。所以荒诞的造型不是上帝所赐而是艺术家的创作重构的新新"物种"，这些形象更多的是有两种以上的形态在违反规律的前提下叠加而成的。例如图 5-56《在角落上的 VIP 银行》，通过把大型民航客机折转成"角落"这一荒诞造型引发人们的视觉注意，同时利用航空级服务隐喻银行所提供的 VIP 服务的合理内涵。

(2) 通过刺激

所谓"刺激"是指事物的形象与认知有较大差异而形成的极端形态特征的放大，使人们产生强烈的视觉刺激并演变成为感受上的刺痛。例如图5-57是《老了挺好的》（公共汽车上有标志"你必须起来给我让座"），局部放大老人握着手杖沧桑而粗糙的皮肤，通过这一关注点的放大产生的极端形态给人强烈的"苍老"刺激，进而形成视觉注意力，进而引发人们的敬老行为。而图5-58创意摄影中，鼻子被螺栓洞穿并辅以流动的鲜血形成强烈的视觉刺激，无疑会刺"痛"每个人的眼睛。正是这种超现实的跨越把"流鼻血"的日常行为演变得异常刺激。但回想目前与之相似的欧洲年轻人流行的"耳环"式饰物，甚至更粗狂的非洲饰物并没有给人留下刺激的感受，顶多算是奇异而已。相似的事物为什么会有不同，应该说超乎寻常地放大某种特征并加以艺术渲染才是刺激的根源所在。

视觉思维对事物形象的认知形成了相对固定的视觉表象，当打破这种相对固定的视觉表象形态时，这种差异化的形象特征往往能够迅速形成视觉注意力。例如图5-59是《经济学家》的宣传招贴，广告中汤勺弯曲的手柄，打破了我们平时对汤勺的印象，这种与习惯认知的冲突变化就能够迅速

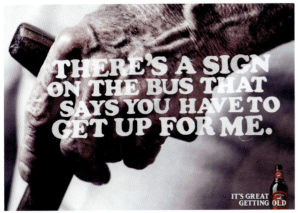

图5-57 《老了挺好的》

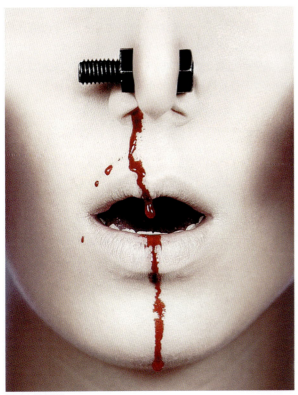

图5-58 创意摄影

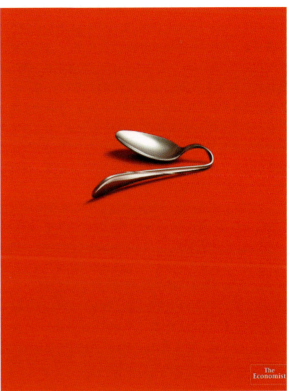

图5-59 《经济学家》

抓取人们的眼球，进而快速地形成视觉注意力引发我们的思维。再如图5-60 WERU《隔音窗户》的招贴，强壮的工人拿着一个缩小的玩具般的手提式液压破路锤，一反破路锤工具粗大有力、噪音震撼的常规物象特征，通过打破常规的新奇物象形成视觉注意，突显玻璃窗户的隔音效果。

图 5-61 《迪奥》

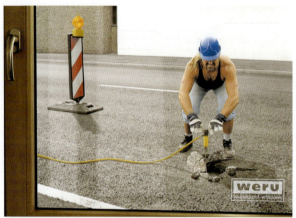

图 5-60 《隔音窗户》

6. 投其所好

我们知道，注意是有意识的积极思维的观察，乌尔里克·奈塞尔说："观赏者能看见什么，取决于他如何分配注意力，也就是说，取决于他的预期和他的知觉探测。"因此，视觉的流程必定受到心理作用的影响。这里主要体现在心理向好作用的影响，追求新事物、满足兴趣和同类认知的心理影响。人的观察具有很强的选择性，心理向好作用主要体现在视觉的趋利避害方面。追求新事物往往对新颖荒诞的视觉形象容易产生注意力。感兴趣的事物往往能够抓住受众的视线而忽略其他的内容。同类认知实际上是预先匹配的结果，能引起受众的亲切感，进而抓住视觉注意力。

投其所好正是利用人们的心理向好而创造视觉注意力的一种设计方法。通常我们所说的"情人眼中出西施"就是这一视觉趋利心理的作用。人们在观察事物时往往带上一副有色的眼镜，在观察的选择中往往首先选取那些自己喜欢或有利于自己的视觉形象。例如图5-61是Dior连锁品牌的广告，Dior化妆品、饰品以新潮流的动感、性感和女性化为活跃元素迎合时代女性的审美需求，设计者抓住消费者这一心理投其所好，以年轻、美丽和时尚的形象代言已成为该品牌的基本表现形式。

性感广告正是利用人们对性刺激关注所形成的这一观察心理，有意识地将形态向异性的第二性征靠拢，以引起人们的视觉注意。例如图5-62法国《达能果汁饮料》，通过对梨子特殊角度的表现，有意识添加和强化了女性乳房第二性征的视觉特点，利用人们的性关注抓住人们的眼球。

图 5-62 《达能果汁饮料》

7. 强调整体感

在视觉形式创意中，通过突出画面元素的统一性形成整体感是形式创意强化视觉冲击力的另外一种常用方法。在设计中往往使用形态、色彩和构图形式，通过相似、呼应和调和色调统一等手法形成画面视觉的整体性。例如图5-63《可爱的勺子》，通过画面的高亮色调、相似的勺子造型、精致细小的字体以及均衡的视觉依存关系，使得画面形成不可分割的整体关系，突出了画面形式感受，形成了一定的视觉冲击。

画面元素之间的呼应关系和画面的均衡是构成画面整体感的重要手段。例如图5-64 Prime银行《时间和生活，如果你不知道哪一个是第一位，那你也不知道哪一个是第二位》，表盘与右边的零部件组合而成的生活片段造型（餐具）通过圆形相呼应，均衡制约构成该画面的整体感受。

当然，画面色调在整体性中同样占据举足轻重的地位。简洁单纯的色调是形成整体最有效和方便的统一手段，这在视觉广告中被大量使用。例如图5-65，柠檬、毛巾整个画面笼罩在明快的黄色调中，这一单纯反倒与繁杂的自然环境形成强烈的对比，从而获取较强的视觉冲击力并同时给人以清新与柔软的感觉。

图5-63 《可爱的勺子》

图5-64 《时间和生活，如果你不知道哪一个是第一位，那你也不知道哪一个是第二位》

图5-65 奥妙洗衣粉

图 5-66 DIESEL 牛仔裤宣传广告

图 5-67 食品包装系列

同样，通过结构形式的相似，形成单一简化的整体感也适用于形态造型的整体感创造。例如图 5-66 是 DIESEL 时尚品牌牛仔裤的宣传广告，利用单纯的结构形态和相似的人物造型，在想象空间给人们冲击的同时，更是以画面形态的单纯整体绑定人们的眼球。

统一最简单的办法就是使其相似。图 5-67 食品包装利用统一的字体和相似的排列结构形式，形成整体的统一感，这是视觉上形成统一整体的最基本方法。

8. 强调秩序

德国哲学家、文化哲学创始人卡西尔的认知理论奠定了象征符号美学流派的主要理论，卡西尔认为：科学在思想上给人以秩序，道德在行为上给人以秩序，艺术则在感觉现象和理解方面给人以秩序。因此，在视觉形式设计中通过建立视觉秩序，强调视觉构成规律，利用视觉形式的单纯性，往往能够形成统一的整体形象以便于人们理解，与繁杂无序形成对比造成强烈的视觉冲击力。

例如图 5-68《千手观音》，以中心对称的形式由众多的手构成一个整体的圆形，幻化出宗教的神秘气氛，结合画面的中轴对称和与背景色的单一对比关系同样创造出了规整单一的视觉冲击力。这一造型在 2005 年春节晚会上形成视觉高潮，给人留下了至深的印象。

当然，强调视觉秩序的规律化并不只是对称这一种形式，它更关键的是要建立视觉元素组合结构的规律化秩序。例如

图 5-68 《千手观音》

图 5-69 Wolford 女丝袜的品牌广告，大面积的黑色通过光影的过渡和人物在动静中建立疏密有致的视觉秩序，传递出该品牌追求形式的产品特点。又如图 5-70《消失》，通过对地面单纯化的处理，并将人物置于地平线与天空的背景中形成对比，使得整个画面形成一种秩序感，同样建立了视觉冲击力。再如图 5-71《奔向无核世界》，通过灯笼之间规律化的结构并辅以整体黑色的背景，同时将主题字选用黄色和白色两种呼应的颜色，使画面在动态的结构中形成协调的秩序。

通过上面的图例我们可以得出，创造画面视觉元素之间构成关系的规整化是创造视觉冲击力的一种有效方法。例如图 5-72 是靳埭强设计的《墨与椅——靳与刘艺术设计展在大阪 DDD 艺廊》(2003)，通过两把椅子工整的对照，同时将文字依据相对应的椅子面透视角度进行排版，在工整中产生变化，形成宁静的视觉冲击力。

图 5-71 《奔向无核世界》

图 5-69 Wolford 女丝袜品牌广告

图 5-70 《消失》

图 5-72 《墨与椅——靳与刘艺术设计展在大阪 DDD 艺廊》

对画面简化、工整的整体控制能力是设计师形式能力的具体表现，设计大师在这方面往往具有超常的能力。例如图5-73是霍戈尔·马蒂斯为《斯卡皮的诡计》所设计的宣传招贴，作者通过光影控制删繁就简，使嘴部结构形成了一个既独立又与画面形成整体的完整形态。与此同时，主题文字以中轴对称式的节奏排版形成理性中的秩序，在感性的结构中建立理性的对比，构成画面整体。再如图5-74是澳大利亚的某音乐网站的宣传广告《唯一到达伊丘卡／莫阿马爵士音乐节的道路》，设计者把电吉他造型横置，以规整的琴弦和节奏的音格（品柱）形成规律的秩序节奏，用形象暗喻道路，并通过吉他曲线和音格的节奏传递出音乐般的旋律感受。

自然界的秩序原本是复杂和混沌的，人们为了便于认知和掌握事物的规律，往往采用简化和规律化的方法，如平面设计中常常采用的均齐、网格设计。因此，通过强调画面的视觉形式使其成为一种单纯而富有含义的结构，有益于人们的认知和理解，当然也更有利于形成视觉的注意力中心。例如图5-75西班牙UNISA时尚品牌广告，画面采用对称的构图形式，规整的姿态在新视角的构图下使得画面更显得齐一、

图5-74 《唯一到达伊丘卡／莫阿马爵士音乐节的道路》

图5-73 《斯卡皮的诡计》

图5-75 UNISA品牌广告

图 5-76 《雕刻空间,CORK 900 引领极限》

单纯,突出品牌高贵典雅的同时形成巨大的视觉吸引力。

9. 强化节奏韵律

人类情感最单纯的外化形式就是节奏和韵律,在视觉画面中通过对比与统一的灵活运用形成不同节奏韵律秩序的整体形象,从人们心灵深处的契合转化为视觉冲击力的形成。

图 5-76《雕刻空间,CORK 900 引领极限》,滑雪者翻滚轨迹的螺旋曲线由近及远、由大及小、由密及疏,强调运动的节奏。同时,整个画面为了给予这种运动的心理空间,设计者将压低缩小的远山、主题的文字均选择与背景接近的灰色,并形成一动一静和色彩上对比的韵律,使得画面的节奏形式充满了运动的激情活力。

图 5-77《水清人静》的上半部分风雨交加、浊浪滔天,雨浪间用白色浪花分离,浪底用密集的曲线与中间的大面积空白区分,一疏一密、一静一动形成画面节奏的主旋律。底部少许的水面不仅用线型与上面的浪底呼应,更衬托出孤舟蓑笠翁的辽远意境。特别是清瘦的"水清人静"结合远去的鱼鹰线型呼应,更把中间大面积的空白融入节奏的灵魂。

图 5-77 《水清人静》

图 5-78 某品牌的酒水饮料瓶设计

图 5-79 《流行通信·靳埭强专访》　　图 5-80 《活的文化》

图 5-81 《一画会会展》　　图 5-82 《我爱大地之母》

构成是节奏韵律最有效的设计方法。简单的元素通过构成的方式利用节奏韵律的感受就被赋予了生命。例如图 5-78 某品牌的酒水饮料瓶设计，从瓶形的结构上来看，比例形成的节奏以及瓶盖和瓶身不同材质形成的节奏都给人留下典雅端庄的形象感受，特别是瓶身上的文字不仅在自身的字体、大小和齐一的排列方式上形成了典雅的艺术感受，更是在画面上形成了视觉关注的主要节奏旋律，起到了整体节奏点睛的作用。

10. 强化风格

设计风格是设计师设计理念、审美习惯和表现手法的整体体现，设计师在长期的艺术实践中逐步形成了自己独有的艺术表现特征。视觉形式创意通过强调风格，会逐步形成独有的视觉语言表现形式，进而形成自己的作品整体性标识。这种风格的整体凝炼提成也将逐步形成视觉统一的整体冲击力。

靳埭强先生一直致力于中国传统文化底蕴与现代设计审美相融合的艺术实践。作品风格清新亮丽，构图多以对称式结构布局，端庄稳健，设计元素多以中国传统文化符号构建商业文明与文化意境的和谐结构，设计表现风格大多融中国水墨造型与西方版式于一体，用简约空灵的水墨语言诠释现代视觉设计的"中国风"。特别是擅用朱红晕染的"中国红"点，总能恰到好处地起到画龙点睛的作用。例如靳埭强先生的几幅作品，图 5-79《流行通信．靳埭强专访》、图 5-80《活的文化》、图 5-81《一画会会展》和图 5-82《我爱大地之母》，统一的风格形成了作品的整体概念，在某种层面上这种风格的整体同样能形成一定的视觉冲击力。

5.2 主题创意

5.2.1 主题创意概念

所谓主题创意是指那些以揭示事物属性为主要构成形式的艺术设计创作。这种类型的创意设计作品更多的通过深化主题、揭示新概念和传达新观点作为创意设计的主要表现形式。当然在艺术设计范畴除了新概念、新观点，更普遍的是用全新的表达形式来传递广告的诉求，揭示出产品的情感、功能特征，使得老主题概念披上全新的视觉外衣，以其新颖的表现形式吸引人们的关注，以其合理的创意促使人们对主题概念的接受，这也是主题创意的主要形式之一。

主题创意同样需要用情感的表现形式来实现艺术创作，只不过相对于纯情感的形式创意，其表现成果更侧重于事物属性的揭示目的。所以，好的主题创意作品就艺术设计而言一定是形式与创意完美结合的作品，这一点类似于形意创意的要求。

例如图 5-83 是 CL 品牌的脱毛剂的宣传广告，设计者巧妙地利用现在图片处理技术，用逼真的、脱衣服般的"脱皮"这一荒诞画面类比脱毛剂的功效，采用诙谐的视觉语言传达了脱毛产品快速高效的产品特征，形成了鲜明的视觉主题意境。在这里固然也有画面的构成形式因素，譬如构图形式、健硕的身材和逼真的写实，但更关键的是"脱毛衣"动作的借用成为这一创意的切入点并直接刻画出了脱毛剂的功效，形成了荒诞瞩目的视觉效果，进而达到了宣传促销的目的。

图 5-83《脱毛》

图 5-84 《超级闪光》　　　　　　　　　　　　　　　图 5-85 《想象一个治疗师，我们"谈"所有的事情》

再如图 5-84 是尼康超级闪光灯的宣传广告，设计者利用普通的自然日出景象照片，通过逆光的两个"朝阳"产生眩目的光束效果设置，暗喻尼康闪光灯卓越的照度堪与太阳比肩，进而体现出"超级闪光"的设计主题。在这里从形式表现上来看，固然离不开构图、用光和色彩的应用，但显然能够抓住你眼球引发思维的只是一个复制的太阳的类比创意。简单的一个制作技巧就赋予了普通画面一个神奇的创意，因此创意的思维与表现相比更显重要，其关键在于对主题的认知与思维的应用。

设计主题的确定，一方面来自于产品功能和产品定位所带来的宏观性诉求，另一方面来自于设计师在这一基础上产生的精神化和艺术化概念（观念、情感）。主题是设计师创意的导航塔，是设计表达的主旨，也是设计的目标。就艺术设计而言，设计的主题并不是"写出来的"，而是那种整体的视觉艺术形象感受传递的信息。例如图 5-85 是 Manzer 的手工制作吉他的宣传广告《想象一个治疗师，我们"谈"所有的事情》，显然设计师想在这里宣传手工吉他丰富的演奏音质，设计师在对 Manzer 手工吉他从工艺到形式、从结构到品牌特点，甚至是在对于吉他购买者的消费心理的深刻理解基础上，将自己对产品的感受和认知抽象为一种治愈心灵的治疗师概念，将手工的质量、丰富的演奏转换成可以"交流所有"的概念，然后在这种概念的指引下进行艺术化的图形设计达到促销的目的。如果这样的推理成立，我们再来看看设计者是如何确立概念——主题，以及画面的形式和创意是怎么样——对接的。

在对产品和消费者理解的基础上，设计者把产品功能主题定位于突出手工制作的高品质以满足消费者细腻丰富的演奏需求。从情感定位上，设计者突出把"演奏"定位于与吉他心灵的沟通，把"吉他"定位于心理的治疗师，把吉他"细腻丰富的音域"定位于交流所有。从这里我们可以看到普通的产品功能定位在艺术的参与下演变成为情感的定位。

主题如何再通过视觉语言进行创意呢？我们再往下看创意与情感形式的对接。

视觉形式定位：吉他—音乐—乐感，手工品质—感性、细腻，演奏—"手谈""治疗"—情感交流。

首先，作为乐器的"乐感"设计者是通过黑背景上有规律重复的音格和琴弦形成的节奏，辅以弹奏的手型和手写的感性符号构成了主体造型，形式的对比赋予画面以节奏韵律极强的乐感。其次，"手工品质"的感性，一方面通过严谨的音格、琴弦的理性衬托手写符号的感性，另一方面由弹奏的手形结构动势以及在画面中所占的比例因素来打断音格的规整形式，赋予画面音乐的"感性"活力。特别是再辅以高音般的理性小文字，形成了抑扬顿挫"丰富细腻"的视觉语言对比形式，更加突出手工品质的感性色彩。最后，当然最为关键的还是创意的情感切入点"交流"的形式表现。设计者把吉他演奏分析理解为心情治疗的情感交谈，进而隐喻吉他对乐人痴迷音乐的"治疗"功能。从视觉语言上使用手绘的太阳、动物的脚印、箭头、数字和性别符号掺杂音符构成手谈交流生活的丰富感受，再辅以主题"治疗师""谈""所有的事情"文字概念，引导受众思维向音乐的"交流"梳理心情靠拢，使一个普通弹奏吉他的照片充满了乐人与乐器交流的创意魅力。

我们分析了很多因素，概括地说主题揭示的"情感交流""交流所有"的主题概念，并没有通过复杂的设计手法

图 5-86 《你将忘掉一直带着的假牙》

去实现,而仅仅是在吉他弹奏的普通画面上添加了生活化的情感符号而已。由此我们可以看出,创意性表现的真正内涵就是:优秀的主题创意设计应该是"内容与形式的完美结合,形式从属于内容"。

又如图 5-86 牙医宣传广告《你将忘掉一直带着的假牙》,首先,广告主题方向上避免了老套,没有直接说牙医的技术好,而是说好的结果。假牙做得质量好,所以你在吃任何东西时候,都会忘掉它的存在。把"忘掉"提纯成为对"硬"没有感觉,接着对硬的食物展开联想。"没有感觉"自然是"软"食物,对"软"的食物展开联想。软硬结合的荒诞画面自然说明了《你将忘掉一直带着的假牙》的主题诉求。

5.2.2 创意主题理解僵化的根源

1. 主题概念的确立空洞化、表面化

在艺术创意设计教学中,学生对创意主题理解空洞表面化是一个比较普遍的现象。这自然牵涉到学生的文化知识、生活经验、阅历背景等认知的基础,缺乏由产品功能概念向情感化概念的转换能力。但更重要的是,学生只是把创意主题当成一种可有可无的字面概念,不自觉地把艺术设计理解为视觉形式美化的表现。因此,很多学生都是在做完设计以后才想起给设计起个名字,找个主题。

当初学设计者接受创意设计任务时,一方面是对产品的背景知识了解肤浅、知之甚少,产品对于学生仅是一个概念,很少有生活的体验;另一方面对产品的宣传需求情感定位模糊,找不到设计主题的切入点,面对全新、具体的设计任务无从下手。所以,只好根据定势思维运用被大家公认的、自己熟悉的主题去理解产品宣传。这样,也只好运用通俗符号化的概念把空洞的表现作为"美化设计"的方法。

创作主题的确立是基于设计者对产品以及背景知识和功用综合认知基础上提纯出的感性观念,是一个设计师对产品给予人们的物质与精神作用的理解,是设计师对产品赋予的物质与精神的期许,同时紧紧围绕着产品的特征和宣传的需求。只有围绕这些因素出发确立设计主题,才能够赋予设计作品以独特而生动的表现形式,起到宣传促销的作用,例如图 5-87 学生作业中经常出现的禁烟创意。

图 5-87 学生作业中经常出现的禁烟创意

2. 缺乏情感的僵化表现

主题的空洞和表面化自然形成了概念化和套式化的表现，特别是这种主题概念性的理解缺失对事物的情感判断，设计只能按功能的线性思维进行事实陈述，无疑成为创意形式空洞、表面化和"大白话"的根源所在。这样的作品不具有艺术感染的吸引力，也不可能给受众留有思维延展、参与的空间。这种概念性标准化的设计，其实质来自于对产品宣传的情感缺失，自然也就缺乏视觉表现与情感同构的能力。

艺术的根本在于情感化符号的呈现，而艺术设计的根本在于通过艺术化的情感表现实现商业的促销目的。只有以此为宗旨，把创意设计融入情感的表现，才能创作出与消费者共鸣的艺术设计作品，打动消费者、促进购买心理的形成。

初学设计总是把创意当成一种工作和任务，这种心态只会导向设计活动满足雇主的需求，制约自身对于创意设计的艺术感悟主动性。盲从的满足只能体现赤裸的商业追求，而不是艺术与促销的完美结合。因此，设计者对于设计任务应当看作是雇主为你提供的一次情感表现的体验机会，应该用身心与爱的投入去感悟和品味你的设计对象。所以，把握产品的使用感受，体现产品的精神功能以及购买者的心理需求，以产品的特征为情感的切入点，以"自由态"的心境去寻找新颖独特的情感表达形式，才是创意设计的根本所在。

3. 习惯性思维、套式化表现造成熟视无睹

那么，第一个制约创意思路的关键是什么呢？

习惯性思维！

习惯性思维的危害是什么？

套式化的表现！

套式化的表现是什么？

老生常谈！缺乏创新！

老生常谈的危害是什么？

熟视无睹！

熟视无睹的危害是什么？

你没必要再设计了！

创作主题明确了，情感也融入了，下一步你面临的就是如何以既具有陌生感外象而又具有合理属性的新颖视觉结构形式来表达主题感受。

遗憾的是，现实中那些墨守成规、生搬硬套的"套式化"设计作品比比皆是。例如，脱不开美女形象的化妆品包装、广告；离不开原子结构符号的科学性主题设计；戒烟与骷髅的直接类比；离不开和平鸽的和平概念等。或许这些符号起初是很好的视觉情感结构表现形式，但随着广泛的应用，它已经由"陌生"演变成了一种世人皆知的习惯性概念符号。这种符号从传递信息的角度来看没有问题，但这种概念性的符号很难再引起人们的视觉注意，更谈不上唤起人们的情感参与和思维延展。自然，也就成了一种"没有错误"的、熟视无睹的作品。

我们知道，熟视无睹是由于看得多了，习惯于这种认识和理解，习惯于这种视觉表现形式的刺激，熟悉的表现自然就不能够引起人们的注意。换个角度来讲，习惯性思维的产物易被认知但不易于感动。例如图5-88《新年好》，作为视觉作品从传达信息的角度尽管非常明确，但艺术感染力几乎为零。

这其实就是艺术创意设计的最大忌讳，也是最最错误的作品！

那么如何打破习惯性思维的套式化表现呢？

图 5-88 《新年好》

设计主题的宏观概念大多是雷同的，例如爱情就是各种艺术形式千百年来恒久不变的表现主题。但每一个具体的内容表现形式却必须具有独特而生动、鲜活的结构情节。设计主题的宏观概念（内涵）雷同容易造成外延表现形式的雷同僵化。解决的办法是从不同角度延伸概念的具体变式：以具体事物的特征确定新颖独到的设计内容。要做到这一点，就必须把具体概念提纯为抽象的本质，进而扩大其外延，通过发散思维展开联想，寻找到独特、具体的内涵形式，并通过情感化的视觉语言，表现出全新的视觉感受。

我们必须使创意设计出乎人们的意外，并利用陌生感外象的视觉刺激引起人们的注意与思考，同时因为这种陌生结构所蕴藏的合理性，在经过思考后而接受这种"合理"。当然这种陌生刺激的结构必须是在我们有效设计的控制之下的，换句话说就是它必须是在有目的、有合理内在逻辑的基础上由设计师有意创造出来的陌生形态。在此基础上，打破惯性思维才是有效的创作活动。

4. 主题概念具象化限制思维发散

在"主题概念的确立空洞化、表面化"和"习惯性思维、套式化表现造成熟视无睹"两小节中，我们提到主题多以具体的事物特征所呈现，这就带来了两个问题：一个是具体的文字概念限制形象思维的发散而使得思维的成果贫乏，另外一个是雷同的主题概念容易造成套式化而使得作品缺乏创新。因此，立足主题但又要破除主题具象化的制约，将成为有针对性地拓宽创意思路、进行创新表现的关键所在。

我们知道，文字概念的内涵越具体、描述得越丰富，其外延就越小。例如我们说学生，学生的外延就包括许多学生、各国的学生、年龄大小不同的学生、男生和女生等。而如果我们说中州大学特殊教育学院的学生，这里学生的外延范围就缩小了许多。而另外一方面，概念的描述越具体引发人们的情感越丰富，而抽象的概念则很难打动人们。

与此同时，形象的联想阈限是：抽象的形态对于具象的形态联想很丰富，而具象的形态对于具象的形态联想阈限就很低。但具象的形态对于情感的联想却很丰富。

简单地说就是抽象的概念和抽象的形态用于具象形态联想时内容会很丰富，而抽象的概念和抽象的形态不利于展开丰富的情感联想；具象的概念与具象的形态易于产生丰富的情感联想，而具象的概念与具象的形态则会限制具象的形态联想。

能明白了这些绕口令似的语言含义，你就会在打破思维限制上取得长足的进步。花点时间试试看，这值得你认真琢磨！

所以，越具有清晰、具体的主题概念，它的具象形态外延就越小，这往往是抑制思维扩散的主要因素。主题理解深化，剔出那些清晰的、具体的约束，提纯出主题抽象的精神内核，就会无形中放大它的形象外延，拓宽它的表现领域。在思路拓宽的基础上，运用丰富细腻的形象语言将成为触动受众情感的最有力武器。因此，提纯主题与具体化表现就成为破解思路僵化的重要环节。

综上所述，创意主题理解僵化的根源在于打破主题对于思维的限制，同时又必须落脚于具体细节的刻划。我们可以把这个创意设计思维流程简化为：确定特征的主题概念—融入情感判断—抽象模糊、提纯概念本质—发散思维扩大联想—同构、类比或解构整合、陌生具象—引导触发情感认同。

5.2.3 主题概念的解析与构成

设计创意主题首先要解决设计切入点的问题，这个切入点是对事物特征的情感判断。设计主题是如何确立的，如何依据设计主题进行思维发散、拓宽创意的思路，以及如何在此基础上进行主题创意的表现，将是本节探讨的重点。

1. 主题因素解析

设计主题是依据市场分析、消费对象的喜好、产品自身的特点和企业诉求等因素形成的产品功效与通过独具特色的情感描写所构成的核心概念。因此，当我们进行创意设计时，必须清楚服务的对象在视觉语言、生活观念、生活品质和文化背景等方面的喜好，同时还必须了解产品自身的特点、背载的文化、市场竞争对手的情况（主要是广告的诉求目标、手段、表现方法等）。只有把这些因素全部解析出来，以此为创意设计的导向，创意才能具有针对性。

2. 设计主题构成

换个角度来讲，当我们接受设计任务时得到的只是对于某种产品促销宣传的宏观主题，至于宣传的切入点并没有具体的指定。而设计者要根据对产品的了解、用户消费心理的了解和市场竞争对手的情况进行解析，寻找出构成产品卖点特征和情感附注形式等设计切入点的概念元素。产品的卖点是由差异化的产品功能、品质和文化附加值所决定的，设计的切入点是在消费心理、产品特色和企业诉求的基础上由设计师汇总各方的制约因素重构的情感判断概念。我们可以简单地把主题构成用这个公式来表达：主题＝企业诉求＋产品特点＋消费者欲求、语言＋情感化功效、优势－竞争对手优势与特征。

来自于设计师对产品买点（功效与优势）特征情感判断（渲染）的主题概念，是广告创意最有效的诉求主题。主题解

决的是你要传递什么信息、达到什么目的,在此基础上,通过对主题意义、危害的延展,我们可以解构出更易于视觉表达的情感形象。例如,提倡戒烟的创意,其主题思想可以表达为:"吸烟危害健康""吸烟等于慢性自杀""吸烟遗害下一代""吸烟损人害已"等具体的情感判断概念,这才是真正意义上的设计主题。

又如图5-89是奥林巴斯相机的宣传广告,基于摄影爱好者对于产品操作技能简化的要求,相机拍摄瞬间的稳定性、相机快门反应速度以及对高速运动物体的拍摄已成为数字相机解决拍摄"虚影"问题的关键所在。OLYMPUS根据这些问题推出了具有内置图像稳定功能的E620,而且将设计主题以新技术形成的产品差异化功能为特点,直接确定主题为《E620内置图像稳定功能》。设计者为了突出内置稳定性,从性能所带来的效果出发,运用逆向思维提纯出"动"的拍摄对象、"稳定"的拍摄效果。把这一产品特点以情感形式物化为"速冻"或"将拍摄对象装入透明镜框",进而形成针对性的、独特的"拍摄稳定性能"视觉表达语言。

再如图5-90是某品牌MP3的广告,设计者根据产品的特点解构出"震撼的音响效果",为了突出该品牌的震撼效果,把小小的耳塞与强悍的心脏起搏器类比,以此商品功能特点的夸张和幽默情感表现赢得竞争优势。

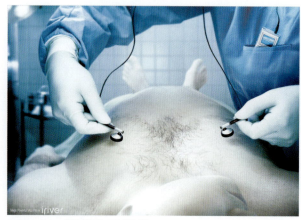

图5-90 《Mega超强功能的MP3播放器》

主题概念的解构是基于对产品的了解以及受众的潜在需求,从普通的功能宣传概念解析出的情感宣传的特点。例如图5-91 BEGO品牌的牙科设备和材料的宣传广告,分析解构出牙医对设备及材料坚固耐用的消费需求,将此作为宣传诉求主题。设计者将"设备"工具用榔头替代,把"材料"用假牙代表。利用人们对榔头坚硬的印象,通过异质同构形成坚硬概念的迁移,最终产生"材料"坚硬的情感判断。

图5-89 《E620内置图像稳定功能》

图5-91 《牙科设备与材料》

创意主题并非一味是复杂深奥的概念，可能只是一个功能或者只是一个期盼的情感表现，但必须用情感的形式去凸显这一功能表现。譬如图5-92是"尿不湿"的创意《好奇》，作为市场上普通产品并无明显的功能差异化特点。"尿不湿"的功能就是"吸水"，围绕"吸水"这一主题展开联想，吸管、干旱、漏水、马桶、天塌地陷等，设计者采用夸张的情感形式表现就为平凡的产品创造了不平凡的视觉效果。平静湖面上，利用突然出现的漏斗把水吸走的荒诞现象，与右下角呈现尿不湿商品形状的对应类比，让受众通过两个图像的相似推理出吸水能力的相似。

图5-92 好奇牌尿不湿创意广告

5.2.4 主题概念抽象化

设计主题确立以后，设计师将要面临的问题是如何解除思维限制，寻找出多元的创意思路，形成众多的创意意象。只有这样，才能避免习惯性思维、主题概念具象和主题理解空洞对创新的制约。就视觉创意而言，主题概念抽象化是最有效的拓宽思路方法。

正如我们所知，创意的伊始是由主题为发散出发点，而大多数的主题是由很多具体的概念组成的。我们前面说到，作为文字概念性的内涵（定义）越具体，外延（表现形式）就越少。外延的范围小就制约了形象思维的空间，形成了对视觉创意表现形式最主要的制约。特别是这种概念所形成的习惯性思维模式更是为创意表现带上了沉重的枷锁。要拓宽创意的思路，就必须打破这种习惯性的思维模式，要打破这种习惯性的思维模式就必须抽象出主题的精神，从而达到放大主题概念外延表现形式的目的。

主题概念抽象化是将主题的整体概念分离成若干个子概念，排除那些具体、修饰的描述或无关紧要的子概念，提纯出主题简洁的本质概念（事物的因果关系或普遍规律）。

抽象分为原理性抽象和表征性抽象两种形式。原理性抽象即提取事物内在的规律性联系，用概念进行表述。表征性抽象是对事物的特征表象进行提纯，用形态符号及形式关系进行描述。在主题确立以及主题解析的过程中更多使用原理性抽象，在艺术设计创作中更多地使用表征性抽象，通过打散提取的形式因素进行组合创造，用生动直观的形象、形式关系创造出具有强烈艺术感染力的设计作品。

在视觉设计中，设计师基于对市场的分析、消费心理分析，在满足企业诉求的前提下，为传达自己对产品的综合感知，将设计主题抽象为简洁的本质概念，并采用新颖独特的视角，利用具有陌生感外象的新奇图像符号最终形成典型的艺术形象。简单地说，艺术化的抽象，就是将艺术化的内心感受，通过形态化的符号语言创造来表达自己艺术感受的一种方式。

例如图5-93是大众汽车的维修保养宣传广告《及时保养，不要让你的车耽误你的行程》，主题精神内核被提纯为"保养保安全"。围绕"保养"可以想到维修、机油、配件、工具、火花塞等，围绕"安全"可以想到驾驶、交通、信号灯、车祸、路障等。如果尝试一下把"安全"项和"保养"项进行组合，那么会出来多少不可思议的创意？

图5-93 《及时保养，不要让你的车耽误行程》

图 5-94 《路虎，走得更远》

设计主题概念抽象化的方式包括分离、提纯和简略三个部分。

分离就是将设计主题总体结构中的各个关键词分解出来，以每个关键词为一个思维发散的起点，如后面所提到的主题关键词打散。

提纯是指把设计主题的概念延伸出的精神性内核（普遍规律与因果关系）或情感判断提取出来，以此作为创意的诉求展开联想。

简略就是去除无关内容，淡化与主题关联不紧密的内容并省略一些细节，突出核心精神，突出整体。

简略也是把在联想过程中获得的分离、提纯等子意象，通过艺术整合突出表现特征（精神或情感），弱化干扰因素，形成整体、统一的视觉感受，创作出视觉上典型、完整的艺术形象的重要方式。它是一种忽略不协调的因素，突出和谐形式的表现倾向。

应该特别提出的是要抽象，就必须进行比较，没有比较就无法找到在本质上共同的部分。

抽象并不是抽象表现而是把主题概念的内容抽象化。同时，抽象只是选择其中的一部分突出表现。

例如图 5-94 是路虎越野车的宣传广告主题《路虎，走得更远》（字面意思），广告主题所要表达的精神性内核是"超越空间"，把"超越空间"作为寻找情感形式表现的思维发散点，"触摸遥远""触手可及""人在画中行"以及超现实的"压缩时空"等。让人不可思议的是设计者巧妙的整合能力，只是通过一个影子的空间变化就把一幅正常的风景画点化成了创意极品。妙就妙在这个影子使得二维空间的画面变成了三维的"真实"远山场景，通过画面的矛盾空间创造了"超越空间""触手可及"的越野意境。如果没有这个影子，创意就没了，也就变成了一副极其普通的风景、产品加人物的广告。

图 5-95 《牢固地粘住所有的东西》

1. 分离概念

已经确定的设计主题概念往往是由一批概念型的词汇根据语法结构所组成的。我们可以通过打散其结构，将其转化为几个关键词来分离概念，然后围绕每个关键词进行概念发散，寻找出不同的视觉形象，最后再根据视觉语言的组织规律进行形象整合。例如图 5-95 是某品牌双面胶带的广告《牢固地粘住所有的东西》，把主题分离为"牢固""粘住"和"所有"的概念，其中的关键在于把"所有"延展为不应该有粘不住的东西。设计者通过把一头大象的蹄子牢牢地粘在透明的玻璃板上这一荒诞画面，使主题的关键概念得以形象情感化地表现。

又如图 5-96 是鸟类饲料的宣传广告《把鸟变成人类最好的朋友》，提纯为"鸟""最好的朋友"，围绕最好的人类朋友自然很容易想到"狗"，最后异质同构出的画面在荒诞中传递了宣传的诉求。

关键词的打散不是简单地从主题中挑出几个字词，而是要把主题诉求点作为联想发散的关键原点。

图 5-96 《把鸟变成人类最好的朋友》

2. 提纯——提取抽象精神内核

提纯就是从主题的具体描述中，提纯出具有普遍规律、因果关系、意义、危害、情感等抽象概念，或者突出某一种具体概念而舍弃其他，进而详尽描述。

有些设计主题往往是空泛的，甚至是雷同的概念。大部分只是一些现象和要求，而隐含在这些表层的字面下还包含了意义、危害、情感等。例如我们常常在公益广告中涉及的环保概念就包括"关心我们的地球""珍惜水资源""气候变暖"，这都是现象或要求。提纯它的精神内核，一个层面是围绕意义和危害去展开，另一个层面是找出人与自然和谐、共生共存关系的这一本质内核，然后以感受者的身份以情感的手段进行表现。例如图 5-97 是 BIRM 药品广告主题《没有什么疾病可以感染你》，将主题提纯为身体"结实"，然后利用逆向思维把不结实的变成结实的，创作出系列的创意作品。

提纯的内容无须每次都是深奥的属性概念，哪怕只是一个感受都可能创作出精彩的视觉创意。例如图 5-98 是某监

图 5-99 《如意》

图 5-97 《没有什么疾病可以感染你》

图 5-100 《新生》

控产品的广告，把监控功能概念提纯为《拆穿真相》（直接做主题）的情感化表现。设计者利用撕去伪善的"面具"暴露出恐怖暴力的"面孔"，直陈主题。

再如图 5-99《如意》，通过提纯主题得出"理想""现实"的圆满如意概念，并在此基础上解构出理想与现实的冲突这一情感的"隐形主题"。用铁丝网围成如意，把美好愿望与痛苦并存的现实表现得恰到好处。

提纯要从不同的角度，标新立异地提取概念，使得创意更加具有独创性。例如图 5-100 是健身中心的宣传广告，设计者依据人们健身后神清气爽、如获新生般的感受，提纯为"新生"。通过把强壮的中年人与新生婴儿特有造型表征形象同构，传达出健身后的感受与体验。

图 5-98 《拆穿真相》

图 5-101 《从 1881 年开始财产和投资管理》

3. 主题概念的内涵与外延模糊化

正如在前面提到的，具象化的主题概念往往制约了我们表现形式的思维发散。事实证明把主题概念抽象化、模糊化，就可以起到扩大主题外延表现形式的作用，创意整合后将主题概念转换为视觉形象，并利用视觉语言的多语义性，扩大外延形成视觉创意意境。

例如图 5-101 是著名的法国 BANQUE TRANSATLANTIQUE 金融公司的宣传广告《从 1881 年开始财产和投资管理》，主题概念是非常具体的描述。要实现缩小主题概念内涵的目的，首先采用前面提到的分离概念，然后提纯出精神内核。可以将主题分离为 "从1881" "财产" "投资" 和 "管理" 几个概念。然后，提纯这些概念的本质内核，"从 1881" 意味经验丰富、实力雄厚；"财产" "投资" 意味着固定资产风险；"管理" 意味驾驭发展。把这些简略成 "驾驭财产发展"，可以根据缩小的主题概念展开联想，驾驭可以联想掌控、开车、驾船、航空母舰等；财产可以联想风险、机遇、金钱、固定资产、高楼林立等；发展可以联想长大、变大、透视、飞机、交通、高速公路、城市等。最后，通过把上述联想的元素组合同构，寻找出视觉形式相似而意义能够表现 "驾驭财产发展" 的各种概念造型，通过形式同构方法，一艘 "财产经营" 的超现实航母级 "公司" 波浪而来。

4. 隐藏具体化主题

在实际的设计过程当中，由于习惯性思维的巨大惯性阻碍了对主题概念的理解和升华，首先就制约了学生的想象力。那么教学过程当中，如何帮助学生越过这个门槛？进入主题概念抽象化的具体训练就显得至关重要。教学的实践证明，教师事先把设计主题抽象、归纳成几个简单的抽象概念，而不直接将具体的设计主题告知学生。围绕这几个抽象概念进行随意性创意思考，并采用思想风暴法进行思维发散的组织，采用心智图法对思维的结果进行管理，最后再将主题告知学生，并引导学生根据具体主题要求进行适当的调整整合。这

将是利用思想风暴有效地将抽象主题广泛视觉化设计的最好方法。

湖北职业技术学院人文艺术系吕唯平、张勇老师曾经在 2005 年《中国美术教育》第二期发表文章《陌生感外象与抽象性内质的互传感建构》，就此一问题有更为深入的论述，并在实践教学中取得良好的效果，成为我国较早从设计理论深度研讨创意思维的经典文章。文中的观念和方法非常值得推广，建议大家拜读原文。

5. 视觉语言的内涵与外延

艺术的生动来自于对情感形式准确细致的刻画。也就是说，经过细致准确描述的艺术形象才更生动，才能激起更多的人类情感。这里"更多的情感"就是视觉语言的外延。这一点我们在本章的"创意主题理解僵化的根源"中有过"绕口令"似的论述。由于它的重要性，下面我们结合理论再从案例中强化一下这一关键理论。概念的外延与内涵的关系是反比关系，而视觉语言形象相对于情感形式则成正比关系。艺术形象越典型、越具有特征，描述得越深入，它才越能够激发审美想象而重构更多的情感，正如一千个人眼中有一千个哈姆雷特一样。例如图 5-102 是某医疗呼叫服务中心的主题为《打电话与半身不遂做斗争》的宣传招贴，我们从视觉语言的推导中可能会出现许多的语义，但这些语义的主要概念应该是与半身不遂的病理特征相关联的。

"绕口令"的理论之所以难以理解，因为这里似乎有一种矛盾。例如通常所讲一个圆形可以让

图 5-102 《打电话与半身不遂做斗争》

我们想到许多具有圆形的物象，如苹果、地球、足球、气球、眼睛等，但是如果把这个形象描述得很具体的话，就很难再想到其他的东西。如果是需要图形的相似为基础进行发散，那么图形越抽象它的外延则越广泛。这一点似乎证明了形的内涵越少，外延的"形"范围也越大，这是一个矛盾。

另外，当面对空泛的符号化的"圆"时，我们很难为之感动，作为符号概念的"圆"它很少有感染力。如果将这个"圆"进行了加工，使它产生具体的形变就会让人感到一种力的动感。根据我们前面格式塔的视知觉形式动力理论，那这个形态就具有了表现力，就能感人了，换句话就是具有了视觉语言大的外延。这又是一个矛盾。

图 5-103 公厕标志

图 5-104 《耐克健美操体育节目》

实际上这里面有一个概念性的混淆。"形"如果是作为符号时,它的内涵、外延与概念的外延与内涵关系相同。但这个"形"如果作为情感形式去激发受众的情感时,它的内涵、外延就与视觉语言的外延与内涵关系相同了,成正比关系。

例如图 5-103 大家都认识的公厕标志,除非你内急,否则你很难看到它就会感动。同样道理,形作为符号的简略就是简化细节甚至到抽象的点线面。但作为情感语言的简略则是像我们在抽象化中所提到的那样,"是一种表现倾向简略,忽略不协调的因素,突出和谐的形式",而并非单指抽象的形态。

语言分为符号语言和情感语言。概念多数运用符号语言,视觉语言则更多地体现情感。符号语言是要通过逻辑说明一个事实,越准确越好。所以,科技方面的定义是不会让人们感到似是而非的,它是直白地告诉你一种事实。而情感语言则不同,它最忌讳直白,它是为了构成一种情感形式、一种感受,它不指一种具体的客观事物。它的外延在于激发和唤起受众的情感。换句话说,就是视觉语言的外延是意境,而非具体的事实。它需要受众参与重构成不同的情感变化。

例如图 5-104 耐克运动服的宣传招贴,它没有用概念去解释耐克如何适宜运动,而是通过青春、活力四射、动感十足的青年女性造型感染每一个受众,用情感的方式传递耐克的运动性。

所以说,我们只有创作出那些具有感染力的典型形象才能激发受众的想象,而直白的描述或者过于空泛的抽象"概念"则很难打动受众的情感。

例如图 5-105,利用大家熟知的童话故事形成的典型艺术形象作为情感的沟通渠道,把小矮人热爱和平隐喻"小国家"(以色列)热爱和平。

图 5-105 《和平·以色列·95》

图 5-106 《迈尔斯堡海滨城市的海滩旅游》

图 5-106 是美国《迈尔斯堡海滨城市的海滩旅游》宣传广告，设计者利用人们孩提时代的漂流瓶这一浪漫情感表征，把夕阳下海边休闲垂钓的旖旎景色转化为一种全球通用的情感的视觉语言，以此感染、吸引人们的关注。如果我们用单纯的黑线构成瓶形再辅以符号般的钓鱼者恐怕，它的感染力就会大大地下降，这正说明了细节的渲染对于推动受众的情感参与是至关重要的。

需要指出的是，视觉语言并不都是情感的形式，它也具有符号性和情感性的区别。例如图 5-107 是通常的公共性标识，这些已经成为明确的指向性符号，如红绿灯、禁止驶入标识等。

图 5-107 交通标志

另外，抽象的视觉语言也并不都是简单的符号。视觉的抽象化是放弃具体的形象细节，将形象提纯为"力的几何式样"，并转化为情感的形式。从某种角度来看，这种过程更符合抽象的简略。例如图 5-108 麦当劳的宣传广告《更多选择，更多欢笑》，利用薯条构成笑的情感表现以突出麦当劳产品给你带来的幸福感。

5.2.5 主题视觉化创意方法

总体来讲，视觉创意本身就是把主题文字概念进行巧妙的、情感化的视觉转换。比喻和象征是视觉化的主要手段，通过联想进行类比和通感转换寻找具体的视觉形象是主题概念视觉化的有效方法。同时，将主题概念初步转换为视觉形象后，由于视觉语言多语义性使思维发散更易于扩大其外延，进一步寻找出更多的视觉形象以供参考。

1. 表象关系直接组合

由于形象语言更直观同时又具备多义性，因此在视觉思维创意中将主题概念进行图示和符号化处理就成为了抽象简略方法的主要形式。简略的加工是通过关系表象的直觉思维，以整体的事物"关系"为切入点进行直接表现、判断。特别是抽象的概念往往通过恰当的、巧妙的视觉化简略（模糊）转换，使得作品具有了想象的空间。概念进行视觉化转换的主要方法可以归结为表象关系视觉结构组合和植入情感两种形式。

将主题文字概念通过一种日常现象、规律等人们熟知的视觉形象进行"不合理"组合，直接呈现主题的字面含意，通常所采用的方法是直接类推。这种方法在应用中有点像是"视觉直译"，让人们在视觉的陌生中同构出概念的本质。

图 5-109 是一个儿童保护组织的公益性招贴广告《对儿童任何形式的暴力侵害都是一种犯罪行为——文字伤害更是这样》，设计者把伤害表象和儿童表象相加——暴力犯罪的结果——直接由"文字"构成血迹和瘀青，直陈主题，让我们从熟悉的"伤害现象中"看到新奇的"文字血迹"，一目了然，具有较强的视觉震撼。显然设计者是将文字概念直接转换为概念的表象进行了内涵关系的组合。

图 5-110《今天准备可以减少明天的灾难后果》直接用灾难的表象废墟中矗立完好的避免灾难的表象"计划"，让人们在荒诞中理解主题表现的合理性。

图 5-111 是克里奥国际广告节的一幅获奖作品，有关防

图 5-108 《更多选择，更多欢笑》

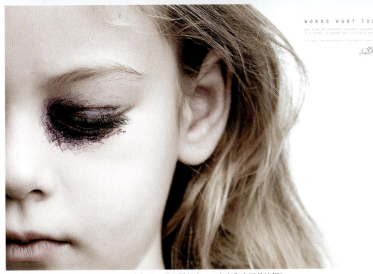

图 5-109 《对儿童任何形式的暴力侵害都是一种犯罪行为——文字伤害更是这样》

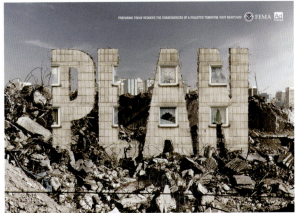

图 5-110 《今天准备可以减少明天的灾难后果》

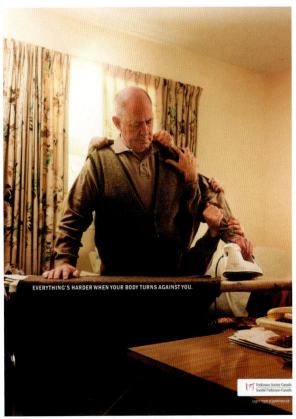

图 5-111 《当你的身体与你作对时一切都会变得更困难》

治帕金森病的宣传招贴《当你的身体与你作对时——切都会变得更困难》，设计者直接用荒诞的组合方法，用许多手来帮助固定身体"困难"的视觉表象，直接表现帕金森病症"抖动"对老年人健康生活的危害。

图 5-112 是 XACTI 水下摄像机的宣传招贴，设计者将《在海面下面能看到什么》暗指看到区别的主题，首先从概念上转换为"水上与水下变化、不同"，而后利用将冰山（Iceberg）一角的自然现象用两个字在水上与水下的大小变化，直接视觉化呈现看到的更多，凸显水下摄像机给人们带来另一个不同世界的感觉。

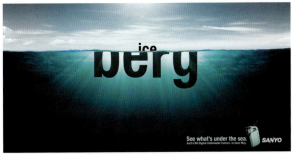

图 5-112 《在海面下面能看到什么》

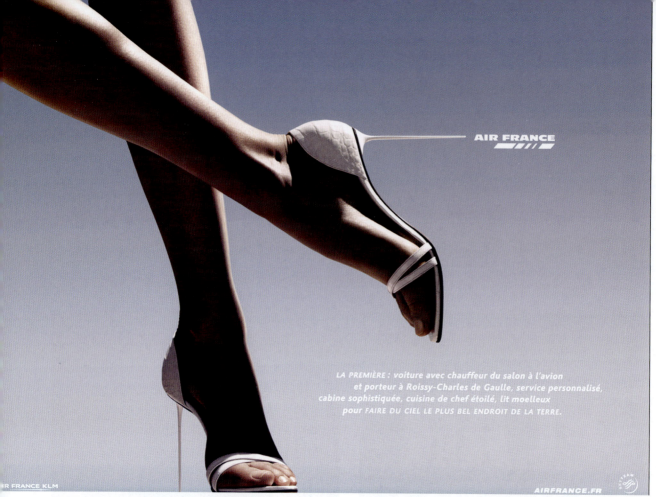

图 5-113 法国航空

2. 情感形式替代

把抽象的概念植入情感,让商业的理性、冰冷的功能诉求披上情感的形象外衣,进而打动受众促成购买行为是商业设计常用的手法,这也是创意设计以情动人的惯用技法。植入情感通常是将主题概念用视觉语言去描述情景、渲染气氛、表现人文情感为主要的方式,让人们在情感的视觉化沟通中感悟概念内涵,若身临其境般融入情感体验。

图 5-113 是法国航空的宣传广告,设计者将法国的浪漫风格以形式感极强的女性腿部和纤细的高跟鞋透射出来,打造出法国航空浪漫典雅的情感感受。在这里设计者显然忽略了航空的具体服务形式,而是将法航的情感特点加以极致化,画面的点线面在这里只是一个"情感的道具"。

气氛的营造在创意设计当中也是常用的一种情感植入方式,设计师往往通过统一、和谐的手法,简化自然的"杂音",突出某种形式和气氛,进而达到浓郁情调氛围的营造。设计中我们常常使用风格奢华、浪漫、自然的情调,以地域民族划分的欧式、中式,以及以时代划分的现代、古典和传统等表现形式强化渲染。图 5-114 通过原始山林中错乱的朽木、神秘的光束、茂密的绿色营造出一种原始自然的氛围,使人们身临其境,体验到一种被画面自然"和谐"所笼罩的环保意境。

图 5-114 《对于自然,小动物和大动物一样重要》

3. 拟人、拟物化类推

拟人、拟物其实质也是一种植入情感的方式。拟人是赋予事物以人的性格与情感，拟物是赋予人或物以他物的情感和属性。例如图 5-115 著名平面设计大师金特·凯泽为爵士音乐节所做的系列招贴，就很好地运用了拟人拟物的手法。1992 年柏林音乐节的宣传招贴利用一个丰腴性感的美腿与 Jazz 的主要乐器异质同构，以拟人的手法将爵士乐强劲刺激、节奏明显及即兴表演的黑人音乐特点表现得淋漓尽致。再如图 5-116 是他为法兰克福音乐节设计的另外一幅爵士乐的招贴，设计者以拟物的方法将小号的材质置换为苍老粗糙的树皮和一枝嫩芽，把爵士乐民间艺术生命力的自然质朴通过拟"树皮"与"嫩芽"这一物象形式直接展现。

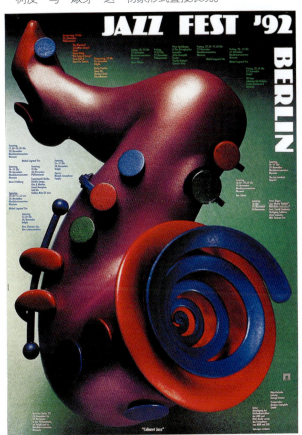

图 5-115 《1992 年柏林爵士乐音乐节》

图 5-116 《法兰克福爵士乐音乐节》

4. 类比推理转换

围绕主题抽象概念展开意义（利益、危害）、因果关系的发散联想进行类比推理，依此寻找视觉化的类比对象，将概念转换为视觉形象。这样既可使抽象概念视觉化，也可使宏观概念微观化。总之，能够使同一概念更易于视觉形式的表现。

类比转换的关键是要找出主题的深刻属性，以巧妙的视觉形式揭示这一属性，促使人们接受主题的理念。例如图5-117是某基金会旨在节约保护、可持续利用水资源和其他相关环境的宣传招贴。设计者挖掘出环境与人共生的概念，在设计中以人们丢弃废旧物品为主体形象，巧妙地用绳子将人与废旧物品捆绑连接类比揭示出共生概念。再如图5-118是自然资源保护协会的环保招贴，设计者将《全球变暖越来越快》的主题概念转换成全球变暖发展的结果和危害——冰雪融化越来越快。以此作为创意思维发散起点，利用高山滑雪项目运动员飞翔的瞬间环境变化而面临（冰雪融化后）的乱石，用时空跳跃的压缩方法突出表现"越来越快"的全球变暖对人类的危害。在这里我们可以清晰地看到，作品的主题由"全球变暖越来越快"的概念转化为冰雪融化越来越快对人类的危害的主题，以及由此产生的视觉化呈现创意思路。

情感是艺术创意所有形式的必备"物品"，类比也不例

图5-117 《处理后果》　　　　　　　　　图5-118 《全球变暖越来越快》

外，而且类比作为主题概念视觉化的主要手段在这一方面更是得天独厚地将情感与属性、形式与内容有机地结合。例如图5-119是JeeP的招贴广告《捕获狂野》，设计者以捕获狂野的情感描述抓住Jeep越野车消费者冲出城市牢笼回归自然的越野猎奇心态，以发动机舱内的视角形成的大面积黑色和Jeep越野车特有的前脸竖条型进气格栅特征相结合，类比构成牢笼的视觉语言，透过格栅一览众山小的越野视野把越野车带给你的感受体现得淋漓尽致。这里巧妙的是你既可以从主动心态理解画面为捕获狂野的牢笼，又可以以被动心态理解为冲出城市的牢笼。无论你从哪个角度理解，无论是设计还是欣赏，人们始终依托的是情感的判断。

图5-119 《捕获狂野》

图5-120是斯沃琪(Swatch)手表降价30%促销的宣传广告。斯沃琪的观念：手表不再只是一种昂贵的奢侈品和单纯的计时工具，而是一种"戴在手腕上的时装"。设计者利用紫色的时尚女表，以融化的超级形态不仅把斯沃琪的前卫时尚概念巧妙地物化，更把打破"昂贵奢侈"的坚挺价格的促销概念"熔"为一体。试想设计者把主题中的"降价"与"昂贵奢侈"作为发散的起点，还能有什么联想成果？如果需要，或许达利的作品会把所有的东西都软化了。品味欣赏之余你是否会想到那些声嘶力竭的"跳楼大甩卖""赔本赚吆喝"和"吐血甩卖"等活灵活现的世俗文化也是一幅极好的创意映画。与Swatch降价不降"范"相比，"吐血甩卖"更融入了朴实的市井幽默。

图5-120 《降价30%》

5. 通感转换

唐诗《琵琶行》中描写琵琶音乐的美妙，其中有一句"大珠小珠落玉盘"的精彩描写，这种"写形听声"的现象可以把音乐的听觉转化为视觉，这就是所谓的通感转换。人类的感觉主要包括视觉、听觉、味觉、嗅觉和触觉。

心理学研究证明人类的各种感觉是可以相互转换的，研究同时证明人的认识可以分为几个阶段——感觉到知觉、知觉到表象、表象再到概念。艺术创意设计中，在通感转换的基础上又形成同构联觉概念，这一概念包括感觉联觉、知觉联觉、表象联觉和意象联觉等。视觉创意借助这一理论通过同构、类比，可以实现将含有"觉"的主题概念转换为视觉形象，进而实现主题概念视觉化。

视觉创意中同构联觉的类型通过异质同构的类比手段能够创造出具有全新陌生感形象的创意作品。创意的空间借助这种"觉"的同构可以从抽象走向无限的视觉空间。

图 5-121《三星视觉 MP3》的招贴广告，正是利用通感的转换将优质的 MP3 音响效果的听觉感受，通过戴在眼上的耳机转换为身临其境的音场视幻觉感受，用形象的视觉语言实现听觉与视觉的转换，呈现了三星 MP3 的音乐逼真再现能力。

图 5-122 是索尼音响的招贴广告，设计者从音响设备宽阔音域的震撼力角度诠释 SONY 音响的产品特征，把音响的震撼通过喇叭和人体心脏的同构，将音响震撼这一概念通过震动的感觉实现了概念与听觉、视觉的转换。

图 5-121 《三星视觉 MP3》

图 5-122 《索尼音响》

图 5-123 是戛纳国际广告节获奖作品——某品牌《辣味番茄酱》的宣传广告。设计者利用相似联想，将瓶口流出的辣椒酱形状与人们感到辣时伸出舌头的生理现象进行视觉同构，巧妙地达到了视觉与味觉的通感转换，不失为一幅形意同构的优秀作品。

图 5-124 是一个鼻子通窍的药品宣传广告。设计者利用堵塞的相似性，把鼻子的堵塞联想到高压锅的堵塞，巧妙地将高压锅盖与鼻孔进行了同构，让受众直接感受到那种难以忍受的鼻孔堵塞，进而关注推荐的药品。

图 5-125 是 S 级奔驰 8 汽车安全气囊的宣传广告，更是利用通感将幼时对母亲乳房的安全感通过相似形转换为安全气囊的安全保护性。

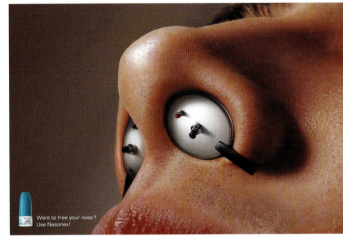

图 5-124 《想让你的鼻子舒服就使用 Nasonex》

图 5-123 《辣味番茄酱》

图 5-125 《奔驰 8 气囊 S 级，柔顺安全》

课堂实训

【实训目的】

(1) 能熟练运用形式创意的加工方法,借助情感形式进行视觉创意。

(2) 能准确地确定设计创意主题,找到创意切入点。

(3) 能利用主题视觉化创意的方法有效地进行视觉化创意。

(4) 在创意过程中,能运用抽象化的方法,有效摆脱主题概念对思维发散的约束。

【实训项目】

形式创意、主题创意。

【实训内容】

情感形式的设计表达、主体的解构创意。

【实训方法】

1. 形式创意训练

聆听《青花瓷》《梁山伯与祝英台》《月亮之上》等自己喜欢的歌曲、音乐作品,提取艺术感受,在4开的幅面上运用形式创意手法,以歌曲的名字为主题,设计宣传招贴。

提示:

(1) 充分利用情感的形式表现和形式美法则。

(2) 要对音乐中的节奏韵律与对应的情感表现进行判断,转换为视觉节奏。

(3) 尝试在设计中采用具象和抽象的不同方案。

(4) 在具象设计中尽可能地采用拍照、手绘或图像处理等方式确定主体造型。

(5) 尽可能地使用形式创意中所提到的加工方法。

2. 主题创意训练

结合现实社会热点,如环保、社会公平、诚信、食品安全、大学生就业与创业等,或选择招标性设计内容、各种设计大赛项目,解构广告设计主题,确定设计主题和设计切入点,并对主题进行抽象化,展开联想,寻找出3~4个不同类型的设计草稿方案,从形式、主题角度选择其中一个方案完善。提交内容包括整个主题创意过程中的步骤,如选题背景、设计切入点、广告语、心智图、整合方法及最后创意作品。

提示:

(1) 在创意过程中,运用发散思维、脑力风暴等方法时以3~4人一个小组为宜。

(2) 要准确地解构主题,按照所学步骤一步一步推导。

(3) 主题造型应使用原创素材,从身边熟悉的事物寻找发现创意的表现形式。

(4) 尽可能选用书中的创意方法(如逻辑组合、九九八十一变法)以及本章中所提到的思维加工方法。

【作业要求】

(1) 要求学生课堂实训的两张作业必须能够以4开高清形式打印。

(2) 面上所有文字内容根据商业需要真实、必要地选择。

(3) 要求学生承诺作品的原创性并提交具备主要图层的PSD格式,以保证作品主要结构创意的原创性。

Chapter 6 创意设计项目综合实训

6.1 三锐华文教育标志设计

【项目背景】

三锐华文教育成立于1995年，它依据儿童生理学、心理学、语言学和教育学的基本原理，创新了幼儿识字教学理念。它借助科学的教育手段，采用韵语游戏教学、兴趣激发、游戏互动等手段，形成了完整的、适合3～8岁幼儿学习特点的汉语教学体系。

三锐教育在欧洲、亚洲、北美洲拥有多家汉语语言连锁推广专业教育机构，并针对不同地区和不同儿童研发了不同的教材和教法，对于汉语的全球化推广做出了一定贡献。

【训练内容】

(1) 发现概念。

(2) 主题概念的确立与解构。

【训练目的】

(1) 掌握如何根据对象的资料发现确定主题概念。

(2) 掌握主题概念解构的过程。

(3) 掌握概念解构过程中概念到视觉元素转化的方法。

【训练要求】

了解对所选项目的资源进行调查分析，确定主题概念，对主题概念进行解构，完成项目的设计任务流程。

【参考网站】

(1) 三锐教育网站 http://oksunrise.org。

(2) 中国CI网 http://www.cn-cis.com。

6.1.1 项目确定

1. 项目名称

三锐华文教育的标志设计。

为三锐华文教育设计符合其产品特色、市场开发环境和文化理念的商标设计。

2. 项目要求

(1) 标志设计代表公司文化内涵，并且醒目简洁。

(2) 通过标志设计，增强公司的个性与形象。

(3) 标志要能体现汉语识字教学特点和偏重儿童识字的产品属性。

(4) 设计的标志主要应用于三锐韵语游戏教学，涉及学生使用的物化产品。

6.1.2 调查分析

1. 三锐华文企业形象

三锐华文教育是一家国际性的汉语推广培训公司，拥有创新的汉语语言教育理念，通过其在世界各地的连锁教育机构，向世界儿童推广汉语语言，如图6-1所示。

2. 三锐华文教育产品

三锐华文教育形成了以华文教学体系为核心的课程、教材、教具、教辅玩具等系列性产品。具体产品涉及教材、教案、光盘、电子小书童、游戏卡片等。在本设计项目中，企业强调了该标志主要应用于三锐韵语游戏教学，涉及学生使用的物化产品，如图6-2所示。

图6-1 三锐网站banana

图6-2 三锐教学光盘

3. 三锐华文文化理念

三锐教育秉持科学、系统、高效的华文推广服务理念，以游戏教学、快乐学习为教学手段弘扬普及中华文化。

4. 对象与市场

随着市场竞争的日益激烈和企业的规模化、现代化，企业的产品更为系统多元化。不同的产品其使用的对象、环境以及市场竞争对手都互不相同。三锐教育主要的使用环境是海外华文学校，针对的消费对象是在海外出生、生长的4～8岁的儿童。

三锐教育的主要竞争对手是《中华字经》和国务院侨办推广的《中文》，虽然在海外占据一定市场，但仍未进行商业化包装，如图6-3所示。

图6-3 市场调研教材

5. 精准客户需求

在企业的设计任务要求外，企业主管对标志设计曾经提出希望儿童化一些、"洋"一些、有点文化，并一再解释"三锐"的概念一方面来自于三位股东，另一方面主要是从英文 SUNRISE 太阳升起的意思隐喻事业的发展。

注意：

在设计过程中，首先，设计者要摸清企业对设计任务的具体要求；其次，设计者所设计的作品必须充分体现企业文化。这是基于项目的客观属性进行的要求。但在实际的操作中，企业的主管往往是依据各人的爱好、兴趣，以及对于设计任务的理解提出一些具体的要求。针对这一要求我们要辩证地看待，从服务的角度必须满足客户的需求，同时也应该吸取对方的深度理解和兴趣爱好情感的需要。但是我们也应该清醒地认识到，设计除了情感还必须依据客观而理性的分析，两者有机地结合对于设计服务的完美实现是至关重要的。

6.1.3 确定主题概念

在了解设计要求的基础上，通过逻辑归纳整理寻找出创意主题的核心内容，并在此基础上转化为对设计对象的情感判断。

1. 主题因素解析

（1）归纳总结

主题概念解析必须立足于对设计要求的归纳总结。根据前文对设计项目的调研，主题因素归纳如下。

- 公司产品：幼儿的汉语识字系列产品，重点是三锐韵语游戏教学系列产品。
- 文化理念：游戏教学，快乐学习，普及华文。
- 消费对象：海外出生的 4～8 岁学龄儿童。
- 市场：海外推广。
- 客户特殊要求：太阳升起、三位股东、儿童化、国际通用、体现文化。

（2）二次分类

围绕这些概念，从品牌的文化意象和表现特征进行二次分类，以便于进行下一步的主体概念抽象化、情感化。

根据设计要求从企业文化中提取品牌的文化意象，抽取抽象概念体现企业的隐性文化因素。品牌的文化意象和表象特征如下。

- 三锐：SUNRISE 的音译，阳光工程之意。
- 韵语：继承了中国古代优秀的识字方法。
- 游戏：吸取了西方寓教于乐的理念。
- 文化意象：东方文化、推广普及、寓教于乐。
- 品牌的表现特征：儿童化、造型具象、卡通、色彩明快、活泼国际化。

2. 主题构成

在主题因素解析的基础上，利用思想风暴法组织讨论将文化意象和表现特征相互结合，并用简练的语言概括出主题概念的情感表现。

"东方"联想"日出"对应 SUNRISE、普及、普照等概念，寓教于乐联想游戏、卡通、童趣等。总结为"三锐汉语，快乐学习"。

6.1.4 设计构思——创意思维的应用

1. 主题抽象化

运用概念分离的方式，我们重新把主题"三锐汉语，快乐学习"解构，打散为"三锐""汉语""快乐""学习"四个关键词，然后围绕关键词展开联想。

2. 分单元发散联想

在这一阶段我们可以从关键词概念出发，利用各种联想形式、发散方式（如逻辑思维的检核表组合法、九九八十一变法、思想风暴法、心智图法等），发散思维、拓宽思路，寻找视觉化的表现方案，如图 6-4 所示。

图 6-4 三锐方案设计思维导图

3. 视觉化整合草图方案

根据联想发散的结果,依据整合的知识可以大致寻找出一些整合的方向。这个过程是一个量变的思考过程,是一个灵光闪现的过程。一般情况下,这也就是典型的麦金的构绘创作过程。因此,一定要把整合的意象及时地记录和完善。

概念性方案包括:逗号+太极、3+学、? +学、0k+太阳、铅笔+太阳。

构绘整合,如图 6-5 所示。

整合方案 1:逗号+太极。

整合方案 2:3+学。

整合方案 3:? +学。

整合方案 4:铅笔+太阳。

整合方案 5:0k+太阳。

图 6-5 三锐标志设计方案草图

图 6-6 三锐标志——王花 崔黎

6.1.5 确定方案设计制作——形式调整

在上述大量方案的基础上，我们可以围绕这些方案展开讨论，选择 2～3 个方案进行视觉形式细节完善，然后征求各方意见，在此基础上再次修改完善。

这一阶段的细节完善主要是依据我们在前面对产品的表象特征定位和视觉形式的基本规律。例如，本案中鲜艳明亮的色彩、圆润的造型、象形的太阳就是主要针对产品定位中儿童化、造型具象、卡通、色彩明快、活泼国际化等条件，最后形成如图 6-6 方案（设计者：中州大学艺术学院 05 装潢班，王花、崔黎）。

设计注释：运用 ok 手势为基本造型构成太阳升起的形象，不仅隐喻东方文化国际化，更预示华文推广中华事业蒸蒸日上，同时 ok 在国外也有"搞定"的含义，配合这种游戏心态体现快乐学习的理念。明快的色彩、圆润的造型体现出儿童化的产品特性，再辅以等线体的黑色英文，赋予标志以"严肃活泼"的教育产品属性。

商业的创意设计是建立在对商业诉求完整把握的基础上，运用艺术化的创意表现手段将传达内容与传达形式完美结合的设计行为。它既不是艺术的无病呻吟，也不是天马行空的肆意而为。因此，必须通过详细的调查分析、综合，并利用创意设计的具体方法，为艺术设计的"天马"套上逻辑指控的马鞍。

6.2 香烟的多元化创意

【项目背景】

香烟作为一种商品，自然有其商品的属性，但是它更重于一种介于物质和精神之间的调剂品。

吸烟有害人类身体健康。虽然对人的身体的伤害因人而异，但统计的数据都很确凿，诸如一根烟可以减少人 9 分钟生命等。作为公益广告，禁烟的宣传比比皆是，但在中国依然有着 3.5 亿的烟民。究其原因，在于烟草背后的烟文化致使烟民往往戒不了烟。他们留恋的不是香烟本身，而是一种文化，一种精神和生活方式。例如图 6-7 就是把烟对烟民的吸引力采用诙谐幽默的手法得以表现。

【训练内容】

在创意赏析中培养想象力。

【训练目的】

(1) 树立标新立异的创新意识，了解逆向思维的加工方法。

(2) 掌握概念抽象化的环节，创造合乎情理的意外。

【训练要求】

了解对所选项目进行调查分析，确定主题概念，对主题概念抽象化并进行创意表达，完成项目的设计任务的流程。

【参考网站】

(1) 创意在线 http://www.52design.com。

(2) 中国广告网 http://www.cnad.com。

(3) 中国 CI 网 http://www.cn-cis.com。

6.2.1 项目确定

1. 项目名称

香烟的多元化创意。

图 6-7 吸烟的危害

由于香烟本身的特殊性，关于香烟的招贴基本上都定位于香烟有损人类健康和禁止抽烟这两个主题上。但存在都有其存在的根源和合理性，也有一些人将这些归结为烟文化。本项目旨在打破原有香烟公益宣传招贴的思维局限，从创新的角度对香烟这个主题，以香烟文化为表述核心，充分发挥发散思维，进行多元化创意设计。这本身就是一种标新立异、突破创新、打破思维定势的训练。

2. 项目要求

(1) 打破常规烟的负面思维。

(2) 依据香烟文化，从不同角度，多元化地认识香烟。

(3) 注意与主流的戒烟主题不要发生矛盾。

6.2.2 调查分析

1. 香烟的形象

吸烟有害人类身体健康。随着社会的进步和科学的发展，人类对于烟草对健康的伤害日益重视。但香烟因其自身的文化存在并发展着，更有许多人为它而着迷。香烟让人遐想，它亦真亦假，亦正亦邪。香烟代表了一种思考的状态，一种成熟的表现，它燃烧的就是一种智慧。同时在中国的人际交往中，它也成为了一种礼节性的交流沟通传递物。因此，从香烟文化角度的创意也具有广阔的挖掘空间。

2. 香烟作品收集

收集相关作品一方面拓宽视野，从现有作品中学习和掌握已有的创意思路，加深对设计主题内涵了解有着积极的意义；另一方面也尽可能地了解该主题目前的创意水平和存在的问题，为标新立异、避免创意撞车奠定基础。总之，针对性的作品搜集可以让我们站在"历史"的高度、前人的肩膀上为自己创意取得较高的起点。

如图 6-8 搜集的资料所示，图 6-8①通过钟表"烟的指针"和吸烟的"长短"与人的健康相对应，突出烟瘾对身体健康的危害。

图 6-8②把烟灰幻化成从火灾中挣扎爬出求生的人物造型，燃烧香烟就像燃烧自己，以此警示吸烟的危害。

图 6-8③巧妙地利用禁止驶入的标识与香烟组合，使用人们熟悉的符号概念提示人们"禁止吸烟"。

图 6-8④利用香烟纸包裹烟丝的"相似"性联想，用裹尸布替代"烟体"，用视觉语言直陈烟草危害。

图 6-8⑤把烟雾幻化成为骷髅似乎已经成为禁烟公益广告创意的标志性符号了，当然它也就不再具有创新的意义。

图 6-8 禁烟创意资料搜集

搜集作品也往往容易造成思维定式，以至于很难突破现有创意所形成的思维束缚，更有甚者造成抄袭、模仿的根源。为防止这种现象，我们必须具有强烈的创新意识，并能够从优秀作品中抽象出创意的核心以启迪我们的创意。图 6-9 就是网上一些具有模仿痕迹的堆砌作品。

图 6-9 具有模仿痕迹的作品

3. 作品分析

对香烟主题进行创意，针对社会、人们的公共需求，主题都集中在"吸烟有损健康"和"禁止抽烟"方面。这多少有点一面倒的嫌疑，尽管从香烟的社会意义角度来讲，这种正面的宣传是符合社会文明和人类健康发展的主旋律要求的，但从创新艺术思维的角度，这种一言堂的思维表现形式将极大地禁锢创新的意识和思维的发散。

这种禁锢使得香烟逐步在设计中成为了一种符号化的概念，在创意的过程中逐步脱离了情感的表现本质，使得创意表现逐步呈现思维僵化和表达生硬。更有甚者，抄袭现象泛滥。

4. 设计定位

根据本项目的调查结果及设计要求，设计可以从以下思路展开：

(1) 打破香烟的负面认识常规思维，从文化、人类需求角度去展开联想。

(2) 避免和香烟主流宣传的冲突，以情感化突出对香烟的多元化认识。

(3) 不对香烟的属性单纯化进行非黑即白的定义，创意作品切入角度要新颖，要给人们留有思维参与的空间。

6.2.3 主题解构——概念抽象化

在设计要求、调查分析和基本设计思路的基础上，对香烟的文化概念进行解析归纳、总结、抽象化。

抽象化首先是解析、提纯出主题概念，通过分离打散概念为联想发散确定发散的起点和方向。而其根本在于最终的视觉化简略，通过艺术整合突出表现特征（精神或情感），将分离出的属性简化干扰因素，形成统一的视觉感受整体。这是一种表现的倾向忽略不协调的因素、突出和谐的方式。攻其一点不及其余！

应该指出的是，这里的抽象化并不是运用抽象表现，而是把主题概念的内容抽象化提取，并进一步把文字概念的严谨表述转换为利用视觉语言形象的多义性，给人们提供想象的空间。

1. 主题解析

根据香烟多元化创意的设计要求和前文中对设计项目的调研，香烟所代表的意象表达如下。

- 成熟：一个男人成熟的标志。
- 思考：人们习惯在香烟的沉醉中思考。
- 沟通：香烟在很多场合，是可以缩近人与人之间的距离。
- 神秘：香烟袅袅烟雾后面的朦胧。
- 危害：对健康的危害性。

香烟所代表的意象深化如下。

- 成熟：男人、成功。
- 思考：思考、文化。
- 放松：休闲、陶醉。
- 危害：烟瘾、健康。

2. 主题构成

在主题概念解析的基础上，对这些概念运用思想风暴法对主题解析重新组合，提炼主题。得出如下方案。

主题一：成功的代价、成熟 + 危害 -> 成功 + 健康。

主题二：设计与思考、思考 + 文化。

主题三：陶醉、烟瘾 + 陶醉。

3. 联想发散

围绕构成主题的关键词，进行概念转换图形的发散思考，快速发掘具有相同概念的图形表象以备整合所需。图 6-10～图 6-12 是围绕各主题关键词展开的思维发散图。

图 6-11 《铅笔与设计》创意思维图

关于烟的创意联想：

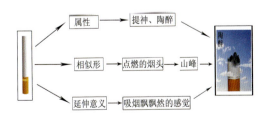

图 6-10 《陶醉》创意的联想思维图

图 6-12 《胜利的代价》创意思维图

6.2.4 主题概念抽象化——视觉形象简略

抽象化简略的过程其实质就是整合的过程,将发散思维中的视觉元素依据其"相似"性,根据整合的方法进行创意图形重构。例如图6-13~图6-15所示香烟多元化创意设计化训练的创意方案,就是在发散的基础上进行的同构替换整合(设计者:中州大学艺术学院06级装潢班、宋磊磊、张振、裴金萍等)。

总之,制约想象力的首要因素是创新的意识,打破传统的观念束缚又是建立创新意识的首要条件。因此,从不同的角度用怀疑的眼光进行大胆的尝试将对创新意识的培养起到积极的作用。制约想象力的第二个因素是具体的"概念、形态",因此把"具体"转化为普遍意义的抽象就成为解放思想的关键所在。所谓抽象化,就是在设计初期为了打破这些"具体"对思维的束缚而利用分离、抽象和简略手法将有"形"变为无"形",同时在整合阶段利用"和谐"手段攻其一点不及其余进行突出表现。这里特别值得提出的是,一定要将抽象化和抽象表现的区别强调指出。

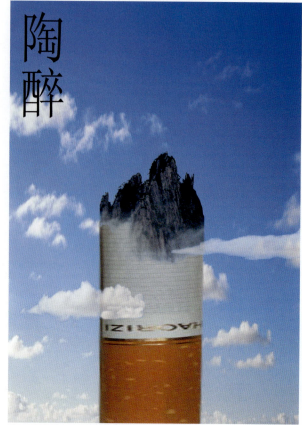

图6-13 《陶醉》 宋磊磊

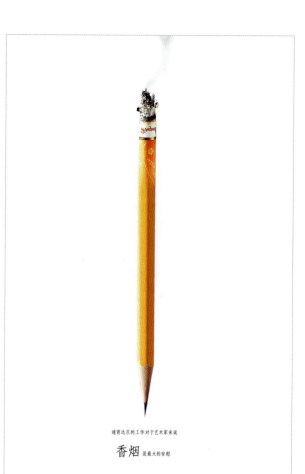

图6-14 《香烟与设计》 张振

图6-15 《胜利的代价》 裴金萍

6.3 IN CHINA 主题海报设计

【训练内容】
拼置同构整合。

【训练目的】
(1) 掌握拼置同构整合方法与过程。
(2) 掌握在设计中寻找元素延伸意义的方法。

【训练要求】
(1) 对项目进行调查分析该设计展的历史、主题及内涵要求。
(2) 确定主题概念，完成主题概念抽象化并进行创意表达。
(3) 准确、规范地完成项目的设计任务。

6.3.1 主题确定

主题：IN CHINA 主题海报设计。

参加《平面设计在中国05展》中 IN CHINA 中国平面设计主题邀请展。

IN CHINA 为《平面设计在中国05展》特别设立的设计主题，参加者可根据自己的理解，自主创意设计，作品形式不限，主办机构将根据作品性质归入正式类别参加评奖。

6.3.2 调查分析

1. 《平面设计在中国展》介绍

《平面设计在中国展》是全国性最高水准的设计大展，它是由深圳数位著名平面设计师发起和组织的全国性专业设计竞赛，该活动自1992年首创，在海内外引起强烈反响。其后由他们发起成立了全国第一家平面设计协会——深圳市平面设计协会，并于1996年举办了第二届《平面设计在中国展》（图6-16），使深圳再次成为全国设计界瞩目的焦点。

2. 《平面设计在中国05展》介绍

《平面设计在中国05展》于2005年12月3日至2005年12月20日在深圳举行。在新时代中，古老的中国正以其经济、文化等强劲生命力和活力引领着世界前进的步伐，无论何种领域，CHINA都越来越多地成为人们谈论的话题。《平面设计在中国05展》期望能以 IN CHINA 独有魅力的主题来表达设计师的思考或观点，并作为《平面设计在中国05展》最为精彩的表达。

《平面设计在中国05展》包括《平面设计在中国05展》《平面设计在中国05展学生竞赛》《国际评委作品展》《IN CHINA 中国平面设计主题邀请展》《法国当代平面设计展》《沙龙100展》等系列展览，如图6-17所示。

图6-16 《平面设计在中国展》会场

图6-17 《平面设计在中国》宣传招贴

3. 《IN CHINA——中国平面设计主题设计邀请展》

体现《平面设计在中国05展》中 IN CHINA 的主题，主办机构特别邀请大中华区域20余位最具代表性的顶尖平面设计师共同创作，举办《IN CHINA——中国平面设计主题邀请展》，此次创作为不限具体形式的平面设计创作活动，所有受邀请的设计师在主办机构提供的空间内以崭新的形式进行独特的表达，如图6-18所示。

邀请设计师有靳埭强、陈幼坚、王序、刘小康、黄炳培、李永铨、吕敬人、王粤飞、陈绍华、韩家英、毕学锋、张达利、韩湛宁、陈永基、张国伟、黄扬、杨振、何见平、潘沁、蒋华、米未联盟等。

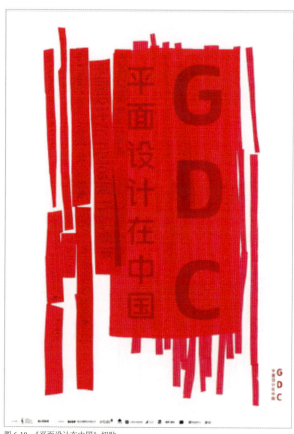

图6-18 《平面设计在中国》招贴

6.3.3 创意定位

从调研资料中可以看出，IN CHINA 是本次平面设计展的主题。CHINA 将是本次设计中要表现的核心元素和文化。举办方用英文 IN CHINA 作为主题，既表达了中国在各方面越来越多融入世界，在世界中的地位日益重要，同时也表明了要将这次设计展做成国际的、时尚的、前卫的。简单地说就是中西合璧。

6.3.4 设计过程

1. 创意过程

(1) 设计要体现中国核心元素与文化的现代表现，中国国际符号的代表有：陶瓷、丝绸、茶叶、长城、汉字、印刷术等。

作为中华文明的承载和传承者，汉字从开始出现就蕴含了无尽的视觉形式美，它记载了中国的文化、中国的历史，它本身就是中国的文化。汉字是象形文字，其显著特点是字形和字义联系密切，具有明显的直观性和表意性，这也是它独一无二、独特魅力的表现。因此，在以上诸元素中选择汉字来进行创意设计。

(2) 在许多中国人及世界游人的心中，"在中国"，根深蒂固的印象就是在北京天安门前留连往返，那是中国的政治文化中心的代表，是神圣和敬畏的。北京天安门的形象在许多人的心中成了"在中国"的一个符号代表，给人印象最深的还是儿时画的正面绝对对称的那个门。

(3) 红色是中国的色彩，它表达着中国的历史，象征着中国人的精神，预示着中国的未来。因此，选择红色作为主色调，故宫红也是 IN CHINA 权威机构的专用色彩。

(4) 平面设计来自于西方，其设计理念、审美和手段无不体现现代设计的主流风格。在这里我们选用极简主义的简约风格，期望以简洁明快的画面形式能够表达"平面设计"的西方形式与中国传统元素的"合璧"，进而营造中国新形象。

创意思维发散草图如图6-19所示。

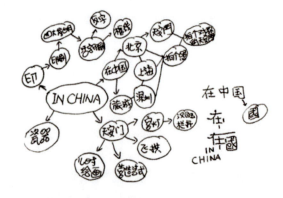

图6-19 《平面设计在中国》设计概念联想图

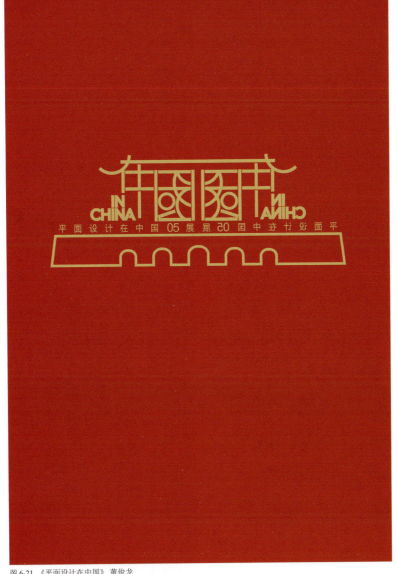

图 6-21 《平面设计在中国》 董俊龙

2. 设计过程

在中国的众多元素中选取天安门、汉字"在中国"和英文 IN CHINA 进行拼置同构创意。

设计草图如图 6-20 所示。

在这里，直接具象表现则缺乏创意，而完全抽象设计又容易误识，最后用汉字"在中国"拼置同构成天安门最具代表性的挑檐飞拱，用英文 IN CHINA 拼置同构成天安门的汉白玉栏杆，组合抽象提纯成天安门的外轮廓线框。运用视觉平衡中心的心理习惯，把轮廓线框镜像左右对称，使设计出现绝对对称，这使得设计中的汉字出现反效果，从而又衍生出中国的四大发明之一"活字印刷术"。故宫红是 IN CHINA 权威机构的专用色彩，金色也是权力的象征，二者搭配更深刻地表现了中国，如图 6-21 所示。

作品解析：在经过了设计分析、创意思维、草图绘制等系列过程后，进行构成时，在天安门形象的构成中，将选择的汉字"在中国"按设计思路、形式美法则进行拼置，构成既具有中国文化，又能代表"在中国"的主题设计。该作品获得了《IN CHINA 中国平面设计主题邀请展》优秀奖（设计者：董俊龙）。

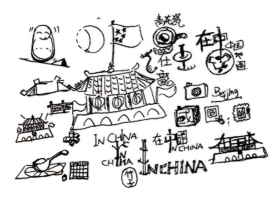

图 6-20 《平面设计在中国》设计思维导图

6.4 创意思路分享

6.4.1 《公共场所吸烟,容易引起火灾》

在特殊教育聋生作业《消防公益广告》训练中,利用逻辑思维的组合排列方式并通过直觉思维的跳跃进行组合的创作过程如图6-22所示。把代表吸烟的元素作为组合排列的一列,把代表火灾的元素作为组合排列的另一列。排列以后依据直觉思维的跳跃性进行方案组合,如图6-23所示。

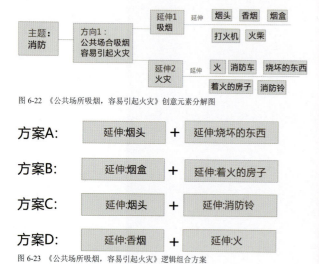

图6-22 《公共场所吸烟,容易引起火灾》创意元素分解图

图6-23 《公共场所吸烟,容易引起火灾》逻辑组合方案

将不同的两项内容依据整合的三大手段同构、解构和类比进行整合,依据其相似性进行事物属性的揭示创意整合,方案如图6-24所示,选择烟+消防铃的方案完善(设计者:中州大学特殊教育学院09聋人装潢班,彭伶俐)。

图6-24 《公共场所吸烟,容易引起火灾》彭伶俐

6.4.2 "创意设计思维"书籍装帧设计

《创意设计思维》一书以视觉心理学、设计美学和思维学理论支撑具体创意方法；从形式到创意以视觉语言的特点，架构设计的"语言"和"思维"能力；以想象力训练为核心，架构创意中"联想"和"整合"能力；以大量的获奖设计图片创意，结合理论讲述剖析大师级创意思维。本书的装帧设计曾作为实战性课题，由中州大学特殊教育学院艺术手语部分学生围绕本书的特点进行设计训练。

学生以书中方法提纯本书的意象概念为：理论严谨系统、形式情感现代、训练"解构"具体、创意揭示属性。

在此设计定位上，学生以此展开联想、思想风暴，在短时间内整合出系列方案。

1. 方案一

方案一如图6-25（设计者：董俊龙 私享会首席设计师、崔勇创意工作室实践教师）。

评析：

(1)《创意设计思维》的关键是"思"，以此作为创意切入点。

(2) 拆分"思"为"田"与"心"二字。"田"联想"田地""固定"和"保守"的概念，同时也作为"培育""生长"的表征形象。通过"田"字立体造型设计并赋予砖头的质感，应用重物悬浮的效果把"保守"变成一种前卫的表征形象，并让砖上长草说明书的教育作用，有点石成金的味道。

(3) 通过悬浮使厚重的"砖"具有了想象力。把阴影与"心"字同构，突出中国对思维概念的传统表述"心计"，暗喻该书中西合璧。

(4) 把"田"打散成四个小方块进行重组，暗喻创意"解构"手法。

2. 方案二

方案二如图6-26所示（设计者：艺术手语08级，贾鹃）。

(1) 崔勇的缩写CY和创意的拼音缩写CY想同。

(2) ID即是身份识别identity Card的缩写，又是Idea思路的缩写，将C、Y、I、D四个字母构成铅笔头，以此表达创意设计概念，将书名英文、中文等字左对齐与标志的负形成标志界限，产生出中国绘画计白当黑的文化意境。

(3) 画面以点、线、面和块的抽象构成，不仅体现了创意设计教材现代理论的理性严谨，同时也以单纯的几何形块表达出《创意设计思维书》中"抽象化""解构"的核心理论。

图6-25 《创意设计思维》书籍装帧 董俊龙

图6-26 《创意设计思维》书籍装帧 贾鹃

3. 方案三

方案三如图 6-27 所示（设计者：艺术手语 08 级，戴佩文）。

(1) 采用极端夸张的手法，把书比喻成高楼高耸入云，暗示书的作用。

(2) 把书页形成的线条强化，联想成为创意的道路、设计的调理性。

(3) 翘起的箭头在重复中形成变化，不仅由于箭头带有指向性的意思，更有标新立异、提升和超出的概念。

(4) 利用与设计大师冈特·兰堡"书"的创意意象相近，一方面借用大师的"创意"表征，另一方面暗喻《创意设计思维》能够创造创意大师。

图 6-27 《创意设计思维》书籍装帧 戴佩文

4. 方案四

方案四如图 6-28 所示（设计者：艺术手语 08 级，贾鹏）。

采用经典借代的手法，利用已有流行的铅笔组合图片为基础，提取"思"的第一个拼音字母 s 把其中的深绿色铅笔和粉红色铅笔进行变异处理——把铅笔"硬"的理性设计进行情感的软化处理，不仅突出了艺术设计的"情感形式"表现，更是视觉化地显现了创意设计思维的标新立异。

图 6-28 《创意设计思维》书籍装帧 贾鹏

5. 方案五

方案五如图 6-29 所示（设计者：艺术手语 08 级，夏莉萍）。

《创意设计思维》从理论、案例上详细讲解了创意设计的具体方法，特别是该书选用了大量最新的国际获奖作品，书内不乏大师的创意设计作品，所以这个封面设计给很多的设计者以压力。该设计者以极简主义为风格，以简洁的色彩、形式美感定义该书的视觉感受。值得称道的是，设计者在书名文字组合前面一个简单的中括弧，不仅与组合的文字共同构成铅笔的形象，更以点石成金的寓意直指创意魅力和对本书的认识。

图 6-29 《创意设计思维》书籍装帧 夏莉萍

6. 方案六

方案六如图 6-30 所示（设计者：艺术手语 08 级，宁飞）。

利用创意设计思维概念联想发散寻找出"动脑子"的表征形象——魔方，利用不同颜色的方块组合隐喻创意思维的"解构"核心理论和设计的"构成"概念。

图 6-30 《创意设计思维》书籍装帧 宁飞

7. 方案七

方案七如图 6-31 所示（设计者：艺术手语 08 级，王玉博）。

利用开锁类比《创意设计思维》对于艺术设计创意的思维解放和开窍作用。同时，倒置的锁和锁舌形成形式的视角变换，不仅突出了视觉吸引力，更是将"逆向思维""换个角度"的创意精华得以展现。另外，在封底利用钥匙造型——方面从形式上与封面的锁呼应，另一方面隐喻看完该书如同获得创意设计的钥匙。

图 6-31 《创意设计思维》书籍装帧 王玉博

8. 方案八

方案八如图 6-32 所示（设计者：艺术手语 08 级，董鹏亚）。

把书中的理论理解为创意设计的方向舵，并通过靳埭强的水墨 C——China、Creative 和崔的拼音首字母的相同，以及靳埭强的标志性红点与设计的表征铅笔，组合出中西文化表征的方向舵和日出的多语意结构，给人们留下想象的参与空间。

总结：

艺术创意设计的教学方法是有章可循的，创意设计的想象力是建立在"指定领空"的自由飞翔，而且作为飞翔的基础技能就是一招一式的创意套路。虽说这种套路很难培养出来天才，但的的确确大多数的"帅才"正是通过这种一招一式不懈的努力才练就出了自由飞翔的本领。因此，"逻辑中的意外"不失为基础创意设计训练行之有效的基本套路。

图 6-32 《创意设计思维》书籍装帧 董鹏亚

6.4.3 葵椅造型设计

年轻设计师何牧、张倩在 2011 年第五界《为坐而设计》竞赛中获得红专厂特别大奖。其设计的葵椅作品造型新颖独到，在形式创意上充分利用拟物手法把向日葵与现代设计语言有机地整合，设计出具有现代工业感的"向日葵"；功能上把书籍收藏与座椅跨界组合，不仅便于人们坐着看书方便取存，打破了书籍收藏的传统模式；同时更是在造型上给人以阳光般灿烂的心理审美，通过设计诱导人们读书的欲望。简化设计者的创意思路就是沙发座椅（图 6-33）+ 向日葵（图 6-34）+ 插接结构（图 6-35）得出的产品造型（图 6-36）。

设计者注：

葵花椅的目的就是创造一把让人坐上去就想读书的椅子。阅读是人们生活的重要组成部分，即使在网络发达的今天，通过纸质书籍的阅读依然被人们所热爱。通过将书籍的展示、储存与椅子的组合，以及使使用者坐在椅子上的时候取书、看书、放书行为更为方便，我们尝试使一把沙发椅具经过设计散发着让人阅读的欲望。

阅读需要一个舒畅、开心的心情进行。"葵花"正好是一个转变使用者心情的符号，书架如同花瓣一样围绕在座位周围，组成一个意象的向日葵的形象，为使用者带来一丝视觉上的惊喜与愉悦。

"葵花"的结构从插接玩具中汲取灵感，将较难加工的圆形书架通过简易的方法实现，并通过巧妙的设计使它与椅子成为一体。在运输的时候，葵花可以拆解为板材状态，有利于运输空间的节省，降低运输了成本，如图 6-37 和图 6-38 所示。

图 6-34 《向日葵》

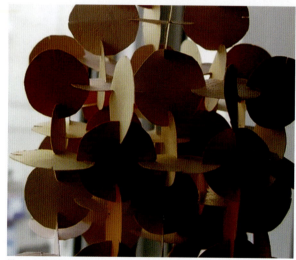

图 6-35 插接结构

图 6-33 葵椅草图·沙发椅

图 6-36 葵椅正面

椅 何牧 张倩

椅制作过程

参考文献

1. [英]布里希 E H 贡. 秩序感[M]. 杨思梁，徐一围，译. 浙江：浙江摄影出版社，1987.
2. [美]鲁道夫·阿恩海姆. 艺术与视知觉[M]. 滕守尧，朱疆源，译. 成都：四川人民出版社，1998.
3. [美]鲁道夫·阿恩海姆. 视觉思维[M]. 滕守尧，译. 成都：四川人民出版社，1998.
4. [德]库尔特·考夫卡. 格式塔心理学原理[M]. 黎炜，译. 浙江：浙江教育出版社，1997.
5. [德]韦·特海默. 创造性思维[M]. 林宗基，译. 北京：教育科学出版社，1987.
6. [美]苏珊·朗格. 情感与形式[M]. 刘大基，傅志强，周发祥，译. 北京：中国社会科学出版社，1986.
7. 何克抗. 创造性思维理论——DC模型的建构与论证[M]. 北京：北京师范大学出版社，2000.
8. 范景中. 贡布里希论设计[M]. 长沙：湖南科学技术出版社，2001.
9. 林家阳. 设计创新与教育[M]. 北京：新知三联书店出版，2002.
10. 林家阳. 图形创意[M]. 哈尔滨：黑龙江美术出版社，2004.
11. [荷]田崴. 思维设计——造型艺术与思维创新[M]. 北京：北京理工大学出版社，2005.
12. [美]罗宾·兰达，罗丝·甘内拉，丹尼斯·M.安德森. 奇思创意[M]. 合肥：安徽美术出版社，2004.
13. [美]苏珊·朗格. 情感与形式[M]. 滕守尧，朱疆源，译. 北京：中国社会科学出版社，1983.
14. 占鸿鹰，刘竟奇. 广告创意设计[M]. 上海：东方出版中心，2008.
15. 王华斌. 全脑学习[M]. 北京：中国国际广播出版社，2004.
16. [德]黑格尔. 美学[M]. 朱光潜，译. 北京：商务印书馆，1996.
17. 单世联. 西方美学初步[M]. 广州：广东人民出版社，1999.
18. 仇德辉. 数理情感学[M]. 长沙：湖南人民出版社，2001.
19. 崔勇，吕村. 设计思维[M]. 郑州：中原出版集团，2006.
20. 何克抗. 关于建构主义的教育思想与哲学基础——对建构主义的反思[J]. 基础教育参考，2004，(10).
21. 何克抗. 建构主义的教学模式、教学方法与教学设计[J]. 北京师范大学学报（社会科学版），1997，(5).
22. 何克抗. 现代教育技术与创新人才培养（下）[J]. 电化教育研究，2000，(7).
23. 何克抗. 现代教育技术与创新人才培养（上）[J]. 电化教育研究，2000，(6).
24. 夏亮亮，王美达，韩蕾. 感性诉求广告创意新思维[M]. 商场现代化，2008，(27).
25. 朱松林. 平面广告的类比创意分析[J]. 广告研究（理论版），2006，(10).
26. 吕唯平，张勇. 陌生感外象与抽象性内质的互传感建构[J]. 中国美术教育，2005，(2).
27. 宁海林. 阿恩海姆美学思想新论[J]. 船山学刊，2008，(3).
28. 方善用. 受众视知觉对印刷广告版面编排的影响[J]. 大众科学·科学研究与实践，2007，(14).
29. 廖荣盛. 论视觉传达设计中的视觉流程[J]. 装饰，2006，(7).
30. 赵小雷，张渭涛. 形象结构的意义生成及其阐释学——论形象的内涵与外延之正比例关系[J]. 西北大学学报（哲学社会科学版），2002，(4).
31. 朱永明. 从创意思维训练到视觉语言研究——关于现代视觉传达设计课程教学改革的思考[J]. 南京艺术学院学报（美术与设计版），2005，(2).
32. 王广文. 浅谈视觉语言[J]. 艺术与设计（理论），2009，(10).
33. 南长全，王兆力. 图形符号的视觉语言能力探析——兼谈图形创意能力的培养[J]. 湖北经济学院学报（人文社会科学版），2007，(8).
34. 崔勇. 从大众汽车广告谈视觉语言类比创意的运用[J]. 装饰，2011，(4).
35. 崔勇. 基于聋人特征的艺术设计教学方法探讨[J]. 装饰，2010，(12).
36. 崔勇. 建构主义理论指导下的创意设计思维教学的实践探索[J]. 教育探索，2009，(6).